高等院校动画专业核心系列教材

主编 王建华 马振龙 副主编 何小青

动画产业

齐 骥 编著

中国建筑工业出版社

总　序

INTRODUCTION

　　动画产业作为文化创意产业的重要组成部分，除经济功能之外，在很大程度上承担着塑造和确立国家文化形象的历史使命。

　　近年来，随着国家政策的大力扶持，中国动画产业也得到了迅猛发展。在前进中总结历史，我们发现：中国动画经历了 20 世纪 20 年代的闪亮登场，60 年代的辉煌成就，80 年代中后期的徘徊衰落。进入新世纪，中国经济实力和文化影响力的增强带动了文化产业的兴起，中国动画开始了当代二次创业——重新突围。2010 年，动画片产量达到 22 万分钟，首次超过美国、日本，成为世界第一。

　　在动画产业这种井喷式发展背景下，人才匮乏已经成为制约动画产业进一步做大做强的关键因素。动画产业的发展，专业人才的缺乏，推动了高等院校动画教育的迅速发展。中国动画教育尽管从 20 世纪 50 年代就已经开始，但直到 2000 年，设立动画专业的学校少、招生少、规模小。此后，从 2000 年到 2006 年 5 月，6 年时间全国新增 303 所高等院校开设动画专业，平均一个星期就有一所大学开设动画专业。到 2011 年上半年，国内大约 2400 多所高校开设了动画或与动画相关的专业，这是自 1978 年恢复高考以来，除艺术设计专业之外，出现的第二个"大跃进"专业。

　　面对如此庞大的动画专业学生，如何培养，已经成为所有动画教育者面对的现实，因此必须解决三个问题：师资培养、课程设置、教材建设。目前在所有专业中，动画专业教材建设的空间是最大的，也是各高校最重视的专业发展措施。一个专业发展成熟与否，实际上从其教材建设的数量与质量上就可以体现出来。高校动画专业教材的建设现状主要体现在以下三方面：一是动画类教材数量多，精品少。近 10 年来，动画专业类教材出版数量与日俱增，从最初上架在美术类、影视类、电脑类专柜，到目前在各大书店、图书馆拥有自身的专柜，乃至成为一大品种、

门类。涵盖内容从动画概论到动画技法，可以说数量众多。与此同时，国内原创动画教材的精品很少，甚至一些优秀的动画教材仍需要依靠引进。二是操作技术类教材多，理论研究的教材少，而从文化学、传播学等学术角度系统研究动画艺术的教材可以说少之又少。三是选题视野狭窄，缺乏系统性、合理性、科学性。动画是一种综合性视听形式，它具有集技术、艺术和新媒介三种属性于一体的专业特点，要求教材建设既涉及技术、艺术，又涉及媒介，而目前的教材还很不理想。

基于以上现实，中国建筑工业出版社审时度势，邀请了国内较早且成熟开设动画专业的多家先进院校的学者、教授及业界专家，在总结国内外和自身教学经验的基础上，策划和编写了这套高等院校动画专业核心系列教材，以期改变目前此类教材市场之现状，更为满足动画学生之所需。

本系列教材在以下几方面力求有新的突破与特色：

选题跨学科性——扩大目前动画专业教学视野。动画本身就是一个跨学科专业，涉及艺术、技术，横跨美术学、传播学、影视学、文化学、经济学等，但传统的动画教材大多局限于动画本身，学科视野狭窄。本系列教材除了传统的动画理论、技法之外，增加研究动画文化、动画传播、动画产业等分册，力求使动画专业的学生能够适应多样的社会人才需求。

学科系统性——强调动画知识培养的系统性。目前国内动画专业教材建设，与其他学科相比，大多缺乏系统性、完整性。本系列教材力求构建动画专业的完整性、系统性，帮助学生系统地掌握动画各领域、各环节的主要内容。

层次兼顾性——兼顾本科和研究生教学层次。本系列教材既有针对本科低年级的动画概论、动画技法教材，也有针对本科高年级或研究生阶段的动画研究方法和动画文化理论。使其教学内容更加充实，同时深度上也有明显增加，力求培养本科低年级学生的动手能力和本科高年级及研究生的科研能力，适应目前不断发展的动画专业高层次教学要求。

内容前沿性——突出高层次制作、研究能力的培养。目前动画教材比较简略，

多停留在技法培养和知识传授上，本系列教材力求在动画制作能力培养的基础上，突出对动画深层次理论的讨论，注重对许多前沿和专题问题的研究、展望，让学生及时抓住学科发展的脉络，引导他们对前沿问题展开自己的思考与探索。

教学实用性——实用于教与学。教材是根据教学大纲编写、供教学使用和要求学生掌握的学习工具，它不同于学术论著、技法介绍或操作手册。因此，教材的编写与出版，必须在体现学科特点与教学规律的基础上，根据不同教学对象和教学大纲的要求，结合相应的教学方式进行编写，确保实用于教与学。同时，除文字教材外，视听教材也是不可缺少的。本系列教材正是出于这些考虑，特别在一些教材后面附配套教学光盘，以方便教师备课和学生的自我学习。

适用广泛性——国内院校动画专业能够普遍使用。打破地域和学校局限，邀请国内不同地区具有代表性的动画院校专家学者或骨干教师参与编写本系列教材，力求最大限度地体现不同院校、不同教师的教学思想与方法，达到本系列动画教材学术观念的广泛性、互补性。

"百花齐放，百家争鸣"是我国文化事业发展的方针，本系列教材的推出，进一步充实和完善了当下动画教材建设的百花园，也必将推进动画学科的进一步发展。我们相信，只要学界与业界合力前进，力戒急功近利的浮躁心态，采取切实可行的措施，就能不断向中国动画产业输送合格的专业人才，保持中国动画产业的健康、可持续发展，最终实现动画"中国学派"的伟大复兴。

丛书主编：　　　　　　　中国传媒大学新闻学院

　　　　　　　　　　　　天津理工大学艺术学院

前 言
PREFACE

当世界进入文化多样性的今天，以"文化经济"作为新的经济增长点，以"文化创新"作为开启全球化时代智慧的钥匙，以"文化产业"作为战略性产业的定位布局，使得这个时代充满了无限的发展生机，更充满了充实的创意动力。可以说，世界正在从崩溃中迅速出现新的价值观和社会准则，出现新的技术、新的地理政治关系，新的生活方式和新的传播交往方式的冲突，需要崭新的思想和推理、新的分类方式和新的观念。我们不能把昨天的陈规惯例、沿袭的传统和保守的程式，硬塞到明天世界的胚胎中。[①] 在创新的时代环境和开放的文化氛围下，世界动画产业逐渐呈现出色彩斑斓的发展景观。因此，在国家经济社会发展的历史长卷中，动画产业作为文化产业的重要组成，是极具生机和活力的新兴文化产业。发展动画产业对于满足人民群众精神文化需求、传播先进文化、丰富群众生活、促进青少年健康成长、进一步优化产业结构、扩大消费和就业、培育新的经济增长点都具有重要意义。

动画形象无处不在，它充斥着我们的生活，在琳琅满目的动画产品衍生品授权专卖店，在人头攒动的动画电影播放院线和 COSPLAY 表演现场，以及在以动画形象和故事为核心的主题公园，我们看到的往往是随处可见的动画产品和服务，这让我们看到了作为一种重要的文化产业形态，动画蕴含的无限财富力量，但市场的繁荣却往往让我们淡忘了作为重要的产业体系，动画产业背后的严肃性和科学性。事实上，当前动画产业的发展，已经难以脱离文化体制改革和文化产业发展的市场环境和产业基础，更难以脱离消费时代多元产品和服务形式、内容日趋多元化的时代环境和全球形势。在这一背景下，《动画产业》的策划和写作具有鲜明的主题和突出的特点。

第一，跳出动画看动画是本书的基本逻辑构成。在对动画产业进行诠释时，本书站在全球文化经济一体化的视角，以国家文化产业发展为时代背景，力图以动画产业发展的历史机缘、时代环境、人文生态、战略维度和产业基础等角度，对动画产业的发展条件、发展机遇和面临的挑战进行系统解答。这在一定程度拓展了动画产业的视野，也使对动画产业本身的理解更加具有应用性或应景性。中国动画产业的成长无法脱离国家改革发展和社会人文变迁的时代思潮，更无法脱

① 阿尔温·托夫勒. 第三次浪潮 [M]. 朱志焱等译. 北京：生活·读书·新知三联书店，1984：43-44.

离市场经济的运行、文化消费的活跃、体制机制的完善。因此，跳出动画看动画，是动画人培育文化自信的蓝图，更是动画人养成文化自觉的底色。

第二，深入动画谈动画是本书的基本写作思路。在动画产业快速发展的时代中，本书立足于动画产业的宏观管理和微观运行，以动画管理者、运行者、创作者和研究者等多维角色为立足点，以期深入动画产业的行业本质，对动画产业的基本特征、基本类型、驱动要素、发展规律、发展模式和发展趋势进行系统梳理和深入研究，用深入浅出的方式和鲜活翔实的案例，说明动画产业的基本逻辑。这无疑可以提供一个基于"产业"的全新逻辑框架，在这一框架中；"市场"是最核心的因素。从当前动画产业发展现状看，作为距动画强国尚有距离的动画生产大国，中国动画产业运行中的主要症结是什么？核心瓶颈是什么？未来突破的着力点是什么？带着问题意识，本书试图给予探讨式解答，以期跳出教科书式的理论命题，而在实践层面更加"接地气"。

第三，面向全球、回归本土论动画是本书的基本思路。在全球动画市场上，法制化游戏规则的逐步建立，提供了动画市场国际化的基础，对全球文化消费心态和普适价值的熟稔，则提供了商业触角延伸，以至于使动画成为影响人们世界观和价值观的通道。作为国家软实力的重要载体，中国动画如何在全球市场上竞合，是时代赋予中国动画人的使命。在这一维度上，本书以面向全球却回归本土的方式，对动画产业运行规律和发展规律进行了娓娓道来式的剖析。除了在经典案例和客观数据中借鉴动画产业发展国家和地区的有效经验外，在动画产业发展路径的求解、动画市场运行规律的改观、动画产业布局思路的调整和动画产业产能效率的提升及产业结构的调整等的路径建议中，本书基本上以中国动画产业为对象，以本土化应用解答方式，为中国动画产业的勃兴寻求可持续发展的路径。

从总体上而言，《动画产业》立足于风云变幻的全球动画市场，以探索中国动画产业的基本原理为立足点，在恪守动画这一美好艺术形式、尊崇动画表达梦幻的无限可能的同时，通过梳理动画产业基本要素、还原动画产业的基本流程，提炼动画产业的行销规律，为动画产业的研究者、实践者提供借鉴与参考。

目 录
CONTENTS

第1章 动画产业发展概述

1.1 动画产业的基本概念

1.1.1 动画产业的定义

"动画产业"是以动画为表现形态,以动画产品及其衍生产品为主要载体,以延伸或优化动画产业链为主要任务的经营性文化产业。动画产业链包含动画图书、报刊、电影、电视、音像制品、舞台剧和基于现代信息传播技术手段的动画新品种等动画直接产品的开发、生产、出版、播出、演出和销售,以及与动画形象有关的服装、玩具、食品、电子游戏、主题公园、博览会、虚拟代言人等衍生产品的生产和经营的产业。

通常意义上,完整的动画产业链由以下环节构成(图1-1)。

根据动画产业的定义,其书报、音像、电子游戏等服务形态属于现代服务业中的分支——内容产业,而服装、玩具等衍生产品的生产属于工业中的制造业。它一方面能够传播社会主义先进文化,满足人民群众对精神文化的需求;另一方面,动画产业作为资金密集型、科技密集型、知识密集型和劳动密集型产业,其发展水平对我国走新型工业化道路决策的贯彻落实具有重要的意义。动画业汇聚了当代文化的诸多元素,创造了一种新的文化表达和交流方式。相比起传统文化来,动画业有着独特的产业特征,如与现代技术紧密结合,产业链条长,赢利模式独特,高投入、高附加值与高风险并存,产品生命周期长,消费群体广,是倍受关注且高速发展的未来型高新技术产业。2010年我国动画产业总产值达470亿元;国产电视动画385部,总时长220530分钟;2011年我国动画产业总产值621.72亿元,动画片产量435部,总时长261224分钟;2012年我国动画产

图1-1 动画产业链的基本构成

业总产值达759.94亿元，片产量494部，时长总计402564分钟。

1.1.2 动画产业的特征

以"动画形象"为核心的相关衍生与授权的新兴产业，是资金密集型、科技密集型、知识密集型和劳动密集型的产业集群，具有消费群体广、市场需求大、产品生命周期长、高投入、高回报率、高国际化程度等特点。相对于其他传统文化产业而言，动画产业的产业链具有强大的聚合与扩散效应，其核心产业和关联产业在推动地区产业结构升级、带动地区文化产业的整体提升方面具有明显的效果。

1.1.2.1 内容主导特征

作为一种资本密集型产业，动画产业的发展首先要树立"大动画观、全产业链"的运行理念，并与产业实践相适应。随着动画产业发展理念的不断完善，社会各界对动画的认识更加全面，动画不仅是艺术、也是重要的文化产业门类已经成为共识。就整个动画市场的格局来看，内容生产占据产业核心的地位正逐渐加强，在内容设计上的推陈出新成为产业竞争的核心所在。动画产业链的建立，正是依托于内容生产所创造的文化品牌价值。就全球动画市场目前的格局来看，内容生产的核心性主要体现在本体创作的欢迎度、品牌延伸的关注度以及文化价值的信用度三个方面。

内容生产的核心性首先体现为，在以影视动画内容播映为主的市场体系中获得受众的广泛认可，其主要动画形象引发人们的情感共鸣，从而将内容形象向品牌形象进行转移；其次，动画产业链中游和下游高附加值文化产品和文化服务的产生，正是依托于品牌形象的无形影响力，从而进一步巩固品牌形象的受众基础。内容生产之所以成为产业市场的核心，另一个更为关键的原因是基于国家文化战略本身的选择，即在内容生产中所包含的文化价值、民族文化精神、信仰以及藏匿其中的文化辐射力。对内容生产的把握和动画生产规律的熟稔，让许多国家得以驾驭动画市

场运作，创作出具有文化影响力的商业动画作品。例如，动画电影《功夫熊猫》在内容创作上添加了中国的武术、饮食等文化元素，融合了富有美国精神的性格元素，选择了"小人物"的"英雄梦"这一适应全球观赏的情节题材，从而在内容和情感上引发全球观众的共鸣（图1-2）。

极端重视和讲求故事本身的原创性，推崇内容为王，是动画企业的核心竞争力。以吉卜力和皮克斯为例，吉卜力的方针是：将制作优质的动画影片放在第一位，企业的经营和成长则在其次。这个方针一直延续至今。而要制作高品质和深内涵的动画必须有既好又多的创意，然后用这些创意组装成一个完整而有趣的故事。吉卜力极为重视对故事的创作，从不会为了赶时间而粗糙地创作故事内容和剧本台词，宁可耽误时间也要精心

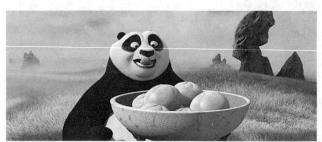
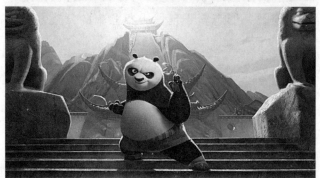
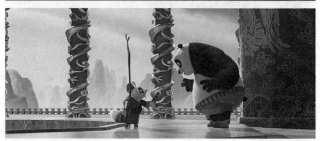

图1-2 《功夫熊猫》的"中国元素"成为动画电影的最大卖点之一，此外，《功夫熊猫》故事从创意到成形，花了整整13年（选自动画电影《功夫熊猫》）

创作。宫崎骏自己也说："动画的制作是何其慎重且值得珍惜的事业，我的作品都是尽心尽力完成的，我待它们如同我的孩子。"这足见宫崎骏对动画故事内容创作的极端重视，对原创的苛求。它的每一部作品都是一个经典好故事，都经过数年的构思和打磨，即便是改编故事也不容懈怠，只会超越而不会逊色于原著。原创的《幽灵公主》企划花了 5 年时间，改编自《格列佛游记》的《天空之城》企划耗时 3 年。在这个痛并快乐着的过程中，吉卜力人推出了一部部令观众难以忘怀的鸿篇巨制。皮克斯具备超一流的技术力量，而它放在第一位的始终是原创的故事内容。这是其耗时最多的工作，更是其夺冠王牌。皮克斯的原则就是技术绝对服从于故事，并全力为故事服务。拉塞特曾对构思故事的人员说："尽管想象出震撼心灵的东西，不用去考虑它们能否做出来。皮克斯强悍的技术力量，就是用来完美呈现你们无边无际的想象力"。皮克斯热衷塑造原创的故事及人物形象，而不是照抄过去成形的故事或热销的书籍及漫画，且不拘一格、无远弗届。[①]

事实上，在风靡全球的动画作品中，无论是米老鼠还是蓝精灵，无论是狮子王辛巴还是功夫熊猫，观众从一个个打动人心、吸引研究的故事情节中认识并喜欢这些动画角色，这是迪斯尼动画产业一直保留的营销模式：用故事将产品灌溉成血肉丰满的人物，用内容带动产品和产品的销售渠道。

1.1.2.2　文化根植特征

通过文化艺术作品反映民族文化生态，是文化建构的重要形态。综观世界上动画产业较为发达的国家，如日本和美国等，均注重将对民族文化资源的理论研究和应用探索运用到商业动画作品的生产制作中，并通过动画作品的传播，将民族文化广泛地渗透到动画受众的心灵深处。

日本动画对民族文化的应用，主要从以下两个维度予以体现。其一是通过对历史某一时期的还原再现，使青少年在了解历史的同时还获取了民族文化。例如，《浪客剑心》以明治维新时期为背景，渗透了宣扬"信念、忠诚、献身"的武士道精神；《幽灵公主》张扬着日本传统神道教的思想；《虫师》则涉及了神道教和佛教思想；《仁太坊》对日本传统文化以及其传统民族乐器三味线进行了充分的展示，并且影片强烈地彰显着明治维新的求变精神。这些动画作品凸显了日本动画强调民族文化的价值观和以动画为媒介宣扬日本民族文化的方法论。其二是着重突出具有特定民族色彩的文化资源。目前，日本的森林覆盖率超过了 65%，森林文化是日本十分重要的文化形态。不仅日本人被称为"森之民"，森林文化也不断通过在动画中进行呈像得到进一步的诠释与深化。森林资源孕育了丰富的森林文化，并极大地影响了日本文化的形成。在日本动画中，从《森林大帝》到《翡翠森林》，再到宫崎骏的诸多反映大自然的作品，这一系列以森林为背景或以森林文化贯穿始终的动画电影（例如《千与千寻》、《龙猫》、《风之谷》和《幽灵公主》）均以森林为背景，通过动画作品探讨人与自然的和谐相处。除了动画电影依靠森林这一元素为我们营造了神秘、温馨和充满故事气息的绿色田园之外，还在本体表达上诠释出自然生态之于人类的意义，生命色彩之于生活的意义，朴素的色彩、原始的情怀，反映出日本文化对于森林的敬畏和对于自然的崇尚。

美国动画产业的文化根植性，主要体现在对"美国精神"的表达和彰显上。在诸多美国动画中，常常可以看到以"为完成某项重要任务动员全部力量"为核心精神的"总动员"类动画。例如，《玩具总动员》、《海底总动员》、《汽车总动员》、《虫虫总动员》、《超人总动员》、《蜜蜂总动员》等。这些动画的主题多以"团队"、"责任"、"英雄"为主基调，诠释了来自美国各个阶层、各种职业、各种年龄的美国人对生活的理解，诠释了普通的

① 曹旭. 吉卜力与皮克斯动画工作室运营之比较 [J]. 文化产业导刊，2013（5）.

美国公民如何在现实中奋斗并不断成长的历程，也诠释了美国英雄主义光辉下的英雄如何拯救人类、拯救世界的博爱与乐观精神。而对于整个国家和民族而言，美国精神所代表的是美国人所追求的美好社会和美好生活，是美国文化的浓缩和精华。

美国动画产业的文化根植性不仅来自对本土文化和美国精神的根植，而且还表现在通过借助异国文化元素实现自身内容创新，创造"异见模式"的文化输出。例如，好莱坞动画电影《埃及王子》，在动画影像中，展现着埃及古老与神秘和文明古国所散发的无尽吸引力，故事中的战争、亲情和古老的轮回感动着世界观众。而埃及动画产业本身，却鲜为人知。同样以非洲为题材的好莱坞动画还有《狮子王》和《马达加斯加》等，好莱坞电影镜头中展现出的非洲充满了无限的诱惑，类似题材票房的成功说明猎奇的画面让电影本身充满了内容张力，从而为影片的市场开拓埋下了伏笔。相似的例子还有动画电影《风中奇缘》中对于印第安群落区域文化资源的描摹，在印第安文化的质朴和淳厚的表象下却表现出好莱坞文化的强大同化能力；《阿拉丁》对阿拉伯风情的精致表现，《大力士》对希腊神话的文本诠释，同样《狮子王》、《马达加斯加》和《埃及王子》或从影片的背景和环境中反渲染出日落生息的古老非洲、神秘威严的埃及古堡不同的民族文化生活，或从影片的情节和角色中反映了非洲文化的多样化和非洲生态的独特化，但却无一例外在角色塑造和情节表达中渗透着强烈的"美国精神"。此外，在对中国元素和传统文化的植入中，好莱坞动画电影《花木兰》的背景设置中融入了大量具有典型中国特征的文化元素，例如宛若水墨画一般的开场字幕，具有浓厚中式庭院风格的民居，以及具有资源排他性的长城、庙宇、故宫等文化遗产，代表中国传统文化特点的饺子、火炮、舞龙表演、针灸、武术、中国功夫、猴拳、蛇拳、螳螂拳等，

这些对中国传统文化形式生动逼真的再现，无疑为西方观众了解东方、认识中国打开了一扇窗。而动画所宣扬的主题则是"实现自我价值"的木兰成长史，在《花木兰》的故事情节和角色性格上，或多或少地呈现出女性主义的张扬和自我价值的提升这一被西方普遍接受的文化价值观。

动画和电影等视听艺术一样，"除了在物质属性的价值外，它们借由声音、影像、图画、文字等元素交织而出现的象征符号与意理信念，则与文化领域有关联，同时这也与主导社会集体价值与民族文化内涵的政治领域形成一种张力"。正是因为这一文化艺术产品在推进国家文化软实力方面发挥的重要作用，发达国家开始"越来越重视依赖其经济力量和文化力量进入不发达国家开辟更具活力的市场，获得更廉价的生产和生活资料，在创造利润的同时创造一种消费意识形态"。[①]

1.1.2.3 消费驱动特征

文化消费对文化产业发展起着至关重要的作用。从国家和政府的角度来看，扩大文化消费有助于向消费主导的经济发展方式转型，有助于推动文化产业成为国民经济支柱性产业战略的实现，有助于国家文化软实力的建设。文化消费已成为拉动经济增长的先导领域。文化消费具有资源消耗低、环境污染小、科技含量高、热点连续不断的特点。它有利于优化经济结构和产业结构，有利于扩大就业和创业，因而与扩大内需的目标具有一致性。有了好的音乐，消费者就想购买 CD、换部智能手机；看了场电影，就可能在影院附近购物、就餐。文化消费正在成为扩大内需的重要突破点，成为拉动消费结构升级的主力军。从国外来看，文化产业已成为世界经济中最具活力的经济部门，成为许多发达国家的支柱产业。从国内来看，我国确立了"十二五"期间推动文化产业逐步成为国民经济支柱性产业的发展战略。当前，我国文化产业发展正从政策推动转向市场拉动，扩大了全民的文化消费需求，为文化产业成

为国民经济支柱性产业打开了无限的市场空间；城乡居民收入水平大幅上升，为推动文化产业发展提供了巨大的需求动力。[①]

动画产业的快速发展，首先得益于文化消费水平的提高。我国经济快速发展和人民群众文化消费水平的大幅提升，对文化产业发展产生了强烈的拉动作用。国际经验表明，人均 GDP1000～3000 美元是文化消费活跃、消费结构提升的阶段，3000 美元以上是文化消费大幅度跃升、物质消费比重逐步下降的阶段。

相关数据显示，2012 年我国人均 GDP 达到了 6100 美元，文化消费趋于井喷，而中国国内文化产品市场的供给存在 70% 的缺口。大力发展文化产业，迎合文化体验消费的市场需求，能够培育形成"体验经济"时代的消费新热点，满足人们多元化的文化体验需求。经济的快速发展和人民群众文化消费水平的大幅提升，为文化产业发展提供了广阔的市场空间。随着动画产业链的拓展，动画消费的方式逐渐多元化，图书、报刊、电影、电视、音像制品、舞台剧和基于现代信息传播技术手段的动画产品的开发、生产、出版、播出、演出和销售，以及与动漫形象有关的服装、玩具、电子游戏等衍生产品的生产和经营的产业获得了快速发展，中国动画在文化产业振兴的时代洪流中逐渐成为核心产业。

从动画产业现实发展需求上看，扩大文化消费有利于做大做强动画企业。从现实来看，国家有维护民族文化权益的需要，民众有改善精神生活的愿望，文化企业有发展壮大的需求。三者的需求满足通过市场中介，在文化消费过程中来实现。随着消费需求的扩大，文化企业必须采用一些先进的批量化生产技术，比如流水线、产品设计的标准化和通用化，促进产能与产量的调整。文化企业通过文化产品做大，通过文化衍生产品做强。文化产品的品牌资源具有十分强的渗透性，

特别是体现在文化产业的衍生产品上。比如，《喜羊羊与灰太狼》动漫在电视上火爆后，又开发出图书、电影、儿童服饰、玩具、文具以及授权商标的其他产品系列，甚至还可以打造现实版羊村的主题公园，吸引读者、观众来此消费体验[②]。

从消费品角度来看，扩大文化消费有利于动画产品和服务数量与质量的提升。文化消费时尚化和求新易变的特征，对动画产品和相关衍生产品在层次上、品种上、款式上提出了新要求，在数量与质量上提出了新期待。只有如此，方能让消费者不断地接受新奇的时尚和消费新奇的商品。例如，动画作品《蓝精灵》最初是 1958 年由化名贝约（Peyo）的比利时漫画家皮埃尔·库利福德创造，20 世纪 80 年代初，美国 Hanna-Barbera 公司向比利时购买了相关版权，开始在美国本土制作电视动画片《蓝精灵》，并于 1981 年登陆美国 NBC 电视台后引发收视热潮，从 1981 年起播出差不多十年。随着 3D 技术的发展不断制造消费奇观，创造新的消费需求，2011 年，真人 +CG 动画的 3D 版电影《蓝精灵》搬上银幕，影片中有 1014 个视觉效果画面，有 1557 个 3D 立体画面，每个蓝精灵的体内有 115 根"骨头"，由 CG 生成的蓝精灵充分体现出了各自的特点，使观众能轻松地分辨出片中的蓝精灵。文化消费的诉求不断提高动画产品的创作质量，也不断推动动画技术的创新（图 1-3）。

1.1.2.4　技术支撑特征

每一次技术的创新，都会带来人类生产方式的重大变革，未来学家阿尔温·托夫勒早在二十几年前就预言："一个高技术的社会必然也是一个现代文化发达的社会，以此来保持整体的平衡"，因此对于人类文化的发展来说，技术扮演的角色无疑是不可或缺的,对于动画的发展来说，这一点得到了更为直观和鲜明的体现：1825 年英国人帕里斯利用人眼的视觉暂留功能发明"幻

①　刘彦武．扩大文化消费的现实难题与政府应对［J］．文化产业导刊，2012（10）．
②　同注①．

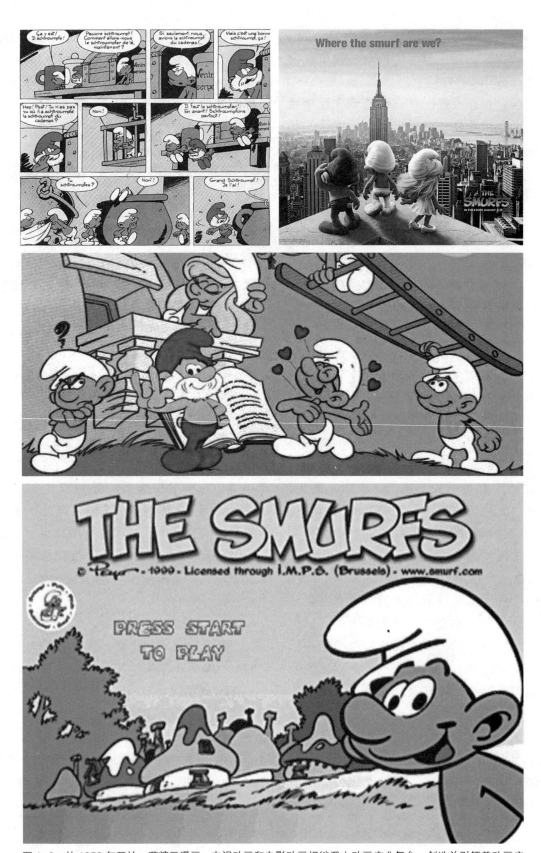

图 1-3 从 1958 年开始，蓝精灵漫画、电视动画和电影动画相继登上动画产业舞台，创造并引领着动画产品消费的潮流（分别选自漫画、电影、电视动画片和游戏《蓝精灵》）

盘"；1832年比利时人约瑟夫·普拉图发明诡盘；1834年，英国人威廉姆·乔治·霍纳发明了戴达镜（又称走马盘）；1879年法国人埃米尔·雷诺发明了活动视镜影戏机，1888年，雷诺又发明光学影戏机并进行了实验性放映……这一系列动画电影诞生前夜的动作，都是以技术的发明为拐点的。

技术丰富了动画影像表达的领域，也让人们的梦想视觉化的过程更加便捷、迅速。当20世纪60年代末，动画艺术家们开始了与电脑工程师合作的进程后，动画艺术与高科技联姻的步伐便一发而不可收了。世界上第一部全电脑动画片《玩具总动员》开启了三维动画时代的大门，动画市场迎来了新的视觉年代，皮克斯使用的崭新技术创造出栩栩如生的三维玩具形象，并用票房的成功证明了人们对三维动画视觉震撼带来的认同，在此后的十几年里，技术的更新不断创造着新的动画业态。而在技术探索的背后，也无一不蕴涵着动画师们数以万计的失败与继续尝试，而在此前，动画技术创新的道路上，每一个关键的进步，都标榜着人类的梦想将以更加丰富的呈像方式予以诠释，而每一次，梦想都更加照进现实。诸如赛璐珞片的出现，二维动画技术的成熟，使得运动的物体和静止的背景可以分别绘制在不同的赛璐珞上，通过叠加的方式进行拍摄，从而减少了绘制的帧数，同时还可以实现透明、景深和折射等不同的效果；三维动画技术的诞生，建立在CG技术的基础上，通过电脑强大的运算能力进行模拟现实的表达来实现，经过建模、动作、渲染等步骤，能够更逼真地表现梦幻世界。可以说，三维动画的出现使得动画场景的表现技巧更加丰富，而许多以往难以表达的情景也能够更加逼真地呈像等；而新媒体的不断更新和创造，使动画艺术可以通过手机等移动媒介进行更为广阔的传播，这也进一步催生了适合这些媒介特点的动画形态的诞生。

动画技术的更新使动画产品的视觉效果更加强烈，动画内容的诠释更加精湛，从而推动动画

产品进入主流视听市场。《地心历险记》、《闪电狗》、《大战外星人》、《冰河世纪3》、《月球大冒险》、《飞屋环游记》……伴随着立体电影正在逐渐进入主流电影市场的，是动画技术飞速更新的过程，像梦工厂、皮克斯、华纳兄弟、20世纪福克斯以及迪斯尼许多为此作出巨大贡献的名字也留在了世界动画史的印记上，尽管随着时代的变迁，许多昔日的巨头已经被并购或整合，但是其所扮演的角色对于技术创新来说，无疑是重要的。以3D电影《地心历险记》为例，其国内总票房达到了6900万元人民币。《地心历险记》仅由80多块3D银幕创造，对于6900万元的票房银幕分布来说，平均每块银幕可以获得86万元的票房；相比而言，票房达到3.2亿元的《赤壁（上）》，在全国4000多块普通银幕上映，平均每块银幕的票房只有8万元，3D银幕的平均票房是普通银幕的10倍。这一方面说明数字技术对于动画电影和文化消费强大的吸引力和凝聚力，另一方面说明，平均票房十倍于普通银幕的3D电影银幕播映，将成为未来"大电影产业"的主导。相关数据资料显示，《阿凡达》制造团队共有2000多人，其中数字工程师超过800人，而全剧组有对白的演员仅有37人，这是一部完全不同于普通影片的概念性产品。《阿凡达》动用了4万个CPU，如果用单核处理器计算，整个电影制造动用了近20万个处理器，整部影片80%的制作成本在于数字设备的投入和使用上。当年的《泰坦尼克号》，特效仅仅是500个，《阿凡达》却拥有3000多个特效。这部影片是数字表演的开山之作，同时也是人类虚拟建模技术高度发展的标志性作品。在电影《阿凡达》中，"I see you"，潘多拉星球上的纳美人常说的一句话，中文字幕上翻译成"我看见你"，而《阿凡达》则通过令人叹为观止的技术，让观众不仅能看到，而且能感受到（图1-4）。詹姆斯·卡梅隆一直走在电影技术的最前沿。在《终结者2》中，卡梅隆首次成功运用了CGI特效，创造了电影史上第一个CGI角色，从而也使阿诺成为肌肉结实"抗打男"的形象留在众多影迷的心中。而我们今天看到的

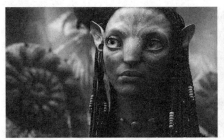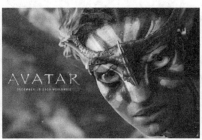

图1-4 《阿凡达》来了，带着前所未有的视觉冲击力和只可意会、难以言传的心理震撼力。"——《伦敦时报》(选自电影《阿凡达》)

所有电影特效其实都是这项技术。[①]

1.1.2.5 产业融合特征

　　动画产业呈现出产业融合的特征并且这一趋势愈加明显。文化产业是在国际、国内新的社会、经济、技术和文化条件下提出的经济发展战略和文化发展战略，在新的文化背景下，依靠人的灵感和想象力，借助知识产权，产生高附加值产品，创造财富和就业潜力，形成创意性知识密集型新兴产业集群，打造完整的产业链条的文化产业，已经成为许多国家经济发展的助推器和国民经济的重要组成，并且使其文化渗透到产业中。动画产业不但是文化产业的重要组成部分，而且以其崭新的业态，上扬的发展前景和产业本质上所富有的衍生性和嫁接性，逐渐成为拉动文化产业，甚至区域经济的新引擎。在这一背景下，动画产业的发展表现出许多鲜明的融合特征。

　　动画产业的核心层、相关层和外围层不断进行产业链条范畴内的行业融合。在动画产业的市场拓展中，"核心层"是关键环节，这也进一步指出，在整个动画产业链条中"原创"的突出地位。文化产业链条的延伸本身就是跨界融合的，一款优秀的动画产品在深层次的产业开发上，像游戏产品和影视作品，甚至文具、服装等轻工业产品的过渡都应当是产业涉及初期应当策划的过程。在动画市场化的过程中，以核心层主导的产业播映体系的建立，逐渐探索起以"形象授权"为核心的产业模式，提供了产业链延伸的基础和源头。"核心层"也是动画产业结构调整和升级转型的关键

节点。对于优秀的动画产品和服务市场运作来说，正是由于其在核心层凸显出动画艺术本身的诱惑力、感召力和辐射力，才进而构筑出动画市场的生态群，以"形象"的魅力创造出市场的奇迹。同时，动画产业相关层和外围层的产业形态，随着创意经济的迅速崛起，在文化消费激增的背景下，在核心产业的带动下，取得了跨越式发展，并形成了相对独立的动画生态系统，产业之间融合的趋势逐渐明显。例如，以动画形态呈现的商业广告、电子贺卡、技术模拟等产业形态，使抽象的感官方式具象化，不仅刺激了终端消费，也极大地丰富了动画的媒介内涵。

　　动画产业的关联行业之间融合度高并呈现一体化发展趋势。在动画产业的主体拓展中，漫画、动画、游戏和电影等相关行业通过改编、嫁接和植入等方式，派生出不断膨胀的产业空间，极大地推动了动画的市场化程度。例如，由网络小说改编为游戏的作品有《诛仙》、《鬼吹灯》、《兽血沸腾》、《佣兵天下》、《蜀山》、《鹿鼎记》、《飘渺之旅》、《绿野仙踪》等；由动画改编为游戏的作品有《汽车总动员》、《快乐的大脚》、《变形金刚》、《料理鼠王》、《辛普森一家》、《魔幻仙踪》、《七龙珠》、《如来神掌》、《北斗神拳》、《SD高达》等；由电影改编为游戏的作品有《指环王》、《投名状》、《赤壁》、《龙骑士》、《十面埋伏》、《蜘蛛侠3》、《星门世界》、《终极一班》、《加勒比海盗》、《金刚》、《华纳巨星总动员》、《战狼》和《超人归来》等。

　　同样以视听为主要传播手段，同样以视听体

① 《阿凡达》领导新一轮电影产业革命 [N]. 伦敦时报，2010-01-17.

验为途径获得乐趣和享受，有着大致相同的目标市场的电影、动漫和电子游戏之间，不可避免地有着密切联系，而且呈现出一种全方位融合的趋势。融入了游戏的娱乐本质、动画的幻想艺术后的电影，也必将给观众带来全新的视听享受，也会因"互动"而更具魅力。因此，动漫、游戏与电影之间的互相改编也逐渐成为视听产业发展的趋向之一。从产业的本质上来看，电影、动漫与电子游戏在产业合作上也具有很大的潜力，存在着很大的互补性——较之于电影，动漫和游戏的产业链条更为丰富，市场拓展空间也更为广阔，可以为电影提供新的发展空间；而发展已很成熟的电影，则可在艺术表现、文化叙事和精神享受等方面给予动漫和游戏以养分。这些相似性和互补性为它们的产业合作提供了坚实基础。而电影、动漫观众群和游戏玩家群，彼此构成潜在的消费市场，蕴藏着巨大的商业空间，因此三者之间的跨界合作也是必然的。与此同时，游戏和动漫作品借鉴电影的叙事手法、视点切换和场景渲染等艺术语言，其艺术水准将逐步得到提高。

动画产业与文化产业各行业之间呈现出密切融合的趋势。在动画市场拓展份额的同时，逐渐开始注重与文化产业各行业之间的嫁接，并衍生出了许多新兴业态。例如，动画与旅游产业的结合，不仅催生旅游产业由观光游览向休闲体验过渡，而且使得"主题公园"这一业态深化了文化内涵，以迪斯尼为代表的主题公园模式，成为运作较为成功的商业形态。在"主题公园式"动画产业的跨界融合中，动画作品的原始形象和故事场景、情节片段和梦幻氛围等均以游乐为目标的模拟景观的呈现，通过赋予游乐形式以某种（动画）主题，围绕既定主题来营造游乐内容与形式的方式，在一定程度上成了动画产业拓展的一种典型商业模式。同时，主题公园还是"现代旅游业在旅游资源的开发过程中所孕育产生的新的旅游吸引物"，在动画与旅游形态结合的市场运作中，"旅游"更多地起到了"导火线"的作用。有关资料显示，世界上成功的主题公园的主要盈利点是娱乐、餐饮、住宿等设施项目，门票收入只作为日常维护费用。主题公园的收入结构中，门票收入只占20%～30%，其他经营收入却占据了更大的利润空间。在许多主题公园的市场运营中，"经典动画形象群（或经典主题）"是促使全球游客"慕名而来"的主要原因，而其后，建立在知识产权基础上的形象授权，将这一"主题"蔓延到餐饮、住宿、购物等一体化的产业开发链条中，从而获取了更大的经济利润。与此同时，主题公园的建设，还带动了商业地产的发展，这赋予了地产商业更加深邃和美好的内涵，并突破了单一的旅游或房地产的概念，在"主题"元素观照下，动画景观植入到地产、商业、旅游等诸多产业形态中，从而"成为一个融居住、娱乐、商业等要素于一体的人居系统"。

1.2　动画产业的发展历程

1.2.1　动画生产的历程

动画是一个古老的梦想。当人们惊奇于它奇妙的幻象并开始为之倾醉的时候，离那场浩浩荡荡的著名的工业革命已经有一个多世纪了。其实早在距今二到三万年前的旧石器时代，人们便开始了展现运动的尝试。西班牙北部阿尔塔米拉洞穴中，发现了许多以颜料绘制的诸如野牛、野猪和鹿等动物，其中，有一只野猪，被重复绘制的尾巴和腿使之产生了犹如奔跑的动感。这被人们公认为最早的"动画现象"。而在两千年前的埃及的墙饰上，两个摔跤手的连续分解动作，分解准确，过程完整，几近"原画"的要求。极力捕获运动都是许多人类文明艺术努力探索的一个普遍的主题。后来的"手影游戏"、"走马灯"、"手翻书"以及我国民间的"皮影戏"都是人们在探索连续运动的画面上所作出的努力。19世纪20年代"视觉暂留现象"的发明，揭示了连续分解的动作在快速闪现时产生连续运动影像的原理。

法国的电影史界把法国光学家兼画家 E·雷诺

的光学影视机获专利的 1887 年 8 月 30 日定为动画的诞生日，在巴黎蜡像馆开设"光学剧场"放映"光学影戏剧"的雷诺，以《一杯可口的啤酒》、《更衣室旁》和《炉边偶梦》等影片，为动画历史留下了永恒的记忆。美国人斯图尔特·勃莱克顿拍摄于 1906 年的《一张画及面孔的幽默姿态》以动画胶片电影的视觉震撼成为世界电影史上的里程碑。1909 年，美国人温莎·麦凯拍摄出真人与动画结合的短片《恐龙葛迪》，第一次成为电影院固定排出档期放映的动画作品。1915 年，美国人麦克斯·弗莱士发明了"转描机"，可以将真人电影中的动作如实地转描在赛璐珞片或者动画纸上，然后再进行动画创作，这使得动画制作手段又前进了一步。[①]

中国动画片诞生于 1926 年。上海万氏兄弟的作品《大闹画室》被公认为中国第一部动画片。在 80 多年的时间里，几代中国动画人不断进行开创性尝试，创造出许多辉煌，"中国学派"一度成为中国动画的标杆性成果。在反映民族生活和民族心理、体现民族的生活方式和思维方式、继承中国艺术传统和精神、借鉴民族文化遗产、探索如何与动画电影的现代艺术特性相结合的过程中，中国的动画片逐渐形成自己的独特风格、鲜明的民族特色以及与众不同的艺术表现手法，从而使中国学派成为世界动画史上不可抹去的一笔。新时期文化产业在国民经济发展中扮演的角色越来越重要，动画作为文化产业的重要形态，其文化效益和经济效益获得更大的认同，在这一背景下，动画产业迎来了急速发展的时期，一大批契合消费时代特征和市场需求的动画产品形态层出不穷，丰富了人们的文化消费。

从总体上而言，动画生产的历程与市场规律变化和艺术发展规律密切相关。根据我国市场经济改革和发展的路径，结合文化产业和文化体制改革的历史沿革，中国动画产业的生产历程可以划分为四个阶段。

1.2.1.1 第一阶段：1926 ～ 1966 年

这个时代的动画作品数量不多但质量较高，并获得不少国际奖项。1926 年万氏兄弟制作中国第一部动画片《大闹画室》，和其后一系列动画片。但是在 1936 年以前，万氏兄弟的作品主要是模仿美式动画的手法，直至 1941 年他们完成了亚洲第一部动画长片《铁扇公主》，该片长 80 分钟，取材自中国四大名著之一的《西游记》，采用了中国山水画风格的背景，吸收了中国戏曲艺术的造型设计。这部动画在世界电影史上占据了继《白雪公主》、《小人国》、《木偶奇遇记》之后的第四席位置，而且浓郁的中国特色又使它与前三者有明显的区别。1961 ～ 1964 年由万氏兄弟组织制作的《大闹天宫》先后获得卡罗维发利和英国伦敦国际电影节两项大奖，享有很高的声誉。同一时代的作品其实还有很多，例如《骄傲的将军》、《渔童》、《没头脑和不高兴》等，表现手法也还有折纸、木偶等。这个时期作品的主要特点就是在动画表现中融合各种中国传统因素；在动画技术上尝试各种传统艺术形式；在动画内容里吸收了传说、神话、典故等多种内容。

1.2.1.2 第二阶段：1976 ～ 1995 年

经历了"文革"之后，动画行业受到了很大的冲击，而且上海美术电影制片厂在 1972 ～ 1976 年间拍摄的 17 部动画片如《小号手》、《小八路》、《东海小哨兵》等给后来的动画创作理念投下了一个严重的阴影：写实主义和教育目的，这使动画片被定位为给小孩子看的充满教育意义的课外教材，这种思想不仅延续下来而且还在大部分人心里深深地扎根，也就是这个观念才造成了后来中国动画片的尴尬地位。

在改革开放之后，动画片制作走入繁荣时代，涌现了多家动画制作生产部门，在 1978 ～ 1989 年的十年间，这些制片单位就制作了 219 部动画片，例如《哪吒闹海》、《金猴降妖》、《天书奇谭》等优秀作品都是这个时段制作的，而且电视动画

① 颜慧，索亚斌. 中国动画电影史［M］. 北京：中国电影出版社，2005：7.

片也在这个时候有了《葫芦兄弟》、《黑猫警长》、《阿凡提的故事》等给人留下深刻印象的作品,从整体上来讲,这是个比较平均的时代,既有少量全年龄段艺术动画片,也有大量类似《黑猫警长》这样的纯粹给儿童看的主流式教育动画片,而且制作手法基本沿袭自上美影万氏兄弟开创的流派,没有太多创新也没去吸取外部世界的先进经验,而这一阶段的高产量恰恰造成了作品的制作不够精细。

20 世纪 90 年代以来国内各大动画制作厂家开始与国际动画业展开交流与合作,国内动画企业那种固步自封的局面终止了,数字生产手段取代了以往的手工绘制方式,大大提高了制作效率;各种体制制作单位的多元化发展,使制作数量有所增加;各种专业和多能人才进入这个行业,使制作质量比以往有较大提高,但在题材内容上并没有太大突破。

1.2.1.3 第三阶段:1995 ~ 2002 年

1995 年起中国电影放映公司对动画片不再采用统购统销的计划经济政策,把动画业推向市场,改变了动画片的生产状态和经营方式,确立了社会效益和经济效益双赢的观念。因此,1994 年可以说是中国动画产业史的重要转折点。而在动画生产市场上,自 20 世纪 90 年代中期开始,动画产量开始以几何倍数迅速增长,动画制作机构及企业也开始迅速涌现,动画制作公司和企业也发展到了 120 多家,大量的连续、系列动画片纷纷出炉。随着动画产业的发展和动画市场的繁荣,以动画教学、人才培训为主要方向的高校相关专业不断开设,培训机构也不断涌现,动画市场进入繁荣发展期。

1999 年,《蓝猫淘气三千问》开始在北京电视台首播,2000 年 6 月,《蓝猫淘气三千问》开始全国大规模播出。高峰时期,"蓝猫"动画片在全国700 多家电视台播出,在大陆播出的收视率维持在每天 8000 万固定观众。最高时全国两岸三地多达1020 家电视台同步播出,每天一集,每天累计播出时间 500 个小时;电视贴片广告时间为每天 892分钟,电视贴片广告服务于蓝猫专卖体系的全国招商和衍生产品生产厂商,为整个蓝猫产业链的发展提供了高价值、"零成本"的强力支撑,成为这一时期动画产业运行中的典型,梳理和塑造了"蓝猫模式"——依靠快速大批量的动画形象来带动衍生产品收入的经营路径。

这一时期动画产业繁荣发展,主要得益于动画制作技术的提高。动画硬件设备和软件合成技术的普及和发展,使动画生产效率不断提高,例如动画剪辑软件代替了手工剪辑,图像处理软件代替了赛璐珞胶片,扫描仪和数码相机代替了传统的胶片拍摄等,技术的使用和更新,不断降低动画作品的生产成本,也不断降低动画生产的门槛,越来越多的中小企业及民营机构投入到动画的生产制作中。原本动画生产部门集中在上海美术电影制片厂以及中央电视台青少年节目中心动画片部、北京科学教育电影制片厂动画制作部门和北京电视台青少年中心动画片部等,经过这一时期动画生产的繁荣以及整个改革开放带来的经济市场环境的趋好,越来越多的动画制作机构和部门投入到动画生产中来,例如长春美术制片厂、辉煌动画公司、阿凡提国际动画公司、北京金熊猫动画公司、南京电视台、福建电视台、辽宁科影制片厂、北京地厚电脑公司、上海特伟动画设计公司等。这些动画制作机构和民营动画企业的建立,大大增强了中国动画的制作能力,动画从国家投资向多种投资渠道相结合的发展方向过渡,提高了动画产业的竞争能力。[①]

1.2.1.4 第四阶段:2002 年以后至今

2002 年,党的十六大召开,十六大的报告中明确提出"积极发展文化事业和文化产业"的基本任务,向全党强调:"发展文化产业是市场经济条件下繁荣社会主义文化、满足人民群众精神文化需要的重要途径。"对发展文化产业提出明确要求:"完善文化产业政策,支持文化产业发展,增

① 孙立军.世界动画艺术史[M].北京:海军出版社,2010:109-125.

强我国文化产业的整体实力和竞争力。"动画作为一种文化产品,成为文化市场重要的组成部分。随着中国文化产业的发展,动画制作理念逐渐转变,观众定位也由低龄儿童向青少年和成人转变,如《我为歌狂》、《封神榜》、《隋唐英雄传》等。其中,2003年由上海美术电影制片厂推出的52集电视动画系列片《我为歌狂》在多家电视台黄金强档播出,一度创造了国产动画片的收视高峰。同年,《我为歌狂》的图书、音像和其他衍生产品推向市场,吸引了青少年踊跃购买。

2003年,中国动画市场正处于"坡起"阶段,全国共生产动画片700多部,总产量达2.9万分钟(其中1万分钟意在电视台播出,其余尚待推向市场)。其中,中央电视台和上海美术电影制片厂两大生产基地成为生产国产动画片的主力军。除了上述两大基地之外,民营动画企业三辰影库卡通有限公司异军突起,以商业模式的创新一度引领动画市场发展。三辰推出的科普动画《蓝猫淘气3000问》在电视台持续播出,其授权产品多达6600种,产业群销售收入达20亿元。"蓝猫"创造出以形象授权为核心的动画产业开发生产模式,被许多动画企业、基地所应用。

2004年,我国动画总创收达到117亿元人民币,国内动画片生产总量只有2.9万分钟,而市场需求却达到26.8万分钟,实际需求缺口达到23万分钟,电视台严重感到动画资源的不足。动画频道开始逐步扩张,北京、上海、湖南、广东等地动画频道纷纷上线,动画产量不断增加。但是这一时期,大部分动画制作企业依然在用教育为主的制作理念、儿童为主的制作出发点来制作动画。随着网络技术的发展,由网络提供的各种类型如日本、欧美的动画片大量进入国内,国产传统动画片受到严重冲击。尽管国家出台了大量相关政策来限制外国动画片的引进和播出,和扶植国内动画企业,但对中国原创动画和国内动漫产业而言,依然任重道远。

2006年,中国首部全三维动画电影《魔比斯环》,总片长85分钟,是由近400名动画人员用了五年时间,耗资1.3亿元人民币制作而成,该片在今年的夏纳电影节参展后,被国际动漫界高度肯定,认为《魔比斯环》表现了中国的动画制作技术已经开始与好莱坞抗衡了,然而《魔比斯环》却遭遇票房"滑铁卢",上映两周后票房不足300万元。相似的例子在几年后重演。入围奥斯卡的中国动画电影《梦回金沙城》在国内票房只有100多万元,远未收回成本。《梦回金沙城》作为国内首部达到国际B级2K画面标准的动画巨制,其画面可以放大30米都很清晰,画面依旧丰富、饱满、流畅。另外,《梦回金沙城》作为一部国产动画片,已经实现了由2D向IMAX3D的技术转换,首次同时推出胶片、数字、IMAX3D版本。这样一部技术水准达到国际先进水平的动画作品,其并不优秀的票房成绩与入围奥斯卡奖,成为受到媒体广泛关注的两个焦点。而动画电影《魔比斯环》幕后同样汇集了一大批3D电影界的顶尖高手。例如,影片导演格伦是著名动画片导演,其主要作品包括《大拇指历险记》、《花木兰2》等影片;模型监制韦恩·肯尼迪是好莱坞首屈一指的模型师,曾担任《隐形人》、《星球大战》、《龙卷风》、《黑衣人》以及《木乃伊》等多部影片的模型师;动画监制是曾担任《玩具总动员》、《精灵鼠小弟》等影片的动画师;特效指导则担任过电影《后天》的特效总监,并参与制作了《狂蟒之灾》以及《星河舰队》等影片。而这一看似具有极强竞争力的国际组合,却并没有给《魔比斯环》带来票房的好运气,其缺少市场竞争力的根本仍要从内容创作本身寻求答案。

诚然,《梦回金沙城》的出品方作为一家民营动画企业,无疑将鼓舞更多民营企业投入动画行业,而民营资本的活跃,必将对国内动画市场起到较强的拉动作用,从而使动画产业进入加速成长期。此外,从《梦回金沙城》的创作主题上而言,也表明中国动画在内容生产上与核心价值观上开始与国际接轨。《梦回金沙城》秉承了"传递人与自然、人与动物和谐共生、共存、共荣的价值观与理念"这一具有较强普适性的故事主题,力图

通过本土化与全球化的融合，进一步消弭语言和文化的局限，以更为国际化的视野实现"走出去"。但是作为动画产业的核心要素，内容生产仍旧是主导动画市场竞争力的关键。无论是《魔比斯环》还是《梦回金沙城》，其精致的场景、恢弘的画面、炫目的技术，最终难以掩饰在故事情节上的硬伤、模糊的受众定位、扁平的人物形象，似曾相识的造型设计和不够流畅的电影叙事。这些都意味着中国动画在艺术与商业结合的道路上还有很长的路要走。

1.2.2　动画市场的历程

　　动画电影作为电影的一种类型，本质上既是艺术的、商业的，也是意识形态的。在不同的政治、经济、文化语境中，因对其属性不同方面的强调，而呈现出不同的动画电影形态。世界两大动画电影王国——美国和日本，一直在市场经济体制中运作，形成了成熟的商业动画电影文化。欧洲与加拿大强调动画电影的艺术探索，形成了艺术动画电影中极具自由精神的一支，而中国与前苏联在计划经济体制中发展了非商业化的、具有浓郁民族风格的社会主义动画电影风格。但近一个世纪的世界动画电影史已经显示，动画电影呈现出商业动画与艺术动画的分野，以美国、日本为主体的商业动画席卷全球的现象并非偶然。一般而言，每个国家电影生产的主体都是通过商业渠道发行，主流动画电影的存在与发展需要依靠商业价值来体现，这是由动画电影艺术、商业、意识形态的属性所决定的。[1]

1.2.2.1　动画生产市场化

　　1946 年以前的中国动画电影实际上处于商业动画的萌芽阶段，因战争连绵，使其发展受到很大阻碍。1946 年 10 月 1 日，新中国第一个人民电影制片厂——东北电影制片厂成立，并建立了动画组，很快拍摄出了《皇帝梦》、《瓮中捉鳖》。1949 年东北电影制片厂美术片组迁往上海，并入上海电影制片厂，以后便发展为上海美术电影制片厂，成为中国动画电影的主要生产基地。

　　20 世纪 80 年代以后，中国动画片开始商业转型。动画片的数量不断增加，但整体质量仍然不高，还没有出现能真正与世界一流动画片相抗衡的精品。同时，由于中国动画片一直被定位于"为儿童服务"，强调动画片是儿童的专利，是对儿童教育的工具，这种教育主义、工具论的观念极大地限制了中国动画片的发展，并且，造成动画理论一直未被纳入主流电影理论领域进行研究，而成为儿童文学研究的一部分。[2]

　　1995 年可以作为动画市场发展的一个节点。这一年，国家停止继续对上海美术电影制片厂予以补贴。成立于 1949[3] 年的上海美术电影制片厂是中国规模最大的美术电影制片基地，在发展过程中汇集了蜚声动画影坛的编剧、导演、美术设计师、摄影师、作曲家和技术专家，并在中国动画电影史上做出了许多开创性工作：上海美术电影制片厂 1958 年拍摄了第一部剪纸片《猪八戒吃西瓜》；1960 年摄制了第一部水墨动画片《小蝌蚪找妈妈》（该片 5 次在国际电影节上获奖）；同年，又拍出了第一部折纸片《聪明的鸭子》。进入市场经济大潮的上海美术电影制片厂开始在市场化的语境中进行资源配置，可以说，以 1995 年为基准，"1995 年之后的电影动画行业是在社会主义市场经济体制下，真正以市场供求关系为基础的、面临国内外同行业竞争的电影动画。"[4]1995 年中国电影放映公司对动画片不再实行统购统销的计划经济政策，动画行业最终因国家经济环境的变化，融入市场经济的大潮中，动画制作单位为适应新的形势，作出一系列适应市场需求的调整，"整个动画行业必须从创作内容上考虑观众需求，从

————————

[1]　高放. 中国动画电影的起源与发展 [N]. 光明日报，2002-02-17.

[2]　同注[1].

[3]　上海美术电影制片厂的前身是东北电影制片厂的卡通股，1949 年成立美术片组，次年迁到上海隶属上海电影制片厂.

[4]　中国动画年鉴 2007 [M]. 北京：同心出版社，2007：370.

公司结构调整上必须适应大规模动画生产，作品进入市场后的推广策略，以及后续产品合作开发"，都是动画行业要面对的问题。四年之后的1999年，在上海市政府的安排下，上海电视集团被指定为上海美术电影制片厂提供资金支持，即"影视合流"。在三年的时间里，上海电视台累计为美影厂投资了4900万元，期间上海美术电影制片厂的产量总计达到5300分钟，但却没有在市场化的道路上行得更远。在上海电视集团停止对上海美术电影制片厂的投资之后，资金的困境又一次成为掣肘中国动画继续发展的最大瓶颈之一。

在动画生产面向市场的发展历程中，上海美术电影制片厂几经变化，在市场经济的浪潮中同样经历着经济体制改革后的阵痛与重生。在十几年的时间里，逐步进入市场经济轨道并开始与国际市场接轨，上海美术电影制片厂依托相继组建的"上海亿利美动画有限公司"、"上海卡通文化发展有限公司"、《卡通王》杂志社"和"上海美术电影专修学校"、"上海美术电影绘制厂"等经营实体，积极运用所拥有的知识产权，大力开发衍生产品，积极拓展产业渠道，在产业的市场化开发中，在影视片、广告片的制作、形象设计、卡通产品的研制开发、制作和动画片创作人才培养等不同的领域，采用多栖化的市场运营，开辟出了广阔的市场，并对今后动画产业的格局产生了重大的影响。

1.2.2.2 动画资源配置市场化

随着市场经济的发展和文化消费的活跃，知识经济时代不断为动画生产的市场化提供良好的消费环境。居民文化消费在总消费中的比例高速增加，动画产品和服务的消费呈现出不断增加的发展态势。相关资料表明，我国经济快速发展和人民群众文化消费水平的大幅提升，对文化产业发展产生了强烈的拉动作用。国际经验表明，人均 GDP1000～3000 美元是文化消费活跃、消费结构提升的阶段，3000 美元以上是文化消费大幅度跃升、物质消费比重逐步下降的阶段。

2008 年，我国人均 GDP 已达 3266.8 美元，消费进入转折阶段，经济的快速发展和人民群众文化消费水平的大幅提升，推动了文化消费支出比重的提升，为动画市场发展提供了广阔的市场空间。

动画生产的市场化对按照市场需求进行资源配置提出了更进一步的要求。在发展思路上，需要打破动画市场各自为政的管理格局，即在行政管理上打破按照行政区划分割的矛盾，打破行政区界限，改变完全按行政区制定区域政策和绩效评价的方法，利用当前世界性经济结构战略性调整的有利时机，把优化配置动画企业资产和建立现代企业制度与区内经济整合和形成联合整体优势结合起来，打破地区、行业、部门和所有制界限，以资产为纽带，通过参股、控股、兼并、联营、组织专业化协作等各种形式发展企业联合，形成若干真正具有参与国际竞争实力的龙头企业或集团，建立跨行业、跨地区的资本市场、技术市场、版权市场和人才市场，从而充分发挥市场机制的作用。

1.2.3 动画流通的历程

在严格的意义上，世界市场在 19 世纪 70 年代的形成，是世界经济形成的标志。所谓世界经济，并不是世界各地经济活动的简单相加，而是世界各地在经济上形成的一个有着内在联系、相互依赖的有机整体。直到二战前，各国经济间的相互依赖主要是通过国际贸易。二战后，资本和生产的国际化迅速发展，到 20 世纪 80 年代中期达到了惊人的规模。西方各国的一些企业不断把生产大量转移到发展中国家；国际资本自由流动，到处寻找最佳投资场所；随着新技术特别是信息、通信技术的不断发展和普及，商品的跨国交流大大提速；发展中国家纷纷采取外向型的经济发展战略，借助外来的资金、技术和外部市场迅速向新兴工业国进军；全球贸易蓬勃发展，多边贸易体制得以形成。这时，"经济全球化"这一概念被用来描述以资本和生产国际化为主要特征的世界

经济。[①]世界市场的形成，经济全球化的影响，也进一步催生了动画流动的贸易化。全球经济格局下的动画市场需要建立一个多元贸易平台，从而满足动画产业发展和娱乐消费的需要。

1.2.3.1　贸易形式传播

通常意义上，动画产品的市场化过程采用两种流通方式，即贸易形式的传播和非贸易形式的传播。前者主要指外包服务和整片出口，后者更侧重于软性力量的渗透和文化的植入。就前者来说，承接外包服务是许多国家进入世界动画市场最初的入口和起点。譬如 20 世纪 50 年代，日本在动画产品的国际贸易分工中，主要是进口美国的动画产品和为美国进行外包加工。而到了 20 世纪 70 年代，日本又将劳动密集型的中期制作转移到劳动力更加便宜的韩国和我国台湾地区，并向上述国家和地区出口动画整片，而韩国则延续了日本动画贸易的形式。20 世纪 70 年代韩国动画为美国和日本等国家进行加工服务，此后这一产业转移开始瞄准劳动力更加密集、人力资源成本更加廉价的发展中国家。经过 20 年的外包加工期，韩国动画在一定的技术层面上和生产流程上积累了丰富的经验，然而加工外包极大地扩张了韩国动画产业的规模，但是却无法赋予韩国动画本身美誉度，而缺乏自主原创和规划的韩国动画也呈现出艰难的局面，韩国动画开始遭遇发展瓶颈。寻求产业转型的韩国动画，开始寻求动画产业自身的本质突破。除了在技术、人才等关键性市场要素上进行升级之外，韩国政府对文化产业的振兴式扶持，也进一步增加了动画产业的竞争力，从而推动了动画产品的国际流通。1995 年，韩国政府将动画产业从服务业中划出，确立为制造业和"战略出口产业"，大力扶持其发展，尤其是鼎力支持私营企业发展。为表明其发展动画产业上的信心和决心，韩国政府还对改变动画产业的分类和为生产者提供服务两个方面提供了减税

支持。

1.2.3.2　非贸易形式传播

对于非贸易形式的动画传播来说，以中央电视台引进《唐老鸭与米老鼠》为明显开端，大量的国外动画作品开始进入中国市场。这些动画产品的流通形式往往沿用一个固定的套路：即通过廉价甚至免费的动画播映，赢取观众的文化认同和价值认同，进而通过动画衍生产品的销售扩张其文化消费市场，从而实现跨文化贸易流通。《铁臂阿童木》和《变形金刚》就是其中的两个代表。《铁臂阿童木》携带着精美的动画故事，在人们的精神文化生活还相对单一，电视内容还相对匮乏的中国市场上吸引了大量目光。随后，《铁臂阿童木》将触角延伸至卡西欧计算器等电视广告的播放；而《变形金刚》则通过在中央电视台免费播放，在引发全国性的变形金刚热之后，通过各种系列的变形金刚玩具获得远远大于动画作品本身贸易额度的利润。

在推进我国动画贸易方面，《文化产业振兴规划》提出，"积极拓展国际文化市场，扩大文化的服务和贸易进出口。要进一步完善促进文化产品进出口和文化服务出口的资金补助、出口奖励、税收减免等政策，鼓励中国的文化企业在境外兴办实体，推动海外文化阵地的本土化。"随着文化产业的生产、消费和流通成为注意力经济时代重要的商业支点之一，文化产品的国际贸易额也在不断进行攀升，联合国教科文组织的研究表明，文化商品的贸易以"指数级"增长。从 1980 年到 1998 年，文化商品的年度贸易额从 953.4 亿美元增长到 3879.27 亿美元，增长幅度大于 3 倍，在此背景下，"文化软实力"的概念及其内涵被进一步强化，并变成一种国家行为。在支持动画产品和服务的国际贸易方面，《关于推动我国动漫产业发展的若干意见》在建立健全动漫产业海外服务支撑体系方面，支持我国动漫企业开拓海外市场，

① 　陆仁柱 . 经济全球化与中国文化［J］. 世界经济与政治，1997（11）；刘伯文 . 经济全球化与中国新世纪发展探析［J］. 山东大学学报（哲社版），2000（4）.

适当补助动漫产品出口译制经费。通过"中小企业国际市场开拓资金"渠道,积极鼓励和支持优秀国产动漫作品和产品到海外参展。中国进出口银行可以为动漫企业出口动漫产品提供出口信贷支持。积极利用国家出口信用保险促进动漫产品海外市场营销。同时,《意见》还强调了对动漫企业的扶持政策,指出企业出口动漫产品享受国家统一规定的出口退(免)税政策。企业出口动漫版权可适当予以奖励。对动漫企业在境外提供劳务获得的境外收入不征营业税,境外已缴纳的所得税款可按规定予以抵扣。这些政策有效地推动了中国动画面向海外的经营,然而从全球文化产业市场格局来看,动画流通的贸易化正逐步走向纵深,各种形式的版权贸易已经成为国家间竞争的筹码,在这一严峻的竞争格局下,动画贸易的未来还需考虑"增强作品在全球市场适应能力的同时,在创作作品之初即应当由相应的全球化市场策略,为作品的推广宣传及海外市场上映创造条件。"[①]

在当前文化产业趋于成为国民经济战略性支柱产业的时代背景下,中国动画电影作为文化产业内容创新的核心部分,其经济价值和社会价值都被提到十分重要的位置。动画产业的发展同样秉承着这个时代的经济发展逻辑和文化演变规律,在动画产业发展如火如荼的表象下,目前的产业发展仍旧有许多难题需要破解,除了前文所提及的内容生产、营销管理和评判标准等产业核心问题之外,还有产业发展的制约性障碍值得我们进一步反思和重新思考。在中国经济步入转方式、调结构的拐点,能否在明晰的产业发展蓝图下,更加理性地对待动画产业结构的调整和升级,更加深入地思索动画软实力为时代发展带来的渗透力和影响力,更加坚定地坚持理论创新,不断丰富和完善动画产业的相关理论,在波澜壮阔的产业发展洪流中,恪守学术态度的严谨和理论的真诚,是时代赋予中国动画人的命题,更是中国动画人的责任和使命。

① 中国动画年鉴 2007 [M].北京:同心出版社,2007:378.

第 2 章　世界动画产业发展概览

在当今世界动画产业格局中，外包服务是种不可或缺的重要形态。在这一形态的演进中，发达国家有效地拓展了全球市场，逐渐走向原创之路；发展中国家从零散的动画加工业向集约化的服务外包过渡，逐渐成为承接全球产业转移的集散地，一些新兴国家开始异军突起，并不断借助自主创新走向原创之路。同时，在全球动画市场上，世界动画产业被划分为几大市场，并呈现出富有区域特色的发展格局。各大市场开始在竞争中寻求广泛的合作，同时逐渐形成自身的核心竞争力，在此过程中，资本、技术和人才的流动性不断加剧。

在世界动画产业格局中，发达国家已经树立了动画产业发展的国家形象或国家品牌，在动画产业已经或趋于成为许多国家支柱产业的进程中，动画产业在稳步发展中提速，不断成为拉动国家机器的经济引擎。在发达国家，动画产业的发展以美国、日本等国家为代表，包括近年来异军突起的韩国，在近百年的发展历程中，逐渐形成了自己的风格和特色，在美学逻辑和商业逻辑上的基本定型和模式成熟，使其在世界动画史上树立起龙头地位，并逐渐成为许多国家追随的对象。在经济贡献方面，随着动画产业的产值可以与汽车、钢铁等传统工业媲美甚至超越，支柱产业地位的确立使这些国家在世界范围内树立起动画产业的国家品牌；从世界动画发展史的角度看，历数百年经典之作，在这些国家诞生了无数典型动画形象，它们以"美国式"的行为方式或"日本式"的文化理念，影响着全球观众的审美取向和价值判断；在经济周期方面，每一次的经济危机

直接或者间接为这些国家走出金融困境和经济低谷，起到了积极的作用，这也从另一个角度上促成了政府部门鼎力支持动画产业发展的举措。

2.1　北美动画产业

2.1.1　美国动画产业

美国动画是世界动画市场中重要的构成。美国从 1907 年制作完成第一部动画片至今，总共生产了 2300 多部动画片。目前，美国是全世界公认的动漫产业链最完整、形成最早和最发达的国家。美国动画产品和衍生产品年产值约为 2000 多亿美元，占其文化产业总值（6700 亿美元）的近三分之一。早在 1915 年美国最高法院就爱迪生电影公司专利权诉讼案作出裁定，认定"电影是一种以追求利润为第一需要的简单的纯商业活动"。此举一锤定音，使美国电影业从襁褓时代就走上受法律保障的商业之途，在激烈的市场竞争中求生存求发展并做大做强。[①] 在这一以市场化开端为背景的动画产业发展中，美国除了作为动画产业的强大策源地之外，还依托其雄厚的经济实力，最新的技术力量，电影工业的发展支撑以及相对完备的市场化网络，为全球动画产业的发展擎起了一面旗帜，当美国的动画产业成为经济的战略支柱时，美国动画未来的发展逐渐进入细化分工的时代。

美国动画在题材选择和内容创意上，秉承"美国精神"，海纳百川，以世界各地的神话、史实、传说、名著作为其永不枯竭的题材。正如迪斯尼创始人华特·迪斯尼所言："将世界上伟大的童话

① 李亦中.好莱坞影响力探究［J］.现代传播，2008（2）.

故事、令人心跳的传说、动人的民间神话变成栩栩如生的戏剧表演，并且获得世界各地观众的热烈响应，对我来说已成为一种超越一切价值的体验和人生满足。"在迪斯尼的经典作品中，《埃及王子》取材于《圣经》中的"出埃及记"；《木兰》取材于中国的南北朝民歌《木兰辞》；《阿拉丁》取材于《天方夜谭》；《风中奇缘》是印第安人的故事；《真假公主》是有关俄国沙皇家族的故事等。《白雪公主》、《仙履奇缘》、《小飞侠》等都是脍炙人口的童话或神话故事；《风中奇缘》、《木兰》等来源于广为流传的历史传奇；《美女与野兽》、《石中剑》等来自于家喻户晓的民间传说；《爱丽丝漫游仙境》、《钟楼怪人》、《101忠狗》等则取自于成名的文学作品；《怪物史瑞克》和《米老鼠恶棍满临》这两部影片甚至将过去成功的动画片中的角色如米老鼠、唐老鸭、高菲狗、阿拉丁、白雪女王、狮子王等众多的人物集中到了一起，利用这些"明星"来出演新的影片。相对于原创的故事来说，为社会所接受的作品改编成动画片后，其上座率是有保证的。[①]

美国动画在商业模式上，主要采取"迪斯尼式"的高科技、高投入、高产出的"动画大片"发展模式。大资本模式为动画片的质量提供了有力的保障，同时也筑起了竞争者一时难以逾越的技术和资金壁垒，从某种意义上降低了投资风险。如由美国迪斯尼出品的《狮子王》、《玩具总动员》、《虫虫特工队》、《海底总动员》；梦工厂出品的《怪物史莱克》、《鲨鱼黑帮》；20世纪福克斯公司出品的《冰河世纪》等都是大投入、高科技、高产出模式的典型代表。这种模式以高质量的动画电影作为产业链的起始端，推出各种大受欢迎的动画电影明星人物，并不断开发出相关的游戏软件、图书、玩具、服装、装饰品甚至旅游项目，丰富动画产业链的内容（图2-1）。

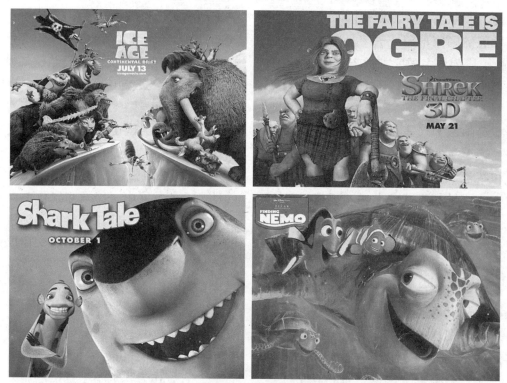

图2-1　以大投入、高科技、高产出为主要代表的迪斯尼动画，已经形成了好莱坞动画的基本商业模式（分别选自动画电影《冰河世纪》、《怪物史莱克》、《鲨鱼黑帮》和《海底总动员》）

① 杨晓林.美国动画之"日式变奏"——宫崎骏动画与好莱坞动画的异同［J］.电影文学，2009（20）.

高投资、大手笔的好莱坞商业模式，是大多数美国商业动画遵循的基本原则（图2-2）。而从动画资本市场的运行上看，美国依然是当今文化投资最大的国家，也是国际文化资本流入最多的国家。美国政府一直鼓励非文化部门和外来资金投入文化产业，为此他们积极创造良好的投资环境，吸引大量资本在文化产业中寻觅商机。[①] 在运作机制方面，美国文化产业依赖于跨国公司的增多及其外来投资的增长，正如西方分析传播现象的学者黑默林所言，"文化同步化的过程与资本主义的扩散，两者自有关联……跨国公司是主要的玩家：'当代文化同步化的主要代理人，主要是大多数来自美国的跨国公司，它们设计了模拟全球的投资计划与营销策略。'"就具体案例而言，在国际市场上，2009年8月，迪斯尼公司以40亿美元的价格对北美漫画巨头惊奇娱乐[②]完成了并购。随后，华纳也宣布将对其旗下的DC[③]漫画进行重组，新一轮的"军备竞赛"开始以集团并购整合的方式展开。对于迪斯尼来说，完成收购使其迅速获得了"惊奇"多年以来积累的5000

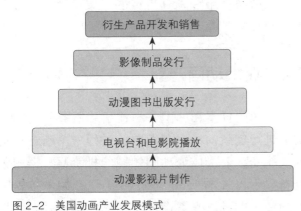

图2-2　美国动画产业发展模式

多个漫画形象，除此之外，"收购惊奇也昭示了迪斯尼未来在制片方面的战略转型方向"。2009年以来迪斯尼按其传统制作思路推出的《巫山历险记》（Race to Witch Mountain）、《枕边故事》（Bedtime Stories）、《购物狂的自白》（Confessions of a Shopaholic）等影片在票房收益上均不理想，在这一背景下，迪斯尼开始进一步将战略重点重新转向家庭电影，而"漫画改编与超级英雄无疑是将全家人请进电影院的最好武器"，而惊奇的加入则能在一定程度上弥补迪斯尼这方面的短板。[④]

现今，好莱坞大片已形成全球化定位，寻求观众市场的最大公倍数和价值取向的最小公分母，最大限度地避免"文化折扣"，叙事模式偏向通俗易懂，"情节更简单、动作更激烈"成了屡试不爽的国际化配方，确保赢得世界各地观众的喜欢。在市场操作层面，好莱坞的法则是"营销大于影片"，依托遍布全球的发行网，以跨国营销来实现国际化。好莱坞拥有极为完善的五位一体发行架构，即影院发行、家庭发行（录影带与碟片）、电视发行（闭路与开路）、网络发行及后电影衍生产品，良性循环，财源滚滚而来。就这样，好莱坞电影基本上做到国内市场保本，海外市场盈利，在全球成为传播美国强势文化的主力军。[⑤]

2.1.2　加拿大动画产业

加拿大动画被国际史学家称为"加拿大现象"，是因为它在世界动画史长河中具有突出的表现和贡献。提及加拿大动画产业和动画发展，就不得不重视加拿大国家电影局作出的贡献。加拿大国家电影局（National Film Board of Canada）创

① 刘锦宏，闫翔. 透析美国文化产业发展战略［J］. 经济导刊，2007（9）.
② 惊奇（Marvel Comics）自20世纪60年代起同DC漫画并列为美国两大漫画公司。作为美国最老牌的动漫公司之一，惊奇漫画每个月大约发行60种期刊，每年发行100～300套漫画小说。它的漫画出版力求保证每个漫画系列都能赢利，而一直以来的积累，让它拥有了众多口碑甚佳的漫画人物，从2001年开始，短短的三年，惊奇公司就将8个漫画人物授权给大电影公司拍成了电影，包括《蜘蛛侠》、《绿巨人》、《X战警》等。
③ DC（Detective Comics）漫画公司是全球最大的漫画公司之一，DC漫画所创造的经典角色包括：超人、蝙蝠侠、神力女超人、闪电侠、绿灯侠，以及综合上述角色的正义联盟。DC漫画创立于1934年，当时名为国家联合出版公司。DC漫画在1969年，被时代华纳集团收购，目前是华纳兄弟娱乐公司的子公司。DC漫画出版的一般书籍，交由兰登书屋出版公司发行；漫画书籍则是交由钻石发行公司发行。
④ 迪斯尼斥巨资收购惊奇，好莱坞巨头逐鹿漫画市场［N/OL］. 中国电影网，http：//indus.chinafilm.com/200910/1054452.html.
⑤ 李亦中. 好莱坞影响力探究［J］. 现代传播，2008（2）.

建于 1939 年，由国家电影局长同九位信托局官员组成的委员会管理电影发展事宜。加拿大国家电影局以为自己的祖国打造自己的形象，并且通过国际间的交流，让世界更了解加拿大为宗旨，被誉为加拿大乃至全世界动画工作者向往的天堂。具备多元包容性的加拿大国家电影局吸纳和吸引着不同民族、不同肤色、不同宗教与艺术追求的动画师们在这里相遇。一个根本无法划分、定义艺术风格的创作群体成了世界动画发展史上不可或缺的重要流派之一——拉开加拿大国家电影局动画长廊的帷幕，扑面而来的是风格迥异、五彩缤纷、实验色彩浓厚的各式艺术作品，为世界动画艺术史作出了突出的贡献。

加拿大动画产业的发展，得益于多元文化的融合。加拿大是一个多元文化和开放型的国家，综观加拿大国家电影局的动画片，可以清晰地感受到其创办的宗旨。印度人、美国人、荷兰人、俄罗斯人、丹麦人、日本人、法国人，甚至爱斯基摩人都得到了平等发展的创作机会。因此，其动画片的一大主要特征就在于题材多来源于各国民间传说和少数民族的神话故事。例如，印度导演 Ishu Patel 极具佛教色彩的《景深深》（1975 年）、《来世》（1978 年）和《天堂》（1984 年），荷兰导演 Co Hoedeman 根据爱斯基摩传说改编的动画系列片《猫头鹰与旅鼠》（1971 年）、《猫头鹰与大乌鸦》（1973 年）。别具一格的民族音乐、异国服装，与西方人截然不同的思维方式，独特的视听感受与作品主题，不经意间反而成了加拿大国家电影局的招牌菜。加拿大国家电影局的管理者并没有狭隘地只坚持"弘扬加拿大民族文化"的指导思想，而是本着包容一切的态度允许各种文化、宗教背景的艺术家发挥自己的特长，讲述自己的故事。

加拿大动画产业的发展，还得益于动画外包服务业的繁荣。加拿大于 20 世纪 80 年代开始承接美国动画加工业务，并同时开始发展动漫原创，主要采取原创和外包同时发展的模式，并以利润最大化为原则。其主要发展方式有几种：一是合作制片。主要是国际合作，与美、德、法、日、英等国家合作制片，但产权大多由加方控制。这样做既有利于分享更丰厚的市场回报，又能通过合作方的力量，有效拓展国际市场。二是本土原创。这样做市场回报高，但市场销售由自己独立完成。三是承接外包。加拿大拥有世界一流的动画制作技术，以及企业管理水平，更拥有多个著名动漫企业，如世界上最大的互动娱乐软件公司"电子艺术"等，承接美、日、欧的外包项目。[1]

聚焦北美动画产业，美国动画领衔着全球动画市场的方向性走向，作为科技创新最前沿的动画大国，在历史发展的每一个节点，美国动画又将最先进的动画技术应用于影片制作，在带来令人惊奇的视觉冲击力的同时，将"美国精神"以普适价值的形态和全龄化的路线，进行着文化的输入和商业的扩张，进行了一系列里程碑式的跨越；加拿大艺术动画的发展是全球动画市场上令人瞩目的思想暖流，在加拿大国家电影局的直接作用下，无数动画短片以深邃的思想内涵、令人回味的故事情节和别具特色的形象设计，影响着人们的心灵判断。

2.2 亚太动画产业

亚洲的日本和韩国，均在承接服务外包的基础上进行创新演绎，在发展的过程中不断进行更迭式蜕变，最终成为动画领域的排头兵。据相关资料显示，日本于 20 世纪 70 年代开始承接美国动画加工业务，并逐渐成了动漫大国、强国。目前，日本的动漫产业占领全球 65% 的市场、欧洲 80% 的市场，销往美国的动漫产品是其钢铁出口的 4 倍，广义的动漫产业实际上已超过了汽车产业。但目前日本仍然是国际上高水平动画外包的承包国。在生产过程中，日本动漫还把大量制作放到中国、菲律宾等劳动力价格低廉的国家，这样一

① 姜义茂. 从世界主要动漫国家产业发展模式看我国发展机遇和空间［N］. 国际商报，2008-02-25.

来，在世界上物价指数较高的城市东京，一本几百页厚的动漫杂志只卖 250 日元（10 多元人民币）。日本人对自己动漫产品的生命力充满感情和自信，并普遍相信，以动漫为中坚的日本文化产品，会继电器和汽车后成为又一种具有世界性影响力的日本制造。[①] 而韩国动漫产业是在承接日本动漫产业服务外包基础上发展起来的，在动漫产业发展中原创逐步形成了本民族的创作风格。韩国在外包服务中积累了动漫制作技术，成为世界上最大的动画加工厂，目前已经成为全球第三大动漫产业发达国家。

2.2.1 日本动画产业

在亚洲，日本动画一直是领先世界动画产业发展的主要力量，其所创造的商业模式，一直被其他国家甚至其他产业所借鉴，其庞大的市场份额和商业奇迹成为动画研究中无法绕开的议题。日本一年的出版物大约 60 亿册，其中漫画期刊和单行本就占到 21 亿册，超过 30%，而如果单单计算销售出去的数量，则占到总数的 50% 以上。全日本今天拥有 430 多家动漫制作会社和不计其数的自由动漫制作人，电影院年上映动漫大片 80 余部，电视台年播出动漫 4000 多部集。据日本三菱研究所调查，有 87% 的日本人喜欢漫画、84% 的人拥有与漫画人物形象相关的物品，动漫迷组织的动漫俱乐部多达数百，并定期发行会刊。在海外，日本动漫同样势头猛烈：据初步统计，目前全球播放的动画节目约有 60% 是日本制作的，世界上有 68 个国家播放日本电视动画、40 个国家上映其动画电影，许多日本动漫形象成为各国观众耳熟能详的明星人物。[②] 根据日本数码内容协会《数码内容白皮书 2004》的统计，以动漫产业为重要组成部分的日本文化创意产业，2004 年的产值达到 12.8 万亿日元，约占日本当年国内生产总值的 2.5%，其中影像产品 4.4 万亿日元，音乐产品

1.7 万亿日元，图书报刊出版 5.6 万亿日元，游戏 1.1 万亿日元，超过了农林水产品产值的 10 万亿日元。如果与相关的通信、信息服务、印刷、广告、家电等合计起来，更是高达 59 万亿日元的规模。

日本动画产业完全采取市场化运作，建构完善、庞大的动画产业链是日本动画产业的主要商业模式。其动画产业链中最普遍的一种模式是产销分离。制作生产和营销推广完全分离，由市场的淘汰筛选机制规避产业风险。具体来说是，首先漫画杂志连载，通过反馈方式淘汰不佳作品，市场反应非常好的作品发行漫画单行本，随后是动画节目制作、影院上映、电视播放、录影带的销售和出租、玩具的开发、电子游戏、文具、食品、服装、广告、服务等衍生产品之外的广泛领域，最后是国外版权输出。在经典的日本动画产业链条中，"漫画的创作→杂志、图书的出版发行→影视动画片的生产→电视台和电影院的播出和放映→音像制品的发行→衍生产品的开发和营销"的模式，使生产制作与开发变得有机地整体化，为世界动画产业的发展树立起经典标杆，其特点是由低端到高端逐步延伸的产业链：杂志为原创作品的发表提供了平台。通过杂志与读者的互动，由读者投票评选的作品，最终拍成动画片，往往已经受过杂志市场和单行本市场的双重检验。同时，日本的动漫产业链最普遍的一种模式是产销分离，即动漫的制作生产和营销推广完全分离，由市场的淘汰筛选机制规避动漫产业的风险，再加上扎实的市场分析和及时的市场应变也使其大大降低了亏本的可能性。[③]

日本动画产业以全民受众为消费对象，全龄卡通是日本动画产业发达的主要原因。在日本，卡通文化是一种全民文化。日本动画题材广泛，表现手法也相当多，动画文化覆盖了各个年龄段。据统计，87% 的日本人喜欢动漫，84% 的人拥有与动漫相关的产品。日本漫画的消费群体涵盖了

① 李宏伟，陈言，汪竟成，萨苏.动漫，日本的另一个面孔［N］.环球时报，2006-09-15.
② 同注①.
③ 孙西龙，申泽.逆向思维下的动漫产业模式分析与探索［J］.电影评介，2007（21）.

所有年龄段。小学生阶段，父母购买漫画给孩子看；中学阶段，学生用零花钱购买漫画；成年后，日本人根据个人喜好购买，对漫画的阅读和消费习惯并没有因年龄的增长而消失。市场也不断地提供不同类型的漫画产品以满足不同年龄、性别的市场需求，这构成了日本漫画市场的成长模型。[①]全龄卡通成就了日本发达的动画产业，据统计，日本漫画类杂志达277种之多，占全国杂志总发行量的31%；漫画单行本发行量占全国书刊出版总量的69%以上。2003年仅日本关东地区6家主要电视台播出动漫节目的时间就达到11.3万分钟。2004年，日本国内电影院上映的动漫片约为81部，日本的电视台每周播放动漫节目80多集，一年播放的动漫作品节目接近4000集。广义的动漫产业已经占日本国内生产总值的十几个百分点。目前，全世界电视台播放的动漫节目中，60%是日本原产动漫。

在欧洲，"日本制造"的动漫比例超过80%。动画及游戏、舞台剧或COSPLAY（角色扮演）等产业形态之间较高的互动性是日本动画具备较高人气、产生较高产值的又一因素。日本动画和游戏往往相互借助人气，或将大量人气动画改编成游戏来获得收益，或将某款流行游戏改编成动画。动画改编的游戏往往从内容到背景及音乐都有极强的吸引力，但游戏改编的动画往往缺乏逻辑和魅力。除了游戏，日本动漫与影视剧的关联也非常密切。前不久，红到发紫的漫画《娜娜》在改编成TV版之后，由于超高人气又迅速制作了真人版电影《娜娜》，由日本著名歌手中岛美嘉饰演女主角娜娜，反响强烈，之后又推出电影《娜娜2》。这个例子很好地代表了日本动漫产业的产品开发机制。漫画取得成功后，马上出TV版，进而改编成电影、电视剧、游戏，同时开发其他衍生产品，把漫画原作的附加价值最大化。漫画改编成TV版随后推出真人版正成为日本动漫产业

一个新的普遍的运作模式。另外，由于日本动漫制作中对声音高度重视，产生了大量优秀的动漫音乐。有些专门制作的音乐可以单独销售，于是有了专门灌制的CD。由于声优在日本动漫中的高人气，动漫发行商还会单独发行drama，制作声优演唱的动漫角色歌曲，灌制成CD发行。

在舞台剧和COSPLAY方面，日本也做得比较出色。舞台剧非常精致，如《死神》制作了庞大的多幕舞台剧，精心挑选演员并忠实于原作的人设，并以诙谐的风格，演绎相应的动漫角色歌曲，串场设计和舞蹈设计十分精彩。漫画和动画共同聚敛的超高人气给舞台剧带来了票房。除了经济收益，舞台剧更多的是答谢动漫迷对作品的热爱，并以这种形式加强动漫形象的品牌认知。COSPLAY多是爱好动漫的社团自发发起，如今规模也在壮大，但基本局限于购买依据动漫人物形象而制作的相关服饰及道具，在舞台上走过场，也有简单的剧情演绎。庞大的动漫迷数量使COSPLAY在日本发展成一个相对独立完整的产业。动漫中的服饰及道具在制作成COS道具时还会以版权形式收益（这其中不包含动漫迷手工制作的COS道具）（图2-3）。[②]

成熟的衍生产品的销售机制是日本动画市场发达的重要因素和产业保障。日本有许多卡通产品专卖店，大多集中在一栋大楼内（日本东京的秋叶原甚至成为许多日本动漫迷心中的圣地）。日本漫画书大致可以分为青少年漫画和成人漫画，在书店里这两类漫画的销售区域是分开的。一般而言，一楼是人流量最大的，所以卖青少年漫画，没有色情成分。而地下一层往往用来销售成人漫画，其内容和思想都非常丰富，折射一些社会问题等。一般二楼卖动画片的音像制品，也有与动漫相关的游戏碟片出售。三楼是精品区域，很多店面排列在一起，经营范围不一，多是动画和公仔模型。公仔模型不是一只一只，而是一块一块，

① 中野晴行.动漫创意产业论［M］.甄西译.北京：国际文化出版公司，中国传媒大学出版社，2007：63.
② 何建平，刘洁.日本动漫产业运作模式研究——兼论对中国动漫产业的启示［J］.当代电影，2009（7）.

图 2-3　宫崎骏动画电影根植日本民族文化，又接轨全球普适的文化，兼具艺术和商业价值（分别选自宫崎骏动画电影《龙猫》、《天空之城》、《千与千寻》和《幽灵公主》）

把模型身体的各个部分拆开来，搭配不同的衣服、武器等，增加购买的趣味，并可以升级。另外，还有机车模型，各种型号的零件及工具都有，可以根据需要买回去自己装配。销售区域外，还辟有专门的体验区域，如提供仿真武器的拆装与试玩，喜爱军品的人，从小孩到大人都可以得到最大程度的满足，这便是目前最为流行的体验式营销。此外，日本动画衍生产品开发中非常注重版权保护。如公仔价格通常比较高，这样就可以在一些大的商场开设专卖店，形成品牌效应[1]，从而推动了动画作品在电视台的收视率或提高了在银屏的票房收入，如此形成良性循环，促进产业繁荣。

2.2.2　韩国动画产业

在韩国，动画产业是文化产业振兴的新兴力量。韩国动画产业自 20 世纪 90 年代以后逐渐加速增长，动画片出口增长率年均超过 10%，2002 年出口额达 8387 万美元，是当年电影出口额 1501 万美元的 5.5 倍。2003 年动画产业产值由 1998 年的 3200 亿韩元（约合 3.2 亿美元）增至 4050 亿韩元（约合 4 亿美元）。

韩国动画产业的繁荣和快速成长，首先来自于国家对文化产业全方位的扶持。首先，韩国政府制定了文化立国的发展战略与相应的法规。20 世纪亚洲金融危机爆发之后，韩国的传统制造业受到重创，急需寻找新的经济增长点。1998 年韩国正式提出"文化立国"的发展战略，金大中总统上任之后就宣布：21 世纪韩国的立国之本，是高新技术和文化产业。随后韩国政府相继出台《国民政府的新文化政策》（1998 年）、《文化产业发展五年》（1999 年）、《21 世纪文化产业的设想》（2000 年）、《文化韩国 21 世纪设想》（2001 年）等规划。在法制建设方面韩国政府先后出台了《文化产业振兴法》、《设立文化地区特别法》等项法规。近些年又陆续对《影像振兴基本法》、《著作权法》、《电影振兴法》、《演出法》、《广播法》、《唱片录像带暨游戏制品法》等作了部分或全面修订，为文化产业的发展提供了明确的战略方向、较为全面的政策依据与制度环境。其次，建立文化产业组织管理机制。1994 年，文化观光部首次设立"文化产业局"，主管文化产业。近年来，其职能不断加强，业务范围涉及文化产业的各个方面。1999 年，文化观光部、产业资源部、信息通信部通力合作，建立了各自下属的"游戏综合支持中心"（主管政策、规划等）、"游戏技术开发支援中心"（主管游戏产业园区建设和管理）、"游戏技术开发中心"（主

① 何建平，刘洁．日本动漫产业运作模式研究——兼论对中国动漫产业的启示［J］．当代电影，2009（7）．

管游戏产业技术开发），形成合力，重点扶持游戏产业。文化观光部和产业资源部还分别设立"韩国卡通形象产业协会"（负责市场开发），共同推动卡通形象业的发展。在电子图书、在线游戏等高新技术文化产业领域，分工由信息通信部主管基础技术开发，文化观光部负责应用技术开发。2000 年"韩国文化产业振兴委员会"成立，文化观光部长官（部长）任委员长，由 15 ～ 20 人组成。职责是制定国家文化产业政策方向、发展计划及文化产业振兴基金运营方案，检查政策执行情况，开展有关调查研究及其他相关工作。文化观光部于 2000 年 4 月、12 月先后设立"韩国工艺文化振兴园"和"文化产业支援中心"。2001 年又将"文化产业支援中心"扩建为"文化产业振兴院"。由其全面负责文化产业具体扶持工作，同时侧重音乐、动画、漫画和卡通形象产业的发展；与原有广播影像、电影、游戏等主管单位分工协作，推动文化产业的整体发展。此外，还有 140 多个由民间自发组织的社团组织，如"出版协同组合"、"游戏制作者协同组合"等，致力于各行业的自律和发展。

再次，政府的各项政策支持。一是对文化产业的财政扶植力度不断加强。韩国政府对文化产业的财政支持力度逐年加大，在 2000 年文化事业财政预算首次突破国家总预算的 1%，文化产业预算由 1998 年的 168 亿元增加到 2003 年的 1878 亿元，占文化事业总预算的比例由 3.5% 增长到约 17.9%。另外，韩国政府还通过设立多种专项基金，扶持相关产业的发展。如文艺振兴基金、文化产业振兴基金、信息化促进基金、广播发展基金、电影振兴基金、出版基金等，有效地缓解了文化产业研发和海外推广的资金问题。二是加强对文化产业发展的人才培养。2000 ～ 2005 年，韩国政府共投入 2000 多亿韩元，培养复合型人才，重点抓好电影、卡通、游戏、广播影像等产业的高级人才培养；加强艺术学科的实用性教育，扩大文化产业与纯艺术人员之间的交流合作，构建"文化艺术和文化产业双赢"的人才培养机制。①

韩国动画产业的繁荣和快速成长，还得益于企业为主体的市场化运作模式的成功。韩国文化产业的市场运作表现在：一是按市场规律办事。随着政策的放开，韩国影视业积极导入"优胜劣汰"的市场竞争机制，把作品的市场性、收视率、艺术性和伦理道德影响作为衡量标准，极大地调动了广大影视从业人员的创造性和竞争意识。例如，韩国动画电影的题材常常围绕"爱情、亲情、友情、伦理和信义"等韩剧主流思想，例如《五岁庵》风格清新淡雅，讲述了新罗善德女王时代，梅月大师带 5 岁的儿子来此庵出家修道，她因庵内断粮去襄阳化缘，同儿子约定 3 日内返回，但由于大雪阻隔，到第二年春天才回来，这时，她看到儿子已坐化在佛像前，从此，此庵改名为"五岁庵"的动人故事。《千年狐》讲述有一只叫优比的千年狐，为变成人类一直在寻找蓝色灵魂，和误在地球上迫降的外星人遥遥及其他六只外星人生活在一起，在遇到一个爱上她并且拥有蓝色灵魂的男孩后，不忍杀男孩，还不惜为他献出了自己生命的感人情节。韩国动画电影用细腻的情感、精美的画面和感人的音乐进行精致的包装，加上韩国的文化理念，形成了自己的特色，在国际动画市场上独树一帜（图 2-4）。

图 2-4　韩国动画电影围绕"爱情、亲情、友情、伦理和信义"，流淌着韩剧的唯美情怀（分别选自韩国动画电影《五岁庵》和《千年狐》）

① 崔超 . 韩国文化产业发展及其启示［J］. 企业改革与管理，2012（5）.

韩国动画产业的主要特点以动画形象为核心，依托网络渠道扩张产业规模。韩国国内动漫市场的情况是动画频道相对较少，动画中小企业居多，人力成本较高，国民对动画、漫画的消费需求与美、日相比有一定差距。因此，韩国在很多情况下是先有动画形象或先有形象产品，然后再产生动画片。在这个过程中，动画制作商和动画形象产品商从资金、资源等各方面相互渗透、相互支持，形成良性循环，来共同推动动画产业的发展。例如，为了降低成本，韩国动画产业往往从网络着手，先开发网络游戏，随后再推出相关的衍生产品，甚至根据游戏角色重新创作漫画和动漫片。通过商业模式的创新，韩国的动画产业迅速发展起来，从原先的外来加工为主走向自主创新之路。譬如，韩国动画形象"流氓兔"的兴起抓住并利用了网络媒体兴起的时代机缘，通过 MSN 和 QQ 广泛传播，从而获得广泛的市场认同。在国际市场，韩国动画伴随网络的兴起成为异军突起的力量，以富有幽默感和亲和力的网络动画形象创造了新的经济增长点。此外，韩国动画生产商还十分注重在技术上学习与借鉴日本与美国等动画产业发达国家的经验，在学习中创新，将动画制作与自己的优势产业相结合，如将动画制作与网络技术结合，从以 2D 为中心的制作方式迅速扩大到 Full 3D、2D&3D 的合成方式，并且在 IT 基础上迅速发展 Flash 等数码动画。

韩国动画产业的主要商业路径是面向市场开发动画产品（图 2-5）。从市场的供给方来看，目前韩国动画制作企业为 240 多家，动画从业人员 1 万多人，并且每年有 2000 多名动画专业的学生从 120 所大学毕业，充实到动画产业。在面向国际市场的投资模式上，韩国动画也形成了创业投资、政府投资以及民间投资等多种投资组合。在面向国内市场的渠道建设上，韩国目前主要有三个无线电视频道（KBS、MBC、SBS），平均每周共播放动画片时间为 258 分钟，平均收视率为 4%～5%。其

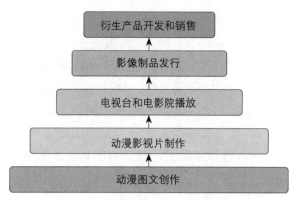

图 2-5　日韩动画产业发展模式

他的动画电视频道还包括 2 个光缆电视频道和 3 个卫星电视频道。在剧场版动画片方面，其观众数量从 1997 年以来一直处于上升态势，从 1997 年的 50 万上升到 2001 年的 220 万。从市场的供给方来看，目前韩国动画制作企业为 240 多家，动画从业人员 1 万多人，并且每年有 2000 多名动画专业的学生从 120 所大学毕业，充实到动画产业。年生产电视系列 4680 分钟，剧场版长篇动画 2～3 部。另外，制作 Flash 动画数百集，独立短片 100 多部。在面向国际市场的产业开发上，韩国动画产业关注和强调通过市场调研，开发适销对路产品；如对亚洲地区，前几年以影视、音乐为主，近来开始推出游戏、动画等；在欧美，计划先将游戏、动画产品打入主要市场。集中力量开发名牌产品，著名影视明星、歌星、卡通形象等名牌产品为提升国家形象和传播韩国文化发挥了重要的作用。韩国还集中力量开发具有国际竞争力的名牌产品，利用品牌取得更大的市场效应。[①]事实证明，韩国动画的国际化战略，极大地推动了韩国动画市场的繁荣和动画产业的振兴。

2.2.3　亚太地区其他国家的动画产业

在大洋洲，澳大利亚和新西兰等国的动画产业依托国家对创意产业的重视而得到了快速的发展，不仅涌现出许多优秀的动画作品，而且在动画的技术加工和数字特效制作等环节发挥着独特

① 崔超. 韩国文化产业发展及其启示［J］. 企业改革与管理，2012（5）.

的优势，而数字产业的不断发展，也为动画产业不断地吸纳新技术，不断在形式上进行创新提出了更高的要求，这也为大洋洲的动画市场构筑起一个多元化的文化传播渠道。例如，在澳大利亚动画产业的发展中，澳大利亚发达的创意产业以及政府对创意产业的高度重视，为动画产业的创意和生产制作提供了良好的社会氛围和创作土壤；其二是澳大利亚发达的创意产业教育，为动画产业的发展提供了源源不断的创意人才，并且还日益肩负起培养世界各地动画相关专业求学者的责任。而以"孵化器"为形态的人才培养，也更加注重将产业实践与动画理论进行教学衔接，这一"园区化"的培养路径，逐渐演变成为一种全球创意人才培养的范本，为其他国家提供了良好的借鉴。

在印度，外包服务的动画产业发展模式逐渐渗透着成熟的曙光。近些年，印度动画公司和动画工作室已开始向产业价值链上移，创造了拥有自主知识产权的动画品牌，并且与国际影业公司联合制作全球发行的动画影片。据印度一家产业调研机构发布的《印度动画产业纵览》称，印度动画产业虽然起步很晚，但是被认为是娱乐传媒产业中增长最快的板块。作为国际外加工市场，因为低成本、拥有技术熟练工等多方面有利条件，使得印度动画业取得相当成绩。《印度动画产业纵览》指出，尽管目前印度动画业绝大部分动画制作仍为外包服务，但是可以预期未来有所改变，国内娱乐产业需求将会提升。其实，从相关数据中我们也不难看出，印度动画产业近些年发展迅速，2006～2008年产业复合年增长率达到20.1%，据此推测，到2013年，印度动画产业产值将达到3900亿卢比。在动画产业链的不同环节中，印度动画制作加工服务成长最快，2009～2013年的复合年增长率将达17.8%。

在印度动画成长中，政策支持力度的增大和政策措施的推行，推动了印度动画的发展。例如2012年印度工商联合会（FICCI）出台对印度动画、游戏和视觉特效产业的相关扶持政策，包括以印度理工学院（IIT）和印度管理学院（IIM）为基础，政府为动画、游戏和视觉特效产业，以及其他应用和商业艺术类别设立"卓越中心"（Centers of Excellence），并提供相关发展机会；对动画产业实行10年免税期；取消动画工作室和公司开发原创内容的服务税；在10年期限内免除相关硬件的进口税；为印度动画产业参加国际市场活动时注册和出行所花费用提供50%的市场发展补助。加强对印度动漫公司在世界市场展会中设立展位、进行展示等相关活动的支持。帮助引领印度本地制作公司走向国际市场，并收集和发布相关信息，支持基础设施建设，促进媒介市场的健康发展等，同时，印度工商联合会为促进国内游戏市场发展，本土基础设施消费税应从12.5%降到0%（与电影和音乐产业类似）。有效的税收减免应该在15%左右。游戏控制器（游戏硬件）的进口税将会降低至0%，通过降低硬件安装成本，促进本国游戏开发产业生态发展。在财政税收政策上，印度工商联合会提出，商业银行应当授权为动画产业提供优先权，并为其提供优惠贷款服务以及政府应通过降低税率、采取激励措施（如免除支付国外艺术家费用的预提税）等方法，鼓励动漫产业相关实体在海外市场开发自主内容，对经济特区内动画企业的一些出口限制应当取消，促进动画内容出口，为动画产业提供更多的补助金，类似法国的CNC基金，资助印度动画内容的合作制作和开发，提高印度动画创作者在全球的竞争力。[①]

在新加坡，得益于新加坡政府注重文化娱乐和创新产业的转型，新加坡结合其电子工业的优势，以原创数码动漫、游戏设计等为代表的动画产业引领整个东南亚，成为新加坡突击未来经济科技制高点的国策。新加坡动画产业发展的主要特点是以电子娱乐业推动游戏与动画产业发展。在国际动画产业市场上，新加坡积极培育本地团队积极参加国际文化竞争，例如参与了电影《阿

① 印度发布动画产业10年免税政策（2012—2022）［N/OL］.中国动画产业网.http：//comic.people.com.cn/GB/17357739.html.

凡达》、《变形金刚》、《钢铁侠》、《星际迷航》、《碟中谍 4》；游戏《魔兽世界》的视觉特效与角色设计的制作。

新加坡政府大力支持本地游戏和动画产业的发展。新加坡动画专业协会和媒体发展管理局宣布设立"动画短片计划"，鼓励有兴趣于动画创作的新加坡人设计和拍摄动画短片，最高可获 4 万元新币（20 万元人民币）的补贴，以刺激新加坡多媒体和动画业的发展。万代表示，将与新加坡经济发展局及新加坡数所教育机构合作，确保并发展新加坡本地的相关人才资源。而其他世界级电子娱乐巨头公开表示，目前在新加坡存在大量的职位空缺，仍将不断发掘和培养最优秀的人才。

2.3　其他国家和地区动画产业

2.3.1　欧洲动画产业

欧洲是动画的发源地，艺术是欧洲的生命，欧洲动画自诞生之日起，就与"艺术"二字紧紧相关，在迪斯尼大力发展动画产业的 20 世纪年代，欧洲的动画家们还在为动画的艺术表现形式苦苦探索。注重艺术性与商业性的结合是欧洲动漫一贯的特色，例如在衍生产品销售中，欧洲动漫节并没有像招贴画、徽章、钥匙链等可大量复制的"低级"衍生产品，多是一些限量发行甚至是手工制作的模型，更好地保护了被授权的动漫形象，使其收藏价值更高，满足了动漫迷们的收藏需要。此外，欧洲许多国家都有着优秀的动画文化，例如昂西、安古兰、斯图加特等动画（动漫节）都有较长的历史并以艺术特色而见长。

欧洲动画产业与欧洲各国文化产业的时代进程基本吻合，例如英国动画产业的发展很大程度上得益于创意产业发展所营造的市场环境和产业空气。英国创意产业年平均产值接近 600 亿美元，占国民生产总值的 8% 左右，超过任何一种传统制造业创造的产值。创意产业也是英国容纳就业的第一大产业，1997 ～ 2006 年，创意人群从 156.9 万人上升至 190.6 万人，平均年增长 2%；2007 年进一步增至 197.8 万人，增长率达 4%；2010 年下半年，创意人群总数接近 230 万，已与金融业规模相当。①

欧洲动画产业所采取的"对外保护，对内联合"政策，在一定程度上保护了本土动画产业发展。欧洲许多国家在面对好莱坞电影工业的冲击时，形成了自己独特的电影工业扶持政策，有效地保护了民族文化和民族电影产业的发展。例如，法国电影的"文化例外政策"（亦可称为"文化问题免议政策"）旨在表明文化产品，特别是电影——需要相当规模的投资的一种文化产品，与其他行业的产品不同。一些工业或农业产品，如汽车、服装、食品等，需要按照市场规律，自由竞争、优胜劣汰、适者生存，而电影则应受到政府的特殊保护与资助。法国电影正是通过国家电影中心对电影生产的宏观调控，以及电视台（尤其是法国电视 4 台）、民间影视投资公司等多种渠道的资助，求得生存的。② 再比如旨在保护本土文化产业发展的"欧洲文化战略"③，其主要目标包括：促进欧洲文化的多样性和不同文化之间的对话；加强文化对提高创造力、发展和就业所发挥的促进作用；促进文化成为欧盟国际关系中的重要组成部分。这是近年来欧洲制定和采取的一系列应对全球化的积极防御政策中的一个延续性举措，相较于前，欧洲由单一国家制定应对政策转变为欧盟成员国统一的行动纲领，将被动变为主动态势，有利于扶持欧洲的文化产业建设，消除欧盟国家间的产业壁垒，以统一化产业政策的协调运作应对美国传媒业的强大竞争压力。欧洲对于一洋之隔的美国强势的文化产业和文化战略采取了主动模式，在强调保护自身文化资源和传统的同时，采取可持续发展的文化战略发展模式，制定统一的行动纲领和方案，加入国际

① 熊澄宇.英国创意产业发展的启示［J］.求是，2012（7）.
② 刘宇清.法国电影产业的青春密码［N］.文汇报，2007-07-08.
③ 2007 年 5 月，欧洲委员会通过了题为《世界全球化中的欧洲文化战略》文件，这是欧盟第一次共同制定并提出明确的"欧洲文化战略"。

公约，其目的在于保护本土文化市场，加速和推动文化产业的高速发展。①

在欧洲动画产业的发展中，政府投入、引导和监管起到重要的作用，这也是欧洲动画产业运营的突出特点。例如，法国政府对文化的投入，是由文化和通讯部对重要文化机构、地方政府有关部门直接拨款。除制定政策外，政府资金由文化部统一管理，实行单项资助并给予严格审查。对于电影业的政策指导、法律监督、行政管理和财政资助，通过国家电影中心（CNC）来完成。英国政府更像一个导航者。政府不干预文化市场的具体运作，只通过电影委员会和彩票基金进行部分资助，主要委托公共文化机构进行资助，如艺术委员会，一般只占这些机构收入的30%左右，最多不超过50%，其余靠自创收入和社会赞助。德国注重地方的统一调拨，实施基金式管理，中央政府只起监督作用。德国联邦电影委员会是仅有的国家基金组织，动画基金主要来源于地方政府。德国共有几个地方性的电影基金：拜恩电影基金、汉堡电影基金、北莱茵河威斯特伐利亚的电影基金、柏林兰登堡的媒体基金等。这些基金对当地的动画产业都给予特别支持，包括制作与发行。②

法国是欧洲动画市场上最活跃的国家，动画节目的年产量居欧洲首位，约等于整个欧洲动画产量的一半。③法国动画作品中，《国王与小鸟》以流畅的笔法与鲜艳的色彩，在艺术与商业上均叫好又叫座。《青蛙的渔盐》以精良的制作不仅获得2003年柏林国际电影节特别提名，而且在票房上大获丰收。《疯狂约会美丽都》获得第76届奥斯卡最佳动画长片提名，动画电影对美国传统歌舞式动画提出了新的挑战，也带来了动画市场新的风尚。《茉莉人生》（又名《我在伊朗长大》）以

简洁的色彩、鲜明的角色、复古的音乐，体现出法国古老的历史与厚重的文化，兼具艺术与商业性（图2-6）。2001年，法国动画以56万欧元的销量占据总出口市场份额的45%。④根据法国电影联盟公布的新研究表明，法国动画电影，在1999～2010年间吸引了3450万人次的外国观众观影，国际市场中的表现和法国本土（3730万人次）几乎一样好。⑤近12年中，法国动画电影票房平均占到法国电影全球总票房的4.7%，2007年，由于《亚瑟和他的迷你王国》所获得的成功，当年法国动画电影的票房占到了法国电影全球总

图2-6 《疯狂约会美丽都》和《茉莉人生》以别具一格的艺术特色，为国际动画电影市场带来新鲜的血液（分别选自法国动画电影《疯狂约会美丽都》和《茉莉人生》）

① 宋蒙.东南大学学报（哲学社会科学版），2009（1）.
② 赵小波.欧洲动画产业发展的启示［J］.中国电视，2009（10）.
③ 贝尔朗·杰南.动画［J］.电影手册，2005：27.
④ Editions Dujarric，Animannuaire，co-édition AFCA，SPFA，《动画年鉴》，法国动画协会、法国动画职业工会、Dujarric 出版社联合出版 2006年版，第3页，以下简称《动画年鉴》.
⑤ 如今.法国动画影片12年国际市场小结［N］.中国电影报，2011-06-16.

票房的 17%，《亚瑟和他的迷你王国》吸引了全球 1020 万人次观看。从 1999 年到 2010 年间，有 10 部法国动画电影的国际市场观影人次超过 100 万人次，其中包括《科学小怪蛋》（420 万人次）、《高卢英雄大战维京海盗》（260 万人次）、《疯狂约会美丽都》（205 万人次）和《茉莉人生》（180 万人次）。法国动画电影在世界舞台上变得日益重要的同时，法国动画也以独特的风情征服了世界观众，频频有长篇作品问鼎奥斯卡最佳动画奖。这一切绝非偶然，法国动画蓬勃发展的背后离不开井然有序的产业链和良好的艺术氛围。[①]

2.3.2　非洲动画产业

非洲共有大约 50 家动画电影制作公司，主要为埃及以及其他非洲国家（如利比亚等）进行动画电影的商业制作。尽管存在诸多障碍因素，非洲的动画导演们仍然继续创作出具有创新性的动画作品，并逐渐赢得了国际观众的认可。虽然相对于全球其他国家的动画中心来说在规模上显得较小，而且许多非洲国家的动画生产事实上还难以称得上"产业"，但是南非和埃及已经建立起相应的产业体系，肯尼亚等国也在不断寻找对外合作的窗口。

南非动画不管是在数量还是风格上，都是非洲大陆的国家中较为丰富和多元化的，到目前为止，南非动画生产的主要形式都是瞄准商业贸易的动画基础加工业。尽管如此，越来越多的动画工作室，包括许多私人企业、工作室和联合制片公司，已经开始尝试走向娱乐产业的舞台前沿。短时期内，南非动画产业处于全球动画市场的快速发展中，本身面临着颇为严峻的挑战，但是从长远来看，国外有关专家认为，南非动画产业将在国际舞台扮演重要的角色，不仅在商贸加工环节，而且在电视动画，以及三维影院动画生产中，都有着较好的生产基础。

埃及作为人类文明古国，在文化资源上有无尽的宝藏，然而人们从动画片中认识埃及，更多的是源自一部好莱坞动画电影《埃及王子》。在《埃及王子》中，埃及展现着古老与神秘，文明古国散发着无尽的吸引力，故事中的战争、亲情和古老的轮回感动着世界观众。而埃及动画产业本身，却鲜为人知。据相关资料显示，埃及拥有 50 余家动画制片厂，20 世纪 60 年代，埃及有越来越多的人开始学习电影制作，其中不乏热衷于动画制作的人，埃及本土动画业正式兴起，政府建立了电视台并扶持了动画制作部门，动画家们开始结合埃及的民族音乐和设计风格创作自己的形象。之后，欧洲各国政府及其文化中心陆续为非洲各国的动画制作人和项目提供资助，从 20 世纪 90 年代开始，埃及动画进行了大规模的扩张，动画制片厂的数量不断增加，并且许多动画工作室不断进行各种合作业务的拓展，取得了一定成效，非洲的动画制作迎来了曙光。在埃及，政府对动画产业的支持方式主要是为一些制作公司提供资助，并没有颁布类似禁播国外动画片的政策来保护本国动画产业。在埃及的电视荧屏上，本国动画大概占 60% 以上的比重。埃及电视台购买动画片的价格大概是 1000 美元 / 分钟，这只是平均水平，有些时候电视台的收购价格更高。这可能和发行市场有关——埃及电视台可以让一部动画片在很多阿拉伯国家得到传播，因为这些国家讲共同的语言、有共同的文化。中国市场虽然很大，但可能达不到这样的发行市场效果。整个阿拉伯地区有 500 多家电视台，在埃及通过收视卫星都能看到，其中有些是日本、美国和欧洲国家设立的电视台，这些电视台会播出一些他们国家的节目，而埃及自己的电视台会播出非常受欢迎的本土节目。

除埃及外，肯尼亚和南非等非洲国家也依托本土特色，制作了电视或电影动画，并在动画作品中展现了非洲生态风光和人文景观传奇。肯尼亚电视动画系列片《廷加廷加的传奇》根据肯尼亚及坦桑尼亚的民间传说改编，是面向 4 ～ 6 岁学龄前儿童的动画系列节目。其故事主角为具有

① 汪沉沉 . 法国动画生产的投资模式［J］. 当代电影，2009（8）.

非洲特色的大象、长颈鹿等动物形象，故事内容结合科普知识及东非特性，具有浓厚的民族色彩。动画风格深受坦桑尼亚本土文化启发，剧中许多原画出自坦桑尼亚本土艺术家之手。在第21届巴西里约热内卢国际动画节获"最佳儿童节目奖"的南非3D动画片《赞比西亚大冒险》讲述了一只名叫卡伊的猎鹰，为了前往传说中鸟类的乐园——赞比西亚大峡谷，不顾父亲的反对，离开了自己温暖的家乡独自闯荡的故事。在这片飞鸟的王国，卡伊发现了自己的身世，并且在保卫家园的战斗中获得了集体意识与团队精神。影片展现了壮观的赞比西河谷，磅礴的维多利亚瀑布和丰富多样的非洲文化以及飞鸟生灵（图2-7）。

从总体上来看，非洲动画产业的发展并没有形成规模和系统，动画生产在南非、肯尼亚和埃及等国取得了一定的集聚效应，但是却以接受海外订单的外包服务模式为主，缺乏原创动画的创作和生产。在非洲其他地区，动画产业的发展趋于以小规模工作室为主要形态的民间力量生产，动画产业仍处于艺术家自我创作的"自发阶段"。由于缺乏设备和资金，非洲动画电影的质量和风格参差不齐。非洲的动画电影行业仍面临诸多挑战，其中之一就是人才匮乏。尽管非洲培养了不少自己的动画人才，但这些人还远远不足以支撑

起强有力的动画产业的需要。非洲动画目前所面临的困境主要集中在两个方面，一是制作上缺乏人力、物力和财力的支持，二是在动画电影的发行渠道上存在很大问题。所以，现在的资金和人力主要用于制作动画系列片和动画广告。

基于此，非洲动画开始在需求国际支持与合作方面作为突破口，发展本土动画。比如肯尼亚的"非洲动画"项目，由联合国教科文组织驻内罗毕顾问阿隆索·阿斯纳尔发起，项目宗旨是充分关注这种独特的非洲艺术。阿隆索邀请专业动画制作人参加项目实施过程中举办的研讨会，以此结识非洲的艺术家们。3年里一共开展了3个"非洲动画"项目，来自非洲10多个国家的动画制作人参与其中，他们带来了各国的民间传说故事，并尝试了非洲艺术与现代动画制作技术相结合的创作方式，一共制作完成了20多部动画短片。参加过项目、汲取了经验的动画制作人，回国后继续推动本国动画电影的发展。还在持续进行的这一项目，对于整个非洲动画业的发展显然大有裨益。[①]

2.3.3 拉丁美洲动画产业

在拉丁美洲，阿根廷、巴西和古巴等国一些著名漫画艺术家们创造出许多富有吸引力和幽默感的作品，实现了文化的输出并受到世界观众的

图2-7 《廷加廷加的传奇》《赞比西亚大冒险》等动画作品的诞生，极大地推动了肯尼亚和南非等非洲国家动画艺术的市场化进程（分别选自欧洲动画电影《廷加廷加的传奇》和《赞比西亚大冒险》）

① 参见宋磊：《非洲动画发展潜力大有可为》，作者译自世界动画协会非洲及阿拉伯地区分会会长穆罕默德·加萨拉的《African Animation Panorama》，中国动画产业网 http://www.cnaci.com.cn/html/dhzx/gjyw/1913.html.

喜爱。以本土文化为动画创作素材，是阿根廷动画产业的重要特点。例如，阿根廷足球在全球具有较高的知名度，阿根廷有 3000 万人口，据统计 95% 以上的人是足球迷。不分男女老少，几乎每个人都有一个心仪的足球俱乐部，连刚出生的婴儿都有一个心爱的球队，因为父母已为其选择好了。在阿根廷人的日常生活中，他们三句话不离足球。人们相识后，总是先问一句："你支持哪个俱乐部？"在阿根廷大小城市的马路上，充斥着足球明星的广告和赛事信息，穿戴着印有各俱乐部和国家队标志衣帽的球迷络绎不绝；各大超市摆设着各俱乐部的商品，从服装到日用品，甚至蛋糕、糖果，都有"博卡"、"阿乐"、"圣罗伦索"等大俱乐部的牌子。在这一文化背景下，凭借《谜一样的双眼》赢得奥斯卡金像奖的阿根廷导演胡安·何塞·坎帕内利亚执导了一部足球题材、名为《足球》的动画片，投入达到 97.5 万美元。这部动画电影主要讲述了一位失败者挑战一位球星的冒险经历，过程中他得到了多位重回现实生活的足球名人的帮助。多位阿根廷影星和球星将为影片角色配音，如帕博罗·拉格、吉亚诺拉、米格尔·安赫尔·罗德里格斯等。

相对于美日商业动画生产模式下动画内容的创作特征，拉美动画独具风格。深受魔幻现实主义影响的拉美动画艺术家们习惯于不同寻常的创作手法，如突破时空，打破人鬼界限，巧用象征、影射、隐喻、意象等手法使动画作品充满了神奇的魅力。在创作理念与主题表现上，拉美动画更倾向于拨开表面现象直透艺术的本质。[①] 例如，获得 102 项动漫大奖的动画短片《雇佣人生》便鲜明地呈现出上述特征。

在国际市场上，许多发达国家也把拉美作为未来动画市场战略的重要组成，纷纷预测拉美市场的广阔空间，但是总体而言拉美主要国家的文化贸易处于逆差，文化产品仍旧进口大于出口，在此形势下，多数发展中国家实施追赶战略，不断地扩大生产，增加附加值高的产品出口。值得关注的是，在好莱坞动画中，非洲、拉丁美洲等全球经济欠发达地区的景象并不少见，多彩神秘而古老的大陆为世界动画的发展提供着源源不断的文化素材，应当说，这些丰富的资源富矿是这些国家和地区动画本土复兴的法宝。发展中国家在经济上的薄弱导致了文化输出上的贫血，而外来动画的市场占有，也让本土动画举步维艰，在未来的发展上，发展中国家动画面对的仍旧是竞争白炽化的海外市场压力。

从总体上而言，在发展中国家，诸如非洲和拉丁美洲等经济欠发达地区，其动画产业的发展一度依靠加工海外动画，以承接发达国家的订单式服务为主，极少有原创性动画作品的生产输出。随着经济的发展，这些国家的动画加工服务逐渐走向规范，并形成了一定的规模。而本土动画艺术家们也在动画技术的不断进步和动画产业的不断增值中，寻找着突破的路径。加之这些地区丰富的文化艺术资源，提供了动画创作取之不尽的源泉，近年来，依托本土文化资源的动画创作逐见端倪，许多艺术短片呈现出较高的审美价值和艺术价值，与发达国家商业模式运作的主流动画影像形成了鲜明的对比。虽然近年来不乏非洲、拉美等国家优秀动画作品的诞生，极大地推动了非洲国家动画艺术的市场化进程；但是需要看到的是，非洲、拉美等国家民间艺术的发达，虽然为本身的发展带来了许多机会，但是还必须经历一个发展的缓冲期，才能变为自身的文化资源。而非洲廉价的动画生产劳动力，仍旧可以在一定时期内成为发达国家的产业转移市场，这也决定了非洲动画以订单加工为业务的产业定位在短期内无法得到改观。动画人才的不足、政府的缺位、资金的短缺、文化开发的忽略等，都直接导致了非洲动画市场的疲软。许多国家已经逐渐意识到了这一问题的严重性，但是距离改观这一局面，尚有很长的一段路要走。

① 陈俞静，瞿樯，叶璇璇，张昭容. 从《雇佣人生》看拉美动画［J］. 电影评介，2012（22）.

第3章　动画产业的驱动要素

3.1　政治要素

政治要素决定着动画市场的宏观导向和价值引导作用。政治环境包括一个国家的社会制度,执政党的性质,政府的方针、政策、法令等。不同的国家有着不同的社会性质,不同的社会制度对组织活动有着不同的限制和要求。即使社会制度不变的同一国家,在不同时期,由于执政党的不同,其政府的方针特点、政策倾向对组织活动的态度和影响也是不断变化的。各国动画产业的发展都受到政治制度和环境的影响,其作用主要由以下三个方面组成。

3.1.1　政策调控

动画产业的发展受到宏观调控以及引导扶持和产业振兴政策的根本性影响。随着知识经济的发展和低碳经济的兴起,世界各国都开始瞄准低污染、低耗能和高附加值的战略性新兴产业的发展,并且将其作为产业转型的突破口,动画等文化产业形态就是这一转型期的主要产业载体。无论是作为"已经超越了钢铁、汽车等老牌工业支柱产业产值"的美国、日本等发达国家,还是对于谋求在新一轮竞争中崛起的中国、新加坡等新兴经济体,都出台了一系列文化产业的相关政策促进产业发展。尤其是1998年亚洲金融危机和2008年全球性金融危机爆发之后,各国进一步加紧了对经济刺激和消费促进政策的出台,日本、韩国的动画、电影等产业在十年间崛起,不无得益于国家政策的宏观调控与引导扶持。因为动画产业振兴无法脱离相关产业的支持、与其他产业的融合以及国家文化产业整体发展中,与金融、

文化市场以及文化消费等其他政策的对接,同时鉴于文化产业在践行科学发展观,实现经济效益与社会效益双赢方面的重要作用,以及拉动就业、开辟脱贫致富新途径等方面的社会价值,文化产业被视为转变发展方式、推动经济转型的新增长点,因而世界上许多国家的动画产业发展还主要得益于国家文化振兴的政策措施。

近年来,在推动动画产业振兴的进程中,国务院和相关行业主管部门立足我国动画产业发展实际,按照社会主义市场经济发展和社会主义先进文化建设的特点和规律,努力消除影响动画产业发展的体制、机制和制度性障碍,为动画产业发展营造良好的社会环境和市场条件。2006年国务院办公厅转发了《财政部等部门关于推动我国动漫产业发展的若干意见》(国办发〔2006〕32号),成立了由文化部牵头、十部委组成的扶持动漫产业发展部际联席会议,并由中央财政设立了扶持动漫产业发展专项资金。2006年以来,文化部认真贯彻落实《国家"十一五"时期文化发展规划纲要》和《中共中央、国务院关于进一步加强和改进未成年人思想道德建设的若干意见》(中发〔2004〕8号),根据《国务院办公厅转发财政部等部门关于推动我国动漫产业发展若干意见的通知》(国办发〔2006〕32号)的精神,针对当前我国动漫产业发展中存在的问题,按照扶持动漫产业发展部际联席会议的总体工作部署,经过一年多的调研和反复征求意见,不断充实完善,2008年8月13日,文化部发布了《文化部关于扶持我国动漫产业发展的若干意见》(文市发〔2008〕33号,以下简称《意见》),提出文化部关于扶持我国动漫产业发展的指导性意见和具体措施,全面

阐述了文化部扶持我国动漫产业发展的政策主张。2009 年,《国务院关于印发文化产业振兴规划的通知》(国发 [2009] 30 号)和《关于金融支持文化产业振兴和发展繁荣的指导意见》(银发 [2010] 94 号)对于构架动画市场的多层次、立体化布局则具有里程碑式意义。可以说,近年来,在中央和地方系列政策支持下,我国动画产业高速增长,巨大的市场空间与产业链经济价值已初步显现。2012 年我国动漫产业总产值达 759.94 亿元,而 2005 年时不到 20 亿元,7 年间增长了 38 倍。

3.1.2 政策规范

动画产业发展受到版权保护和规范性政策以及相关的法律体系建设的影响。动画产业是核心版权产业的重要组成部分,可以说,版权是其生存和发展的"大气层",如果在动画市场上充斥着过多的盗版商品,则会产生"劣币驱逐良币"效应,从而影响到市场的正常运转,不仅给动画企业和品牌带来巨大的冲击,而且盗版产品也难以为消费者提供产品和服务的保障。在数字化的网络时代,任何人都可以对动漫产品进行低成本、高质量和无限次数的复制,并将其传送给其他用户,或上载至网络站点供人自由下载。要在网络时代对著作权进行有效的保护,只有保证数字化作品中的技术保护措施本身能够正常运行,才能降低著作权遭受侵害的概率。在版权立法以及版权环境的建设方面,美国国会于 1998 年 10 月通过了《千禧年数字版权法》。2001 年 5 月,欧盟通过了"协调信息社会中版权和相关权利特定领域的指令"。指令和美国一样,禁止"制造、进口、发行、出售、出租、以商业目的持有可以规避技术措施的设施和产品"。1999 年,澳大利亚通过了《数字议程法案》,以修改 1968 年版权法,其中对技术措施的保护是重要组成部分。英国对知识产权提供了强有力的法律保护。比如,对侵犯版权和商标行为的刑事处罚包括:对于即席判决,一般判以 6

个月以下的监禁,并征收 5000 英镑以下的罚款;对于犯罪情节较重的起诉案件,则可判以 10 年以下徒刑,且罚金数额不限。2001 年韩国政府对《著作权法》进行了修订,修订后的《著作权法》增设并加重了关于刑事处罚的规定。日本国会 2002 年 11 月 27 日通过了政府制定的《知识产权基本法》,为"知识产权立国"提供了法律保障,并相继出台了一系列相关政策和法规,全面规范知识产权的创造、保护、利用和知识产权人力资源的发展等方面。[①]以立法形式推进版权产业的市场建设,并将其上升为国家战略,世界上许多国家的探索和实践均给我国动画市场的政治环境建设提供了可借鉴的参考。对于中国动画市场未来的优化来说,需要健全的管理体制,并提供强有力的司法保护。

除了通过政策对动画版权进行保护、对动画产业链进行规范之外,动画产业的政策规范还体现在对动画内容和情节的规范。例如,针对《喜羊羊》和《熊出没》等动画片的部分内容含有暴力、低俗、危险情节、不文明语言等现象,2013 年 10 月,央视和北京、上海、江苏、湖南、广东、天津、浙江、福建 8 个省级电视台的少儿或卡通频道,以及央视动画、北京优扬文化、上海淘米、深圳华强、广东原创动力、广州奥飞等 10 家动画制作机构就"动画片远离危险情节和不文明语言"发出联合倡议,倡议书提出,动画片要弘扬真善美,鞭笞假恶丑,积极倡导社会公德、家庭美德、个人品德,自觉抵制利己主义、拜金主义、享乐主义,坚决防止封建迷信、伪科学、有害思想和不良习气侵蚀毒害未成年人。动画片应注重正面情节示范,以此引导未成年人形成正确的道德认知和行为规范。倡议书提出,避免在动画片中出现暴力、血腥、恐怖、低俗、色情的情节和画面,避免出现容易被儿童模仿的攻击、伤害、自残、虐待、犯罪等行为,避免在动画情节中出现将日常用品用于危险用途。自觉维护祖国语言的规范

① 邓林.动漫知识产权保护与管理:西方经验对中国的启示 [J].科技管理研究,2009(7).

性和纯洁性，不在动画片中使用粗话、脏话以及带有侮辱性的语言。倡议书提出，要坚守对孩子负责、向艺术致敬的信条，绝不让平庸劣质动画片出现在荧屏银幕上。动画片制作播出机构要尊重艺术规律，维护市场秩序，电视台购买动画片要按质论价、正常交易，须向制作机构支付版权费用，不得向制作机构收取播出费用。

3.1.3 政策配套

动画产业发展受到文化市场综合配套的政策以及环境建设的影响。综合配套政策的影响主要是指在动画及相关文化服务的综合配套作用调控下，完善和优化动画产业的市场环境、扩大动画产品和服务的市场消费和延展动画产业的产业链条。

对于建立一个适应于敏锐的市场洞察力和健全的授权体系建设的全民性动画环境而言，动画产业政策配套旨在通过纵横联合的市场整合实现双赢。而只有全社会处于一种激励创新，鼓励竞争的文化产业氛围内，文化企业才能够敏锐地把握市场动向，才能通过健全的授权体系，放大动画产业的市场效应。例如，迪斯尼与麦当劳等其他服务业形态的合作就属于在品牌强强联合的作用下，通过完善配套服务的建设实现战略性双赢。

对于形成具有高素质和购买力的国民文化消费群体而言，动画产业配套政策旨在以各种方式促进消费，提高消费拉动在动画产业中的贡献率。较高素质的消费群体首先建立在一定的经济基础之上，在这个维度上他们可以满足文化消费的愿景从而为精神需求投入更多的金钱。另外，高素质的消费群体在某种意义上可以建立长效的品牌认同影响力，从而形成良性消费循环，而他们对品质的追求也不利于盗版产品的生存。

对于延展动画产业链而言，动画产业配套政策旨在推动构建完善的政策框架，主要包括主题公园的周边商品出售、餐饮、娱乐、住宿等娱乐配套服务，动画产业衍生产品市场服务体系，包括经营点和服务场所，完善的售后服务系统，用户反馈系统等。只有文化服务配套建设趋于成熟，

才能够增加动画市场的融合力度，提升动画市场拓展的深度和广度。

此外，政策配套对动画产业的驱动还体现在以奖励方式鼓励国产动画创作和动画企业运行。例如，为鼓励精品佳作，近几年来，文化、广电、新闻出版等部门在各自的职责范围内，推出了一系列内容好又受欢迎的动画作品，引导动漫企业多出精品佳作，并通过评奖，鼓励更多动画企业创作受市场欢迎的动画作品。

3.2 经济要素

经济要素为动画生产、交换、消费和流通提供基本保障。经济环境主要包括宏观和微观两个方面的内容。宏观经济环境主要指一个国家的人口数量及其增长趋势，国民收入、国民生产总值及其变化情况以及通过这些指标能够反映的国民经济发展水平和发展速度。微观经济环境主要指企业所在地区或所服务地区的消费者的收入水平、消费偏好、储蓄情况、就业程度等因素。这些因素直接决定着企业目前及未来的市场大小。

3.2.1 经济环境

经济环境决定动画产业的生产程度。在新的历史时期，转变发展方式，转的是发展的方法、途径和模式，强调促进经济增长由主要依靠投资、出口拉动向依靠消费、投资、出口协调拉动转变，由主要依靠第二产业带动向依靠第一、第二、第三产业协同带动转变，由主要依靠增加物质资源消耗向主要依靠科技进步、劳动者素质提高、管理创新转变。从全球经济环境来看，知识经济时代，动画等文化产业形态本身的特性决定了它将作为21世纪的重要产业获得高速的发展。同时，全球性金融危机的阴霾尚未散去，对实体经济造成了巨大的冲击，也推动了经济发展方式转变的提前开展。发展经济学理论认为，经济发展方式并非仅仅涉及经济增长，它同时涉及环境保护、可持续发展、消费行为、文化、人与人的关系等各个

方面。^①因而作为能够有效调动起三次产业，并产生巨大附加值的动画产业，因为成为一种重要的经济形态而获得了未来市场的青睐，因此也将在新经济环境下释放更大的能量。同时，在发展方式转变的经济要素驱动下，以人为本、面向全面、协调、可持续的文化消费观的重塑，也将影响着动画市场的生产、消费和流通方式。

经济环境提供消费基础并决定消费导向。当今时代，世界经济文化发生深刻的变化，社会转型出现新的特征，都促使文化消费需求不断增长。国家《文化产业振兴规划》在第五项"扩大文化消费"中进一步明确了发展当下文化消费的政策，并且指出要"不断适应当前城乡居民消费结构的新变化和审美的新需求，创新文化产品和服务，提高文化消费意识，培育新的消费热点。加强原创性作品的创作，打造一批具有核心竞争力的知名文化品牌。努力降低成本，提供价格合理、丰富多样的精神文化产品和服务。加快建设具有自主知识产权、科技含量高、富有中国文化特色的主题公园。开发与文化结合的教育培训、健身、旅游、休闲等服务性消费，带动相关产业发展"。^②在这一经济背景下，"以人为本、全面协调可持续的理念"开始纳入国家发展的战略视野，动画产业的发展开始与"速度与质量、增长与效益、内需与外需、发展与民生、经济与环境"等关系的协调结合起来，因而从这一维度上讲，作为满足人们日益多元化和逐渐丰富的文化消费需求的重要载体，经济战略转变将为动画市场提供更广更深的发展空间。

3.2.2　市场供需

经济环境决定着产业的生产和消费的需求，也决定着产业的供需。民众文化消费需求充分释放，是我国动画产业大发展的基本支撑。动画产业首先是满足人民群众不断增长的精神文化消费需求的现代服务业。从动画的基本功能角度思考，主要包含娱乐性、教育性、艺术性等，动画产品的基本功能是满足民众的文化消费需求。

可以举两个维度的例子来说明这一问题。第一个例子是经济萧条时期崛起的美国电影工业和韩国的影视产业。20世纪30年代美国经济萧条时期，东海岸的百老汇和西海岸的好莱坞双星辉映，创造了美国娱乐业的巨大繁荣，同时也为美国走出经济大萧条作出了独特的贡献。就在美国经济最糟糕的1929年，好莱坞顺势举行了第一届奥斯卡颁奖礼，每张门票售价10美元，奥斯卡成为迄今在影响力和商业效益方面最成功的电影节庆活动之一。在2008年拉斯维加斯的国际大型综合电影业博览会Sho-West展会上，美国影院业联合会主席菲西安指出："在过去的几十年里，美国遭遇了7次经济不景气。但是在这7次里头，有多达5次，电影票房反而强烈地攀升上去。"在萧条的经济环境下，美国人即使领取救济、节衣缩食，也要挤出几个铜板，走进剧院，涌入电影院，寻求心灵的慰藉与快乐、生存的温暖与希望。也正是在那个年代，美国涌现出了大量艺术经典作品，比如卓别林的小人物影片、诙谐有趣的"猫和老鼠"、"微笑天使"秀兰·邓波儿主演的电影等，成为美国人逃避现实的"疗伤"良药。文化的繁荣给美国人带来了信心和希望，也成为普通美国人精神与梦想的救助站与孵化器。而正是文化的发展造就了后来被津津乐道的所谓"美国精神"。半个多世纪以后，太平洋彼岸的韩国以亚洲金融危机为契机，大力加强文化投入，文化产业实现跨越式发展，"韩流"不仅拉动了巨大的本土消费，也带动了庞大的国际贸易。韩国在1997年金融危机期间，对于外向型经济带来的国民经济脆弱问题进行了深刻反思，痛定思痛，认识到发展具有本土优势和本土活力的经济产业，对于国家经济发展和核心国际竞争力的培育的重大价值。

① 加快发展方式转变：决定现代化命运［N］.人民日报，2010-03-01.
② 国务院关于印发文化产业振兴规划的通知（国发［2009］30号）［Z］.

发展文化产业成为一个重要的战略选择，其中较为瞩目的做法是：影视等文化产品的内容、资金来源以及市场消费的高度本土化。亚洲金融危机将韩国的各大财阀拖向破产边缘，国际货币基金向韩国提供了稳定支持，同时要求重组后的三星、现代、大宇等大财团必须退出电影行业，只能经营自己的核心产业。在这一经济环境下，韩国电影立足思变，逐渐形成自身的产业链特点，各类中介服务以及有效的投融资市场日益成熟，使本土导演、本土明星借助本土资本投拍大制作的本土题材电影成为可能，而且形成了良性的竞争机制，其后在东亚乃至全球掀起了巨大的"韩流"热潮。[①]这两个例子至少可以表明，经济环境的改变会引发消费需求的转变，不但要顺应经济形势动态调整产业发展战略，而且要借助经济转变的契机（可能是危机也可能是良机）积极谋求产业转型，塑造自身的核心竞争力，才能跳出经济环境的制约和既定商业模式获得更大的市场。

长期以来，我国企业自主创新能力不足，缺乏核心技术、缺乏自主知识产权，更多地依靠廉价劳动力的比较优势、依靠资源能源的大量投入来赚取国际产业链低端的微薄利润。"世界工厂"的光环，掩不住90%的出口商品是贴牌产品的尴尬。在巨浪滔天的金融海啸里，这些没有自己"头脑"和"心脏"的贴牌企业更容易"沉没"。在意识到经济环境的生存现状之后，自主创新成为经济发展的主要方向，立足于原创研发能力提升的企业和实体开始在新的历史阶段异军突起。动画市场的转型同样势在必行。因此，除了在政策维度上我国以鼓励国产原创动画发展为初衷，实行了荧屏配额政策之外，抓住这一环境下动画产业发展方向的企业，也在这一轮发展中获得了丰收，国产动画的产量在近十年内翻天覆地地增长，至少表明了动画市场的供需关系中，消费需求长时间占据着巨大缺口。显然，未来的战略重点还包括如何提升满足需求的质量，而"质变"的"量变"前提却也是一般事物发展的根本规律。

3.3 文化要素

文化积累、选择、交流和传播决定着动画作品的方向。社会文化环境包括一个国家或地区的居民教育程度和文化水平、宗教信仰、风俗习惯、审美观点、价值观念等。文化水平会影响居民的需求层次；宗教信仰和风俗习惯会禁止或抵制某些活动的进行；价值观念会影响居民对组织目标、组织活动以及组织存在本身的认可与否；审美观点则会影响人们对组织活动内容、活动方式以及活动成果的态度。

3.3.1 文化的属性

文化的商品属性判定是动画产业的基础。在试图对文化要素的导向性作出分析之前，首先要明确文化的二重属性。而正是因为文化具有商品属性，才成就了今天文化产业市场的勃兴。文化的商品属性是历史发展的必然结果。从文化产品或者服务被生产、分配、交换和消费开始，就标志着其价值和使用价值被推向市场，正如马克思所说："生产创造出适合需要的对象；分配依照社会规律把它们分配；交换依照个人需要把已经分配的东西再分配；最后，在消费中，产品脱离这种社会运动，直接变成个人需要的对象和仆役，被享受而满足个人需要。因而，生产表现为起点，消费表现为终点，分配和交换表现为中间环节。"这一过程随着人类社会的进步、社会分工的细化和满足一定的经济基础之后对上层建筑的进一步需求，而表现得愈加鲜明。文化的商品属性还是科技发展、技术进步的必然结果。现代工业的出现，使文化商品可以在技术条件下进行批量化、规模化的生产，从而使一部分产品或服务得以机械化、标准化地复制，从而满足更多的人对文化产品的消费需求，使市场的供需关系能够出现一种快速

的动态平衡状态,也催生了文化市场的繁荣。另外,文化的商品属性还对我国文化产业的发展,文化市场的构建,起到了颠覆性的作用。在计划经济时代,文化产品和服务过多地集中在意识形态领域,而市场经济环境下,文化生产力不断被解放,文化创造力不断被激发,从而使经济运行方式呈现出多元并存、协调发展的格局,文化产品的生产和消费走上了按照市场规律和商品经济规律运行的道路。《文化产业振兴规划》的出台,进一步表明,文化的商品属性所能够创造的巨大价值以及其存量释放和增量激活式的成长格局,奠定了未来战略性产业的主体地位,因此,面向未来的"增量改革"[①]在一定时期内还将起到较为重要的作用。对于动画产业市场运营来说,需要站在全局性的格局下进一步发展增量市场,以市场经济"增量"来加速推动市场主体的形成和市场机制的发育,即通过竞争机制使动画企业本身能够成为真正的市场主体,从而通过铸造行业航母参与到国际竞争中。

文化价值观决定着动画软实力的建构。每一个社会都有其核心价值观,它们常常具有高度的持续性,这些价值观和文化传统是历史的沉淀,通过家庭繁衍和社会教育而传播延续,因此具有相当的稳定性。而一些次价值观是比较容易改变的。每一种文化都是由许多亚文化组成的,它们由具有共同语言、共同价值观念体系及共同生活经验或生活环境的群体所构成,不同的群体有不同的社会态度、爱好和行为,从而表现出不同的市场需求和不同的消费行为。[②]核心价值常常蕴涵在动画等文化产品中,以"隐形"的方式植入到消费者的文化认同心理中,并发挥长时间的文化影响力。以好莱坞致力于全球化的文化价值链构建为例。好莱坞向来是美国主流价值观的忠诚写照,所谓好莱坞大片并不仅仅是由好莱坞生产的,

更主要的是他们的剧本是按照好莱坞的方式创造出来的。好莱坞的方式就是美国的方式:工业化,商品化,大规模生产;模块化,标准化,流水线组装。好莱坞模式的剧本正是按照这种方法组织和编写出来的,而这也是好莱坞影片最根本的特征。在这一制度环境和商业语境下的美国动画,自然充斥着好莱坞式的价值观。

长期以来,美国动画逐渐形成了"以剧情片为主,情节曲折,生动有趣,人物性格鲜明,音乐优美动听,引人入胜,特别注重细节的刻画,做到了雅俗共赏,适合绝大多数观众的审美口味,多以大团圆结局,悲剧性的影片很少,努力迎合广大观众的心理需求"的动画风格,但是这只是好莱坞动画的表象模式,其深层次的内涵则是更加注重对美国核心价值观进行传播的精神文化内涵。并且,随着美国文化的渗透,对好莱坞主流价值观的构建开始从官方走向民间,而这一转变的前提有两个层级。第一层级的软实力表明,"美国官方在硬性推销价值观时往往并不成功,而民间在对外行使软实力方面比较见效。这也是其他西方大国无法比拟的,是美国作为超级大国得以维系的重要原因。"第二层级的意义在于,好莱坞价值观已经渗透到美国商业模式中,除了官方带有综合醒目的宣扬之外,商业化的价值渗透除了能够带来巨大的市场利润——美国官方在推行软实力(特别是硬性推销美国的价值观和意识形态)的时候往往并不成功,反而美国民间在对外行使软实力方面比较见效,且往往弥补了官方的不足和失败[③],还带有一种自小受到美国核心价值观影响下的潜意识的文化自觉。

3.3.2　文化的语境

文化的语境和壁垒性影响着动画的全球贸易。

① 增量改革:1978 年中共十一届三中全会以后,中国经济发展出现了转机。经过一段时间的摸索,中国改革找到了这样一条新的道路,就是在经历了开始阶段扩大企业自主权试验不成功、国有经济改革停顿不前的情况下,采取一些修补的办法维持国有经济运转,把主要力量放到非国有经济方面,寻找新的生长点,我们把这种战略叫做增量改革战略。

② PEST 分析法 [EB/OL].百度文库 http://wenku.baidu.com.

③ 从《功夫熊猫》看美国软实力 [N/OL].中国新闻网 http://www.chinanews.com.cn.

霍尔曾经把文化分为"高语境"（high context）和"低语境"（low context）两种类型。高语境文化如以中国、日本、韩国等为代表的东方文化，在解释信息时强调意义对语境的关联性，意义依赖于语境而不是被固定于语词。低语境文化如西方文化，则是更加重视语言符号本身既定的意义和意思。高语境文化更多地依靠非语言传达，更习惯于将人群区分为"我们"或"他们"，更关心外来者进入"我们"的圈子时，是否能够举止恰当，而不关心外来者究竟如何、其真实的态度或情感如何。低语境文化则认为，热门所用语言表达的就应是其真实的思想感情，沟通成败全系于能否恰当和准确地表达。因此，在后者看来，高语境文化是含义暧昧的文化。在既定的语词辞典中，很难掌握到确切的解答，分属于两种文化的人之间，存在着大量的误解。[①]中国动画所处的文化语境，使中国动画在进入全球市场时，带有极强的本土色彩。

以水墨动画为典型代表，水墨语言以笔墨的轻重、缓急、抑扬、顿挫，以及其中带出的力量感、韵律感、节奏感为代表，带给观者以明显的情绪感染（图3-1）。浓淡、枯湿、渗化以及水墨的特殊效果，都让人体会到作者思绪和情思的变化。但是，绘画的创作过程就是抒写、宣泄作者主观思想情感的过程，笔墨所画的物象是客观现实与作者想象结合而产生的，笔迹给人以情感的提示。水墨动画特别是动作性较强的水墨动画，在表达笔迹、提示情感方面是缺乏一些感染力的。水墨不善于逼真地表现真实的物质世界，散点透视、空间布白、以形写神和笔情墨趣是它的特点。水墨动画在继承了水墨画的形神兼备、意境悠远优点的同时，不可避免地遇到了在动画语言方面

图3-1　水墨动画风格意境的优势和语言文化的局限性犹如一个硬币的两个方面，既在全球市场形成了对东
　　　　方文化的猎奇效果，又以作品的局限性阻碍了其全球普适文化的表达

① 爱德华·T·霍尔.语境与意义［M］.史蒂夫莫藤森.跨文化传播学［M］.东方视野.北京：中国广播电视出版社，1999：32-49.转引自：
　　李建伟，王志刚.版权贸易基础［M］.郑州：河南大学出版社，2006：3.

的局限。

再者，中国动画创作者从中国绘画和民间艺术中取材，把动画与其他艺术门类结合，创造出许多新的动画片种。这些影片在得益于材料、表现形式新颖的同时，都造成动画电影本身戏剧性的缺失。纵观这些水墨动画片，它们大都是散文式的结构，没有常见的情节剧的痕迹，其所用的动画电影语言，都是抒情的笔调，却看不到扣人心弦的戏剧冲突，也没有令人捧腹的滑稽情节，而戏剧性填补了人们对于自己生活和命运的想象。水墨动画片重在写意和抒情，所以不得不在戏剧性方面有所欠缺。这恰恰也都是受材料和表现形式制约所导致的。①水墨动画风格意境的优势和语言文化的局限性犹如一个硬币的两个方面，也进一步折射出中国文化之于电视电影等传统媒体，及网络、手机等新兴媒体的影像化传播模式中，中国文化不适应个人内心世界以直观的视听方式对外界高度开放，并被广大公众予以自由解读。同时，为中国文化的影像传播提供外化于具体物质的现实载体，存在明显的供不应求。此外，中国文化不适应以直接的强势介入方式进行快餐式交流，而讲求"润物细无声"地顺其自然，讲求"欲辩已忘言"的自然感应与隐约之美，讲求以非对立的交流方式对待和解决矛盾与冲突，讲求宽容为本的心心相映与惺惺相惜。由此，在以低语境传播乃至话语霸权为主要特征的全球化语境中，如何为中国文化的含蓄、儒雅和宽容争取必需的时间和空间，业已成为中国电视跨文化传播的核心战略问题②，而以文化语境的维度审视面向全球的中国动画贸易，那么其最直接的软肋便是如何以"讲故事"，尤其是掌握"全球性的普适价值式叙事法"的行业和市场本质，去赢得世界消费者，是最核心的路径，也是支撑起动画贸易可持续发展的"骨骼"。

事实上，随着全球化而日益加剧的资本、技术、信息、商品和劳动力在全球范围内的迅速流动，迫使民族国家日益"与国际接轨"，接受所谓的种种"国际规则"或"全球规制"，从而不仅打破了民族国家的政治和经济壁垒，对民族国家的经济制度和政治制度产生极大的影响，而且也无情地打破了民族国家的文化壁垒，深刻地改变着民族国家的意识形态、思想观念和制度规则。与此同时，我们面临的更为严峻的问题是，西方发达国家及其跨国公司在将其资本、技术和产品带给发展中国家的同时，也将其价值、理念、文学、艺术，甚至生活方式带给了发展中国家。在西方文化面前，发展中国家历史悠久的民族文化变得相当脆弱，其许多固有的文化传统顷刻土崩瓦解。③显然，在本土动画试图面向全球进行的文化贸易过程中面临着更为复杂的文化环境和更为复杂的思想交汇的认同困境。一方面，面向全球的动画贸易中文化壁垒在一定程度上限制了"低语境"文化产品和服务的传播，而此时势必在战略上进行"全球化"布局的战略性调整，而"全球化"又不是简单地仅仅是"民族文化的同质化或单一化"，而是"民族文化之间产生不可分割的相互联系"，本土动画产业对于这一"全球共识"的认同和应用还有一定的时间和很长的路要走；另一方面，一国文化将最终影响个人行为与组织行为，从而影响其对贸易产品、地区、方式等多方面的选择，导致各自的偏好差异。这些差异则构成了市场的不完全性，从而增加产品的进入成本，也就达到了利用文化壁垒进行贸易保护的目的。而与其他贸易保护手段相比，文化壁垒更具稳定性，保护成本也更低、边际收益更高。同时，文化壁垒还更具隐蔽性、名义上的合理性和形式上的合法性（尤其是精神文化壁垒）④，这也使得很多"舶来产品"带有难以屏蔽或者很容易被忽视的文化精神。

① 张丽.水墨动画的意境及其语言局限性［J］.北京电影学院学报，2006（5）.
② 周笑.跨文化影视传播的效率研究［J］.现代视听，2008（7）.
③ 俞可平.现代化和全球化双重变奏下的中国文化发展逻辑［J］.学术月刊，2006（4）.
④ 付竹，王志恒.探析国际贸易保护中的文化壁垒［J］.国际经贸，2007（6）.

3.4 技术要素

以数字化内容、数字化生产和网络化传播为主要特征的新兴文化产业的崛起，为加快发展民族动画产业，大幅提高国产动画产品和动画服务的数量和质量，提供了数字化时代的一次难得的契机。数字技术一方面提供了动画文化得以产业化的某些手段，让许多卓有新意的创意和富有幻想的故事得以表达，同时，"批量复制"背景下的创作速度不断加快，数字化催生的新兴行业的发达也激起了对动画文化的大众化消费热潮，反过来又进一步刺激了文化的产业化进程。其次，高度个性化的动画艺术生产领域，一方面需要多样性的文化资源和文化想象力，另一方面也高度依赖现代电子信息技术手段，数字技术的广普化与个性化的消费时代的要求不谋而合，数字化使文化从根本上为人类创造了新的方式，也为动画创造了新的数字化生存。在这一背景下，技术要素促进动画传播并推进文化资源向文化生产力转换。技术环境主要是针对目前社会技术总水平及变化趋势、技术变迁、技术突破对企业的影响，以及技术对政治、经济、社会环境之间的相互作用的表现等（具有变化快、变化大、影响面大等特点）。科技不仅是全球化的驱动力，也是企业的竞争优势所在。

3.4.1 技术创新

技术创新是现代动画工业体系建立的客观基础。随着技术的不断升级，动画作品的表现力得到进一步增强，也使人类的想象力和创造力得到更加充分、生动和迅速的表达，正是现代动画的蓬勃发展使它逐渐渗透到人们的生活意识形态中，并成为大众娱乐文化不可或缺的组成部分。电脑的普及以及互联网的发展为全民化的动画创作、迅速传播提供了可靠平台，扩大了动画品牌社区

（群）的范围。网络上风靡的漫画式行为方式和漫画式语言构思使得人们真正从单纯的读者变成参与者，这股全民动画的风潮极大地丰富了现代动画艺术的文化概念[①]，也极大地拓展了人们文化消费的渠道，从而催生了更为广阔的动画消费市场，形成了现代意义上的动画生态系统。

技术标准的形成是技术创新的重要体现。随着数字技术的研发和应用在动画产业中愈加普遍，针对新兴动画业态的技术标准逐步确立，推动了行业规范并促进了产业的发展。例如，文化部联合中宣部、工信部等有关部门共同开展并制定了手机动漫行业标准。中国手机（移动终端）动漫行业标准体系由《手机（移动终端）动漫内容要求》、《手机（移动终端）动漫运营服务要求》、《手机（移动终端）动漫用户服务规范》及《手机动漫文件格式》标准共同构成的手机（移动终端）动漫标准制定工作至此顺利完成。《手机（移动终端）动漫内容要求》全面归纳手机动漫内容加工过程中的故事架构、镜头切分、表现手法等创作规律；《手机（移动终端）动漫运营服务要求》推出了用于规范手机动漫运营商与手机动漫内容创作生产方之间的接口，以解决手机动漫内容制作与发行的瓶颈问题；《手机（移动终端）动漫用户服务规范》对手机动漫发行、运营、收费、用户投诉等服务行为进行了规范。文化部将启动实施"手机（移动终端）动漫示范应用推广工程"，通过基础改造、平台升级、技术支撑、主题创作、内容示范、应用培训、宣传推广等，推动手机（移动终端）动漫标准应用和升级。

技术更新实现了动画艺术表达方式的创新。艺术与科学原本就体现着人类情感与智慧的最高境界，它们以人类的创造力为基础，并在发展过程中不断整合、提升和蜕变。三维与二维的交替，除了技术的更新之外，更为重要的是如何在动画艺术中找到一个科技理性与创作感性的融合点，这仍然值得继续探寻。三维动画以视觉冲击

① 罗永泰，李津.从利益相关视角分析动漫品牌的需求［J］.动漫壹周，（173）.

力更强，细节更丰富，更能刺激人的感官愉悦以及彻底改变了动画的生产流程等诸多优势，逐渐成为动画制作者的选择，而基于它比二维动画在制作效率和成本控制上有着无可置疑的优势，二维动画片的式微也逐渐变得可以理解，只是很多钟情于二维动画多年的观众，或许在情感上无法接受二维动画这样的离去。然而，动画中的文化力量决不会因为动画表现形式的变更而有所削弱，相反，现代动画在开始越来越注重文化内涵的诠释了。艺术与科学的结合已经得到了一致的认可，从文化学的角度探索人类感知的多样性和深度方面，在探寻动画艺术更丰富的材料和形式风格上面，在寻找艺术与科学的非线性关系以及它们共同的生命追求方面，也将是艺术家们不懈的追求。

在技术更新的道路上，动画艺术和动画商业一直并行不悖。早在 20 世纪 50 年代立体电影就已经出现。1962 年，中国上影厂拍摄了首部立体电影《魔术师的奇遇》，20 世纪 80 年代以后，立体电影逐渐在内地各大城市景观、大型游乐场出现。一些长期研究电影的专家表示，一直以来，电影界始终将特技、特效当成电影的辅助手段，往往是将电影拍成后再利用特技制造一些特效镜头，电影思维停留在利用科技的层面。20 世纪 80 年代拍摄的《13 号星期五》、《鬼哭神嚎》、《大白鲨 3D》等影片，就是上述思维的产物，主要以渲染恐怖气氛为主。这种纯粹以官能刺激为噱头的 3D 电影，不久即被市场淡忘，使电影人不再热衷于技术艰难的立体电影。而《阿凡达》从筹拍开始就遵从技术规律，尽量按照技术要求选择角度和场景，从而使影片画面质量达到了前所未有的高度。[①]

3.4.2 技术应用

数字化时代的到来缩短了动画技术研发到动画产业增值之间的时间，加速了动画产业的发展。数字化和多媒体的推波助澜，可以把新的文化推向最广大的人群，现代传媒高新技术革命对人类当代文化的发展和艺术文化生态格局正在产生着以往所无可比拟的巨大影响。高新技术的产生和现代工业的发展，不仅导致所有传统文化形态的"升级换代"和现代更新，而且创造了大量崭新的文化形式。在这样的背景下，动画艺术保留着最核心的本质，又充分挖掘着传统的文化艺术养分，通过数字技术的融合嫁接，以喜闻乐见的文化形态不断满足着人们更新的消费理念。

动画技术的应用使动画产业的传播从单媒介向多媒介延伸。数字化首先给动画的传播提供了渠道的选择性，使得原来以单一媒介传播的文化产品消除了许多存在方式上的局限性。网络动画、手机动画等不同形态的传播，使得大众审美文化选择渠道因为数字化而拓宽，从而改变了人们的许多欣赏习惯，从而接纳了多媒体时代文化产品的传播。技术的应用推进动画产业链的不断细分、拆解、重构、融合，甚至与其他行业交织、渗透，并对原有商业模式提出了创新的要求。

技术的更新速度决定了动画市场软硬件升级的速度。随着计算机技术的迅速发展及其在动画领域的广泛应用，动画技术极大地扩展了动画艺术的表现形式和制作手段，新的制作手段和新的表现形式更是随着电脑技术的发展而不断产生。从 20 世纪 80 年代的"光线追踪"术到 CG 三维技术、动态捕捉系统，动画艺术在各种科技力量的支持下已经产生质的飞跃。[②]新技术的更迭使得消费方式和消费热点发生转变，动画内容对新技术的掌控和使用程度在某种程度上决定了电影院线和动画载体硬件升级的速度。在动画电影硬件方面能够提供 3D 屏幕以及 IMAX3D[③]屏幕的影院数量增多以及在电视硬件方面立体电视加快研发和上市

① 李伟，王海洋，聂菁 . 突破电影思维瓶颈 电影 3D 时代的中国课题 [J]. 财经国家周刊，2010（2）.
② 王维 .Crossover：中国动漫产业的催化剂 [J].动漫壹周，（167）.
③ 3D：是 three dimension（三维、立体）的缩写，指的是立体电影。IMAX3D：指 "巨幕立体电影"。其中，IMAX 全称为 Image Maximum（图像最大化），IMAX 指的是 "巨型超大银幕"，被誉为 "电影的终极体验"，分为矩形巨幕、IMAX3D 巨幕以及球形巨幕三种。

速度就是典型的例子。在对全球 3D 银幕数盘点（截至 2010 年 2 月 20 日）的估计行计算中，美国的 3D 银幕数（块）的数量大约是 3500，英国为 400，法国为 380，德国和西班牙为 225，日本和韩国分别为 150 和 120，中国的数字是大于 970。而在 2008 年 9 月时，中国这一数字还只是"82"块，当时的 3D 电影《地心历险记》凭借仅有的 82 块 3D 银幕却一举获得了 6700 多万元的高票房，平均每块银幕票房 80 多万元，这让许多业内人士看到了 3D 电影这种新型技术后面的巨大商机，于是各大影院纷纷改造影厅，升级系统。2010 年随着《阿凡达》的上映，3D 银幕数量得到了"井喷式"增长。

随着新技术在动画电影中的广泛应用，以 3D 屏幕数量增长为典型代表的电影院硬件得以快速升级，而相对于巨大的市场需求来说，目前的增长速度和增长方式还不能完全满足市场的需要。根据艺恩咨询对 3D 电影观影习惯和观众感兴趣的 3D 影片类型的调研结果显示，只有 7.7% 的观影者表示一般不看 3D 电影，很愿意观看 3D 电影的人群高达 57.5%，其中科幻、魔幻和动画名列感兴趣的 3D 影片类型前三甲，所占比例分别为 45.3%、31.9% 和 31.8%。由此看来 3D 影片成功与否与影片类型是息息相关的，制作方只有选择观众感兴趣的 3D 影片类型，才能为影片迎来更多的观影人群。这也为未来本土 3D 电影从创意到制作和发行提供了良好的借鉴，适合 3D 表现形式，与市场动态发展和消费平衡性流动相耦合的动画设计才能够获得市场认可。

值得注意的是，在 3D 成为技术兴奋剂的同时，更要关注其长久驱动力，从而使技术与艺术能够获得产业生态上的协调与耦合。与此同时，新技术在一定程度上可以有效遏制盗版。随着技术更新速度的加速带来的动画播映载体升级，3D 动画播映需要安装昂贵的专业设备，普通家庭很难在短期内实现播映条件，即使有盗版片源也看不到立体效果。另外，影院宽大的银幕能产生更强烈的立体空间和出屏效果，对观众具有更大的吸引力。[①] 显然，在一定程度上，"3D 影片立体效果的不可复制性打消了影院对于盗版和网路电视的顾虑"，然而"盗版产业"的发展速度和行为方式却总是"出其不意"，在普通动画电影遭受盗版威胁严重的市场环境中，以技术壁垒暂时规避盗版风险只是临时的"避风港"，对于市场的长久发展而言，旨在提升立法执法力度和环境建设，提升国民消费群体整体素质以及呼唤更为高效的行政干预和市场监管的机制运行也随之被提上了日程。

① 刘跃军. 立体动画电影，新时代中国动画发展的契机 [J]. 现代电影技术，2009（4）.

第4章 动画产业的基本类型

4.1 电视动画产业

电视动画节目的制作和播映是我国动画产业的主要组成部分，在电视平台的建设上，全国34个少儿频道和4个动画频道，已成为推动国产动画产业发展的主力平台，并在频道自身建设中，取得了突出成绩。随着国产动画播映体系的建立，有效地刺激了国内动画片的创作生产，为国产动画制作机构营造了施展才华的广阔空间。同时，动画频道和少儿频道的影响力日渐提升，其自身创收能力也大大增强。据相关资料显示，2008年，中央电视台少儿频道广告收入2亿多元，央视动画公司创收1.3亿元；北京卡酷动画卫视收入1.2亿元；上海炫动卡通频道收入0.9亿元；湖南金鹰卡通频道收入0.7亿元。一些少儿频道也开始实现扭亏为盈，像上海东方少儿频道、江苏台少儿频道、浙江台少儿频道、天津台少儿频道等均取得了较好的效益。动画市场的秩序也在播映平台不断发展的基础上进行了自身的规范化建设。自国产电视动画片发行许可制度实行以来，在动画题材备案制度、发行审查制度、优秀动画片推荐制度、播出调控制度的共同作用下，中国动画片制作、发行、交易和播出市场操作规范、秩序井然，杜绝了伪造国产动画片发行许可证发行动画片的违法违规行为。

4.1.1 发展现状

我国动画产业经过前一阶段的高速发展，丰富了我国各级电视频道的节目源，为我国动画企业探索市场、创立品牌，完成资金、人才、技术和经验的积累提供了坚实的基础。在电视动画节目的生产能力方面，国产动画企业市场意识、品牌意识进一步提升，动画片创作水平、艺术质量不断提高，一些优秀国产动画片受到观众的热烈欢迎。

4.1.1.1 制作水平

在电视动画节目的制作方面，中国动画的质量和水平均可达到与国际接轨，动画精品不断涌现，根据经典著作改编的动画作品继续呈现出积极的生产局面，并在尊重原著情节的基础上，充分考虑了现代文化消费习惯，在技术语言和镜头语言上，都更加"影像化"，跳出了"美术片"的范围。例如，央视动画有限公司制作的《美猴王》（1～52集，每集22分钟），取材于古典文学名著《西游记》前七回，讲述了石猴诞生、拥为猴王、菩提学艺、铲除魔王、大闹天宫、战胜六耳猕猴的故事。该片在尊重原著的基础上，结合现代少儿的审美情趣，大胆创新、生动演绎，巧妙融入思想道德教育，帮助当代少年儿童建立正确的人生观、价值观。中国国际电视总公司辉煌动画公司、未来行星株式会社联合制作的《三国演义》（1～52集，每集25分钟），故事凝练、忠于史实、情节连贯、人物鲜明、场景宏大、画工精细、音乐动人、制作精良，是具有国际水准的民族动画佳作。作为与日本联合制作的动画作品，《三国演义》在促进动画产业国际交流，动画生产制作与国际接轨，动画市场拓展双方共赢等方面也积累了一定的经验。

4.1.1.2 平台建设

在电视平台的建设方面，2010年，我国专业电视动画频道和少儿频道从2009年的29个增加到了35个。在央视—索福瑞公司监控范围内的播映动画片频道有309个，其中境内频道259个，

包括6个专业动漫频道（卫星）、7个中央级频道（卫星）、29个省市级少儿频道（地面）、20个省市级卫视频道（卫星）和197个地方频道，占境内所有播出平台总数的33%。这些频道互相补充，与新兴网络电视台的大力拓展，共同构成了我国现阶段的动画播映体系。[1]随着国产动画播映体系的建立，电视动画播映渠道不断拓展，有效地刺激了国内动画片的创作生产，为国产动画制作机构营造了施展才华的广阔空间。同时，动画频道和少儿频道的影响力日渐提升，其自身创收能力也大大增强。据统计，六大卡通卫视频道中北京卡酷全天24小时连续播出，央视少儿、湖南金鹰、上海炫动、广东嘉佳每天播出18小时，江苏优漫卫视每天播出17小时左右。2010年，央视—索福瑞所监控频道累计播出动画片7192008分钟，约119866.8小时。总体看来，由于中央及地方政府政策的大力扶持，国产动画片数量和质量较之去年有显著的提高，播出时长在不断增加，进一步巩固了国产动画的播映体系。

在产业体系建设中，动画平台数量的增多，播映体系的完善，为动画频道创收提供了条件。例如2008年，中央电视台少儿频道广告收入2亿多元，央视动画公司创收1.3亿元；北京卡酷动画卫视收入1.2亿元；上海炫动卡通频道收入0.9亿元；湖南金鹰卡通频道收入0.7亿元。2010年，上海炫动的广告报价显示，6：00～8：00时间段，除首播节目外，广告费为3600元／（15s·次），6000元／（30s·次）；8：00～23：30时段，广告费为6000～12000元／（15s·次）不等，其中最高的是20：00～22：00时段的"追炫白金剧场"；广东嘉佳2010年的仅12个栏目、剧场全年的冠名价格总计2067万元，其中《黄金卡通剧场》全年冠名广告价格230万元；金鹰卡通在传统媒体经营基础上，确定了以产业化经营为主导的发展道路，利用媒体资源优势，全面发展媒体产业和卡通产业，积极拓展市场经营活动；北京卡酷利用自己的播出优势和全国覆盖的影响力，做玩具等衍生产品的零售业务，以总代理的身份进入行业，了解行业的销售曲线，打通动漫产业链；优漫卡通2010年白天（8：00～16：00）插播形式的广告报价为9500元／30s，17：00～20：50时段的广告报价为19000元／30s，作为新兴频道虽然尚未打造出金牌栏目或剧场，但致力于打造以目标观众为4岁以上少年儿童的动画电视频道，以主要服务于青少年思想道德建设的特色定位，在产业结构和盈利模式的开发和探索方面[2]进行了有益的尝试。

随着国产电视动画片发行许可制度的实施，在动画题材备案制度、发行审查制度、优秀动画片推荐制度、播出调控制度等方面进一步完善和规范，中国动画片制作、发行、交易和播出市场逐渐呈现出操作规范、秩序井然的整体局面，电视动画产业得以在良好的市场环境和政策氛围下，进行内容生产和产业创新的实践探索。

4.1.2 产业创新

4.1.2.1 文化资源盘活

我国文化资源和文化素材选取与盘活是电视动画产业创新的重点，中国的历史典籍浩如烟海，历史文本在普通观众眼中既深奥也严肃，历史题材的电视动画作品却将历史文本的严肃、历史故事的久远、人文精神的深邃和电视艺术的娱乐性结合起来。近年来涌现出的许多电视动画作品，将历史世俗化、通俗化、娱乐化，给予大众感性化的满足，把历史变成世俗的狂欢，也把动画语言变成历史文化的载体。浙江中南集团卡通影视有限公司制作的《郑和下西洋》，以郑和七下西洋为故事主线，用动画片特有的智慧、幽默和富于想象力的情节和画面，鲜明生动地塑造了以郑和为核心的航海人物群体形象。天津豪峰动画科技

① 贾秀清，杨婕，刘越．中国电视动画的播出平台建设及产业效益［J］．当代电视，2011（10）．
② 同注①．

有限公司制作的《龙生九子》，以"龙生九子"的民间传说为题材，讲述了"龙子们"在现代社会中发生的离奇而幽默的故事。该片融入了功夫、京剧、美食等中华传统元素，造型生动，画面精美。中央电视台动画有限公司制作的《少年狄仁杰》，通过少年狄仁杰成长路程的刻画和描写，展现了祖国的大好河山以及各地的风土人情，塑造了主人公热切追求公平和正义的优秀品格。该片取材新颖，内容健康，故事活泼，情节生动，有益于培养观众的逻辑思维能力和推理能力。"（消费文化）关心的是消费时的情感快乐及梦想等问题。在消费文化影像中，以及在独特的、直接生产广泛的身体刺激与审美快感的消费场所中，情感快乐与梦想、欲望都是大受欢迎的。"[①]历史题材动画作品的改编，逐渐成为适应消费文化的渐近线，唯有此，动画作品才能够获得核心价值呈现与市场价值体现的双赢。

对民族文化元素形式的取材和应用和对民族文化元素内容的借鉴和改编，也是电视动画创作生产的重要特点。从取材上看，我国少数民族众多，文化特色鲜明，民族文化题材一直是重要的动画创作素材来源。随着民族文化保护和传承意识的加强，民族文化产业开发观念的增强，民族文化题材逐渐成为电视动画创作中的重要题材。例如，电视动画系列片《海之传说——妈祖》选择了福建莆田湄洲岛的民俗文化作为表现形态，并融合宗教文化形态，对妈祖文化形态进行了图释化的呈像。将"妈祖"这一具有鲜明民族性的形象赋予动画媒介，诠释了妈祖文化的内涵和外延。动画短片《一副壮锦》以广西民族民间艺术形态——壮锦为叙事载体，以充满传奇色彩的民间神话为叙事文本，反映了人们对生活、大自然和民族文化的热爱和崇敬，渗透着民族文化的乐观精神，凝聚着人们的美好向往，表达出真诚的情感。此外，对民族文化元素形式进行取材和应用的例子还有反映内蒙古草原文化的《勇士》、《海力布》和《草

原英雄小姐妹》，反映白族风情的《蝴蝶泉》，反映傣族风情的《孔雀公主》等。

从内容改变上看，中国的历史典籍浩如烟海，历史文本在普通观众眼中既深奥也严肃，历史题材电视动画作品将历史文本的严肃、历史故事的久远、人文精神的深邃和影视艺术的娱乐性结合起来。近年来涌现出的许多动画作品，将历史世俗化、通俗化、娱乐化，给予大众感性化的满足，把历史变成世俗的狂欢，也把动画语言变成历史文化的载体。例如，电视动画系列片《美猴王》，取材于古典文学名著《西游记》前七回，讲述了石猴诞生、拥为猴王、菩提学艺、铲除魔王、大闹天宫、战胜六耳猕猴的故事，动画作品在尊重原著的基础上，结合现代少儿的审美情趣，大胆创新、生动演绎，巧妙融入思想道德教育，帮助当代少年儿童建立正确的人生观、价值观。《龙生九子》以"龙生九子"的民间传说为题材，融入了功夫、京剧、美食等中华传统元素，具有浓郁的民族特色。此外，还有《三国演义》、《搜神记》、《天上掉下个猪八戒》、《水浒》等电视动画片，也分别取材于相应的名著或民族经典作品。

在区域和民族文化资源的动画应用上，电视动画作品也取得了一定的突破。通过区域和民族资源为动画作品的内容创作提供能量和动力，趋于成为动画创作者的共识，而对这一认知的实质性突破，也有助于破解"如何选取拟开发的区域和民族资源"以及"文化资源的传承与创新"两大动画产业应用的难点。在此方面的尝试上，动画企业开始由"无意识"的文化资源利用状态转为"自觉"进行本土资源的融合。例如，厦门嘉影动漫有限公司制作的《神奇的游戏》，讲述了四个性格各异的小伙伴误闯了岛屿上的神秘洞穴，与两个小精灵一起经历了一系列神奇游戏的故事。该片制作精细、色彩明快、想象丰富、叙事流畅，并巧妙地融入了闽南地域文化元素，充分体现了动画的特点，具有较强的观赏性。中央电视台动

① （英）费瑟斯通.消费文化与后现代主义［M］.刘精明译.南京：译林出版社，2000.

画有限公司制作的《乌兰其其格》，以我国内蒙古草原牧民秋冬季的游牧生活为背景，讲述了乌兰、其其格姐妹俩在游牧迁徙过程中，发生的一连串探险与猎奇、迷失与拯救的故事。作品画面优美，节奏流畅，富有浓厚的草原风情，展现了纯朴豪放的民族个性。对传统和经典元素的"动画化"运用，除了体现在电视动画作品中，还蔓延到与之相关的产业形态中，例如游戏作品《天下贰》的故事背景是对《山海经》的高度复刻，使得剧情故事更具可追溯性，游戏的人物角色和怪物名称都能从神话典故中寻到依据，门派名、技能名和地名则多由北斗七星、大禹治水等典故演变而来。这也说明，动画作品不仅与游戏、电影相互借鉴和渗透，也与经典文学等艺术形态进行着互动。

对我国少数民族聚集地区和区域的特色生态资源、自然资源和人文地理环境进行田野调查，以社会学和人类学的方法对文化资源予以分类归纳，并结合动画产业的运作规律和艺术创作规律，对可进行产业化转化的资源予以提炼，并用现代化的手段进行包装和呈像，逐渐成为中国动画人的观念性共识，随着动画市场运营的日趋成熟，将丰富的区域和民族资源与动画产业开发结合起来，成为未来动画产业实现内容创新升级和资源开发升级的破题关键。一方面，利用区域和民族资源为动画创作提供素材和灵感；另一方面，利用发达地区的人才、技术、资本等要素实现产业转移，为区域和民族题材的动画生产和制作提供基本保障。另外，通过区域和民族资源的动画化开发，创造区域和民族文化品牌，树立新文化、新形象，利用品牌的优势和文化资源的强势，转化为文化产业发展的动力，以此带动区域经济的发展。

4.1.2.2 媒介产业融合

随着国家文化产业振兴步伐的加快，与文化产业各行业相互融合、渗透的电视动画作品不断突破，在题材的选择、故事情节的设置和人物形象设计等方面，开始脱离"扁平化"的局限，在受众面上得到进一步拓宽，根据影视作品、游戏作品和网络文学作品改编的电视动画作品，赢得了数字娱乐时代人们的喜爱。在电视剧与动画作品的改编上，《武林外传》、《家有儿女》等一系列动画作品，正是实现了同一文本在同样媒介载体上不同艺术形态的传播，不但最大限度地利用了文化资源，而且为文化产业的业态创新提供了探索的模板。北京联盟影业投资有限公司制作的《武林外传》，是章回体古装电视喜剧《武林外传》的动画版，以俏皮的语言、幽默的形式讲述了发生在同福客栈的有趣故事。该片以动画的形式加入了更多的夸张和想象，色彩亮丽、节奏明快、造型鲜明，在文化符号的提炼和影射上更加典型。天地人传媒有限公司制作的《家有儿女》，是电视剧《家有儿女》的动画版。它以中国人特有的文化生活背景、思维习惯和行为方式来表现家庭教育新旧观念的冲突与变化，其戏剧冲突和故事情节都极具家庭观赏性，也因为选择了动画艺术表现方式，娱乐效果更加突出。

将小品、相声等艺术形式"动画化"在今天已经不是一种新鲜的艺术形式，早在多年以前，央视的《快乐驿站》栏目就开辟了这一先河（图4-1）。电视文化开始日益彰显出大众性、快餐性的特性。电子媒介信息充斥在人们生活节奏加快的语境中，娱乐和喧嚣过后快乐反而悄然缺失了，在寻找快乐的同时，人们身心疲惫。这种当今文化语境下受众心理需求的不断扩张，使"快乐"制造者成为救世主。同时，大众对于"神话"的向往也亟需一个"舞台"的出现。这使得"小品化"的电视节目制作方式愈加普遍。"小品化"则意味着一种即兴的、零碎的、即时的文化产品生产、制造方式与形态。"小品化"是对以往文化产品所崇尚的完整、系统、严谨、体大思精的"体系化"的反动。也许是现代生活节奏过于紧张，也许人们已不习惯去读解、理解或建构"体系"，总之"小品化"是当下文化生产与制造的主体方式。在《快乐驿站》之后，更为多样化的地方戏曲被改编为动画作品，带有浓郁的地方特色和不同种类戏曲艺术特点的电视动画作品应运而生了。"马氏相

声"诙谐幽默、耐人寻味，是传统相声艺术的代表。天津福丰达影视科技投资发展有限公司制作的《逗你玩——马氏相声专辑》，以马三立、马志明等相声名家的相声表演原声为依托，通过生动的动画人物形象，夸张的情境描述，表现出相声所要表

图 4-1 《快乐驿站》中的郭达、侯宝林等动画造型，实现了小品、相声等艺术形态的动画化诠释，也将经典艺术角色借助不同媒介形态进行了产业链的延展（选自中央电视台电视栏目《快乐驿站》）

达的故事情节，同时配以适当的音效，使传统相声名段更具观赏性和趣味性。

中国戏曲的虚拟性、程式化是否适合做成动漫？传统戏曲对今天的青少年还有没有吸引力？以动画表现戏曲，是要保留原汁原味的戏曲，还是借用戏曲的审美元素？对这一系列问题的争论在戏曲动画作品的诞生中被一一攻破。由中国艺术研究院近日实施的"中国戏曲经典原创动画工程"（图 4-2）将传统戏曲与现代动画相结合，从中国戏曲经典作品中选取了诸多作品，如京剧《真假李逵》、晋剧《凤台关》、昆剧《十五贯·访鼠》、黄梅戏《女驸马》、豫剧《花木兰》、锣鼓杂戏《鸿门宴》等，也有列入非物质文化遗产保护名录的珍稀剧种：耍孩儿《猪八戒背媳妇》、碗碗腔《打老婆》等。100 个剧目涵盖了 54 个剧种，其中 32 个剧种属于国家级第一批非物质文化遗产。剧中的音乐和演唱保留了原作的精华，由优秀戏剧演员配唱。杭州时空影视文化传播有限公司、中国美术学院联合制作的《戏曲动画集萃》，将动画艺术与戏曲艺术相结合，用动画的形式再现了《白蛇》、《贵妃醉酒》、《武松打虎》、《智取威虎山》、《对花》、《惊梦》等精彩戏曲唱段，画面精致唯美，能够给观众带来传统艺术形态美好的视听享受。更为重要的是，戏曲动画这一形式，借用最时尚的数字技术外壳，传递最古老的民族文化精粹，通过盘活传统文化资源，有助于地方戏曲摆脱生存窘况和发展困境，使人们在娱乐化的语境

图 4-2 "中国戏曲经典原创动画"系列目前已筛选出首期制作 100 集的剧目。其中既包括了京剧、昆曲、黄梅戏等常见剧种的剧目，也有耍孩儿、碗碗腔等珍稀剧种的代表剧目。这 100 集剧目涵盖了 54 个剧种，其中 32 个剧种属国家级第一批非物质文化遗产。精华的、家喻户晓的剧目音乐，会在动画制作中原原本本地保留下来，传统戏曲将在动画中很好地展现（选自《中国戏曲经典原创动画——徐策跑城》）

中，接受戏曲文化的精髓。

从以上电视剧、相声作品和戏剧戏曲作品的动画改编和创作上来看，这一类题材动画作品的涌现，无不说明了动画产业等"文化产业具有一次投入、一次研发而成果却可以多次转化的特点。一个故事、一个人物形象，可以转化为出版物、影视作品、动漫游戏、舞台演出等系列衍生产品，使成本不断分摊，在经济收益上产生叠加效应"。[①]而随着精神文化建设的推进和文化消费需求的提升，电视动画的社会效益和经济效益统筹协调方面进一步结合，既传达社会主义核心价值观，弘扬主旋律，又极具艺术感染力和市场号召力的电视动画作品，引起受众关注。深圳市西贝文化传播有限公司制作的《与阳光一起回家》，讲述了"5·12"汶川大地震之后，人们坚强乐观地面对灾难、进行灾后重建的故事。用动画艺术形态体现了中华民族友爱、宽容、团结、勇敢、无私、坚强的高贵品质，传递了科学救灾的知识，具有科普和励志意义。厦门市杨鹏动画制作有限公司、商务部联合制作的《诚信评书》，以动画评书的形式宣传了诚信理念，帮助观众防范各种欺诈行为，有利于增强市场经营者和公众的诚实守信意识。重庆视美动画艺术有限公司制作的《缇可春季篇》，以春季的六个节气为线索，通过紧张跌宕的探险故事，传播了中华民俗的传统知识。动画风格鲜明、节奏流畅，观赏性更强。安徽电影制片厂、合肥同人文化传播有限公司制作的《十二生肖》，广泛搜集、整理了我国民间流传的生肖传说，通过十二生肖合力战胜怪魔退去洪水的故事，教育儿童要相互团结，才能战胜困难和灾害。该片大量引用民间传说故事和成语典故，故事情节生动，动画造型可爱，将传统文化习俗用现代技术语言予以表达，兼具知识性、观赏性、趣味性。这类电视动画作品相对于以往同题材的动画来说，将"教育"的目的和作用与动画艺术形式紧密结合，

与动画作品的娱乐方式、市场规律相辅相成，观赏性和艺术性都有所提升。

4.2 电影动画产业

随着我国文化产业的发展和现代文化市场体系的完善，电影动画产业在动画市场中的总体份额和扮演的角色愈加重要。从总体上而言，近年来我国动画电影总票房增幅趋势较为稳定，保持在30%左右的增速增长。根据《2012年国产动画电影发展报告》数据显示，2012年，国内制作完成并获得公映许可的动画电影共计33部，比2011年增加了9部，这已是国产动画影片产量连续3年保持30%以上的增速。全年进入国内城市主流院线和影院上映的动画电影共32部，产出票房13.5亿多元，占国内总票房的8%左右，其中国产动画电影共20部，产出票房4亿元左右。从观影人次分析，32部动画片吸引观众近3600万人次，占全年观影人次总数的8%左右（图4-3）。

在电影的创作和生产上，近几年来，《快乐奔跑》、《风云决》、《葫芦兄弟》、《潜艇总动员》、《向钱冲，向前冲》和《赤松威龙》、《马兰花》、《喜

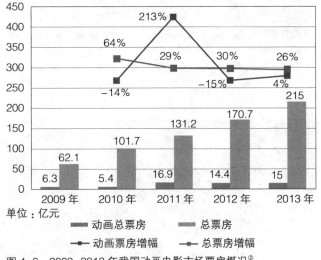

单位：亿元

图4-3 2009~2013年我国动画电影市场票房概况[②]

① 欧阳坚.开启文化产业发展新纪元［J］.求是，2009（23）.
② 数据来源：艺恩资讯。

图4-4　《梦回金沙城》、《兔侠传奇》、《大鱼·海棠》等中国动画电影在视觉效果和制作技艺上，已经达到与国际接轨（选自动画电影《梦回金沙城》、《兔侠传奇》、《大鱼·海棠》）

市场容量将达1000亿元人民币。综观新世纪以来动画电影的创作，呈现出若干发展的特点，并且这一上扬的趋势还将在未来继续保持并有所突破。

4.2.1　发展现状

4.2.1.1　商业运行

动画电影的产业生态以多元化、多行业的融合性为主要特征。提高产业运营能力是提高动画电影产能的关键。在动画电影市场，动画电影产业的生态丛林已经逐渐繁盛，由一部电影衍生出来一个庞大的市场体系，已经成为通行的商业模式。如果从体制机制上对目前的中国动画电影生产、经营的基本模式进行划分的化，可以分为以上海美术电影制片厂为代表的国有专门动画制作机构经过体制改革，正从单纯创作逐渐走向创作与市场开发并重的转型模式；以杭州辉煌时代动画制作有限公司和今古时代电影制作有限公司为代表的民营小型投资模式；由上海文广集团（SMG）与深圳方块动画有限公司合作所创立的从资金组成到管理人员、创作人员配备集合了内地和香港的优势并注重[①]几种不同的形态。动画电影产业生态的成熟，主要体现在两个方面，其一，几种不同的生产、经营形态保持良性竞合和互动的局面，各自呈现出不同的特色和优势；其二，几种模式之间进行可以畅通地跨所有制的合作，发挥各自在产业链不同阶段的功能并激发整体运营的活力。

以国产动画电影《喜羊羊与灰太狼》为例。《喜羊羊与灰太狼之牛气冲天》以600万元的制作成本，赢得了9500万元的票房回报，而且还带动了影院的早场和夜场的票房，极大地调动了国产动画的市场潜能；《喜羊羊与灰太狼之虎虎生威》以1400万元的投资成本获得了1.28亿元的票房回报，且全国观影人次达600万人次，放映场次近2万场。这也使"喜羊羊"模式逐渐成为人们研究和关注的对象。相关数据显示，喜羊羊借助电影创造的票房奇迹和知名影响，将其品牌渗透到各个领域。

羊羊与灰太狼之牛气冲天》、《梦回金沙城》、《兔侠传奇》等国产动画电影（图4-4）在内容质量和市场行销等方面均迈出了新的步伐，虽然与美国、日本等传统动画生产大国相比，在作品的艺术性以及可持续发展的衍生产品开发上，还存在一定的差距，但是多元化的盈利模式探索，多种媒体交叉宣传营销的尝试，都预示了中国动画电影一个新的发展周期的到来。来自国际咨询公司摩根坦利的数据显示：中国动画片在过去5年间保持了70％以上的增长速度，中国的目标是在5～10年内将动画产业对GDP的贡献提高10倍，

① 动画影片初步探索出盈利模式［J］.动漫壹周，（136）.

喜羊羊的衍生产品授权合作商目前已达到500多家,衍生产品范围从主题音像图书、毛绒公仔、食品、日用品到MSN表情、手机桌面、屏保等。在《喜羊羊》的收入中,播出版权收益占30%,其余70%来自衍生产品的形象授权等方面。

在跨行业、跨所有制的资源整合与协调上,《喜羊羊》采取了如下策略:

首先,在电影版上映之前播映电视剧,出版漫画。电影的出现,使得该故事的产业化推向了高潮。因为这类动画剧外延翻拍成大电影的,有着良好的观众基础,就像日本的《机器猫》每年在寒暑期档票房上占有相当份额一样。调查显示,在新一代的中国孩子心目中,"喜羊羊"和"灰太狼"的知名度已超越世界级卡通明星"米老鼠",而轻松幽默、老少咸宜的故事风格是吸引众多成年观众的原因。根据《2009中国电影产业研究报告》对五个城市的1000份抽样观众问卷数据调研,报告就动画电影观众的消费模式作出如下归纳:动画电影的受众中62%为18～29岁的青年人,大学生占37.5%,比例最高。在观众组合方式上,53.7%的动画电影观众是与朋友、同学一起去电影院,其次是和恋人一起去,占32.8%。观众最喜欢的动画电影类型是喜剧片和科幻片。在动画影片的角色方面,大多数观众的选择也是指向幽默搞笑的小人物。关于观众对动画影片本身的兴趣所在还有一点值得重视,即在各种技法中动画电影观众特别喜欢三维,其次是与真人结合。此外,在15部调查影片中,改编和续集类作品占据半壁江山,并受到了观众的广泛认可与好评。满意度高居榜首的《变形金刚》是根据动画电视片改编的真人和动画结合的典范,满意度高达86.4%。这一调查结果对动画片制作主体具有启发意义,在动画片的题材选择、受众定位方面应该有更为开阔的思路。

第二,上海文广新闻传媒集团、广东原创动力文化传播有限公司和北京优扬文化传播有限公司的跨地区、跨所有制合作取得成功。文化产业作为新的投资方向和新的增长点能够广泛吸纳社会资金的进入,而对于这些进入文化领域发展的多种所有制形式的资本,国家在政策导向上将本着国有公有资本与民营资本"一视同仁"的原则,这也在一定程度上为动画电影的跨界合作开了绿灯。

第三,在各地影院排上档期之前,进行品牌宣传推广,并注重品牌间的联合。相关报道显示,在电影版《喜羊羊与灰太狼》上映前,发行方组成了一支300多人的"喜羊羊别动队",向全国各地的影院运送各类"喜羊羊"贺岁礼品,甚至与肯德基达成异业合作开展买套餐送喜羊羊可爱玩具活动,大幅度启动市场,这也是中国原创动漫形象第一次进入洋快餐。

在《喜羊羊》热映期间,密集的央视广告,又更进一步为影片加油添薪,使市场热度进一步升温。

第四,积极利用国产动画"荧屏配额"政策。2004年,广电总局下发文件要求,1/3以上的省级和副省级电视台要开办少儿频道,且国产动画片每季度播出数量不少于动画片总量的60%。在此背景下,《喜羊羊》原创团队开始打造这一本土化的动画产业链。当电视动画片在全国三十多个电视台放映后,最高收视率达到了17.3%,连香港TVB电视也购买了去播放。由于"喜羊羊"在青少年儿童中的知名度,以及它的形象活泼健康,因此,很多企业都愿意开发"喜羊羊"形象的产品。在动画产业面向国际发展之路的探索中,《喜羊羊与灰太狼》是为数不多的成功案例之一,它积极摸索适合中国市场的成功之路,形成了相对完整的动画产业链,从电视动画到图书出版,从周边产品到电影创作,整体运作成效也颇为显著,其取得成功可以增加潜在投资方的信心,有助于吸引资金,逐步加快动画产业的发展速度,它在不同环节获得的经验除了值得广大从业者借鉴和推广,更重要的意义在于,《喜羊羊与灰太狼》这一动画电影的相对成功,近一步启示了国产动画的生产制作和市场行销,必须打破"单打独斗"的生产模式和"各自为政"的管理模式,最大限度地整合动画市场的要素资源,将适合市场开发、

具有普适价值的动画形象进行产业效益的最大化实践。

进行动画产品和服务的跨界合作，是动画电影延伸产业链条的主要路径。《喜羊羊与灰太狼》站在中国动画产业不停止探索的"肩膀"上进行了贯穿整个产业链条的业务延伸和产业开拓。在此前的中国动画市场营销中，也不乏在许多领域具有可圈可点的先例。例如，《秦时明月》面对产业链不完善、原创亏损、经营缺位等现状，将作品定义为中国特色动漫，同时采取种种应对方案，以其超强的资金及运营实力，整合营销产业链，联结了电视、出版、电信、网络、音像、广告以及相关商品渠道商业群。《乌龙院》衍生产品的开发，包括音像制品、小说、游戏、玩具模型、服装等；与国内其他动漫企业不同的是，《乌龙院》的制作，从一开始就已经将相关的衍生产品植入动画片当中，甚至还效仿电影植入式广告，将诸多关于食品、旅游等元素植入其中。或许对于今天的整个文化产业市场来说，"跨行业、跨地区、跨媒介"是一个在规划中频繁闪现，却在实际操作中难以完全实现突破的愿景。区域行政壁垒和企业急功近利等现实性因素，在很大程度上制约着动画电影产业链的纵横联合，也制约着动画想象力飞翔的翅膀，虽然"对于衍生产品开发要有整合意识，从设计之初就应该研究，要倡导新的生活创造，要倡导即将遗失的文明。品牌授权是到一定阶段可以实施的，但是要先让人们接受这个品牌。动漫创作与产业结合要考虑代差，花钱消费的人和花钱消费的对象要有共同的价值取向，要符合整个社会的流行趋势。所以，动漫营销本身打造的品牌要与产品有切入点，有相同的理念，习惯对未来产品线上的各个环节进行综合设计。将动漫创作、产业开发、消费推广战略有效结合，才有可能创造出人们喜闻乐见的动漫产品"等许多真诚的认知，成为业界的共识，而真正实现理论到实际，完全成熟跨界营销，还有很长的路要走。

4.2.1.2　市场营销

动画电影营销是提高动画电影知名度，以动画形象拓展动画品牌的重要方式。生产、消费和流通是经济活动中必不可少的要素，而如何获得消费者的认同，则是文化产品和服务实现经济价值的关键所在。在动画电影的产业构成中，对电影营销的投入很大程度上决定了电影市场票房的成绩。例如，据统计，1996 年，美国电影平均每部成本为 3980 万美元，1997 年，每部成本达到 5340 万美元，增长了 34%，而且当年影片的平均发行宣传费用为 2220 万美元。如今，营销的投入在美国动画中依然居高不下，好莱坞动画《功夫熊猫》制作费高达 1.3 亿美元，而其全球宣传推广成本高达 1.5 亿美元，超过了制作费用。《阿凡达》的制作成本为 3.5 亿美元，其宣传费用也高达 1.5 亿美元，这也为其带来国内票房收入超过 14 亿美元，全球票房收入超过 27 亿美元的可观票房收益。

在动画电影竞争日趋激烈的年代里，广泛开辟复合式多元渠道，嫁接多种媒介，成为商业领域的共识，如何理解并且把握这一国家性政策信号，快速占领媒介融合制高点，成为新一轮竞争中的突破口。例如，2010 年 1 月 13 日 19：00，中央电视台《新闻联播》用足三分钟的时间，以 PPT 的形式翔实介绍了国家决定加快推进电信网、广播电视网和互联网三网融合的情况。3 月 23 ～ 25 日，第 18 届中国国际广播电视信息网络展览会（CCBN2010），国家广电总局用足三天时间催动产业发酵。[①]这一提词式新闻报道或许相对于今天中国大部分省的许多地区轰轰烈烈掀起的动画产业热来说，其声音显得有些式微，但是其背后所折射出信号意义般的国家导向，却不容忽视。这也从另一个维度表明，三网融合时代背景下动画产业的市场转向和由此带来的新机遇。

网络作为新兴媒介出现，在传播方式上具有即时性、全方位、立体化的特点，带给受众交互性的体验，媒体与受众之间有了互动。近年来，

① 郑迪 . 三网融合逻辑：内容倒逼产业藩篱［N］.21 世纪经济报道，2010-03-27.

已逐渐有影片发行方注意到网络营销的强大力量。《建国大业》从拍摄之初爆料成龙、李连杰、刘德华、章子怡、陈道明等众多明星加盟《建国大业》，到逐步曝光全部明星阵容；从爆料成龙想演毛泽东到爆料周星驰亲自打电话要求参演，这些重磅新闻都无一例外地占据了各大媒体的头条。《风声》先后发布"密字"系列解密片花，但每次都有所保留，将悬疑进行到底。2009年年末上映的《花木兰》，片方在网络媒体上投入了远超平媒广告的预算，兴趣、口碑、拉动观影是其网络传播的三大任务。《花木兰》充分利用到了网络文化的特性，成为电影营销的新标杆，更在这个注意力即是购买力的时代赢取了超乎预想的票房回报。《刺陵》将网络购物、网络文学、网络游戏相结合，成为近年来少有的开启电子商务平台的电影作品。而《十月围城》的热映，更是催生了一系列网络"围城文化"。[①]在电影网络营销拉开产业商战帷幕的同时，借助互联网进行动画市场的开拓，也逐渐从自发变成自觉，演化为一种常规营销手段。互联网好比是一种"万能胶"将企业、团体、组织以及个人跨时空联结在一起，使得他们之间信息的交换变得"唾手可得"。正是因为互联网的这种特性，也让其成为整合资源、聚合创造力的一种载体。根据《日经周报》报道，2006年在日本公映的一部动漫长片《穿越时空的少女》借助邀请博客写手参加试映会、在博客上发表观感的宣传方式，在网络上人气大涨，从而推动了票房成功。《穿越时空的少女》由角川先驱电影公司发行，结合科幻题材讲述了一名高中女生和两名男同学之间的友情及爱情故事。首映时，只在全日本6家电影院放映。由于预算有限，制作方没有组织大规模媒体发布会，只邀请了30名博客写手观看试映场，并鼓励他们在自己的博客上自由发表意见。影片公映一周后，在博客和论坛中引发了热烈的评论，吸引了大批动漫迷走进影院。该片一度在日本雅虎网站的电影网页观众评论中获得最高点击率，一些影迷还极力劝说当地影院放映这部影片。目前，全日本准备放映这部影片的影院已增至60家，网络宣传营销已进入一个新的发展阶段。

整合媒介资源，以电影播映为龙头进行多元化扩张是动画电影产业增长的重要筹码。除了网络营销作为一种渠道被广泛开拓和利用之外，整合电视、电影和网络等渠道资源，从战略需求进行策划行销，是成熟的动画运营商整体市场布局中的重要组成。以迪斯尼为例，迪斯尼1995年购得美国广播公司（ABC），获得大都会电视网和8家电视台，包括美国广播电视网、17家广播电台、有线电视体育频道（EPSN）80%的股份以及另外两家有线电视频道1/3的股份。美国广播公司广播电视网络遍布全美25%的地区，在欧洲许多媒体公司拥有投资，旗下的有线电视体育频道在国外，尤其对亚洲市场覆盖良好。美国广播公司原本有10座电视台，29座广播电台，节目覆盖8个国家。进入2000年，迪斯尼公司运营的美国广播公司电视网拥有10座电视台和225家附属台，广播网在全美有近50个广播电台，3400个附属台。2001年7月23日，迪斯尼以53亿美元资金收购福克斯家庭娱乐频道，从而增加了8100万美国用户、1000万拉美用户和2400万欧洲用户，其有线电视网络影响力从此大增。此外，迪斯尼还有沃尔特·迪斯尼电视频道、澳大利亚体育电视频道、"A&E"和"生活时代"等10个频道。迪斯尼并购这些广播电视频道，为迪斯尼从游乐场到各种影片提供了广度的宣传平台。迪斯尼还创办了一批儿童频道，收购和运营了福克斯儿童频道。同时，迪斯尼公司还拥有有线电视体育频道、Disney Channel等有线电视网络（Cable Network）以及数家迪斯尼公司的网站，如：Disney.com、ABC.com、ABC new8.com、ESPN.com等。迪斯尼动画片上映的前期宣传就充分利用电视和网络媒体发动宣传攻势，发布预告片和相关咨询信息，培育受众关注度和期待心理。如《海底总动员》

① 网络营销：开启银幕外决胜新时代［N］.中国电影报，2010-02-25.

在上映前就曾通过旗下电视、网络媒体来造势和预热,造就相当高的票房收入。迪斯尼的宣传渠道,正是通过整合其覆盖全球的电视广播频道资源和网络资源,使得其动漫产业具备比其他同类产业更快的传播速度和更广的传播空间。[①]

在互联网等媒体成为动画艺术作品拓展自身知名度和影响力的一种媒介的同时,动画也成了其他产品营销的渠道。企业借投资拍摄动画片提升自身形象已有成功的先例。20 世纪 60 年代,卡西欧公司投资拍摄的《铁臂阿童木》曾经风靡日本,后来还在美国 NBC 电视台播放。1979 年,"铁臂阿童木"作为卡西欧的形象大使进入中国——由卡西欧公司免费赠送给中央电视台的日本卡通片《铁臂阿童木》开始在央视一套试播,条件是捆绑播放卡西欧的产品广告。这部动画片一经播出,便在全国刮起了一股"阿童木旋风",而做贴片广告的卡西欧公司的电子产品也迅速打进中国市场。海尔集团投资拍摄动画片《海尔兄弟》也是企业借助动画媒介进行市场营销的一个典型案例。《海尔兄弟》以海尔集团的标识——海尔兄弟为主人公(但赋予了新的身份——智慧老人创造的一对机器人),塑造了聪明勇敢的海尔兄弟、天真滑稽的克鲁德、美丽善良的詹妮姑娘、睿智镇定的老爷爷,讲述了他们为解决人类面临的灾难、为解开无尽的自然之谜而环游世界,一路经过五大洲、四大洋、56 个国家,历经 238 种艰难险阻,行程 19 万多公里的神奇历险故事。该片故事情节跌宕起伏,跨越时空,蕴涵丰富的自然、历史、地理、人文等社会科学知识和趣味性、娱乐性。据相关资料显示,212 集的《海尔兄弟》是当时企业投资制作的最长的动画片。海尔集团投资 3000 万元、历时八年(1993～2001 年)制作而成。其实,海尔集团在早期还曾以该公司的两个卡通形象为原型创作出动画片《音乐岛》(又名《琴岛与海尔》),动画片《海尔兄弟》沿用了两个经典的卡通形象,并赋予了新的象征意义和故事情节。海尔公司以

动画形式宣传企业文化,一方面宣传了海尔的企业形象,提高了企业品牌的知名度;另一方面,还在一定程度上培养了未来消费群体,为可持续发展打下了基础。

正是因为动画形象具有的亲和力与吸引力,使许多企业开辟了新的营销渠道。更为典型的例子还有迪斯尼与可口可乐、麦当劳、柯达、VISA 信用卡等大企业都结成了战略合作伙伴,每增加一个合作伙伴,迪斯尼都尽力发挥其最大的价值能量,强强联合、合作增效的策略彰显出迪斯尼高明的市场运作能力(图 4-5)。2005 年 9 月 12

图 4-5　麦当劳推出的新玩具《卑鄙的我》小黄人全套 12 个,以动画产业与餐饮行业的联合刺激了新的消费

① 殷俊,杨金秀.迪斯尼动漫发行销售环节策略分析[J].动漫壹周,(174):3.

日香港迪斯尼乐园开幕之前的几个月，香港迪斯尼乐园与可口可乐公司宣布成为合作伙伴，为标志这次合作关系的延伸，两者在4月联合推出可口可乐"金盖"促销活动。促销活动为一万名消费者提供免费香港三日游，并成为香港迪斯尼乐园开幕嘉宾。香港迪斯尼一方面可借助可口可乐强大的品牌力量在国内占据形象的制高点，更重要的是，经营中国市场多年的可口可乐的销售渠道遍布国内，甚至是较为偏远的农村地区。与可口可乐的合作使香港迪斯尼的影响力快速渗透到市场末梢。而与麦当劳的品牌联盟，更是迪斯尼动漫形象深入人心的重要战略。10多年来，通过麦当劳全球3万多家餐厅，迪斯尼获得了庞大的推广平台，如迪斯尼发行新片，麦当劳店中都会挂满琳琅满目的大海报；迪斯尼动画片的衍生产品则很快成为套餐的赠品。迪斯尼通过品牌联合，把动漫形象和企业形象延伸到日常生活的各个角落，它不光进入了个人的生活空间，还通过儿童食品套餐、衍生产品玩具等改变和影响了各个家庭对迪斯尼的印象和观念。[1]此外，2005年，欧洲有线电视和卫星电视频道播放了一部著名球星贝克汉姆扮演的真人秀卡通广告片。片中，"万人迷"贝克汉姆与卡通人物"史努比"联袂，为阿迪达斯公司拍了一部60s的运动衣广告。可口可乐的"酷儿"果汁饮料，早已在中国耳熟能详，孩子们不仅爱喝，还喜欢在网上玩"酷儿"小游戏。成功的"角色营销"，帮助老牌的可口可乐牢牢地巩固在中国非碳酸饮料市场的地位。从2005年11月1日起，美国时代华纳公司的香港代理商和记黄埔港陆国际代表有限公司与启智文具公司开始为期两年的授权代理，时代华纳授权启智公司在电子积木、电子挂图、电子笔盒等电子文具产品上使用"猫和老鼠"的标识、组图和卡通形象；类似的例子还有2006年珠海姗拉娜化妆品有限公司与美国统一专栏联合供稿公司正式签订特许协议，取得著名动画品牌"史努比"在中国区域内化妆

品的唯一经营权。借助知名动画品牌形象，建立快速的消费者认知，赋予产品故事性，增加购买诱因，快速建立分销网络，并从品牌授权者的推广活动直接得益，这已经被许多企业进行过成功的探索，而随着动画文化消费形态的日常化，动画市场营销的空间也将更加广泛，不同形态之间的合作与嫁接也将在市场资源配置的流动下，变得更为活跃。

4.2.2 产业创新

4.2.2.1 技术创新应用

动画电影技术的研发、创新和应用一直伴随着我国动画电影产业的发展。正是数字媒体技术的突破，在IMAX屏幕前，《阿凡达》变得栩栩如生，电影里神秘的森林仿佛触手可及，让人忍不住伸手触碰那些精灵般的种子；《爱丽丝梦游仙境》如同身临其境，奥妙不可言却又令人神往。今天的动画电影已经冲破了技术藩篱，开始用创意驾驭着最新的技术，使之成为艺术诠释的工具。在一代代电影人的不懈努力下，在日新月异的数字科技支撑下，一个划时代的立体电影大潮正以美国好莱坞为源头在世界各地涌动。这种全新的立体电影被业界称为"拯救电影票房秘方"、"电影的第三次技术革命"以及"新时代电影发展的潮流"。正如美国著名导演詹姆斯·卡麦隆所说，"观众有两只眼睛，应该看到更逼真的立体世界"。今天的立体电影技术已经成熟，首先，它能让观众长时间舒适地观看而不产生明显的视觉疲劳；其次，它能产生更为稳定、逼真的立体空间及出屏效果。1952年，以《魔鬼先生》（Bwana Devil）为发端出现了最早的立体电影长片，但由于当时存在着技术上的不足，补色眼镜使得观众左右眼色对比过强，大脑负荷过大，造成眼花、头晕等症状。这一问题虽然到1986年IMAX公司开发液晶偏振眼镜而有所改善，但由于模拟信号的双机胶片拍摄依然会产生噪点、抖动、掉帧等不稳定因素，

① 殷俊，杨金秀．迪斯尼动漫发行销售环节策略分析［J］．动漫壹周，（174）：5.

立体效果依然受限。直到 2005 年，以 Real-D 为代表的全新数字立体播映系统使得立体电影产生了划时代的变革（同类还有 Nu Vision、Master image 及杜比 3D 等）。Real-D 公司将原本使用在美国航空试验中的一种成熟的数字立体显示系统应用到电影播映上。该系统主要由 3D 同步控制器、Z 屏（可交替切换的液晶偏振片）和圆偏振眼镜组成。这种数字立体系统不但可以产生"水晶"般清晰、靓丽的画质和逼真的立体空间，让人触手可及，更重要的是它允许观众长时间舒适地观看。此外，数字立体电影抗干扰性强、画面稳定、立体效果好、无明显重影、画面清晰度高。今天的数字立体电影已经发展成一种能带来全新空间视觉体验的成熟产品。[①]就如同计算机技术出现后好莱坞大片为人们带来的视觉震撼一样，当无数的梦境幻想、未来世界、遥远星球跃然于大屏幕之上时，人们在观影中经历着日常生活中不可能获得的探索之旅和心灵享受。动画电影通过技术的更新，创造出更加炫丽奇幻的视觉画面，将"想象"无限放大，将"创意"无限链接，而且更加注重了对人们心理世界的驾驭和控制，将人们心底的"英雄主义情结"、"末日情结"等充分释放出来，使动画电影成为人们生活中不可或缺的精神之友。从以往对电影特技效果的惊叹到今天对于技术升级和创意无限的感叹，人们已经习惯于在观影的过程中去分享技术创造的"现实不可能性"带来的视觉盛宴，更寄望于人类想象力的超能量爆发带来的另类奇观，"技术双刃剑"的负面效果逐渐被人为降低，取之而代的，是对于未来技术革命不可阻挡的势头的超越。

技术创新始终是动画产业发展的重要动力。动画产品生产的各个环节就是一次技术转化的过程，对于市场的拓展来说，动画产品的渠道、方式、手段、载体等，随着文化经济的不断发展和全球经济技术的一体化，都表现为对技术更为强烈的依赖性。就电影本身的拍摄制作、发行、放映环节的数字化也进入成熟应用期。就动画电影的技术运用而言，首先需要在硬件本身实现升级，才能够不断满足消费者对于视觉效果的追求而扩张的市场空间。相关数据显示，到 2008 年年底，我国已完成 1600 部影片数字化转换，还通过网络传输和数字硬盘传送等实现了电影数字化发行。在大中城市，我国采用与国际接轨的 2K 技术标准，去年投入运营 2K 数字放映系统超过 620 套，居世界第二；在以城镇和中小城市为主的二级电影市场，我国采用 1.3K 技术标准，2009 年进入启动运营阶段；在农村市场，我国采用放映质量优于农村现在大量使用的 16mm 胶片的 0.8K 数字放映技术标准，2009 年建立 139 条电影数字流动放映院线、1.5 万个放映队，放映场次超过 290 万场。对于更加追求视觉效果的动画电影作品，"技术"对于其市场的成功来说，筹码更重一筹。

4.2.2.2　创作观念革新

技术浪潮下的动画生产需要在观念上进行颠覆性更新。"曾经的《大闹天宫》、《铁扇公主》、《九色鹿》等国产动画电影影响了整整一代人。如今中国动漫产业虽然在量上取得了长足的进步，但却少有精品面世。这种境况之下，创作过诸多经典作品的上海美影厂也作出了一些尝试。电影版《黑猫警长》将于下月在全国上映，中国动画长片经典之作《大闹天宫》及《渔童》相继制作了 3D 版，加上已经上映的《葫芦兄弟》等，上海美影厂的'经典动画复活'战略初露端倪。"这一新闻背后至少在两个维度上引人思考。其一，新技术成为未来动画市场的核心竞争力之一，这已经触动和引发了中国动画人的思考和行动，在通过技术加强竞争力的同时，选择"经典"作为 3D 改编的试验田，在一定程度上具有保守意义上的竞争筹码，它将拉拢一大批"收看经典国产动画长大的一代"，使其走入影院观赏 3D 电影。其二，在进行经典动画的 3D 尝试时，人们不免担忧中国动画是否会在一定程度上走入"唯技术论"的死角而忽略了内

① 刘跃军.立体动画电影，新时代中国动画发展的契机［J］.现代电影技术，2009（4）.

容创意这一核心竞争力的塑造，所幸"在'复活'经典动画片的同时，上海美影厂也在加强新片原创。目前进入制作阶段的有宣传革命老区精神和淳朴民风的《西柏坡》、讲述二战期间犹太女孩与上海男孩友谊故事的《犹太女孩在上海》、表现少年岳飞立志精忠报国的《岳飞枪挑小梁王》等"，自主创新已经成为一种自觉意识，渗透到动画产业从业者的主体能动性中，这也为未来逐鹿世界动画市场在一定程度上增添了竞争的筹码。

4.3 新媒体动画产业

作为文化产业中的新兴业态，动画产业因为具有广泛的市场前景和消费空间而不断获得关注，深入研究如何推动动漫、游戏出版资源的开发利用，具有重要的实际价值和理论意义。而如何打造动画产业的核心竞争力，开拓产业链不同环节的蓝海，是最大的难点。新媒介的应用则是破解这一瓶颈的突破口，对新媒介的认识和利用包括三个层面的认知。首先是在传播渠道上开辟蓝海，对新媒体的掌握和驾驭，成为赢得市场的关键所在；其次是在整合营销上实行联动，对优秀内容创意的多媒介应用和资源的二次利用，成为获取第二桶金的关键之处；第三是在文化资源的开发和利用上，尝试以动画作为媒介进行非常规探索，将动画产业的发展与区域、民族资源的开发打包，在具有资源禀赋和文化特色鲜明的地区，将其作为城市竞争力提升的重要手段，以此塑造区域经济的核心竞争力，破解区域和民族文化资源难以进行产业转换的瓶颈。

4.3.1 发展现状

4.3.1.1 互联网动画

在新媒体动画市场发展中，网络、手机等媒体正不断成为动画产业业态创新的载体，通过艺术形式与技术形态的嫁接、整合与融汇，不断催生出新的经济增长点。新媒体技术在动画领域的应用，不但弥补了文化消费市场目前"战略性短缺"

的现实状况，而且逐渐形成了以新消费形态为主导的文化价值体系，成为内容产业市场中一道美丽的风景线。

网络技术的进步，不但为动画产品的传播提供了新的平台和途径，同时网络自身也是动画产业的内容之一。根据 CNNIC 第 31 次中国互联网报告，2012 年中国互联网普及率为 42.1%，较 2011 年年底提升 3.8 个百分点，普及率的增长幅度相比上年继续缩小。手机网民 4.2 亿，年增长率为 18.1%，网民中使用手机的比例继续提升，第一大上网终端的地位更加稳固。互联网的普及推广和新媒体技术在动画产业中的应用和创新，催生了适应媒介特征的动画产品。例如，2006 年在互联网上推出并迅速得到广泛传播的"张小盒"（图 4-6），因为契合网络传播特征，深受网民的喜爱和媒体的热烈关注，被 CCTV 等媒体誉为"最著名的中国上班族动漫形象代言人"，迄今已经拥有 500 多家媒体报道，上百家媒体曾连载过，网络浏览量过亿，拥有上百万的粉丝，获得过国内外十多项重要动漫奖项，以及文化部、新闻出版署的连续表彰。在张小盒及其同事的故事里，集中体现了中国上班族的压力与困扰、天真与乐观、梦想与追求。随着"张小盒"网络动画形象的风靡，张小盒玩偶系列、张小盒汽车内饰、张小盒 iPhone 手机壳、张小盒 U 盘、张小盒手表、张小盒 T-SHIRT、张小盒杯子、张小盒休闲办公纸盒子系列产品等衍生产品开发，带来了丰厚的市场收益。2008 年，国家话剧院将"张小盒"搬上话剧舞台，《办公室有鬼之盒子门》、《办公室有鬼之谈谈情、跳跳槽》、《办公室有鬼之点头 YES 摇头 NO》等改编自网络动画的话剧作品，获得了可观收益。

互联网浪潮下，新媒体动画市场不断扩张。2007 年全球网络游戏市场规模约 86 亿美元，同比增长 32.2%。自 2003 年以来，网络游戏以每年超过 30% 的速度增长，5 年间翻了 2.5 倍。中国已经成为全球网络游戏的核心市场之一。动画网站的快速增长也从另一个方面显示了网络技术的发

图 4-6　"张小盒"以中国上班族动漫代言人为形象定位，代表了一群人的喜怒哀乐和梦想。因为秉承"正视这个世界的残酷，保持乐观和梦想，然后幽上一默"的生活价值观，而获得上班族的认同（选自"张小盒"博客）

展。截至 2007 年年初,在我国 84 万个各类网站中,动画网站约有 1.5 万个,占全部网站的 1.8%。这一数字比 2006 年年初同期增加了 4000 余个,增长率约为 36%。动画网页总数达到 5700 万个,增长率约为 50%。[①]另据一组 IResearch 调查的数据显示,国内有 72.2% 的手机用户使用过铃声下载,62% 的手机用户使用过待机彩图下载。截至 2009 年 3 月,我国手机用户已超过 6.5 亿,其中 30% 愿意通过手机看动画,以 18～22 岁的人群为消费主体。截至 2008 年年底,在没有正式商用和规模推广的情况下,手机动画及彩信用户已超过 80 万。2009 年 1 月 7 日,国家工业和信息化部正式发放 3G 牌照,这也标志着拥有全球最大无线通信市场的中国正式进入 3G 时代。3G 时代的到来,网速流量的加快,使得手机变成了一个可以承载海量信息的移动娱乐终端。手机动画将以其喜闻乐见的表达方式在众多媒体内容中脱颖而出,成为手机用户的"新宠"。

4.3.1.2 移动终端动画

移动终端是新媒体动画产业发展的有力载体。以手机为代表的移动通信工具提供的多媒体功能使其从以传统的话音业务为主,向提供综合信息服务的业务方向发展,信息通信特别是移动信息服务与传统媒体和大众娱乐的结合不断深入,移动通信网、互联网等以其丰富的信息内容、强大的传播能力和个性化的特色服务,吸引、影响着越来越多的用户,正在成为推动社会文明进步的新的重要载体,对社会教育、文化、科学发展及人们的思想观念、精神生活产生了日益重要的影响。以中国移动手机动漫基地为例。2005 年,中国移动开通手机动漫业务,并于 2006 年制定相关的手机动漫技术标准,2007 年将手机动画在梦网门户中的位置从三级页面上移至二级页面,进一步支持该业务的发展。2009 年,中国移动成立手机动漫基地,并于 2010 年落户厦门。手机动漫业务是基于中国移动网络与手机、移动电脑等移动互联网终端,以 WAP、WEB、客户端等多种方式,为用户提供动漫杂志、动漫内容浏览以及手机主题等数字衍生产品的数据增值业务。手机动漫基地以"构建全新的发行平台、培育全龄的动漫文化、打造全赢的创意产业"为愿景,通过"两条腿走路"的产品化策略,实现动漫手机化,即用手机看动漫;手机动漫化,即用手机玩动漫,以及"媒体化运营"的思路,真正实现动漫产业的"一点接入,全网服务",开创中国动漫产业发展的新起点(表 4-1)。

中国移动手机动漫基地的
主要功能和工作　　　　　表 4-1

功能	目的	意义
提供手机漫画制作工具	降低开发者门槛	为手机动漫产业提供了行业标准,并被文化部推举为国家标准项目的主要牵头方
提供信息交互平台	打通从创作到发行的产业链上下游环节	为草根作者、动漫企业搭建合作桥梁,活跃动漫作品交易,撮合编剧和绘制
提供版权服务平台	为原创者提供版权登记、咨询、反盗版等服务	用新媒体的方式构建一个完整的产业链条,打造全赢的创意产业。在商务模式建立上,根据每项业务的不同合作方式制定相应的结算模式,打造健康的产业链条

手机动漫表现形式丰富、受众年龄跨度大,必将成为用户的首选下载内容之一,并有望逐步取代现有的普通图铃下载及单机游戏业务。同时,由于受手机屏幕、文件大小和带宽的约束,动画长片并不适合在手机上播放,因而动画短片将成为手机动漫的主要表现形式。所需资本较少的短片不仅降低了制作公司的风险,同时也将给动漫爱好者提供宽广的创作平台。3G 时代,运营商将需要大量的动漫短片作为传输内容,这将激发大量动画爱好者的创作热情[②],从而从民间层面上推

① 王三炼,张波.略论动漫产业的传播途径[J].浙江学刊,2009(2).
② 3G 助推手机动漫发展[J].动漫壹周,(112).

动动画创意的盛行和草根文化的传播，推动动画产业的市场繁荣。

4.3.2 产业创新

4.3.2.1 消费平台

技术是推进新媒体与动画融合的主要手段，然而在技术手段日新月异的繁华外衣之下，是更深层次的文化消费的力量和资本运行力量的推动和信息生产与传播机制的深刻变革，也正是多元化的新兴业态不断创造新的消费增长点，为动画产业的扩张提供了消费平台。从以下几组数据可以看出新媒体时代对文化消费的影响和作用。

美国著名媒体投资公司 VSS 于 2007 年发布的年度媒体行业研究报告指出，未来几年，美国网络广告投放规模将以每年 21% 的速度增长，预计到 2010 年，将超过报纸广告。①另据调查显示，2007 年我国报纸的年轻读者和高学历读者流失较为严重，流失的主要去向是互联网。②据国内调查显示，15 ～ 34 岁年龄区间的青年电视观众规模在 2006 年和 2007 年均有明显下降，青年电视观众每周看电视的平均时间下降幅度超过了一个小时，已经不足 16.5h。③而与之形成对比的是，截至 2012 年 12 月底，我国网民规模达 5.64 亿，全年共计新增网民 5090 万人，互联网普及率为 42.1%，较 2011 年年底提升 3.8 个百分点；截至 2012 年 12 月底，我国手机网民规模已达 4.2 亿，较上年底增加约 6440 万人，网民中使用手机上网的人群占比由上年底的 69.3% 提升至 74.5%，网民结构中，20 ～ 39 岁的男女人数比例分别达到了 55.5% 和 55.7%。此外，我国手机游戏用户规模达 1.39 亿，在网络游戏网民规模增长放缓之际，手机游戏快速发展，成为网络游戏新的突破口。④据某公司提供的数据，1967 年全美国家庭使用的电子消费品

是平均 1.3 台，2007 年这个数字达到了 26 台，也就是说增加了 20 倍。⑤在增加的电子产品中，属于新媒体的电子产品占了很大比重。

从总体上而言，近年来，中国新媒体产业市场的平均增速超过 35%，总体市场规模将保持快速的增长，也为动画的传播起到推波助澜的作用。根据中国传媒大学对全国主要城市进行的中国城市居民文化消费调研数据显示，在一些文化用品的消费领域，普通电视、电脑、手机等数字娱乐消费品普及率较高，而 MP3、MP4、影碟机、数码相机和摄像机的居民分布也相对比较平衡，数字娱乐消费时代的到来，丰富了城市居民的消费形态，而数字化音乐、数字化影像则更新了消费者的消费观念。在调研中，城市居民中使用普通电视的比例为 76.2%，而电脑的使用率在城市居民中也达到了 72.0%，手机的使用率更是达到了 89.8%。这三项有大多数城市居民都在使用。同时，调查显示，63.4% 的城市居民使用 MP3，54.8% 的城市居民使用影碟机，音响设备、数码设备和收音机分别为 49.8%、46.6% 和 46.5%，都接近半数。巨大的消费空间无疑为动画市场提供了更为广阔的平台，而同时它们也为个体动画的创作和传播起到了催化剂的作用，动画艺术形态从神秘高雅的殿堂走向平民自我价值的彰显，也让动画市场拓展摒弃泡沫，更加接近真实情感诠释下的影音空间。新媒体消费助推大众文化，激活了传媒时代的新媒体动画产业。以新媒体动画为代表的图像视觉信息的大范围覆盖，满足了社会公众的文化需求，又创造了更为多样的消费需求，让审美的日常生活化和日常生活的审美化成为视觉消费的完美注脚，大众文化据此有了丰沛的沃土，文化资本亦找到了利润最大化的市场资源。在新媒体触角不断延伸的语境中，只要我们能以

① 网络广告有望超越报纸广告［N/OL］. 新浪网 http：//tech.sina.com.cn/i/2007-08-22/15481692202.shtml.
② 姚林. 2007，转型中的中国报纸产业［J］. 中国报业，2008（1）.
③ 吕一丹，陈小洲. 2007 年收视市场形势与变化［J］. 收视中国，2008（2）.
④ CNNIC. 第 31 次中国互联网络发展状况统计报告［R］.
⑤ 户外类新媒体的生态与价值："新媒体，新营销" 2007 上海论坛观点集萃（上）［J］. 中国广告，2007（9）.

人文理性的价值立场开发技术文明，新媒体的声光电屏依然能照亮艺术精神的绿地，数字技术的视觉图像传递的仍将是诗意的美和对人类心灵的审美滋润。[①]

4.3.2.2 消费媒介

全球文化产业的发展正在逐步进入消费引导下的文化产品、服务投资、出口和消费协调发展时期，文化消费的形式和内容日益多元化，文化消费的节奏和更新频率也逐渐加快，不断适应文化消费的需求，创造出引领消费形态和契合消费需求的文化产品，才能在市场上获得广阔的空间。游戏产业的消费形态也不例外，快节奏的文化生活方式，决定了其发展趋势将向简单休闲、易于操控、视觉效果强烈，并可以"打发"碎片式时间的发展方向变化。

新媒体消费时代，交互式动画产品的主流思路是：以最简单的方式制造高端体验。简单却不单调，把"减法"的设计思想发挥到极致，上手极其简单，但是越往下走就越考验玩家的智慧与策略。《植物大战僵尸》和《愤怒的小鸟》便是典型的代表。《植物大战僵尸》提供的50个等级的冒险模式、循环的生存模式、20种各异的小游戏、禅境花园和解谜模式，照顾到不同人群的体验。这个游戏总计有40种植物对阵25类僵尸，丰富而搞笑的植物和僵尸种类让游戏充满乐趣。《连线》曾经对《植物大战僵尸》做过评价："这款游戏证明，在游戏行业的激烈市场竞争中，有时少就是多。"而作为基于物理力学原理的挑战游戏，《愤怒的小鸟》虽然上手简单，但却需要逻辑性和技巧，用智力去打败敌人。《愤怒的小鸟》完整版设置了上百个关卡，需要玩家不断地去摸索最佳的打击敌人的方法，通过简单的情节但并不单调的设计理念，吸引着玩家将游戏进行到底。麻省理工学院媒体实验室的教授前田约翰认为《愤怒的小鸟》就是"达到简单的最简单方法，就是用心割舍"。"用心"和"割舍"缺一不可，简单是为了制造更加

惊艳的体验。这两款游戏共同的特点是线索简单，特色突出，视觉效果冲击力强，并且借助多元化的应用平台的普及，充分利用了通信设备便捷性和即时性的特点，通过手机、平板电脑及其他平台广泛营销，符合数字时代的消费潮流，并有效引领了未来游戏产业的发展。

互动反馈，以用户需求为本是新媒体动画的主要消费特征。用户反馈以及针对其进行的动态更新和修订，是一款游戏保持长久生命力的重要因素。据有关媒体报道，《植物大战僵尸》最开始"并不好玩"，是创作团队经过接近3年不断修改的结果，是"每三个月一次"的坚持更新给了这款游戏强劲的生命力。尽早测试，了解用户的行为模式，从而搜集到玩家对游戏体验的反馈，进而在后续的游戏开发中，针对反馈体验做出最贴近玩家的修改，这一设计方法有效地考虑到用户的需求，因而也受到了更多玩家的欢迎。《愤怒的小鸟》的成功同样源自畅通的客户交流。在《愤怒的小鸟》制作团队中，超过一半的员工专门负责回复客户邮件和微博，并且负责向研发团队及时反馈信息。正如该公司CEO麦克海德所说："在市场方面，我们没有什么特殊的资源，我们没有进行任何传统广告和社区宣传，只是工作人员认真回复人们的每一封邮件，每一条微博，积极和玩家进行社区互动。"

除此之外，不断地创造新鲜感，缓解视觉审美疲劳，也是游戏能够风靡的关键。《植物大战僵尸》提供的50个等级的冒险模式、循环的生存模式、20种各异的小游戏、禅境花园和解谜模式，照顾到不同人群的体验。这个游戏总计有40种植物对阵25类僵尸，丰富而搞笑的植物和僵尸种类让游戏充满乐趣。《愤怒的小鸟》设计了季节版（其中包括：圣诞节版，万圣节版，情人节版，圣帕特里克节版）、里约版、复活节版等不同的版本，从而为用户创造着源源不断的新鲜感。

除了在情节和视觉效果上充分考虑受众需求，创造新的期待之外，在音效上进行互动，也是《植

① 欧阳友权. 新媒体的技术审美与视觉消费［J］. 中州学刊，2013（2）.

物大战僵尸》和《愤怒的小鸟》获得青睐的重要因素。《愤怒的小鸟》的音频效果和音乐看似简单，但实际上非常复杂。音频效果和各种细心编排的音乐旋律有效地提高了游戏的吸引力。在《愤怒的小鸟》中，用户能听到小鸟每次在准备时都会喋喋不休地用鸟语鼓励同伴。当小鸟飞向它们的目标时我们也可以听到叫喊声，命中目标后会听到受害者痛苦地发出回应，所用的这些音频元素将游戏主角拟人化，使关键的屏幕上的行为反馈得以加强，从而增强玩家互动并深化用户参与度。《植物大战僵尸》同样设计了精致的音乐，在气氛的渲染和故事的主题性方面，起到了重要的作用。有许多用户还专程下载了《植物大战僵尸》的主题曲以及相关音效，作为手机铃声。另外，为了纪念迈克尔·杰克逊，游戏的设计者还专门根据"Thriller"的僵尸造型和"月球之旅"的太空舞步，在游戏里专门设计了一个全新的角色造型来争取更多的音乐发烧友。

在游戏中利用音乐调动用户情绪，增强游戏体验性，延长用户消费时间，已经成为开发运营商的共识。过去 15 年间，音乐神经学突飞猛进。这项新研究正开始向我们解释为何音乐能够为电影、广告、喜剧及包括休闲电脑游戏在内的新媒体形式增加如此强烈的感情成分。利用包括音乐在内的音频刺激物通常可以增加所有科技形式用户的参与度，对游戏音乐的深入研究、充分利用和精心制作，是未来游戏产业发展的必然趋势。

整合资源，依托社交网络，是新媒体动画获得消费渠道的核心思路。从开心网到人人网，社交网络从新锐到主流，几乎所有传统的网络媒体也纷纷引进社交网络的元素，其潮流已经不可抵挡。根据市场研究机构 Interpret 的统计数据表明，21% 的美国人，即 4610 万美国人玩社交网络游戏，而且有 1100 万美国人只玩社交网络游戏。根据艾瑞统计，2008 年中国休闲类社交网络市场规模为 1.9 亿元，较 2007 年的 1.2 亿元增长 64%。艾瑞预计中国休闲类社交网络市场规模在 2012 年将达到 16.1 亿元。利用社交网络进行游戏营销之所以

获得成功，是因为一方面，社交网络可以为游戏推广造成持续的热度。游戏知名度和热度一样能使玩家对游戏保持高关注度和新鲜感，由此引发的口碑宣传就是其一。当朋友圈里都在讨论这个游戏时，玩这款游戏就变成了一种潮流，而这种潮流也是推广效果的最明显成效。第二，社交网络形成的社交圈调动了玩家的游戏积极性，并使玩家因为社交圈的影响而坚持下去。

除了利用各种媒介传播渠道推广文化产品之外，在产品设计创意之初，从其他的产业形态中得到灵感，将其他创意元素为我所用，是文化产业跨界整合的典型特征，游戏产业也不例外。例如，《植物大战僵尸》最初起源于《魔兽争霸》的塔防游戏模式，只不过把冷冷的防御塔变成了灵动的植物；在金钱、植物种类等的资源收集上，《植物大战僵尸》借鉴的是《疯狂水族馆》；在游戏的关卡设置上，5 轨道路线的表现形式则是源于《酒吧招待》等。这一整合资源的方式，对交互式动画产业未来的发展极具借鉴意义。

从动画创意研发环节对既有资源的借鉴和创新，到动画营销网络中对优势渠道的利用与延展，整合资源已经成为动画产业运营中重要的手段，在行业内整合的过程中，行业间的整合也呼之欲出：整合营销产业链，联结电视、出版、电信、网络、音像、广告以及相关商品渠道商业群，从而以较大的产业关联度实现游戏产业的跨越式发展。而在淘宝网上，《植物大战僵尸》中的各种小道具已经被制成各种玩偶和精致的纪念品被热销，同时，《愤怒的小鸟》正在由一款游戏演变成一个完整的娱乐产业链——包括玩偶、文化用品、服饰、食品、主题公园等（图 4-7）。罗维奥公司执行总裁米卡尔·海德在一份公开声明中表示，他们已经卖出了超过 300 万件《愤怒的小鸟》的毛绒玩具。在《愤怒的小鸟》的官网上，价格最低的是 5 寸毛绒玩具，其售价为 11.99 美元（约 78 元），以此计算，《愤怒的小鸟》毛绒玩具的营业额至少为 3600 万美元（至少 2.3 亿元）。同时，电影版的《愤怒的小鸟》也正在如期进行。与《愤怒的小鸟》结盟的

图 4-7 2011 年，20 世纪福克斯电影公司（20th Century Fox）推出 3D 动画电影《Rio》，罗维奥（Rovio）公司投资制作《愤怒的小鸟》的动画系列短片，动画定名为《愤怒的小鸟卡通》，通过各地方的授权电视台或者网络媒体对外播放，每周一集。2011 年 11 月 11 日，在芬兰赫尔辛基"愤怒的小鸟"主题专卖店内，人们争相选购相关产品（选自《愤怒的小鸟》主题专营店、电影及游戏的新闻报道及海报）

首家传统业务大公司，便是 20 世纪福克斯。电影《里约大冒险》已在全球公映。电影与游戏的整合，主要采取影业公司与网游公司之间的跨界投资与合作的形式进行，对电影产业而言，和游戏公司合作不仅可以拓宽盈利渠道，而且可以延长盈利周期；对于游戏企业而言，也可以改变单一的赢利模式，达到优势互补的目的，这也是两大产业整合的动力所在。此外，美国玩具公司美泰正在与罗维奥合作，计划推出《愤怒的小鸟》桌面游戏。随着角色的完全转换，《愤怒的小鸟》视频游戏版将会在 2011 年年底上市。

"小鸟"们的势力范围全面渗透到现实世界。

正如《愤怒的小鸟》开发公司罗维奥全球市场拓展总经理彼德·维斯特巴卡所称："对我们来说，《愤怒的小鸟》的意义已经远不只是一款游戏。"迪斯尼每年可以带来数以亿计的收入，而罗维奥正努力复制这种模式，将愤怒小鸟塑造成一个响亮的娱乐品牌。罗维奥公司市场发展总经理韦斯特·贝卡表示，"罗维奥还有更宏伟的计划，这个计划就是打造类似于迪斯尼的产业链的模式：通过一款核心产品打造一系列的娱乐产业链。罗维奥要创造的是一种综合娱乐产品包括各种周边销售以及游戏、电影、电视剧、动画片等，俨然是要建造一个堪比迪斯尼的'小鸟王国'"。

根据 ZDC 互联网消费调研中心对中国国内网络手机游戏开发学校用户的调查中显示，有 63.2% 的网络游戏用户在最近的一年之内曾经购买过游戏周边产品。这一比例在半数以上，大量游戏爱好者都有过购买周边产品的经历，其中有接近半数的用户每一两个月就要购买一次游戏周边产品，甚至有 16.0% 的用户每个月购买游戏周边产品的次数不止一次，这说明国内的游戏周边产业拥有巨大的潜力。游戏周边产业的开发与动漫一样，是基于形象授权的衍生产品开发，对于消费潜力和市场增值空间巨大的中国市场而言，做大做强游戏产业，衍生产品是一块不可忽视的巨大蛋糕。但值得注意的是，随着游戏周边产品的丰富，产业市场的拓展，盗版产品和服务对游戏周边产品销售的影响必将伴随着产业健康的运行，版权问题依然将是制约衍生产品盈利的关键。版权制度和环境建设在整个游戏市场资源配置中既发挥着产业融合的桥梁作用，又发挥着产业向纵深拓展的保障功能。不管从世界游戏市场的发展，还是中国游戏市场的壮大而言，版权都是游戏产业运营的核心要素。

4.4 动画主题旅游

4.4.1 发展现状

4.4.1.1 动画主题公园

随着经济全球化和文化全球化的大发展，文化产业和第一、二、三产业的融合正在孕育和产生人类新的生产方式。在我国，随着全方位开放态势的形成，文化优势已经逐步取代政策、地缘优势，成为地区竞争力的关键和重要指标。主题公园正是在我国文化产业迅速发展的潮流中兴盛的一种复合式文化业态，这一集成性文化业态的主线是以文化和旅游的结合为基础，通过设计者对城市文化功能和活动空间的理性把握进行充溢经济的主体式复归，通过主题式创意再造激发人们的文化消费激情，从而以其引擎拉动作用加速城市的更新和创意的升级。

主题公园是动画产业发展的重要载体。动画主题公园的核心是"动画主题"，主题产品开发一般采取主题公园与动画传媒结合的方式进行。主题公园内的主题人物被编成各种趣味故事的主人公，并通过电视动画、电影动画或游戏等传媒形式被活灵活现地表现出来，进入千家万户，从而有效地带动主题公园旅游客源市场，同时也为主题产品打开巨大的市场空间。主题产品所具有的高曝光率、高附加值的特征使得它可以以较高的市场价格出售，为经营商带来巨大的商业利润。

动画主题公园的典型代表是迪斯尼主题公园。1955 年 7 月美国加利福尼亚州的首家迪斯尼乐园诞生，由其带给游客一种新的全新的刺激体验，迪斯尼通过一种"梦幻般"的游园感受给予游客一个梦想中的城堡，而这种愉悦的感受真是满足了游客休闲娱乐的需要，同时通过这种形式产生了巨大的经济利益。而这种公园的概念形成了一个基本的逻辑"主题、情节、场景"，这三个要素慢慢产生了这样一个术语"Theme Park"即"主题公园"。而迪斯尼乐园的创建也就成了主题公园概念产生的一个标志。据统计，目前全世界大型主题公园近千家，总收入约 300 亿美元，还形成了诸如迪斯尼、环球影城、六旗山等主题公园集团企业。亚洲的主题公园业这几年也有很大的发展，除东京和香港迪斯尼外，还有印度尼西亚的"塔曼迷你印尼"，日本福冈的"豪斯登堡"，韩国首尔的"乐天世界"。

从总体上而言，现代意义上的主题公园至少具有以下特征：具有特定主题；具有一定设施和技术手段；能够给顾客提供独特体验。这些特征使得形式各异的主题公园能够借助一个个鲜明的主题为顾客创造独特的价值体验，而以出售各种体验为主的经营形态，顺应了由服务经济向体验经济转变的大趋势，从而能够在较短的时间内风靡世界。[①]

① 李沐纯．浅析主题公园与都市旅游目的地吸引力的互动［J］．商业时代，2006（18）．

主题公园产业形态初期以全球化"克隆"形态存在。主题公园产业这一运营形态与动画艺术形态的融合发展模式是通过产业渗透的方式来实现旅游景点业和动漫业的产业融合的，主要是动漫业的先行企业借助其动漫产品的文化内容优势以及广泛传播所获得的市场优势，突破其原有的产业活动边界，通过技术创新将其产业活动扩散到旅游业，打破了原来两大产业的技术边界，进而开发出具动漫主题的景点产品，推动两大产业的产品融合，最终形成新型的融合产业——动画主题公园，实现两大产业的融合发展。例如，作为这一模式的创立者及成功典范，迪斯尼乐园最初就是在其拍摄了许多受欢迎的动画影片，捧红了米奇老鼠、唐老鸭等卡通明星之后，通过技术渗透，由"幻想工程师"（Imagineer）将科技和艺术完美地融合，将动画片所常用的色彩、刺激、魔幻等表现手法与游乐园的功能相结合，借助游乐园式的地域空间载体将虚拟的动漫世界予以真实的再现，从而开创出动漫主题公园这一新兴的休闲产业经营形态的模式。由于这一融合产业形态既突出了其旅游功效，又可以让旅游者暂时远离喧哗的现实，进入到梦幻般的虚拟世界，完成一次非同以往的旅游体验，因而较之于其他的主题公园具有更广阔的市场空间、更强的产业增值能力，这也是迪斯尼经久不衰的原动力。[1]随着2009年迪斯尼主题公园在上海落户获得许可，关于主题公园的盈利模式和未来发展受到追捧和热议。

中国第一个主题公园是1989年华侨城兴建的"锦绣中华"主题公园，在取得巨大成功后，各地主题公园如雨后春笋般兴起。得益于荷兰"马都洛丹"小人国的启示，锦绣中华将中国的名山大川和人文古迹以微缩模型的方式展现出来，取得了轰动性的成功，开业一年就接待了超过300万的游客，1亿元的投资仅用一年的时间就全部收回。华侨城麾下的主题公园无疑是我国主题公园的一个范本，其旅游表演的文化产业发展模式，在主题公园的首轮发展中掘到了第一桶金，通过大型广场巡游、音乐舞蹈史诗演出，辅以景点表演、节庆活动以及影视多媒体技术支持的旅游表演体系，华侨城主题公园"通过艺术和商业的融合、功利和公益的兼顾、不同生产环节中本地—外地关联业务的分工、创新和变化，形成福特—后福特双重机制的文化产业生产模式"。在主题公园巨大利润的诱惑下，北京的欢乐谷、广州的长隆欢乐世界、珠海的神秘岛、大连的发现王国、宁波的凤凰山主题乐园、抚顺的皇家极地海洋世界、香港的迪斯尼、青岛的极地海洋世界、上海的迪斯尼以及北京通州的环球影城纷纷开业或正在谋划投资建设，一时间掀起了全国范围内的第二轮主题公园冲击波。

从总体上看，从我国主题公园的经营模式来看，主要有三种模式：华侨城模式、吴文化园模式和第三极模式。华侨城模式是在东部深圳这个自然资源比较缺乏、但经济发达的城市，运用强大的经济手段，把国内和国外的世界著名景点移到一起，形成世界微缩景观的一种模式。吴文化园模式则利用自身的深厚文化底蕴，挖掘地方文化因子。所谓第三极模式，实际上是指我国其他大多数主题公园的经营模式：简单地关起门来收门票的模式。在这三种模式中，目前华侨城模式最为成功。[2]

关注并延长主题公园的生命周期是主题公园市场攻坚的重点。当前，我国大多数主题公园随着消费扩张和投资青睐，均开始进入高速发展时期，但是根据主题公园明显的生命周期性，有一点必须认识到，那就是"主题公园的年游客人数在开业头几年达到某一峰值后就很难再次超越，并逐渐走上下坡路。延长主题公园的生命周期是主题公园经营必须逾越的难关。"另外，我国有相当数量的主题公园是由纯观光性的静态人造景观

① 李美云.论旅游景点业和动漫业的产业融合与互动发展［J］.旅游学刊，2008（1）.
② 2009—2012年中国主题公园市场深度调研与投资发展前景预测分析报告［N/OL］.中国行业咨询网，2009.

组成的，园内参与性娱乐项目少，游客看过一次后大多不愿重复游览，因此主题公园重游率较低，公园的旺盛期较短，一般约为3～5年。近年随竞争的加剧，主题公园的旺盛期还有逐渐缩短之势。如何提高重游率，有效延长我国主题公园的生命周期是一个需要发展商下大力气来解决的问题。有资料显示，主题公园进入中国20年，全国约2500个主题公园沉淀了1500亿元投资，其中70%处于亏损状态，20%持平，只有10%左右盈利。经过发展模式的反思和成长思路的重新考量之后，中国主题公园的建设必须进入一个以创新商业模式为引领，适应本土消费为基础，规范服务标准为保障全新的发展时期。

在文化消费不断增长的时代环境中，中国主题公园积极探索适应本土消费的新模式。随着中国经济的持续发展及中国旅游消费需求的扩大，中国的主题公园必将进入一个国内外主题公园品牌同台竞技的大型主题公园发展新时期。①在国际金融危机的严峻形势下，华强集团以主题公园为"文化＋科技"的结合体，自主研发设计的中国第四代主题公园已经在许多城市落户并取得了良好的效果。在国际主题公园不断成为文化产业盈利范本的背景下，我们可以看到，华强文化科技集团利用多年的IT产品研发经验和科技、人才资源，运用计算机、声光电、人工智能、自动控制等高科技手段，通过自主研发和创新科技，成功打造了被誉为"中国迪斯尼"的方特高科技主题公园。方特主题公园以影视科幻、参与娱乐、动感时尚等为主题，大量运用现代科技手段对现实以及未来世界进行模拟仿真，着重强调游客的互动参与性，与传统游乐主题公园在表现形式和游玩内容上完全不同，让游客亲身体验神奇文化和冒险激情。

4.4.1.2 动画复合式旅游

动画复合式主题旅游主要包括物品式动画旅游和展馆式动画旅游。物品式动画旅游主要依托

于各类动漫购物街。日本著名的动漫购物街主要有东京秋叶原、东京池袋乙女路、中野百老汇大街。东京秋叶原动漫街成名于2000年，伴随贩卖游戏软件商店的增加，卡通动漫人物玩具商店的开设，秋叶原作为大型动漫街逐渐成名。秋叶原主要由数百家电器商店构成，来此购物的客人以男性为主，因此，这里的动漫商品主要针对男性顾客开发。在秋叶原开设的咖啡厅和酒吧，女服务员扮成保姆的样子接待顾客，把顾客当做自己的主人，与众不同的体验，深受男顾客的喜爱。池袋乙女路聚集着"动漫池袋总店（ANIMATE）"、"池袋喜剧馆（KBOOKS.COMIC）"，还有专门针对女性爱好者的漫画书和动漫玩具店等6个场所。与秋叶原不同，池袋乙女路主要为女性顾客服务，准确的定位使池袋乙女路成为动漫旅游线路上赫赫有名的景点。中野百老汇大街是因收藏中古时期漫画而闻名的商店街，位于商业大厦之中，因此也称为"大厦中的商店街"，深受全世界动漫爱好者的喜爱，此处汇集了以动漫画为主的玩具、食品、衣服、音响器材等丰富多样的商品，价廉物美，是购物的绝佳场所。②物品式动画旅游在我国的表现形态主要为动画主题街区和部分动画产业集聚区以及动画产业园区。需要指出的是，其一，我国目前许多动画主题街区的动画主题凝聚力不强，缺少核心动画氛围，许多主题街区是由电子产品购物街改造或直接更名而来，其主要产品形态为电子制造产品，"动画产品"部分则主要由电子游艺设备销售和电子游戏服务销售构成，难以称之为真正的动画产品购物，并且此类街区多数鱼龙混杂，招商的门槛较低，产业和服务的层次参差不齐，缺少严格规范的综合管理；其二，我国目前许多动画产业集聚区、基地甚至产业园区的形态也以"购物街"的形态呈现，这种形态的动画产业集聚区很大一部分不仅没有原创生产能力，一些动画基地和会展活动名不符实，并没有发挥

① 中国将进入大型主题公园发展的新时期［M］.2009年中国旅游发展分析与预测.北京：社科文献出版社，2009.转引自《（2009-2012）中国主题公园行业研究与投资分析报告》.
② 黄雪莹，陈能，杨海红.美、日两国动漫旅游开发对上海动漫业的影响［J］.经济与管理，2008（6）.

出应有的作用，有的已经成为企业的负担，妨碍了动画产业健康发展。而且还以"动画"为名进行"造城圈地"运动，获取政府在财政、税收等政策上的支持，动画产业集聚区、基地等过多过滥、一哄而上、重复建设、资源浪费等问题比较突出，在一定程度上扰乱了市场秩序。

动画复合式主题旅游的另一种形态是展馆式动画旅游。展馆式主题旅游的开展离不开博物馆、美术馆、图书馆等场所，日本此类动漫观光设施包括动漫大师宫崎骏的工作模拟室——三鹰吉卜利美术馆、东京动漫中心。三鹰吉卜利美术馆位于东京都三鹰市，因为由日本动漫大师宫崎骏一手打造而成为诸多动漫爱好者的天堂。美术馆展示动漫画制造的过程，创造者的工作室等，整体外观色彩鲜艳，造型别致，仿佛童话里的梦幻家园。东京动画中心开设于 2006 年 3 月，位于秋叶原的 UDX 大厦，以举办多种动漫活动为主，可体验后期录音等过程，购买相关动漫物品，是综合性的动漫场所，并组织发布日本各地动漫设施、动漫活动的信息。① 在三鹰吉卜利美术馆和东京动漫中心等此类展馆的活动空间内，参观者可以看到宫崎骏动画电影设置时关于动画的原理、原始的动画片展示，重现制作工作室的场景，亲身体验动画创作过程，感受动画文化氛围，而且还可以在展馆中购买动画衍生产品。在三鹰吉卜利美术馆内设有宫崎骏系列动画的衍生品专区，从钥匙链、纪念卡片、毛绒玩具、精美文具、涂鸦手帕到制作成各种动画形象或形状的人形烧，色彩艳丽的动画形象 T 恤，上百种打着吉卜利专有标签的动画产品在这里销售，而展馆内也总是人群络绎不绝，对宫崎骏动画充满向往的人们目光中充满欣喜地挑选带有自己喜爱动画形象的小商品。同时，宫崎骏美术馆格外重视细节设计，在美术馆的许多角落都可以找到动画中的场景或者角色，

就连洗手台的水池龙头都是《魔女宅急便》里面黑猫 gigi 的造型；登上通往顶台的扶梯可以看到《天空之城》中的机器人矗立在绿色的园林之中，在动画电影里"天空之城拉普达"是寂静的天堂，只有机器人值守的空中都市，植物和远古生物的家园。在现实生活中，吉卜利美术馆也倘若嘈杂世界的"天空之城"。设在三鹰市的宫崎骏美术馆面积不大，地点偏远，却吸引着循环往复的人们前来观光，在新干线的一段，驶向三鹰市的黄色巴士镌刻着龙猫的形象，就足以让人们为之雀跃，对于现实世界的人们而言，"龙猫巴士"开往的地方，就是一片神奇斑斓、没有烦恼的乐土。而在东京动画中心，则体现出动画商业化的另一种格调。在寸土寸金的东京市中心能够专门辟出写字楼的一层作为动漫产品展示、体验和销售的集聚区，足以看出日本人对动漫的喜好。日本文部省提出动漫出版物是日本文化的象征，冀望创立一个向国内外介绍日本动漫文化的建筑中心是动漫专业工作者和动漫爱好者长年的共同愿望。东京动画中心努力营造浓郁的、自由的动漫氛围，使动画迷和参展者都能在这里感到宾至如归，获得动画文化的熏陶。东京动画中心密集而整齐地陈列着各种动漫周边产品，不仅体现出强烈的动画消费导向，而且还是日本动画软实力战略的重要组成。

在上海世博会日本馆现场，以"可爱"与"和平"为主题的日本流行文化主题活动以动画内容为载体，推出了一系列以日本著名模特、动漫歌曲和流行歌手为主打的特色活动。这是日本政府宣传"酷日本"②（Cool Japan）的又一次努力。从"Hello Kitty"作为日本观光大使到"哆啦A梦"作为动漫文化大使，在日本的国家文化地图上，都赫然将动画作为一种外交手段、一种国家形象和一种面向未来的文化战略。相比而言，我国动画博物

① 黄雪莹，陈能，杨海红. 美、日两国动漫旅游开发对上海动漫业的影响［J］. 经济与管理，2008（6）.
② 酷日本，是日本"数字好莱坞大学"校长杉山知之提出的，是描绘日本现代文化的新词汇。而且更为重要的，是把出口"酷日本"文化当成国策，在世界上培养更多的"日本游戏迷"和"日本动漫迷"。日本希望通过发展"新文化产业"，变"产品输出"为"文化输出"，推动日本经济发展。

馆本身就处于十分欠缺的状况，少数几家现存的博物馆也多属于"我国各级政府大力扶持动漫产业的辉煌成果"，并且其中许多博物馆陈列和展示的动画形象，例如奥特曼、七龙珠、樱桃小丸子、阿童木、哆啦A梦等，均为舶来品，这也在一定程度上限制了中国动画形象的传播，进而影响到了其主题化开发。就目前我国博物馆的管理和运营情况而言，博物馆更多是作为一种公共文化服务进行展开，因此，要使展馆式动画主题旅游真正活跃起来，并在社会效益和经济效益上均有所突破，还需要文化消费的支持、配套政策的支撑、相关行业协会的配合以及市场准入的许可等共同作用，以此来重构动画市场的新格局。

4.4.2　产业创新

4.4.2.1　以主题为魂实现产业的扩张

主题是动画旅游的灵魂，是动画主题旅游区别于其他商业娱乐设施的根本特征。以主题公园为例，成功主题公园的运作经验表明，主题公园的主题必须鲜明，针对特定的细分市场，满足特定客源的需求。主题结构可以是一个主题多个次主题，也可以是一园多个主题。因此，主题公园是发展商修养、学识和创新能力的反映，它要求发展商具有敏锐的市场感觉以捕捉潜在的市场机会，并运用娴熟的商业运作经验，组织专业人员对主题进行提炼、包装和设计。同时，主题公园的选择还依赖有关专业人员所作的市场调查结果。市场调查可以帮助主题公园的主题主动迎合或引导消费者的需求，从而跳脱简单抄袭、模仿的阴影。

对于主题公园的发展来说，目前越来越多的动画元素和情节开始融入项目实体的建设中，产业的发展开始向内容的创作进行主体复归。这也进一步表明，"主题化"创新演绎下的内容设计和模式创新成为主题公园发展的关键。从海外拓展路径来看，迪斯尼乐园之所以能成功走出美洲，扎根于欧洲、亚洲等地，"以不变应万变"是其始终的坚持。万变的是世界各地客源市场因当地社会文化观念不同带来的系列认知差异，包括在审美观、对产品形态的设计和提供的服务等方面。为克服由此带来的障碍，迪斯尼乐园的海外扩张并非是简单的复制和翻版，而是因地制宜。这一主题统领下的游乐项目、产品与服务自然博得不同国家、不同民族的喜爱。由此来看，迪斯尼乐园产品形态纵然千变万化，但与主题是万变不离其宗。[①]正是在经典模式下不断进行创意演绎，才保持了主题公园长久的生命力和品牌竞争力，而只有当主题公园的主营收入从门票收入转移到衍生产品的销售，形象授权的应用以及旅游、地产等商业项目扩张时，才能够说其基本上实现了主题公园的产业链形态（图4-8）。

图4-8　成熟模式的动画主题公园内，往往有丰富的衍生产品出售，从而以旅游的形式拉动整个动画产业链的拓展，迪斯尼主题公园的动画零售店和宫崎骏美术馆内以宫崎骏动画形象为蓝本的专营店都是典型的例子（选自迪斯尼主题公园"公主系列"衍生产品零售店和宫崎骏三鹰美术馆衍生产品零售店）

① 宋长海，楼嘉军.从迪斯尼到上海世博——关于展览会举办的主题化思考 [J].中国会展，2007（11）.

4.4.2.2 以创意为源实现城市的更新

创意产业在老工业区的聚集发展,将工业区转化为文化区,对于带动本地区经济发展也有特殊的作用。它不但盘活了工业建筑遗产,使之成为新的生产力的载体,而且使其间凝聚的历史价值融入了求新求变、不拘一格的艺术气息,使得这些建筑获得了新生,成为新的、亮丽的都市风景。同时,由于创意工作的性质是开放的,具有生活和工作结合、生产和消费结合的特点,设计师与顾客、设计师之间需要不断进行非正式的交流,咖啡馆、酒吧、餐馆等服务业也开始在园区周围兴盛起来。设计师为了扩大作品的影响力和知名度,经常自发地举行各种发布会和展览活动,区内的文化、商业氛围越来越浓厚,甚至名牌产品专卖店也在这里安家落户,原来荒芜的工业区因此而充满人气,地价也因此而上升,使当地的经济状况由衰败走向复苏。[①]相对于创意产业园区,主题公园不仅实现了上述多数功能,并且集聚效果和拉动效应则在一定程度上更为显著。

不同于自然资源与人文资源能够凭借自然或历史文化资本给游客以补偿,主题公园只能以持续不断的创新发展作后续支撑,不断丰富内涵,不断开发新项目,才能给游客带来持续的新鲜感和延续其吸引力。主题公园超越生命周期定律的关键在于以景区载体为依托进行内涵动态化的创新。以日本东京迪斯尼为例,其成功运营的经验之一就是永远处于建设之中,以使游客不断地尝试新的乐趣和体验。[②]20 世纪 80 年代初,日本第三产业的产值已经占据 GDP 的一半以上,东京迪斯尼乐园的建设几乎就是经济核心从第二产业转向第三产业的一个标志。东京迪斯尼的成功是紧紧抓住日本经济从第二产业转向第三产业的历史发展机遇,同时也推动了服务业水平的大幅度提高。兴建于 1983 年的东京迪斯尼就是这一转型期

的产物,其对东京甚至是整个日本实现产业结构调整和升级都具有不可小觑的作用。据相关资料显示,在东京迪斯尼乐园开业的当年,入场人数就超过 1000 万人次,达到了预期的目标。东京迪斯尼一炮打响,并且在以后 20 多年中保持旺盛的人气,入场游客越来越多,到 2006 年 11 月,入场游客累计超过 4 亿人次。东京迪斯尼发展之快超过美国本土的迪斯尼。源源不断的游客给东京迪斯尼带来了丰厚的收益,同时也直接创造了 2 万多个工作机会,而且对当地的财政作出了很大的贡献。东京迪斯尼的各项税费就占千叶县浦安市财政收入的十分之一,体现出很高的经济价值。在主题公园的持续更新方面,该园自开业以来已为增添新的游乐场所、器具和服务方式投资了 1200 亿日元,并准备在未来 5 年再投资 650 亿日元建设新项目。以主题公园等为代表的动画产业项目的投资、建设和运营为核心层的城市创意阶层扩容,将以复合式效应拉动城市的更新,并在城市主导产业转型升级和带动就业等方面,产生积极的意义。

4.4.2.3 以主题为突破口保持产业的生命力

以"主题"为突破口实现文化和旅游的融合,是根据动画形象衍生出来的动画主题旅游形态。在欧洲,《灰姑娘》、《丑小鸭》、《美女和野兽》、《白雪公主和七个小矮人》、《卖火柴的小女孩》、《拇指姑娘》、《皇帝的新装》等欧洲经典童话故事不但以书籍、绘图、漫画、电影、电视、网络、游戏、服饰、玩具、餐饮的形式,而且以景区、节庆、娱乐、体育、主题乐园等形式,渗透到了全球几乎所有社会、经济、文化生活的各个层面,为欧洲各国,尤其为德国、丹麦、挪威、荷兰等中北欧各国创造了不可估量的社会、经济、文化效益,德国的锡人、丹麦的积木、挪威的木器、荷兰的木鞋等具有童话色彩的文具、玩具、服饰和工艺品等无不风靡旅游市场。[③]这些都是动画主题与旅

① 余翔,王重远. 城市更新与都市创意产业的互动 [J]. 城市问题,2009(10).
② 2009~2012 年中国主题公园市场深度调研与投资发展前景预测分析报告 [N/OL]. 中国行业咨询网,2009.
③ 梁福兴. 国内外童话动漫旅游文化创意产业发展现状研究 [J]. 科技创业,2010(2).

游嫁接,进而衍生出复合式主题消费形态的形式。在日本,以宫崎骏动画为主题的三鹰美术馆、阿童木的故乡宝塚市手塚纪念馆、京都国际漫画博物馆、彩虹室内主题乐园和川崎市藤子不二雄美术馆(图4-9)等,以各具特色的动画形象吸引着消费者。在去往三鹰美术馆的路上,专用公交车被彩绘装饰成猫巴士,明灿灿的黄色让人开怀。调色板色调的博物馆,一枚底片状的入场券,把宫崎骏的动画王国搬到了现实之中;在东京秋叶原,东京动漫中心坐落在最豪华的城市中心,及时发布并传播日本动画的最新信息,兼有当红动漫配音演员脱口秀、最新动画作品放映会等活动;在京都,可以邂逅 Hello Kitty、Cinnamoroll 与 Keroppe 等人气卡通人物的娱乐城堡,在彩虹室内主题乐园,三十余万册动漫藏品包括了日本漫画始祖、1874 年发表的《漫画新闻日本》、日本首本以及美国版的《少年 JUMP》、《哆啦 A 梦》在

亚洲的各个译本(图4-10)。更神奇的是,美国的超人漫画及各种同人志均一应俱全……

文化旅游业作为现代服务业的重要组成部分,具有高附加值和广泛的关联度,是拉动经济增长、优化产业结构、获得高额稳定回报的重要产业;文化旅游产业就业容量大,就业形式灵活,是增加就业的有效渠道;更为重要的是,文化旅游业以其丰富的文化内涵和鲜明的民族地域文化特色,将很好地满足人民群众日益增长的多样化精神文化需求,并使游客在消费的过程中得到启迪感化,弘扬主流的核心价值观。[①]当下,动画创造力与旅游生产力融合,以其崭新的生产形态和市场优势(国外许多国家更是把动画旅游产业作为发展的重点),显示出动画文化自身的经济价值得到前所未有的重视和开发,动画产业与旅游业一起构成了新的生产方式。通过动画与旅游服务业生产方式的互动,用动画旅游资源开辟新的产业集群,不

图4-9　藤子不二雄博物馆位于日本神奈川县川崎市多摩区长尾2丁目8番1号,为纪念日本著名漫画家藤子·F·不二雄(本名藤本弘)而建立

① 蔡武.以文化提升旅游以旅游传播文化[J].中国文化产业,2010(4).

图 4-10 哆啦 A 梦的衍生产品十分丰富，受到动画迷的欢迎（选自淘宝网小瓜动漫出售的动漫周边产品实拍）

仅可以扩大经济发展总量，而且可以成为创造新财富的源泉。

4.5 动画节展活动

如果说"城市一直是文明的壁炉，在黑暗中散发出光和热"，那么节庆活动则是其中最为炫耀的光影。如何在节庆活动中挖掘城市资源，打造城市节庆品牌，已成为城市对外宣传、展示自我，提高城市知名度、美誉度，对内凝聚人心、鼓舞士气，加快城市发展的有效手段与重要载体。节庆、展览活动作为动画市场流通的重要平台，正积极发挥着社会和经济的双重效益。许多城市以动画节庆或会展等为纽带，为城市动画产业的发展不断注入资本力量和创意活力，同时，其配套的活动和项目，也从不同的维度，推动了动画产业的理论建设、产业链的多元拓展和产品与服务的贸易流通。

4.5.1 发展现状

4.5.1.1 产业特征

作为城市活力的晴雨表和调节器，节庆活动

正成为优化城市结构，推动城市发展的重要手段。所谓城市结构是指一个城市在经济与社会发展过程中形成的人流、物流和信息流在不同城市区位上的空间分布与功能联系。合理的城市结构能够最大限度和最经济地分配、疏导与调节人流、物流和信息流在城市中心区内部、中心区与边缘区之间的空间布局与功能互动。[①]显然，节庆活动能够给城市带来一定的集聚效应，例如应景而来的旅游者"在短时间内集聚在城市里，会给城市的交通、城市容量带来压力，而通过优化城市结构可以很好地解决这些问题"，但是节庆活动和城市发展之间如何相互联系，它们在为城市带来或者显赫的光环或者超越实际的浮世绘的同时，又如何给一个城市的真正崛起带来有利的影响？优秀的节庆活动一是可以扩大城市知名度，再者可以带动文化产业等配套产业的发展。同时，节庆活动多有经贸洽谈活动，可以带动投资的增长。

旨在推动动画产业全方位发展的节庆会展活动，从强化动画认知、推进文化消费、拉动动画产品和服务贸易、推动动画产业和行业融合等不同角度，成为动画产业的加速器。对于会展活动

① 安应民，陈英.城市开展事件旅游的动因与决策分析［J］.城市问题，2009（10）.

来说，其直接收入和带动的相关收入的比例可达到 1：4 到 1：9，因此，动画会展的举办，不仅增加了文化产业在 GDP 中的比重，而且也极大地拉动了现代服务业、新兴产业的发展；而动画嘉年华等以全民娱乐和狂欢为主题的大型活动，则强化了城市的文化品牌，塑造了城市文化竞争力，为"动画之都"的建设插上了梦想的翅膀。在嘉年华活动中的大量全民性体验活动，加强了城市居民对动画文化的认同，也扩张了动画消费的潜在群体；专业性动画产业博览交易活动则从更为直接、更为具体的方面，推动动画产品和服务的贸易营销。在博览交易活动中往往设有针对性较强的动画产业项目洽谈和推介会，通过项目交易会的形式，为创意企业、制作企业、播出媒体和相关投资机构搭建商务合作平台，也为动画的编剧、美术和创作人与动画制作机构、投资方之间搭建交流合作平台，以此推进动画产业的文化传播。

　　节庆产业的发展涉及经济、文化和政治，只有彼此协同创新，拉长节庆产业链，放大城市产业能量，才能取得共赢。节庆模式是一副多米诺骨牌，通过兼容与协同，使文化模块和产业模块之间融合、串联成链条，进而实现节庆产业可持续发展的动态平衡。民间性和群众性也是协同创新的主要体现，表现在让百姓享受节庆魅力，让大众成为节庆主角，最广泛地调动市民的积极性，增强节庆的人文气氛。例如，首尔国际动漫节，该动漫节是由首尔市政府主办，韩国动画制片人协会、韩国漫画家协会、韩国动漫学会、韩国漫画出版协会、首尔动画中心、URI 漫画团部、韩国动画艺术人协会、首尔产业通商振兴院联合承办的亚洲历史最久远、最具影响力的专业动漫节。该动漫节自从 1995 年举办以来，每年举办一届，该动漫节由动漫展览会、动漫电影节、数码漫画大赛和 SPP 动漫交易市场四部分组成，作为韩国的品牌性节庆活动，首尔动漫节在动漫产业发展方面不仅起到了资本平台和纽带的作用，而且也直接推动了动漫产业的项目合作、版权运营以及投融资合作等。纵观近年来的韩国文化产业发

展，可以看到一组上扬的数据：2000 年韩国文化产业预算为 1%，2001 年大幅提高为 9.1%。文化事业预算金额 2003 年猛增为 1.17 万亿韩元，比 1999 年增长 140% 多。韩国文化振兴院先后组建 17 个"投资组合"，为产业发展提供了有力的资金保障。相应的是，2003 年，韩国动漫市场规模约为 2.7 亿美元，向海外出口约 0.8 亿～1 亿美元。2006 年韩国动漫产品出口占全球动漫产品出口的近 10%；国内市场规模为 116 亿美元，成为名副其实的世界第三动漫产业大国。目前，动漫产业已成为韩国国民经济的六大支柱产业之一，仅动漫形象"倒霉熊"每年销售便达 3000 亿韩币（约 20 亿元人民币）。虽然从中无法直接看到首尔动漫节对动漫产业的直接拉动数据的量化体现，就如同首尔市市长吴世勋所言，仅从"到 2011 年为止，首尔市将设立超过 1000 亿韩元（约合人民币 6.66 亿元）的基金，并将其中 50% 投入到动漫领域，全力将首尔打造成世界动漫产业中心"这一战略目标规划而言，首尔对动画产业的重视程度可见一斑。

　　在我国动画产业的发展中，动画节展活动同样有效地促进了产业的发展和城市的升级。例如，中国国际动漫节由国家新闻出版广电总局、浙江省人民政府主办，杭州市人民政府、浙江广播电影电视局和浙江广播电视集团承办，是唯一国家级的动漫专业节展，也是目前规模最大、人气最旺、影响最广的动漫专业盛会。杭州中国国际动漫节自 2005 年举办以来，影响不断扩大、品牌日渐打响，成为推动中国动画产业发展的国家级、国际性、专业化的交流、合作、贸易平台。也标志着国际动漫界通过中国国际动漫节这一平台逐步迈入"后动漫时代"，以激情活动为纽带，各国动画产业融为一体，为世界动画产业的发展奠定了和谐理念和良好合作氛围。连续九年成功举办的中国国际动漫节，有效汇聚了全国动漫产业的信息流、资金流、人才流，正在成为推动民族动漫产业发展的重要平台；连续九年成功举办的中国国际动漫节，有效搭建了中外动漫文化交流的平台，正在

第1~9届中国国际动漫节举办情况　　　　　　　　　　　　　　　表4-2

时间	国家／地区	参观人数	交易总额	博览会展览面积	展商数量
2005年第一届	—	12万	8亿元	2万 m²	120家
2006年第二届	24个	28万	22亿元	4.6万 m²	130家
2007年第三届	23个	43万	41亿元	4.6万 m²	260家
2008年第四届	37个	67万	41亿元	6万 m²	280家
2009年第五届	38个	80万	65亿元	6万 m²	300家
2010年第六届	47个	161万	106亿元	6万 m²	365家
2011年第七届	54个	202万	128亿元	6万 m²	425家
2012年第八届	61个	208万	146亿元	8万 m²	461家
2013年第九届	68个	123万	136.2亿元	8万 m²	472家

成为推动中国动漫走出去的重要桥梁；连续九年成功举办的中国国际动漫节，有效激发了海内外动漫爱好者的创意和热情，正在成为人民群众尤其是青少年喜爱的重要节日（表4-2）。

4.5.1.2 产业功能

节庆、会展等大型活动对于动画产业的拉动作用无疑是明显的，除此之外，在城市文化产业的发展中，大型活动还起到了创意引擎的作用，它们通过创意、娱乐、互动等形式，转变了人们的消费观点，对人们的心灵以文化启迪。

第一，动画节展等大型活动提升城市文化竞争力。进入新世纪以来，一些公认的世界城市越来越重视文化在促进发展方面的特殊作用，纷纷从城市未来发展角度提出一系列增强文化竞争力的新要求、新目标。美国华盛顿于2001年制订了"创意城市草案"；日本大阪于2005年成立了"日本创意城市交流协会"；联合国教科文组织于2004年成立了"创意城市交流协会"，并将文学之都爱丁堡评为第一届创意城市。英、美等国学者提出"创意城市"（Creative City）的理论和评估指标，强调城市的创意氛围和创意阶层不仅是文化产业蓬勃发展的源泉，而且是城市经济核心竞争力持续提高的动力。在文化产业借鉴新技术、汲取新理念的今天，地理空间已经退居次要位置，而创

新平台的培育和创新成果的孵化则成了关键，动画节展等大型活动以创意为核心，不断更新城市文化产业的加速器。同时，举办大型活动还成为迅速提升城市影响力，甚至塑造城市名片的一条捷径。举办大型节事活动的目的之一是塑造和延伸形象，特别是针对目的地区域或吸引主题来塑造形象。标志性节事活动将一个独具个性的城市形象展现在世人面前，让人们对举办城市的经济、文化、资源、景观有了全面的了解，加深了人们对城市形象个性的认知度和记忆度，有利于扩大城市品牌形象的影响力和辐射力。尤其是通过连续、定期举办标志性节事活动，强化举办地的形象特征，在一定区域内积累了巨大的无形资产。成功的标志性节事活动和举办地之间已经形成很强的对应关系，能够迅速提升举办地的知名度以及城市形象[①]，当下，许多城市都因为动画创意经济的活跃，而被赋予了更加斑斓的色彩，例如"丁丁"的故乡——比利时首都布鲁塞尔，布鲁塞尔是个袖珍小城，然而这里的艺术气息却异常浓厚，博物馆、画廊、美术馆等遍布城市的每个角落，各种展览更是数不胜数。这城市的一切，为埃尔热的创作贡献了很多原型，也给他以灵感的启迪，这里因为诞生了《丁丁历险记》而更加富有艺术情调。而日本的川崎市则是哆啦A梦的故乡，是

① 刘雯，吴兆，粟丽芳.标志性节事对城市旅游影响研究［J］.现代商贸工业，2009（14）.

哆啦 A 梦之父藤子·F·不二雄长年居住并汲取创作灵感的地方，而作为一只来自未来世界的猫型机器人哆啦 A 梦，用自己神奇的百宝袋和各种奇妙的道具帮助大雄解决各种困难，为一代代人们的童年赋予了美好而神奇的梦幻，也将赋予川崎市更多令人向往的色彩。

第二，动画节展等大型活动产生虹吸和辐射效用，塑造城市创意经济体。节庆会展等大型活动能够激发动画等创意经济体的活力，它的影响力体现在"虹吸"和"辐射"两个作用。动画节展等大型活动可以拉动城市现代服务业、旅游产业等周边产业的发展，调动和整合区域内乃至全社会的创新资源，发挥政府、大学、科研机构、企业、金融机构、中介服务机构等各个方面的积极性，对本地和周边地区相关产业的发展产生辐射力，同时，将一定范围内的物流、人流、资金流等，"吸引"到本地区，加速人才的互动和思想碰撞所产生的创新火花，形成区域内与区域外人才的流动，形成生产要素的超流动机制，产生了巨大的虹吸效应。当前，许多城市以动画界节庆或会展活动为纽带，为城市软实力的发展不断注入资本力量和创意活力，同时，其配套的活动和项目，也从不同的维度，拉动了动画产业集群的建设，拓展了城市文化产业的贸易流通平台建设。

第三，动画节展等大型活动浸润地缘文脉，铸造优势产业群。动画节展活动的进行过程中，往往通过地缘、文脉等相近因素进行文化资源的跨地域整合，整合过程中，以重点动画项目的跨区域、跨行业合作为突破口，实施品牌和重大项目带动战略，从而塑造了实力强大的动画经济体。例如，我国的长三角、珠三角一带的动画产业集群，也是动画节展活动较为频繁和密集的地区，通过大型活动和动画集群的互动发展，依托长三角、珠三角的国际化经贸与金融发展，整体的产业竞争力都较为强势。未来，根植于地缘和文化的产业合作，还将进一步深化，例如在粤港澳区域合作中，香港是国际性的物流中心和金融、信息中心，文化创意产业特色优势明显；澳门与欧盟、葡语系国家关系密切，是世界上具吸引力的博彩、旅游中心之一和区域性商贸服务平台，文化产业等许多行业发展迅速；广东省是中国文化产业的最发达地区之一，也是文化大省。粤港澳文化产业存在差异，经济互补性强，同时又各具特色，相得益彰。这也为动画产业建立跨区域的国际化平台提供了良好的地缘和经济文化基础。

4.5.2　产业创新

节庆、会展等大型活动作为动画市场扩张的重要推动器，在全球文化产业振兴和文化交流日益频繁的时代背景下，已经跳出了单一产业本身的社会和经济效益，而是成为动画产业发展的放大器，除了发挥着国民经济"晴雨表"的作用之外，还在产业结构调整和升级中起到了关键的作用。就目前以动画节庆、会展产业为中心的大型活动产业形态来说，呈现出以下趋势，而这些转折和变化，也预示着未来动画产业的发展，将不可避免地预示着动画产业将越来越成为市场经济中的活跃因子，发挥着战略性产业的重要作用。

4.5.2.1　优化动画主题活动的结构

自 20 世纪 90 年代以来，中国节庆、会展经济进入了高速发展的阶段，各种各样的节庆、会展如雨后春笋般显现出来，呈现出一种粗放型的发展模式。动画节展活动也不例外，伴随着"动画热"的兴盛，大量的动画节展活动首先进入"数量"上的激烈扩张阶段，而随着节庆、会展经济的进一步发展，当前中国动画节庆、会展产业的这种以数量扩张为主的粗放式发展模式势必会被以追求办会质量、提高展会效益为主的集约型模式发展所取代。可以预见的是，在未来的若干年中，动画节庆、会展行业集中度将会有大幅度提高。而面对由次贷危机引发的全球经济危机将会带动动画节庆、会展业重新洗牌，加速节庆、会展企业优胜劣汰的过程，使节庆、会展资源向少数实力雄厚的节庆、会展企业集中，并推动节庆、会展企业间的跨行业、跨产业链的联合和合并，促成大型节庆、会展企业的形成。短时间来看，节

庆、会展业产业结构的调整会对中小节庆、会展企业和项目造成冲击甚至会导致整个节庆、会展行业增长速度的减缓，但是从长期看则有利于动画节庆、会展产业竞争力的提升和行业水平的提高，为中国国民经济的加速发展和城市经济的转型提供支撑和动力。

4.5.2.2 强化动画节展的品牌建设

任何一个行业的发展都离不开品牌的建设，节庆、会展业也不例外。以德国为例，每年世界最重要的150个专业展览会中有近120个都在德国举行；世界最大的四个展览中心中，有三个在德国；德国的汉诺威、法兰克福、慕尼黑、杜塞尔多夫等都是国际著名的展览城市，这些都是节庆、会展业品牌建设的结果。就动画节展活动的品牌而言，韩国的首尔动漫节创办于1995年，日本的东京动漫展创办于2002年，这些亚洲甚至国际上较为知名的动漫节展均在树立品牌的基础上积极创新，力求每年通过主题、形式或者其他方式的创新，能够有所突破。通常意义而言，节庆、会展业的品牌包含品牌展会，品牌节庆、会展企业和品牌节庆、会展城市三方面的内容。品牌展会的建设是节庆、会展行业发展的基础，是节庆、会展品牌建设的第一步。品牌展会是指具有一定的规模，能代表和反映该行业的发展动态和发展趋势，对该行业具有较强的指导和影响力的展会。这些节庆、会展往往在一定区域内具有较高的知名度和较大的影响力，普遍能得到业界的肯定和认可。品牌展会不但具有较大的规模和良好的声誉，能够吸引许多参展商、专业观众的参与；而且还具有前瞻性和预见性，能够在一定程度上代表行业发展方向。在经济危机的洗礼之下，同类型展会之间激烈竞争的结果就会使市场运作良好、管理水平高、企业参展效益明显的大型节庆、会展能够不断吸收、取代小型展会，脱颖而出成为品牌展会。相比较之下，品牌展会吸引力强、盈利能力强，自然抗风险能力就更强。品牌节庆、会展企业是伴随着品牌展会诞生，通过各个节庆、会展企业之间的激烈竞争而产生的。在经济危机的影响下，大小展会激烈竞争的同时，同一市场内竞争的展览企业也将会出现大鱼吃小鱼的现象。实力强、办展经验丰富、市场渠道广阔的大中型展览企业将更具强势，形成品牌展览企业，占据绝大部分展览资源，促成节庆、会展行业集中度逐步提高。节庆、会展行业资源的集中，在空间上，就表现为区域上的集中。经济发达地区因为拥有丰富的资源而使当地节庆、会展业得到快速发展，从而迅速积累起较高的节庆、会展知名度，而这种节庆、会展名称效益也会反过来推动当地节庆、会展业的更进一步发展，这就使得经济落后地区发展节庆、会展业将愈发困难。在中国国内，上海、北京、广州等节庆、会展中心城市的节庆、会展产业优势更加明显，并且开始迈向国际展览市场，将为中国的对外开放和对外贸易提供更好的平台。

4.5.2.3 挖掘动画节展的创意要素

在城市化迅速发展的今天，创意正在深入城市的心脏，而其核心价值在于文化创意的生成，发展关键在于具有国际竞争力的创造性与文化特殊性。节庆产业步入以软要素驱动阶段，创意的力量日显突出。创意对于节庆活动的塑造以及城市品牌的营销上来自多个层面，例如，在节庆创新的观念上需要创意，我国是个节庆资源大国，千百年来创造了许许多多的传统节庆活动、民族节庆活动和宗教节庆活动，这些丰富的文化资源需要以创新的眼光进行挖掘；在节庆与现代生活方式的嫁接上同样需要创意，使古老的民俗文化节日与文化产业、旅游产业相结合，从而能够与现代生活相协调，与市场经济模式相协调；而在节庆文化的渠道上同样需要创意，使节庆文化与中外各民族的文化接轨，实现文化走出去，以参与和互动的方式，发挥节庆活动的文化辐射力和影响力。

第5章　动画产业的发展规律

5.1　产业创作

经典是什么意思呢？刘勰《文心雕龙·宗经篇》说："三极彝训，其书言经。经也者，恒久之至道，不刊之鸿论。"意思是说，说明天、地、人的常理的这种书叫做"经"。所谓"经"，就是永恒不变又至高无上的道理，不可磨灭的训导。所谓"经典"就是承载这种道理和训导的各种典籍。之所以被称作"经典动画"，是因为这些动画作品是承载着"至道"和"鸿论"的作品，它们常常历久弥新，它们本身常常平实隽永但每一次观影都可以让人感悟颇多，它们的剧情也许通俗常见但每一次观影都能够让人们重新点燃久违的激情，重新对梦想葆有憧憬。在动画产业营销的过程中，以下常见的三种类型既是商业动画对"经典"的应用模式，也诠释了"经典"之于动画文化本身的涵化作用和能动作用。

5.1.1　经典文本的动画改编

根据经典文学作品进行动画改编，这也是动画创作和生产中最为普遍和广泛的模式。童话是一种源远流长的文学形式。从15世纪到17世纪，随着越来越多的民间奇幻故事被记述下来，在欧洲逐渐形成了一类奇幻性文学童话故事，如意大利斯特拉帕罗拉的《欢乐之夜》和巴塞勒的《五日谈》等。当民间故事的神奇因素被引入人间的民众生活后，人们驰骋想象，编织出种种奇妙动人的美丽故事，述说普通民众的生活境遇和愿望。

童话世界逐渐成为一个充满神秘潜能和怪异力量的世界，一方面有精灵和魔怪的存在，另一方面又有普通人的喜怒哀乐和奇遇。[1]正是因为具有架起现实和梦境之间桥梁的特殊气质，童话文本常常作为动画创作的母本，也常常成为经典动画的文化孕育者。

从声音到色彩，从色彩到经典，这是动画电影工业技术革新的主轴。比如，迪斯尼出品的《狮子王》由迪斯尼改编自莎士比亚名剧《哈姆雷特》的经典动画，不过场景从王宫移到了非洲大陆，影片通过描述小狮王辛巴的成长，探讨爱、责任和生命意义等严肃主题。迪斯尼的动画专家利用水墨粗绘的渲染技巧充分显露出非洲大地的壮阔瑰丽，电脑动画将羚羊奔驰一幕澎湃呈现，再配合汉斯·季默澎湃的乐章，给人如同史诗般的感受。该片的票房惊人，成为影史上最卖座的电影之一。[2]《狮子王》只是众多源自"经典"的一个代表，我们在许多经典动画中均可以追溯到经典文本。1990年以来，埃及王子、金字塔中的木乃伊、中国的花木兰、阿拉伯的阿拉丁、巴黎圣母院里的钟楼怪人、《圣经》里摩西出埃及的故事等题材纷纷出现在美式动画电影中[3]，再譬如《白雪公主》、《小美人鱼》、《睡美人》、《阿拉丁》、《美女与野兽》以及《爱丽丝漫游仙境》等动画作品，它们的源文本本身就是脍炙人口、流传已久的童话或传说（图5-1）。

事实上，动画与童话的渊源关系由来已久，如果仅仅从文字意义上去考究，动画中的所有对

① 舒伟. 爱的礼物——论童话的母题及其功能［J］. 燕山大学学报（哲社版），2006（1）.
② 王新业. 迪斯尼 VS 华纳：动画双雄谁与争锋［J］. 市场营销，2008（5）.
③ 朱晓菊，彭建祥. 浅议动画创作素材的再挖掘与再整合［J］. 中国电视，2007（7）.

图 5-1 好莱坞动画从全球各地民间文学和神话传说中广泛取材，作为动画创作的元素，从而吸引了全球目光（选自动画电影《爱丽丝漫游仙境》、《花木兰》、《小鹿斑比》、《熊的传说》、《星际宝贝》和《森林王子》）

白、故事情节等，均以许多童话原型为基础，进行影视化的改变和图释化的加工。所以，动画的诞生，是一个童话（文学）文本图释化的过程。在这个过程中，经典童话给动画片提供了令许多阅读者都恋恋不舍的迷人风景，常常将经典童话文本作为故事原型，获得潜在的受众群，也降低影片的风险；另一方面，许多动画片更凸现出对童话的改编、童话情节的解构和重新塑造，从而

产生了基于经典童话文本的文化变异。从口耳相传的民间童话到经过作家整理成集并在此基础上进行创造性写作的作家童话，传统经典童话文本在传播过程中衍生出许多不同版本。随着世纪传媒技术的发展，经典童话文本的电子媒介传播成为可能，经典童话又被搬上荧屏，制作成电影、电视剧、歌剧、话剧等影视音像制品。经典童话文本就如同一位"百变女郎"，在不断被复制和改

写的过程中展现出不同的面貌。

之所以以经典文本作为改编对象，是因为一方面，为美国的主流电影文化带来异域情调，注入营养；另一方面，也为美国动画进入国际市场带来文化亲同感和共鸣。① 而当艺术文本与其文化背景有了直接关联的意义时，就不只是仅仅局限于了解艺术文本的特点，还应把握审美对象自身的丰富性，而且同时也是把艺术话语本身放到更广泛的艺术环境中去看待，把它与前此发生的所有的艺术话语的性质和可能性联系起来。因此，艺术环境、语境、艺术传统的因素就在艺术理解中显示了重要的中介作用②，而动画艺术在表现形态上却恰好自然地将这些因素融会贯通，并显示出动画语言的巨大张力。

今天，当我们仍然久久眷恋在那些古典童话的永恒魅力中时，不禁也呼唤着当代人的童话文本。当林格伦带着她的长袜子皮皮闯进我们的生活，以狂野的想象、十足的游戏精神冲击着我们已麻木的心灵时（林格伦《长袜子皮皮》）；当遥远的星球上忧郁的小王子守护着心灵，与我们作无声的交谈时（圣·德克旭贝里《小王子》）；当小姑娘"芬"在为一头小猪呼喊着"可是，这不公平"时，当蜘蛛夏洛与小猪威伯在最为纯真的友谊中幸福地生活着时（怀特《夏洛的网》）；当小老鼠斯图亚特勇敢地一直向北走寻找着梦想时（怀特《小老鼠斯图亚特》）……我们不禁感动地说，童话仍然存在着。20 世纪这些老少咸宜的经典童话文本就是最好的证明③，人类的童年永不干涸，人们对童年的回忆和慨叹在岁月的镌刻下愈加深邃，因而童话般的心灵追问永不停息。

5.1.2　经典动画的技术再创

在新技术时代，视觉效果的炫目和数字特技的精湛成为提高票房收入的重要构成。利用数字技术对经典动画进行翻拍，犹如让"强大的团队

用高科技站在不朽名著的肩膀上"，一方面，可以提高动画作品本身的质量，实现当时的技术无法达到的效果，从而丰富作品的想象力，释放出更多的创造力；另一方面，通过翻拍，延续了"经典"绵延的文化感染力和亲和力，从而通过人们的"怀旧情结"使作品获得更深层次上的精神认同；再者，许多翻拍作品对原作的改编是"情节延续性"甚至是"颠覆性"的，它们以不同的笔触重构了若干年前经典动画主人公的生活延续，让动画角色与观众一同成长，一同在观影中分享成长中的喜悦与伤痛，从而拉近了剧情、角色与现实生活的距离。

在近年来较有代表性的翻拍或改编动画有《爱丽丝漫游仙境》、《蓝精灵》、《丁丁历险记》、《忍者神龟》和《阿童木》等，它们在外在表现形式上的共同之处是在二维动画的基础上进行了三维动画改编，两次改编的间隔年代上相对久远，在表现的手法上都应用了较新的数字技术，并以此作为营销的切口之一。

以《爱丽丝漫游仙境》的文本图释化为例。"我依然清晰地记得，那天，我绞尽脑汁想讲一个新童话给孩子们听，这样就把我的女主人公送进了一个兔子洞中，我丝毫不知道下一步会发生什么。自那以后，许多年过去了，但那个金色的下午，在我的脑海里仍如同昨天一样——上是无云的蓝天，下是如镜的河水，小舟漫自漂浮，来回懒懒荡着的双桨偶尔溅起几点水滴，那三张小脸，带着期待、如饥似渴地注视着那个童话世界中下一步将发生什么。"1862 年 7 月 4 日，数学家刘易斯·卡罗尔带着三个小女孩泛舟，给她们讲述了一个女孩跌进兔子洞的奇遇，上述这段话就是之后风靡 145 年的《爱丽丝漫游仙境》，他在日记中作出了如上回忆。在英国，《爱丽丝漫游仙境》是仅次于《圣经》被引用最多的书，一百多年来，《爱丽丝漫游仙境》被改编成舞台剧、电影、音乐剧、科幻版、游戏

① 朱晓菊，彭建祥.浅议动画创作素材的再挖掘与再整合［J］.中国电视，2007（7）.
② 齐骥.动画文化学［M］.北京：中国传媒大学出版社，2009：190-191.
③ 李利芳.论童话的本质及其当代意义［J］.兰州大学学报（社科版），2003（2）.

等各种题材。在动画的改编上，1951年7月28日迪斯尼推出了片长75分钟的二维动画《爱丽丝漫游仙境》，充满了想象力。2010年新版的《爱丽丝漫游仙境》上映，导演蒂姆·波顿曾说："我一直都想为《爱丽丝漫游仙境》拍摄一部真正精彩的电影版，从现有的内容里提炼出一些值得探讨和扩充的观点，然后再通过画面赋予它们具体形态，去深入了解原著中拥有着灵魂却从未曾触及的那部分。"在这一版本的《爱丽丝漫游仙境》中，故事发生在爱丽丝上次梦游仙境的13年后，已经19岁的爱丽丝前往一个庄园参加聚会，在发现自己当着众宾客被人求婚时，爱丽丝选择了逃跑，于是她跟着一只白兔钻进了兔子洞又一次来到了"仙境"，虽然童年时她曾来过这里，但此时爱丽丝已毫无印象，而13年之后的"仙境"弥漫着现实与梦境的交织，也弥漫着惊心动魄的故事冲突氛围，这也赋予了爱丽丝一段难忘又难舍的成长经历。

在新版《爱丽丝漫游仙境》中，除了经典文本的吸引力之外，对文本和原作的解构也在另一个维度上创造了"蒂姆·波顿式"影调。正如导演蒂姆·波顿所言："至少有一点是毫无疑问的，这个围绕着小女孩爱丽丝所引发的童话故事，已经发展成为历史文化的一个不可或缺的组成部分，在所有相关的领域里都占据着不可动摇的重要地位。不过单就大银幕来说，我却从没有看到过一款自己真正喜欢的改编电影，里面的故事永远都是千篇一律地在讲述一个被迫进入虚构的奇幻世界的小女孩，在一大堆古怪的生物和人物的陪伴下，不断地四处徘徊、游荡，由此引发了一系列如梦如幻的历险……正是基于这个原因，所以我才心甘情愿地承担起这部改编作品的制作，因为我一直都想为这个故事拍摄一部我真正喜欢的电影版本，从现有的内容里提炼出一些值得探讨和扩充的观点，然后再通过画面赋予它们具体的形态，去深入了解一下原著拥有着灵魂却从未曾触及过的那一部分。"

或许从以下这段话里，可以找到"经典"之所以历经百年仍旧具有无限魅力的原因。有一位研究者说：在英国，《爱丽丝漫游仙境》是除了《圣经》以外最常被人引用的书籍。推究其中奥妙：《爱丽丝漫游仙境》的故事是"幸福心境的产物"，三个爱听故事的小孩对刘易斯·卡罗尔的友谊、期待和信任，使他涌起幸福的感觉，因此他张开想象的翅膀，创造出一个 wonderland（仙境）。读者在他的故事中，寻找到的是一种"美好的想象力"，那是比任何教育意义都来得开心的美好体验。

5.1.3 经典作品的持续推新

纵观全球动画产业发展历程，有许多动画作品正是通过持续不断推出续集来突出动画的本质，强调动画品牌的实质以及扩展动画营销的介质。系列电影便是动画产业发展中常用的商业模式。系列电影是对已有形象、故事和品牌等电影文化资源的深度挖掘和充分利用。由于系列电影已经具有一定的受众群体和知名度，所以在节约宣传费用、规避风险、增加可预见性方面具有优势。而且，系列电影定时或不定时地推出，一方面加深了受众对形象和品牌的印象，另一方面更新了故事和内容，是维护老观众和吸引新观众的有力手段，也是延长品牌形象生命力的重要方式。在动漫领域，动画电影的系列化是常用的产业化模式。[①]

好莱坞商业电影以系列化品牌动画形象，构筑百年动画产业大厦。1925年12月24日，小熊维尼的故事第一次登上报纸《伦敦晚报》，1926年10月14日，小说《小熊维尼》（Winnie the Pooh）第一次出版，立即大受欢迎，销量以百万计。后还被翻译为22种语言，当中包括拉丁文和波兰语。1966年小熊维尼的第一部迪斯尼影片《小熊维尼与蜂蜜树》发行。此后的几十年里，还诞生了"小熊维尼"系列的许多动画电影，如《小

① 陈少峰. 中国动画电影的发展趋势预见［J］. 文化产业导刊，2012（9）.

图 5-2　《狮子王》持续推出了三部动画电影，在延续经典的同时不断创造新的经典

熊维尼与大风吹》、《小熊维尼与跳跳虎》、《小熊维尼发现季节》、《小熊维尼新乐园》、《小熊维尼之长鼻怪大冒险》以及《小熊维尼寻找罗宾》等，甚至还有《小熊维尼故事书》3D 动画电视剧等其他影像产品推出。在 2003 年公布的福布斯最有价值虚拟人物排行榜中，小熊维尼和伙伴们以每年创造财富 59 亿美元的品牌价值而名列第一（第二名是米老鼠和伙伴们，其创造财富为每年 47 亿美元）。此外，1940 年 11 月 13 日迪斯尼动画电影《幻想曲》首映，在新千年临近时的 2009 年 12 月，《幻想曲 2000》公映；1989 年迪斯尼推出动画电影《小美人鱼》，2000 年推出《小美人鱼 2：回到大海》，2008《小美人鱼 3：爱丽儿的起源》诞生；相似的例子还有《幻想曲》、《怪物史莱克》、《冰河世纪》、《小鹿斑比》、《玩具总动员》、《狮子王》（图 5-2）、《花木兰》等。1961 年 1 月 25 日《101 忠狗》上映，这部动画电影改编自英国著名女作家都德·史密斯的同名小说，30 年之后，其续集《101 忠狗续集：伦敦冒险》推出，为了拍出与《101 忠狗》类似的感觉，续集在制作时可以采取传统的动画技术来制作，以维持与原作一贯的风貌，除了舍弃了 3D 技术之外，在画风上也采用 20 世纪 60 年代的粗犷风格。

进入数字时代，以新技术塑造历久弥新的动画角色，赋予动画形象更富视觉效果的表达形式和更为流畅的动作表演，是好莱坞商业动画加速全球市场布局的重要砝码。2002 年福克斯公司推出策划许久的喜剧动画电影《冰河世纪》，全片以 3D 电脑特效呈现了史前冰河时期的壮丽奇景，被誉为 2002 年最优秀的动画片之一。该片当年在北美电影市场上创下了不俗的票房业绩。借着《冰河世纪》的全球火爆，福克斯紧随商机，在 2006 年推出了《冰河世纪 2》。在该系列前两集的全球票房加起来高达 12 亿美元的背景下，2009 年《冰河世纪 3：恐龙的黎明》上映，在《冰河世纪 3：恐龙的黎明》中，不仅包含着前两集里所有受到观众喜爱的故事元素，而且在内容设计上更具有趣味性和惊险性，在视觉冲击方面也更加壮观和直接。

日本动画产业也将系列化的动画形象作为产业经营的核心卖点。1969 年，哆啦 A 梦首次被小学馆作为长篇连载漫画出版，自此，这个可爱的机器猫就越来越受到广大观众的喜爱。当首部哆啦 A 梦动画片于 1979 年在日本播出时，全日本随即掀起了哆啦 A 梦的热潮，第一部哆啦 A 梦电影亦在 1980 年推出之后几乎每年都有一部电影在日本发行。从 1980 年第一部剧场版哆啦 A 梦《大雄的恐龙》到 2010 年的《大雄的人鱼大海战》，"哆啦 A 梦"作为一个形象、一个符号和一个品牌，已经推出了 30 部动画电影，从 2002 年哆啦 A 梦动画不再用胶片制作，改用电脑上色（表 5-1）。

随着中国动画产业的逐渐发展和成熟，具有一定品牌和影响力的动画形象开始出现，为了深度挖掘动画形象的商业潜力并维持其品牌生命力，中国动画产业开始呈现出系列化的趋势。《喜羊羊

集数	中文译名	公映时间	票房收入
1	大雄的恐龙	1980年11月28日	15亿日元
2	大雄的宇宙开拓史	1981年2月28日	17.4亿日元
3	大雄在魔境	1982年8月28日	12.1亿日元
4	大雄的海底鬼岩城	1983年5月28日	10亿日元
5	大雄的魔界大冒险	1984年9月28日	16.3亿日元
6	大雄的宇宙小战争	1985年10月28日	11.8亿日元
7	大雄和铁人兵团	1986年1月28日	12.5亿日元
8	大雄与龙骑士	1987年5月28日	15亿日元
9	大雄的平行西游记	1988年5月20日	13.6亿日元
10	大雄的日本诞生	1989年7月28日	20.2亿日元
11	大雄与动物行星	1990年10月27日	19亿日元
12	大雄的一千零一夜	1991年7月27日	17.9亿日元
13	大雄的云之王国	1992年6月28日	16.8亿日元
14	大雄和白金迷宫	1993年7月28日	16.3亿日元
15	大雄与梦幻三剑士	1994年8月27日	13.3亿日元
16	大雄的创世日记	1995年8月28日	12.8亿日元
17	大雄和银河超特快列车	1996年8月28日	16.5亿日元
18	大雄的发条都市冒险记	1997年8月28日	19.5亿日元
19	大雄的南海大冒险	1998年9月28日	21亿日元
20	大雄的宇宙漂流记	1999年9月28日	20亿日元
21	大雄的太阳王传说	2000年7月28日	30.5亿日元
22	大雄与翼之勇者	2001年7月28日	30亿日元
23	大雄与机器人王国	2002年3月9日	23.1亿日元
24	大雄的风之使者	2003年3月6日	25.4亿日元
25	大雄的猫狗时空传	2004年2月21日	30.5亿日元
26	大雄的恐龙2006	2006年4月18日	32.8亿日元
27	新大雄的魔界大冒险	2007年3月27日	35.4亿日元
28	大雄与绿巨人传	2008年3月8日	30.6亿日元
29	新·大雄的宇宙开拓史	2009年3月7日	24.5亿日元
30	大雄的人鱼大海战	2010年3月6日	31.6亿日元
31	新·大雄与铁人兵团	2011年3月5日	22.8亿日元
32	大雄与奇迹之岛之动物历险记	2012年3月3日	36.2亿日元
33	大雄的秘密道具博物馆	2013年3月9日	39.8亿日元

1980年以来哆啦A梦剧场版目录及票房　表5-1

与灰太狼》以其长期在电视台广泛播放而积累的人气为基础，从2009年开始转战大银幕，至2012年已经推出四部动画电影，并且出品方已经确定2013年将继续推出"喜羊羊"电影，在观众的心目中，"喜羊羊"登陆贺岁档已经成为惯例。另外，2011年暑假档上映的《魁拔之十万火急》只是其庞大系列中的一部分，《魁拔》的整个系列包括5部动画电影，计划以一年一部的速度推出，其第二部动画电影《魁拔之大战元央界》已经确定在2012年推出。动画电影的系列化是动漫的产业化程度进一步加深的表现，也说明动漫企业的商业化意识有所增强，这有助于中国动画成功形象的塑造和知名品牌的形成，也有助于动画电影成功产业模式的探索。①

回顾动画诞生百余年的历程，全球商业动画电影一直不断推出新作品占领票房市场，并且有些动画的主人公伴随着世界动画工业一起成长了近百年，尽管如此，这些动画形象仍旧以年轻而富有朝气的面貌展现在我们面前，这无疑道出了动画电影的本质。早在1907年，有位经营娱乐业的美国老板洞悉顾客的需求："他们不是带着严肃的心情，也不想面对严肃。他们在日常生活中已经拥有足够的严肃，因此他们所要求的基调有所变化。任何事情都要和日常体验不一样，展现给他们的东西必须包含生命、动作、情感、轰动、惊讶、冲突、速度或者喜剧。"在美国，经营电影意味着将影片变成人人乐意购买的商品，从愉悦观众中获取商业利润。邵牧君先生近来力排众议，将电影定位为一门"消费艺术"，强调电影必须以庞大的观众群为销售对象，"一切娱乐电影都首先要求抓住观众，诱发他们'非看下去不可'的观赏兴趣，并始终保持高度愉悦的心情"。在内容上，好莱坞影人恪守"3S"原则，即惊奇感（surprise）、悬念感（suspense）和满足感（satisfaction），一部影片有这三样东西垫底，何愁观众不叫好？②真

① 陈少峰.中国动画电影的发展趋势预见［J］.文化产业导刊，2012（9）.
② 李亦中.好莱坞影响力探究［J］.现代传播，2008（2）.

如同电影的本质是"刺中幻想的神经"一样，动画作品不断推陈出新并在商业路演上愈战愈勇的实施表明，以"经典"文本为切入点，以"塑造经典"为市场标杆，以"维持经典"为营销手段，以"升级经典"为可持续营销作积极储备和埋下商战伏笔，以此突出动画的本质，强调动画品牌的实质以及扩展动画营销的介质，便驾驭了市场的核心要素。

5.2　产业营销

"火车头"理论是指以动画作品播出的票房收入作为"火车头"，以此带领音像、网络、图书出版、电信、游戏、玩具、服装、食品饮料、文具和主题公园等相关产品和产业的综合开发和销售，从而实现旨在获得品牌价值最大化的，以动画形象和故事创意为核心的动画产业多栖发展。在多数动画行销的案例中，"火车头"理论被广泛地运用，并以横纵演绎相结合的方式进行市场的拓展。

根据市场营销学理论，产品组合是指一个企业提供给市场的全部产品线和产品项目的组合和结构，即企业的生产经营范围，它包括四个变数：即产品组合的宽度、长度、深度和关联性。就动画市场的营销而言，品牌授权模本下的动画产品序列的开发呈现出强组合的关联性特征，通过产品组合的横向演绎和纵向演绎，创造形象利润的最大化。

在产品组合的演绎构成中，日本动画是一个典型的案例。日本的动画行销是一种囊括了杂志、图书、录像等多领域的综合产业，并涉及玩具、电子游戏、文具、食品、服装、广告、服务等领域。2007 年日本则通过动画片、卡通书和电子游戏三者的商业组合，年营业额超过 90 亿美元。日本动漫产业在几十年的发展中逐渐建立了"漫画的创作→杂志、图书的出版发行→影视动画片的生产→电视台和电影院的播出和放映→音像制品的发行→衍生产品的开发和营销"的模式。其

生产制作与开发是一个有机的整体。在基于产品的横向演绎上，即基于动漫产品本身的传媒产业内不同产品形式的开发，包括电影作品、电视作品、音像制品和游戏产品以及延续开发的系列故事、成套系的产品开发等。像日本的著名漫画《铁臂阿童木》，其衍生产品涉及玩具、文具、生活用品、食品和餐具等多种门类。在基于价值的纵向演绎上，比如对专利、商标及相关产品的开发等，都是依据动漫产品本身所蕴涵的文化价值而进行的纵向演绎。只有纵横结合，才能不断挖掘产品本身的商业价值，促进新产品的创作，规避保护期限内存在的商业风险，占领市场。这样，就形成了图书、杂志、音像制品、电影与电视等相关产业的融合，完成了漫画产品在整个大众传媒业内的有机融合。在这一过程中，动画形象始终是凝聚产业运营的核心所在，而版权则为整个行销过程保驾护航，使其在法制化的环境和规范化的程序内进行。

5.2.1　横向演绎

横向演绎重在拓展产品，通过种类丰富、形式多样的动画衍生产品生产和销售，从直观层面上实现动画产业的经济效益。以动画形象为源头的横向演绎，已经形成较为成熟的商业模式，其拓展范畴在普遍意义上而言，涵盖文化产品和服务，例如图书、音像制品等出版发行物和影视播映以及包括 cosplay 等在内的其他媒介传播市场；轻工业生产，包括服装、文具、玩具、食品饮料、生活用品等日常消费品；现代服务业，例如旅游、休闲娱乐等，正如好莱坞著名导演卡麦隆所说的："电影、视频、音乐、游戏、玩具、互动软件，这是一个完整的生态系统，一个渗透了许多传媒和市场的食物链。今后谁在许多不同市场的同一主题上顺利投资，谁将会成为赢家。"动画行销的横向演绎，最直接地体现了动画产业链的"一本万利"。

动画产业"具有一次投入、一次研发而成果却可以多次转化的特点。一个故事、一个人物形象，

可以转化为出版物、影视作品、动漫游戏、舞台演出等系列衍生产品，使成本不断分摊，在经济收益上产生叠加效应"。①系列化产业链分布是基于同一个或同一系列动画产业版权形象而进行的系列产品开发，其系列化的存在模式是基于不同的媒介、不同的渠道和不同的形式的需要。系列化产业链设计可以有效利用优质版权形象资源或原创文化产品，借助品牌价值驱动产品价值，实现文化价值的增值。

例如日本商业动画通常采用"动画发行＋周边出售"这一横向演绎方式作为主要的盈利手段，在制作委员会模式下，动画从策划开始就带有浓厚的商业色彩，而动画衍生产品以最大限度地开发动画形象的商业价值为目标，主要包括以下几类：一是有形衍生产品，如音像制品、出版物、模型、服饰、日常用品、附赠品、特制信用卡、公交磁卡等。二是无形衍生产品，如游戏、广告形象、手机形象、主题公园／餐厅等。吉卜力工作室在动画推广与衍生产品开发方面也是独具创意的，2001 年花费约 50 亿日元建成的三鹰之森吉卜力美术馆，设有放映吉卜力工作室出品的各个时期动画片的放映室，介绍动画形成的原理与制作技巧的动画制作展示室，模拟宫崎骏工作室，以及专售宫崎骏作品相关的书籍、DVD、原声带、卡通形象的游乐区和商店。吉卜力动画配乐也可以看做其衍生产品开发的成功范例，《幽灵公主》的上映时间和票房收入均为当年日本电影之最，其主题曲单曲的销量也达到了 50.4 万。②

传统动画产业链条的构建，常被分为三个层次：第一个层次是动画片本身的制作播映市场；第二个层次是动漫图书和音像制品市场；第三个层次是动漫形象所衍生的产品，包括服装、玩具、饮料、儿童用品、游乐园、主题公园等。新时代的动画行销，同样延续着动画产业链条的扩张方式，并不断进行商业模式的创新，当文化消费多

元化时代的步伐逐渐迈入动画领域，新兴业态逐渐趋于成为支柱产业，新文化形态与动画产业的界限越来越消弭时，动画形象以更加多样的方式渗透到人们的日常生活中，并以其充满梦幻和憧憬或饱含回忆和怀旧等情感营销方式，植入到新的商业浪潮中，为"信用卡"打上动画标签就是其中的一个例子。

2005 年，兴业银行推出了印有"加菲猫"形象的信用卡，该卡作为国内首张带有卡通标识的信用卡，采用加菲猫和其朋友欧第的形象设计，并使用异形卡的特殊形状，更加彰显卡通信用卡的独特和个性。2006 年年初，招商银行借着国内 MSN 产品的风靡，以吸引职场人士为目的，发行了以 MSN 系列虚拟形象为卡面的 MSN 珍藏版 MINI 信用卡；随后，招商银行又推出了以 Hello Kitty、机器猫、阿童木和蜡笔小新、Tom&Jerry 等卡通形象为主题的信用卡（图5-3）。与此同时，中国银行在动画形象主题信用卡的热潮中，推出了以几米漫画《向左走向右走》为主题的都市信用卡。2008 年，中信银行与腾讯公司联合推出国内首张以 QQ 卡通形象为主题的信用卡，QQ 企鹅卡通形象被印制在信用卡上，成为都市 QQ 爱好者新的身份象征，同时持卡人

图 5-3　Hello Kitty 形象授权与信用卡结合，不但推动了金融衍生产品发展，而且为动画形象带来了新的授权收入（选自招商银行）

①　欧阳坚.开启文化产业发展新纪元 [J].求是，2009（23）.
②　侯迎忠.吉卜力工作室的运营模式及其给中国动画产业的启示 [J].暨南学报（哲学社会科学版），2009（3）.

钟爱的 QQ 号码也可被凸印在信用卡正面。同时，中信银行还与原创动力合作，以国产动画形象"喜羊羊"为主体，推出了"刷卡送喜羊羊礼物"系列活动。

2009 年，JCB 国际信用卡公司与光大银行联合推出"光大花仙子粉丝主题信用卡"，这被称为光大银行"情感营销、精准营销"的又一力作。"无论客户的年龄大小，童年的经典记忆永远不会磨灭，聪明漂亮的'花仙子'给人的感觉依然是如此的亲切和温馨，使用魔法棒实现梦想的'花仙子'伴随着信用卡的完美体验，将会给客户忙碌的生活平添一份宁静和愉悦"。随着《喜羊羊与灰太狼》动画电影的风靡，"喜羊羊"动画形象开始广为人知，2009 年，中国农业银行携手广州原创动力动画设计有限公司，在全国独家首发"金穗喜羊羊与灰太狼联名卡"，喜羊羊联名卡的卡面围绕"喜羊羊与灰太狼"玩偶形象重新设计，以不同卡通人物的性格特点和家庭成员角色作元素，将超人气的喜羊羊、超靓的美羊羊、超 Q 的懒羊羊及打闹逗趣、温馨甜蜜的灰太狼一家印制在信用卡上，专为"喜羊羊与灰太狼"动漫粉丝及温馨小家庭群体打造，旨在为其提供个性生活品质的服务。

除了在信用卡上印制动画形象来激发消费动力获得银行部门与动画创作部门的共赢之外，"创造消费热点"已经成为许多动画企业的行销手段，并将其作为企业发展战略的一个重要组成部分。例如，迪斯尼与可口可乐、麦当劳、柯达等大企业都结成了战略合作伙伴，每增加一个合作伙伴，迪斯尼都尽力发挥其最大的价值能量，强强联合、合作增效的策略彰显出迪斯尼高明的市场运作能力。2005 年 9 月 12 日香港迪斯尼乐园开幕之前的几个月，香港迪斯尼乐园与可口可乐公司宣布成为合作伙伴，为标志这次合作关系的延伸，两者在 4 月联合推出可口可乐"金盖"促销活动。促销活动为一万名消费者提供免费香港三日游，

并成为香港迪斯尼乐园开幕嘉宾。香港迪斯尼一方面可借助可口可乐强大的品牌力量在国内占据形象的制高点，更重要的是，经营中国市场多年的可口可乐的销售渠道遍布国内，甚至是较为偏远的农村地区。与可口可乐的合作使香港迪斯尼的影响力快速渗透到市场末梢。而与麦当劳的品牌联盟，更是迪斯尼动漫形象深入人心的重要战略。10 多年来，通过麦当劳在全球的 3 万多家餐厅，迪斯尼获得了庞大的推广平台，如迪斯尼发行新片，麦当劳店中都会挂满琳琅满目的大海报；迪斯尼动画片的衍生产品则很快成为套餐的赠品。迪斯尼通过品牌联合，把动漫形象和企业形象延伸到日常生活的各个角落，它不光进入了个人的生活空间，还通过儿童食品套餐、衍生产品玩具等改变和影响了各个家庭对迪斯尼的印象和观念。[①]

诸如在信用卡上印制动画形象以及动画企业联合服务业企业进行相关主题活动等，主要是基于以下战略性思考。其一，信用卡消费模式的逐渐普及和相对成熟；其二，新的通信方式获得广阔的市场空间；其三，经典和流行动画形象本身的消费聚合力；其四，文化消费在金融衍生产品和动画衍生产品市场的双赢。综观目前大多数银行选用的动画角色，可以分为两类，一类是经典动画形象，这类形象如阿童木、机器猫、花仙子、Hello Kitty 和蜡笔小新，可以勾起成年人对童年生活的回忆和怀旧情结，看着这些动画片长大的青年人恰好处于具有独立消费经济能力时期，而信用卡消费模式的主要载体也是以其为主体；第二类是流行动画形象，如几米的"向左走向右走"和 QQ 企鹅形象及 MSN 系列虚拟形象等，它们恰好符合现代都市人的文化消费取向与通信交流方式。在这些前提条件下，动画形象的信用卡应运而生，动画在为生活增添了一道风景线的同时，也通过各种可能的载体行销着自身（图 5-4）。

① 殷俊，杨金秀.迪斯尼动漫发行销售环节策略分析［J］.动漫壹周，（174）.

图 5-4 《小鸡不好惹》是一部由华强数字动漫有限公司制作的二维系列动画片,以 5 ~ 10 岁的儿童为目标群,在动画片播放的同时,玩偶、耳机、文具盒、钥匙链、DVD 等相关衍生产品在方特商城热卖（选自方特商城）

5.2.2 纵向演绎

纵向演绎注重扩张品牌。一组调查数据显示,全球 100 个最有价值的品牌,美国有 68 个,欧盟有 25 个,日本有 6 个,中国没有。尽管我们国家有 46 个产品占世界同类产品销售的首位,但是还没有一个产品具有世界影响力,像美国的好莱坞、迪斯尼、百老汇、时代华纳,德国的贝泰斯迈,日本的索尼等世界一流的文化产品,我们仍然难以望其项背。[①]因此可以看出,品牌不仅在很大程度上决定了文化产品的消费选择,而且还决定着系列文化产品和服务的生命周期,以至于企业的生命周期。通过对专利、商标等的授权开发,纵向演绎从更深层次上为动画产业链的无限延伸提供着源源不断的动力。以形象授权为起点的纵向演绎,催生了动画帝国的诞生。美国、日本以及韩国的动画,已经形成了整体产业的"国家品牌",动画产业不仅是这些国家的重要支柱产业之一,并且提及世界动画产业,这些国家在单部动画作品的制作和播映、经典动画角色及其品牌塑造、各具特色的动画商业运营模式等方面均已经

形成鲜明的特色和突出的模式,以专利开发、商标授权等为主要模式的动画产业纵向演绎,从更为宏观、但更为深入的文化商品传播模式上,扩张着全球动画市场,并通过动画文化的渗透,传递着国家文化软实力的强大力量。

按照动画产业的特点,系列化产业链是适合动画产业发展的模式。作为以动画形象为核心版权产品的产业,其产业系列化产业链分布,可以通过版权联结电视、出版、电信、网络、音像、广告以及相关商品渠道,形成动画产业组织群落。例如,《武林外传》从电视系列剧开始,依托剧中人物形象,逐步开发了动画、漫画和游戏等系列文化产品,并在市场上取得了良好收益（图 5-5）。随着国家文化产业振兴步伐的加快,与文化产业各行业相互融合、渗透的电视动画作品不断突破,在题材的选择、故事情节的设置和人物形象设计等方面,开始脱离"扁平化"的局限,在受众面上得到进一步拓宽,根据影视作品、游戏作品和网络文学作品改编的电视动画作品,赢得了数字娱乐时代人们的喜爱。例如,中国动画开始尝试从"纵向演绎"的角度,从策划选题、设计形象、

① 李舫 .2009 中国文化产业的发展与思考［N］. 人民日报,2010-03-19.

图 5-5　随着《武林外传》电视剧的火爆，以《武林外传》情节和形象为蓝本推出的电影、动画、游戏产品同样获得了市场的认可（选自电视剧和同名动画片《武林外传》）

编写剧本开始，加强市场论证，策划整个营销链，从而实现一次投入多次产出，一个动画品牌多层次、多品种开发，一个原创产品多渠道播映，在打响影视动画品牌的前提下，进一步拉动衍生产品市场开发，构建完整的动画产业链。例如，三辰卡通集团是比较成功的民族动画产业开发的代表，随着其科普动画片《蓝猫淘气 3000 问》的持续播出，蓝猫授权产品已达 6600 种，2002 年实现销售收入 3 亿多元，实现纯利 4000 多万元，2003 年其产业群销售收入更达 20 亿元。目前，三辰集团的三大支柱产业是出版产业、文具产业、鞋服装产业。虽然"蓝猫"只是目前为数不多的几个市场运作成功的特例，但是随着我国动画产业结构的逐渐完善，更大播出平台和更多动画产业基地的建成，更多动画产品将积极带动周边的产业发展，我国动画业也将呈现出越来越强的产业化趋势。①

基于动画产业纵向演绎的系列化产业链组成的动画产业集群，已经跳出地理集聚的限制，而转向以版权为核心的产业链上下游的延伸。其中，集群的分布形态主要分为两种模式，其一是几种不同的生产、经营形态保持良性竞合和互动的局面，各自呈现出不同的特色和优势；其二是几种模式之间进行可以畅通地跨所有制的合作，发挥各自在产业链不同阶段的功能并激发整体运营的

活力。围绕系列化产业链形成的"产品丛林"代替了地理空间高度集中的"密集型集群"。

5.3　产业经营

动画产业作为朝阳产业，在新的文化背景和历史机缘下蓬勃兴起，并不断依靠人的灵感和想象力，借助知识产权，产生高附加值产品，创造财富和就业潜力，形成创意性知识密集型新兴动画产业集群，不断创造着新的经济增长点。创意的表达形式，只有通过版权固定下来才能进行产权的交易和转让，进而在消费和转让的基础上才能进行复制和传播，所以动画创意产品追求市场化的过程就是版权交易的过程。动画产业相关的企业通过自主拥有的版权作品开发应用和交易，来实现版权财产权的转换，并由此获得利润。所以，版权市场价值的体现是文化产业唯一能够取得盈利的途径。具有版权成果的开发使用是动画产业能够存在的基础。

5.3.1　动画授权

动画产业通过版权形象进行授权经营，获得产业价值。版权形象的核心是动画角色，因此，经典形象构成了动画文化诠释的重镇。它们不仅仅使动画作品本身成为经典，同时也以多元化的

① 汪森，张俊苹.我国动画产业的四大发展趋势［J］.文艺研究，2005（10）.

方式进行文化扩张与产业扩展，为动画成为产业创造着财富的源泉。美国动画以剧情片为主，情节曲折，生动有趣，人物性格鲜明，音乐优美动听，做到了雅俗共赏，动画形象个性鲜明，适合绝大多数观众的审美口味；日本对动画文化的重视与开发由来已久，各种经典动画形象层出不穷，在广度和深度上都不断创新；韩国动画形象精湛，在画面上对主要人物的优美形象，对辅助人物的细致刻描，并依据互联网，对动画市场进行了洗牌式的宣传，这些都成为其动画产业成功的密码之源。除此之外，解读经典动画形象，我们发现除了商业模式的创新之外，对文化的创新使得它们经过岁月的沉疴之后，仍旧能够长久不衰地让观众们留恋。在动画艺术史上，无数经典形象让人们难以忘怀，如果探寻它们历久弥新的创意密码，会发现每一个经典形象的背后，或许都是一种产业模式的代表，它们所洋溢的生命价值观，它们所标榜的生活理念，以鲜活的方式渲染了精彩。例如，已经诞生了半个多世纪的"蓝精灵"，经历着从二维形象到三维形象的转变，以不同的产品形态给人们的生活留下难以磨灭的印记。其实早在1958年，比利时漫画家皮埃尔就创造了这一艺术形象，一经推出就受到比利时民众的广泛欢迎。20世纪60年代《蓝精灵》系列漫画在比利时出版，随后在20世纪80年代由美国动画公司重新制作的《蓝精灵》动画片开始登陆美国电视台后，引发收视狂潮。蓝精灵也随着制作地的不同，从一个欧洲形象变成了一个国际形象了。而蓝精灵带动起来的产业规模已经达到了40亿美元左右。在《蓝精灵》的产业范本中，可以看到，"蓝精灵"的故事充满了善良和爱。正派角色个性各异，反派角色则坏得怪异可爱。即便格格巫从来没放弃过用"蓝精灵"做汤料的念头，整个故事也没有出现过一方将另一方毁灭的场面。相反，当格格巫日渐衰老已见朽态时，"蓝精灵"给他喝下青春泉，重新焕发了格格巫的生命活力……"我想这就是'蓝精灵'的精神，它与西方文化中的宽容、博爱是融会贯通的"，蓝精灵故事的创作者库里佛一语道破关键之处。以"博爱"作为文化的桥梁，《蓝精灵》做到了。

《丁丁历险记》是比利时著名漫画家埃尔热创作的一部系列漫画，70多年来一直风靡世界。作为《丁丁历险记》的主角，丁丁这个机智、勇敢、充满正义感的漫画形象也成了人们熟悉的动画形象。据外国媒体报道，在非洲的刚果，丁丁形象同样风靡，手工艺人们通过制作"丁丁"木制玩偶，甚至带动了当地这一产业的兴盛。作为动漫衍生产品的玩具制作业，因为动漫形象火爆而有了崭新的发展空间。据国外相关人士介绍，因为关于丁丁的书大多以法文出版，所以法国是丁丁产品的最大市场，约占80%。但在法国之外，中国、日本等亚洲国家也已成为"丁丁"的重点推广地区，而举办展览是比较常用，也是比较有效的方法。而为了防止制造商盗版生产，推广公司会将挂着丁丁招牌的各种商品进行编号，采取限量销售的方式，这也不失为一种良策。

《鼹鼠的故事》是捷克脍炙人口的经典动画。该动画承袭了捷克经典儿童文学的写实传统，同时又兼具幽默、夸张和抒情的优雅风格，洋溢着快乐的生命意趣，半个世纪以来已成为世界图书圣殿中的瑰宝，用独特的文化力量影响了几代读者。据报道，"鼹鼠的故事"在人口只有1000万的捷克销量达550万册，为捷克最畅销的图画书，目前已在全球15个以上国家出版，其中包括芬兰、丹麦、挪威、德国、匈牙利、波兰、美国、俄罗斯、拉脱维亚、立陶宛、韩国、日本等，有40余种语言版本，是畅销全球、脍炙人口的传世经典，以这部动画为代表，捷克动漫产业在浓厚的艺术气息中实现了产业的飞跃。

《小鸡快跑》和《超级无敌掌门狗》这两部黏土动画电影则以特殊的英国风格，轻松幽默的人物刻画，精致的拍摄品质著称，因此此系列动画一经推出，即成为全球注目的焦点，在票房上自然也取得了不错的成绩。在文化影响力上，"酷狗"成为英国文化的重要代表，在英国，80%的人都认得它，还因此被英国旅游指南推荐为游客不可

不认识的英国人物之一。英国动漫产业在欧洲快速发展，究其原因，很大一部分是因为在发展中形成了自己特有的模式：学院中教学与制作的互长，各种基金支持，欧洲和英国本土各类动画奖项的鼓励以及电视广告起到的独特推动作用。曾经在票房上取得卓越成绩的《酷狗宝贝：人兔的诅咒》、《小鸡快跑》等优秀的动画电影正是这种发展模式的验证。许多国家正在努力开拓自己的动画产业，英国的这一成功经验确实值得很多国家借鉴。

《巴巴爸爸》则以别样的德国式幽默诠释着文化跨文化传播的力量。《巴巴爸爸》是法国的一部系列连环画，首次发表于1970年。前联邦德国将它改编成动画片后，1981年在美国首播，立刻风靡全世界。"巴巴爸爸"在法语中的意思是"爷爷的胡须"，而松软的像胡须的棉花糖也叫做"巴巴爸爸"。巴巴爸爸和他的儿女们的卡通形象历经30年，仍旧能够给人们带来欢乐和回忆，这说明，德国动画以其特有的幽默方式赢得了广泛的受众。据报道，自1997年以来，德国每年只制作大约三部动画电影。"但是本土电影市场每年至少可以消化七至十部德国影片，而且这些影片可以帮助国内的动画工作室留住创造性人才，令其进行持续的创作，而三部电影并不足以使这些工作室全效运转。因此，所有电影厂商也都会同时制作电视剧"。而"德国的动画工作室也是其他欧洲国家所热心追求的合作伙伴"。德国私人传媒基金也早就发现了动画电影和系列剧的有利可图，因为它们的上架期较长，而且可以广泛利用辅助设施，这也是德国动画产业能够成长起来的原因之一。

1928年11月18日，动画明星米奇诞生在美国。以米老鼠为开端的迪斯尼事业，一度成为美国动画鼎盛的符号，迪斯尼开始在世界动画片影坛上独树一帜。在80年的事业开拓中，迪斯尼从接受与文具公司的协议，授权将米老鼠印在学校的写字板上开始，逐渐形成了开发衍生产业的产业模式，这就是今天的迪斯尼消费品部。动画经典形象的塑造，是动漫产业盈利的关键。今天我们走在琳琅满目的商场里，总是会碰到米奇的专卖店。文具、服装和生活用品上，无一不留下了米奇和它朋友们的形象印记。为这个可爱的形象买单已经成为许多人选择米奇衍生产品的理由，米奇所标榜的快乐、独立的性格，带给了太多人快乐的童年。

日本动画形象凯蒂猫的塑造同样如此。凯蒂猫是日本三里欧公司推出的动漫形象，性格温顺，深受女孩子喜爱。2004年，麦当劳公司正式在餐厅推出了迷你Hello Kitty挂饰，不同的色彩搭配可爱的造型，立刻赢得了消费者的肯定，在中国台湾，由于麦当劳推出的迷你Hello Kitty很抢手，是否可为对方购买一套Hello Kitty甚至成了情侣们认定对方是否爱自己的标志。而收藏凯蒂猫也成为一种时尚。据称，紫色的凯蒂猫只有在日本的北海道才能买得到，这让许多收藏爱好者驱车前往，也带动了当地旅游的发展。

50多年来，史努比通过报纸、期刊、图书、表演艺术、动画播映、玩具等与世界上的千百万人成了好朋友。据美国媒体报道，史努比都是通过漫画和卡通片来传播这样的形象授权模式来销售这一形象的，带给史努比的创作者查理·舒兹先生庞大财富的不是"稿费"，而是"动画品牌授权"。芭比娃娃则是品牌的金字塔经营模式最成功的演绎者。通过不断推出高、中、低各个档次的产品，从而形成产品金字塔，低端产品靠薄利多销赚取利润；高端靠精益求精获取超额利润。多年来，除了11寸半的身高和曲线玲珑的身段，芭比的样貌、种族、发型、服装等经历了千变万化，为了满足各种小配饰的变换而进行的开支远远大于一个芭比娃娃本身的价钱。目前世界上，有140个国家有芭比的踪影，每年营业额超过19亿美元。

5.3.2 动画改编

动画、漫画、游戏和电影等业态之间的有机互动，是新媒体时代动画产业发展的重要特征。例如，当3D动画《阿凡达》树立世界动画电影新的风向标，开启技术创新与文化创意融合大幕

的同时，同名游戏《阿凡达》的推出，同样引人注目，这也进一步说明了电影和游戏的互动不仅成为一种逐渐活跃的商业模式，而且也把电影和游戏中最为重要的"人性化体验"推至风口浪尖。据悉，《阿凡达》是目前唯一和电影同步开发，而非仅套用电影现成内容加以改编的游戏。电影《阿凡达》的导演詹姆斯·卡梅隆表示，以往以电影为主题的游戏大多缺乏游戏性，但《阿凡达》游戏将彻底革新这种模式。卡梅隆坦言，自己曾从游戏设计里获得许多元素运用到电影拍摄上，而游戏也将为玩家提供"完全身临其境的电影体验"。在游戏《阿凡达》中，不仅仅是游戏画面采用最新的 3D 技术作为支撑，而且玩家可以从外星种族纳美人或是人类中选择要扮演的角色，体验部分连电影也无法传达的观点。"完全身临其境的电影体验"，这是卡梅隆通过游戏开发的一次超前创新。而它还将为福克斯和《阿凡达》带来超过数亿美元的额外收入。

事实上，这则案例背后的寓意是，以前隔行如隔山的电影与网络游戏，现在更像是一对孪生兄弟。这一帖子的背后，却是文化产业业态不断融合、市场日趋活跃的现实背景。在动画相关业态的生产和消费上，随着新技术的发展、普及和广泛的行业渗透，以网络文化服务、文化休闲娱乐服务、其他文化服务组成的文化产业外围层随着科技创新和消费基础的扩大，以互联网信息为主的网络文化服务，以旅游、娱乐为主的文化休闲娱乐服务和以广告、会展、文化商务代理为主的新兴文化产业将是文化产业增量提高的主要引擎，而未来这一现象仍呈现继续扩大的趋势。在这一背景下，漫画、动画、电影、网络游戏等业态的融合进入加速发展阶段，在动画电影中呈现出的游戏元素增强了影片的感染力和交互性，而游戏作品中因为融入电影情节而强化了其情节性和角色吸引力，在一系列的跨界合作与业态互动

中，不同娱乐形式之间的互补性产生了 1+1>2 的整合营销效果，也让业态之间的融合走向纵深阶段。

由漫画改编为动画电影几乎是动画产业的一条"金科玉律"，"这既是因为人物、场景、剧情和主题思想等具有较强关联度，通过一种形式呈现之后还可以通过其他艺术形式重新展现。更是因为该作品的第一种表现形式已赢得了庞大受众，在此基础上进行改编，不仅能在广度和深度上进一步提升、拓展作品的艺术价值，也能获取更多的经济收益。"[1] 2002 年，漫画改编电影《蜘蛛侠 2》放映 3 天票房就达 1.14 亿美元，全球票房超过 8 亿美元。美国漫画业的收入也随之攀升。随后几年，美国漫画改编电影数量年年上升。2003 年 3 部，2004 年 7 部，2005 年 13 部，2006 年超过 10 部。不仅美国，日韩等国的漫画改编电影也获得了举世瞩目的成绩，日本的《娜娜》、《死亡笔记》在各国取得高票房和社会影响，韩国的《老男孩》获得国际电影节金奖。香港出品的《头文字 D》、《龙虎门》等影片也有不俗成绩。[2] 为了充分说明从漫画到动画电影的强大市场聚合与认同效应，让我们再聚焦更为具体的数字上面：从 2009 年度的日本票房排行榜可以看到，在 34 部超过 10 亿日元票房的电影里面有 11 部来自漫画改编电影，占总体比例的 33%，而改编自大热漫画的《菜鸟总动员》更是以 85.5 亿日元傲视群雄。位居次席的是改编自浦泽直树的《20 世纪少年》系列电影，其在 34 部超过 10 亿日元票房的电影里面占据两席，合计取得 74.2 亿日元的票房成绩，而导演了两部漫画改编电影《小双侠》(31.4 亿日元)与《热血高校 2》(30.2 亿日元)的另类大师三池崇史则成为导演中的最大赢家，其独特的个人风格赋予了影片更加极致的艺术表现力。企业方面，东宝电影公司推出了票房超过 10 亿日元的 34 部国产片中的 22 部作品，可谓成绩出众。[3] 正是出于相关媒介之间资源互动产生放大效应这样一种颇具马太效应的资

① 赵英著."动漫游影"变形记 [N].中国文化报，2010-03-31.
② 沙沫.动漫改编电影：摇钱树但不是常青树 [N].成都晚报，2009-10-28.
③ 王维.2009 日本电影盘点：动漫助力日本电影业复苏 [J].动漫壹周，(168，169).

源开发利用，使得电影、漫画、动画和游戏之间的改变成为一种常规化的商业模式，近年来几乎所有可能的好莱坞大片都无一例外地被改编成了游戏，从《黑客帝国》、《指环王》系列到《变形金刚》无不如此。另外，《X 战警：金刚狼》、《星际迷航：DAC》、《终结者》、《冰川时代 3：恐龙的黎明》、《蝙蝠侠》、《蜘蛛侠》、《星球大战》、《古墓丽影》、《哈利·波特》……每一部影视或游戏大作都被作为母体进行改编。事实上，美国电影业和游戏业之间的人才交流已经十分频繁，游戏与电影之间的界线也正在被不断模糊[1]，以下列举的均是此类互动开发的作品，它们共同的模式选择与商业目的无非来自以下三个方面："一是取材于电影，进行相关游戏的开发，二是借助电影的推广渠道，推广自身的游戏产品，三是将自身的网游改编成电影，拓宽盈利与受众面。"[2]除了漫画与动画的互动之外，在游戏和电影之间也存在着强大的磁力从而让市场的力量不断推动业态的互动。

在电影、游戏等业态的互动中，依托电影的故事情节和背景设计，利用游戏的交互性进行各种电影角色扮演或者情节的重构甚至颠覆，是一种较常见的改编方式。根据电影《变形金刚》改编的游戏在剧情及故事设定等方面与原作有着密切关系，玩家在游戏中既可以选择扮演正义的汽车人，也可以成为邪恶的霸天虎，保卫或毁灭地球都由玩家自己掌控，而擎天柱、威震天、大黄蜂等经典角色也会在游戏中登场。角色的鲜明特性以及《变形金刚》深入人心的故事情节和由此引发的怀旧情结，都将助推《变形金刚》游戏的风靡；另外，根据经典科幻影片《星际迷航》所改编的太空题材网络游戏将游戏的背景设置在 2409 年，设定有 7 种不同的种族。在游戏中玩家们可以自主决定自己将驾驶什么样的太空舰船与敌人展开战斗。同样，网络游戏《加勒比海盗》也依据充满奇幻色彩的海盗题材同名电影改编，游戏中设置了各种海盗任务和冒险情节，并允许玩家个性化海盗角色。玩家可以去探索珍宝，拥有自己的船舰和舰队，而游戏的目标就是成为最具有传奇色彩的海盗。

在我国，近年来随着电影产业、动画产业和游戏市场的扩张，业态之间的融合在国家政策的调控下逐渐释放出活跃的整合力量，同时，2009 年全国票房突破 62.06 亿元，同比增幅达到 42.96%，而同年的网游游戏运营的市场规模达到近 260 亿元，其中国产网游游戏占到 60% 以上，这一年全国制作完成的国产电视动画片共 322 部 171816 分钟，比 2008 年增长 31%，动画文化产业的增量得到进一步释放，存量进一步盘活，而产业互动的市场空间也呈现出继续扩张的潜力。在此背景下的中国动画市场中，产业互动融合被推向了风口浪尖。

在国产电影和网络游戏的互动中，也不乏有许多应景的开拓和探索，例如由网龙公司负责游戏全程制作，周星驰担任游戏创意总监兼主策划的网络游戏《长江七号》就改编自同名电影。网游《长江七号》不仅将融入大量科幻元素和电影中熟悉的故事情节，还会在保留原作精髓的同时，加入一些中国神话元素。周星驰还亲自参与到了游戏的原画设计过程中，与美术人员一道参考了许多电影中的经典场景，影片里飘浮的飞碟、神秘的垃圾场等都以崭新的面貌出现在游戏中，为玩家展现了一个原汁原味的新科幻世界。作为武侠电影中的经典之作，电影《卧虎藏龙》也进行了网络游戏的开发。由蓝港在线推出的 2D 回合制网游《卧虎藏龙 OL》融入了电影中展现的丰富的武侠文化，游戏以宋末元初为历史背景，玩家从感受波澜壮阔的风云画卷中，可以体会深厚的传统文化。此外，与电影原作同名的网络游戏《赤壁》以赤壁大战时期的三国历史为背景，采用了

[1]　国外电影游戏改编热潮［N］.中国电影报，2010-01-14.
[2]　网游影视双剑合璧　撬动影视娱乐周边市场［EB/OL］.文化发展论坛 http://www.ccmedu.com.

3D 写实风格，贴近史实的历史任务设定、创新的游戏图鉴收集、丰富的兵器体系等都是这款网游的特色内容，从而可以让消费者在观影意犹未尽时，在网络游戏中充分领略历史的沧桑与厚重，故事情节的冲突与波折，古老年代的波澜与壮阔。根据同名电影改编的网络游戏《投名状》，以中国武侠文化为题材，沿袭了电影原作中晚清时期的故事背景，为消费者还原了一个金戈铁马、快意恩仇的风云乱世。网络游戏《投名状》属于即时战斗的网络游戏，被电影里热血激昂的战斗画面所震撼的玩家可以在这款游戏中大展身手，体验指挥千军万马、攻城略地的视觉刺激与实景感受。改编自电影《十面埋伏》的同名网游也在故事背景中融入了许多影片原作中的元素，另外，电影里面的经典场景如花海、竹林等也按原貌"复制"到了游戏中。网络游戏《十面埋伏》以飞刀门与朝廷官府之间的斗争为线索，玩家可以加入阵营亲身体验江湖风云，而丰富的支线剧情，将使玩家对游戏的世界观及故事内容更加了解。另外，还有在电影中展现网络游戏情节的电影《非常完美》。由完美时空投拍的电影《非常完美》在票房上获得了很大成功，而这部电影中有很多元素就是来自于完美时空旗下的《热舞派对》这款音乐舞蹈网游。在电影中，章子怡饰演的漫画家苏菲十分喜欢"热舞派对"，其创作的热舞熊猫就是《热舞派对》游戏中的宠物，而游戏中的场景、道具以及服饰也都适当地融入到了电影当中。再例如电影《奇迹世界》，在这部简洁的影片中融入了一些《奇迹世界》的网游元素，延续了黑色幽默的搞笑风格，片长虽短但却非常有创意，不论是观众还是玩家都能从中获得开怀的乐趣。电影《画皮》与网络游戏《新倚天剑与屠龙刀》的融合则采用了将电影元素植入游戏副本的形式，这种方式并没有将整个网络游戏都电影化，而是立足于游戏的武侠世界，引入更多丰富流行的娱乐元素，从而达到相得益彰的效果。

在动画领域，将动画游戏化的改编也十分普遍。例如，风靡国产动画界的动画电影《喜羊羊与灰太狼之牛气冲天》将被改编为游戏作品，《喜羊羊与灰太狼》这部国内热门动画片即将被改编成为网络游戏作品《狼羊战争》，电影《喜羊羊》所提供的故事背景——无比幽默的游戏风格、广阔无限的疆域领地、数量众多的羊村狼堡、羊与狼之间的冲突，将为游戏提供一个精彩的竞技空间。先天带有 Q 版特色的国产动画片《喜羊羊与灰太狼》在剧情上也具有争斗性，非常适合改变成休闲类网络游戏。可以预见《喜羊羊与灰太狼》网络游戏即将在儿童市场找到一片天空。另外还有一种形式就是动画与电视栏目、互联网以及其他艺术形态的互动。《越策越开心》动画版就是对湖南经济电视台原版脱口秀电视节目进行了艺术加工，更加强化了小品与幽默元素，将原创节目中的几位主持人角色和情境卡通化，动漫人物设计神形兼备，个性突出。该片计划制作 160 集，每集 15 分钟。目前，该片的网络运营已授权湖南拓维信息技术集团，TV 动画版已发行到北京卡酷、重庆少儿、南方嘉佳等多家电视台。在动画与网络的结合方面，也有许多尝试和探索。例如，依托起点中文网庞大的付费用户基数，起点动漫（dm.qidian.com）推出的漫画签约模式——与起点动漫进行网络签约的漫画作者，只要将作品上传到网络上，即可在自己的作品页出现一个打赏窗口，读者对作品进行打赏后，漫画作者就可以得到自己的分成。目前，起点动漫首先签约了《九鼎记漫画版》、《阳神漫画版》、《鬼吹灯漫画版》等作品，随着互联网的普及以及动画消费的提高，这一形式还将迎来更为广阔的市场。

事实上，在动画、电影和网络游戏的改编与互动中，无论以哪一种形态为核心，其本质和成功的关键仍旧是内容的创意，只有以大量的内容作为支撑，才能真正吸引用户使用。因此，运营商必须为内容商提供非常优惠的政策，提高其分成比例。在这方面，日本为我们提供了范例：日本 NTT DOCOM0、KDDI 运营商以分成比例 1：9 的模式直接与内容服务商合作，极大限度地刺激了业务、内容提供商的应用开发、娱乐创作兴趣，娱乐服

务内容更新频繁、创新服务形式层出不穷。[①]因此，在文化产业的越界合作中，要重视内容创新的力量，尤其是在我国，要高度重视原创研发的投入、创意的扩容和技术研发的升级，只有回归到以内容为核心，才能够产生可持续的文化创造力，才能够在"文化资源发掘、文化咨询服务与文化符号交易"中形成全新的文化增长方式，才能够建立全方位的"文化经济链的赢利模式。"

5.3.3　动画版权价值链

在全球经济一体化浪潮中，版权不再是一个晦涩的法律概念。"受版权保护的智力成果，作为一种具有财富性、产品属性和高附加值属性的重要生产要素和财富资源一起共同支撑着新闻出版、广播文艺、文学艺术、文化娱乐、工艺美术、建筑外观、计算机软件、信息网络等众多产业群"。版权保护为整个版权的相关产业奠定了基础，同时也影响了其他商业活动。纵观世界发达国家的动画产业，以形象授权为核心的动画产品和服务逐渐成为巨大的利润机器，带动着相关产业的迅速崛起。与版权产业发达国家比较起来，中国的版权产业在内容创新、技术创新、形式创新以及方法和手段创新等方面还存在着较大的差距，而在版权环境、市场氛围的营造以及制度法制化建设方面，也有很长的路要走（图 5-6）。

从自主创新水平上来看，创新型国家的指标是指智力成果在经济社会发展中的贡献率要在 70% 以上，研发投入占 GDP 的比重在 2% 以上，对外技术依存度指数要在 30% 以下。当前，我国的创新成果、智力成果在经济社会发展中的贡献率为 46% 左右，研究开发投入占 GDP 的比重为 1.4% 左右，对外技术依存度为 50% 以上，在创新方面与发达国家还存在着较大的差距。而根据世界知识产权组织的调查，版权相关产业的产值占国内生产总值的比例，美国占 12%，新加坡占 5.7%，加拿大占 5.38%，匈牙利占 6.67%。随着我国政府的大力扶持，近年来，国内动画产业呈现出异常活跃的发展势头，国内动画企业实力显著增强，在动画影视和网络游戏领域得到较大发展。然而，如何全方位地保护动画产业的知识产权，营造良好的市场环境，仍是关系到我国动画产业生存和发展至关重要的问题。聚焦美国、日本和韩国等发达国家的动画产业发展战略，可以看到，这些国家的动画产业以艺术原创为生存基础，视知识产权为生命线，建立了有效的动画产业版权体系。依托版权保护体系的动画形象授权，是目前动画行销的主要商业模式，日本、美国和韩国等动画和漫画产业生产制造、输出大国，均在动画品牌授权产业的发展中，走出了既富有本土特色又在游戏规则上与国际接轨的发展路径，其许多可圈可点之处，从诸多方面为国内提供了可参考借鉴的模本。通过分析这些模式可以发现，在版权保护体系的支撑下，一个成功的动画形象会衍生出一个庞大的消费市场。

从国际范围来看，文化产业是在国际、国内新的社会、经济、技术和文化条件下提出的经济发展战略和文化发展战略，在新的文化背景下，依靠人的灵感和想象力，借助知识产权，产生高附加值产品，创造财富和就业潜力，形成创意型知识密集型新兴产业集群，打造完整的产业链条。早在 2005 年，国际知识产权联盟刊发了一份《版权业对经济发展贡献的初步调查》文件，综述了国际经济学家、学者和世界性、区域性、民族国家、地区性组织的相关研究文献，描述世界许多地方版权业发展状况、重要性以及对社会经济的深刻影响，所涉及的国家和地区包括北美、欧盟、日本、澳大利亚、新西兰、墨西哥、中国大陆、中国台湾、中国香港、韩国、马来西亚、印度尼西亚、泰国、新加坡、印度、黎巴嫩以及墨西哥、巴西、智利、阿根廷、乌拉圭等一些南美洲国家。其在经济方面的基本结论之一是：版权经济贸易在许多国家已经成为经济与科技发展的关键发动机，有利于

① 彭祝斌，廖艳芳 . 论"内容为王"的手机动漫发展策略［J］. 动漫壹周，（163）.

图 5-6　Hello Kitty 形象授权产品遍布文具、玩具、餐饮、服装和日用品各个领域

缩短相差悬殊的经济体间的经济差距，保护版权有助于显著增加版权业对各国 GDP 的贡献。在许多发达国家，例如美国、加拿大等国就把文化产业称作"版权产业"。版权产业已经成为许多国家经济发展的助推器和国民经济的重要组成，并且使其文化渗透到产业中。日本在版权战略上推行"激励知识产权创造"计划，即以大学、研究机构和企业为中心，促进知识创新和发明创造，在研究开发上进一步加强产、学、研合作，促进联合开展发明创造；完善教育环境，培养创造性人才；在大学和科研院所中建立和完善知识产权管理体系，建立知识产权部，健全技术转让机构；强化激励机制，将知识产权作为评估教师、研究人员研究开发成果和业绩的指标，作为在审批研究课题经费时的重要参考内容，改革和完善在职发明制度、知识产权归属制度；加强高新技术领域的研究开发。同时，注意培养版权方面的人才并提高国民版权意识，例如推进大学和公共研究机构改革，在大学和公共研究机构实行任期制和公开竞聘制，提高教师和研究人员的流动性、竞争性。培养知识产权专门人才，包括创造性人才、司法人才和复合型人才，从初等教育到中等教育和高等教育，都要以培养创造性人才为目标，适应知识经济时代对司法服务的要求，培养世界一流的司法人才特别是既懂法学又懂自然技术的复合型人才。加强知识产权教育，在大学推进知识产权教育，设立培养知识产权专门人才的研究生院。加强知识产权基础教育，促进知识产权综合研究和跨学科研究。在增强国民意识上，统一知识产权用语，通过宣传和普及知识产权基本知识，加深国民对知识产权的认识和了解，形成以创造为乐趣的思想意识和社会氛围。[①]而为了确保版权战略计划顺利实施，日本政府还早在 2002 年就正式发表了旨在保护发明者专利和著作者权利的知识产权基本法案。其主要内容包括：促进大学研究开发，并把研究成果顺利转化为产品；简化申请

专利手续，迅速处理侵犯知识产权纠纷；监督和取缔海外侵犯日本知识产权现象；培养知识产权律师和大学技术产业化中介人等。另外，日本的律师协会于 2004 年正式启动了知识产权价值评估机构，这种机构以严正、中立、高信赖度为标准，为企业知识产权受到侵犯后索赔提供依据。

从中国实际来看，版权在经济和社会发展中的贡献率越来越高。世界知识产权组织对 20 多个国家的调查表明，基于版权作品而形成的产业的增长速度远远高于该国国民经济增长速度。版权作为"智力成果权"本身就是先进生产力的重要组成部分。中国数年来的政策、工作报告及其他许多政府文件中多次提到知识产权问题，尤其是入世以来知识产权问题更是受到关注。结合目前中国的国情，给大众普及知识产权知识也是国家知识产权战略的重要组成部分。文化产业是先进文化的代表，文化是社会发展的重要内容和精神动力，是凝聚民族精神、铸就时代风尚的必然选择，在此契机下的"文化产业"这一业态形式的出现，有着意味深长的含义，也与版权有密切的关联。

版权与文化产业的生态链条因为文化产业行业的不同而有所区分。阎晓宏指出，"版权的客体由单一的书籍，逐步演变到丰富多样的各种形式和载体，远远超出了人们的想象。除了人们熟悉的书报刊、音像电子出版物、广播、影视、音乐、舞蹈、戏剧、演讲、绘画、摄影外，还包括计算机软件、实用工艺品、工程设计、建筑外观等。现在，互联网的发展又催生了一项新的权利——信息网络传播权。"版权客体的拓展使文化越来越多样化和复杂。对于文化产业的不同行业来说，版权作用的形式并不相同。

动画产业是通过形象授权为主借以实现产业链条连通的。构建完整的动画产业链将是动漫产业盈利的基础，也是正确的选择。只有拥有完整的产业链，才能顺利实现由动画形象制作到市场盈利的整个过程。构建完整的产业链，形成动

① 葛天慧.日本"知识产权立国"战略及启示［J］.前线，2009（7）.

画制作、周边产品生产以及市场销售的良性循环，将是动画行业可持续发展的关键。文化产业是整合性极强的业态形式，在发展过程中，不仅需要和行业之间相互协调，更需要版权机制的相互协调。文化产业生态组织分为三种形态，第一种是行业生态，需要不同产业门类通过产业链的构建实现链接，从而创造经济效益；第二种是地域形态，既需要不同地域之间形成文化产业的联动发展，又要根据本地区的特点和优势制定适宜自身的发展规则，错位互补；第三种是文化形态，既需要不同文化的相互交流碰撞，也需要强化民族文化音符，实现"走出去"战略，弘扬中华文化。

对于行业生态来说，版权体系的构建是一个统一的整体，通过版权的有效行使作用，文化产业的各行业得以顺利地实现产业链条上游和下游的对接。对于地域生态来说，版权体系的构建需要协调创新，同时还要有阶段性的策略区别。在中国的跨区域文化整合中，有几个地域表现相对突出。苏锡常一带的动漫产业就是基于区域错位竞争和资源整合为基础的生态合作。有人提出过长三角地区动漫产业的合作思路：如果把长三角的动漫产业比作一个报社的话，那么杭州可能是最好的编辑部，苏州可能是最好的印刷厂，上海则是最好的发行部，而全球最大的小商品集散地义乌则是动画衍生产品最好的输出平台。而北部湾地区目前成为国家新的发展战略，在泛北合作中，文化艺术市场的繁荣需要版权予以保障，协同创新成为文化产业区域合作的关键。版权通过法律手段和行业自律体现，使不同地区的艺术市场趋于一致性的规范。对于文化生态来说，版权体系的构建要从维护国家文化安全的出发点出发，既要推动中国文化走向世界，又要吸纳不同文化的精华，壮大本民族文化实力。版权除了维护文化产业创意主体的利益不受侵犯之外，还承担着维护国家文化利益，保护民族文化精神，传承文

化遗产和文明成果的使命。也就是说，版权作用于文化产业，需要在"文化"层面和"产业"层面两个方向发挥作用，文化安全作为国家安全的一个重要方面，在文化产业化、经济全球化和贸易自由化的强大冲击下，显得越来越突出。在此背景下的中国版权产业既要承载起维护国家文化安全的责任，遵守国际贸易的有关约定，又要不断探索产业经济的强盛之路，实现跨越式发展，这一议题显得迫切而艰巨。

5.4 产业渠道

在满足需求日益多元化、审美趋于同质性疲劳、文化消费选择空间竞争愈加白炽化的语境中，动画行销渠道的拓展，需要紧随时代的消费方向，探索应用新兴渠道并广泛嫁接多元业态。

5.4.1 产业消费渠道

费瑟斯通曾指出，消费主义文化"有两层的含义：首先，就经济的文化维度而言，符号化过程与物质产品的使用，体现的不仅是实用价值，而且还扮演着沟通者的角色；其次，在文化产品的经济方面，文化产品与商品的供给、需求、资本积累、竞争及垄断等市场原则一起，运作于生活方式领域之中。"[①]在文化消费趋于成为国民经济与社会发展的战略性组成时，文化产品和服务的生产、消费和流通成为一个导向性的标尺，折射着未来产业发展的方向，这就使得动画产业成为未来的朝阳产业。

文化消费是文化生产的前提条件，文化消费的不断扩大自然也就成了文化生产实现发展的内在动力。正是由于文化消费和文化生产的这种循环往复式的互促与互济，才为文化产业的不断上扬和持续发展开辟了广阔的场域和无尽的空间。因消费需求而形成市场，因市场需求而促动生产，因生产效能而产生利润。在这个以文化为主体的

① （英）迈克·费瑟斯通.消费文化与后现代主义［M］.刘精明译.南京：译林出版社，2000：123.

链式循环圈中，消费是动因，生产是关键，赢利是目的。[①] 正是因为消费需求的强大驱动，催生了生产制作和投资、融资领域的繁荣，尤其是民间市场、民营企业和风险资本的活跃，更给予动画集群化成长和集体性崛起的丰润土壤，而随着经济发展不断提高的动画产品和动画服务消费能力，也把对优秀动画的需求和期待推向了风口浪尖。在巨大的动画生产需求背后，可以看到，人们需要的更多的是用这样一种特殊而美丽的艺术形态进行精神消费的迫切愿景。因此，在消费驱动环境下的动画市场行销，需要以时代作为度量衡。我国动画消费与文化产品和服务的消费一样，正经历着从"粗放型消费"阶段向"集约型消费"阶段过渡，进而进入更加注重消费品质的"舒展型消费"阶段。文化消费占人均消费支出的比重越来越大，因此，这一关键阶段，需要充分利用文化资源和市场要素，创新动画形式和内容，提供高质量、多类型的动画产品和服务，积极引导动画文化消费，尤其是从内需层面上繁荣本土动画，从而使其成为战略性产业中的一匹黑马，引领文化创新的步伐。

设计文化消费亮点是开拓动画产业渠道的关键所在。在传统动画产业链条的构建中，常被分为三个层次，第一个层次是动画片本身的制作播映市场；第二个层次是动漫图书和音像制品市场；第三个层次是动漫形象所衍生的产品，包括服装、玩具、饮料、儿童用品、游乐园、主题公园等。新时代的动画行销，同样延续着动画产业链条的扩张方式，并不断进行商业模式的创新，当文化消费多元化时代的步伐逐渐迈入动画领域、新兴业态逐渐趋于成为支柱产业、新文化形态与动画产业的界限越来越消弭时，动画形象以更加多样的方式渗透到人们的日常生活中，并以其充满梦幻和憧憬或饱含回忆和怀旧等情感营销方式，植入到新的商业浪潮中，为"信用卡"打上动画标签就是其中的一个例子。2005 年，兴业银行推出了印有"加菲猫"形象的信用卡，该卡作为国内首张带有卡通标识的信用卡，采用加菲猫和其朋友欧第的形象设计，并使用异形卡的特殊形状，更加彰显卡通信用卡的独特和个性。2006 年年初，招商银行借着国内 MSN 产品的风靡，以吸引职场人士为目的，发行了以 MSN 系列虚拟形象为卡面的 MSN 珍藏版 MINI 信用卡；随后，招商银行又推出了以 Hello Kitty、机器猫、阿童木和蜡笔小新、Tom&Jerry 等卡通形象为主题的信用卡。与此同时，中国银行在动画形象主题信用卡的热潮中，推出了以几米漫画《向左走向右走》为主题的都市信用卡。2008 年，中信银行与腾讯公司联合推出国内首张以 QQ 卡通形象为主题的信用卡，QQ 企鹅卡通形象被印制在信用卡上，成为都市 QQ 爱好者新的身份象征，同时持卡人钟爱的 QQ 号码也可被凸印在信用卡正面。同时，中信银行还与原创动力合作，以国产动画形象"喜羊羊"为主体，推出了"刷卡送喜羊羊礼物"系列活动。2009 年，JCB 国际信用卡公司与光大银行联合推出"光大花仙子粉丝主题信用卡"，这被称为光大银行"情感营销、精准营销"的又一力作。"无论客户的年龄大小，童年的经典记忆永远不会磨灭，聪明漂亮的'花仙子'给人的感觉依然是如此的亲切和温馨，使用魔法棒实现梦想的'花仙子'伴随着信用卡的完美体验，将会给客户忙碌的生活平添一份宁静和愉悦"。随着《喜羊羊与灰太狼》动画电影的风靡，"喜羊羊"动画形象开始广为人知，2009 年，中国农业银行携手广州原创动力动画设计有限公司，在全国独家首发"金穗喜羊羊与灰太狼联名卡"，喜羊羊联名卡的卡面围绕"喜羊羊与灰太狼"玩偶形象重新设计，以不同卡通人物的性格特点和家庭成员角色作元素，将超人气的喜羊羊、超靓的美羊羊、超 Q 的懒羊羊及打闹逗趣、温馨甜蜜的灰太狼一家印制在信用卡上，专为"喜羊羊与灰太狼"动漫粉丝及温馨小家庭群体打造，旨在为其提供个性生活品质的服务。

创新文化消费形式是开拓动画产业渠道的突

① 艾斐.文化产业的规范与价值取向［N］.人民日报，2009–11–03.

破点。除了在信用卡上印制动画形象来激发消费动力获得银行部门与动画创作部门的共赢之外,"创造消费热点"已经成为许多动画企业的行销手段,并将其作为企业发展战略的一个重要组成部分。例如,迪斯尼与可口可乐、麦当劳、柯达等大企业都结成了战略合作伙伴,每增加一个合作伙伴,迪斯尼都尽力发挥其最大的价值能量,强强联合、合作增效的策略彰显出迪斯尼高明的市场运作能力。2005年9月12日香港迪斯尼乐园开幕之前几个月,香港迪斯尼乐园与可口可乐公司宣布成为合作伙伴,为标志这次合作关系的延伸,两者联合推出可口可乐"金盖"促销活动。促销活动为一万名消费者提供免费香港三日游,并成为香港迪斯尼乐园开幕嘉宾。香港迪斯尼一方面可借助可口可乐强大的品牌力量在国内占据形象的制高点,更重要的是,经营中国市场多年的可口可乐的销售渠道遍布国内,甚至是较为偏远的农村地区。与可口可乐的合作使香港迪斯尼的影响力快速渗透到市场末梢。而与麦当劳的品牌联盟,更是迪斯尼动漫形象深入人心的重要战略。10多年来,通过麦当劳全球3万多家餐厅,迪斯尼获得了庞大的推广平台,如迪斯尼发行新片,麦当劳店中都会挂满琳琅满目的大海报;迪斯尼动画片的衍生产品则很快成为套餐的赠品。迪斯尼通过品牌联合,把动漫形象和企业形象延伸到日常生活的各个角落,它不光进入了个人的生活空间,还通过儿童食品套餐、衍生产品玩具等改变和影响了各个家庭对迪斯尼的印象和观念。[1]诸如在信用卡上印制动画形象以及动画企业联合服务业企业进行相关主题活动等,主要是基于以下战略性思考。其一,信用卡消费模式的逐渐普及和相对成熟;其二,新的通信方式获得广阔的市场空间;其三,经典和流行动画形象本身的消费聚合力;其四,文化消费在金融衍生产品和动画衍生产品市场的双赢。综观目前大多数银行选用

的动画角色,可以分为两类,一类是经典动画形象,这类形象如阿童木、机器猫、花仙子、Hello Kitty和蜡笔小新,可以勾起成年人对童年生活的回忆和怀旧情结,看着这些动画片长大的青年人恰好处于具有独立消费经济能力时期,而信用卡消费模式的主要载体也是以其为主体;另一类是流行动画形象,如几米的"向左走向右走"和QQ企鹅形象及MSN系列虚拟形象等,它们恰好符合现代都市人的文化消费取向与通信交流方式。在这些前提条件下,动画形象的信用卡应运而生,动画在为生活增添了一道风景线的同时,也通过各种可能的载体行销着自身。

创造文化消费需求是开拓动画产业渠道的重要路径。为满足社会各阶层的文化娱乐需求,在充分体现政府主导公益性文化、市场主导经营性文化的格局中,人们会发现,需求是可以满足的,也是可以创造的。意识到这一点,对于目前的文化工作是十分必要的。好莱坞的电影,各式各样的游戏软件等西方的文化产品,更多的是一种在文化消费领域的文化创造。所以,文化产业在英国等国称为"创意产业",它就是想方设法通过各种方式吸引你的眼球,千方百计地把受众的"胃口"吊起来并延续下去,更多地赚取消费者的票子。针对不同人群的潜在文化需求,予以分析、开发,定向制造相应的文化产品和创新的文化服务,是我们必须努力学习的一个新课题。创造需求,培养市场,激发、驱动隐性、潜在的文化需求,这对我们推动新兴的文化产业的发展,显得尤为重要[2],尤其是对于动画产业这样的战略性新兴产业而言,一方面,需要不断创新消费形式,丰富消费内容,以满足人们日益多元化和高端化的消费需求;另一方面,需要另辟蹊径,将创新变成一种自觉意识,从而创造出新的消费亮点,引发并刺激人们的消费欲望,在此基础上引领消费潮流,拉动消费需求,拓展消费市场。

① 殷俊,杨金秀.迪斯尼动漫发行销售环节策略分析[J].动漫壹周,(174).
② 黄振平.文化需求:既要满足也要创造[N].人民日报,2006-11-09.

5.4.2　产业应用渠道

充分运用并整合媒介平台，是动画行销渠道建立的基本手段，在激烈竞合的市场格局下，销售动画作品多与各电视媒体合作频繁，可掌握相对较多的产业信息，对当地市场的营销十分有利。以生产为导向的多元化战略：一部动漫作品在生产制作过程中涉及的面非常广泛，与多个合作企业协同制作，也可择机制作电视栏目或企业广告动画片等。随着动漫企业的逐渐成熟，形成自己的核心技术，如软件或运营管理技术后也可进入电脑游戏、建筑设计或其他相关产业[①]，迪斯尼就是典型的代表。"迪斯尼每次推出一部新片之前，整个集团上下一致、全力配合，利用所有宣传机器和设施：迪斯尼电视频道、所辖 ABC 电视网、迪斯尼网站、迪斯尼乐园、迪斯尼玩具专卖店，并与其战略伙伴电影院、麦当劳和可口可乐公司等有关方面合作，进行宣传。"[②]在媒介整合的同时，文化产业振兴背景下的动画行销，还需要把握时代进程中新技术的融入和不断突破的趋势，给予动画创作更广阔的想象空间；把握动画产业与一、二、三产业不断融合的趋势，给予其衍生产业具有增长潜力的延展空间。

广泛嫁接新型媒介，是动画行销拓展的重要内容。根据中国互联网络信息中心（CNNIC）发布的《第 24 次中国互联网络发展状况统计报告》显示，截至 2009 年 6 月 30 日，我国网民规模、宽带网民数、国家顶级域名注册量（1296 万）三项指标仍然稳居世界第一，互联网普及率稳步提升。受 3G 业务开展的影响，使用手机上网的网民也已达到 1.55 亿，占网民的 46%，半年内增长了 32.1%，增速十分迅猛。截至 2009 年 6 月 30 日，中国网民规模达到 3.38 亿人，普及率达到 25.5%。网民规模较 2008 年年底增长 4000 万人，半年增长率为 13.4%，中国网民规模依然保持快

速增长之势。互联网产业的高速发展，为多元化的动画行销带去了更为开阔的空间，在这一信息化语境下，网络艺术开始向两个方向发展："一是栖身于网络媒体的传统媒体艺术形式，如：网络文学、网络戏剧戏曲艺术、网络音乐、网络美术、网络电影、网络广播艺术、网络电视艺术等有了进一步的发展；二是具有网络媒体特性的新型艺术品种，如：网络游戏、网络剧等表现出旺盛的生命力和强劲的发展势头。"[③]在这一现实环境下，就动画行销的拓展而言，新兴渠道的兴起和普及，需要打破旧有的思维定式，在非传统动画传输载体上进行行销。例如，网络游戏企业的市场拓展，依托并依赖互联网，却并未局限于"游戏"本身。根据 2009 年度的《中国网络游戏市场研究报告》调研显示，中国网络游戏用户网龄在 5 年以上的比例为 53.3%。中国网络游戏用户较长的互联网时间意味着用户对于服务的应用程度也在逐步加深，这种加深无疑为运营商的多元化营销创造了基础。目前，网络文学、SNS 网站已经被部分厂商运用到网络游戏的营销以及产品研发当中，而未来视频、博客、电子商务等服务也存在很大的与网络游戏结合的空间，除此以外，运营商对于线下媒体的进入也为网络游戏的间接推广奠定了基础，如盛大、完美时空、金山等厂商纷纷进入影视业。与此同时，动画的行销还延展到了手机等媒介终端，截至 2009 年 3 月，中国手机用户已经超过 6.5 亿人，是中国普及率最高的媒体，并呈现出了从个人通信终端发展成为媒体终端的趋势。早在 2004 年，日本用手机下载漫画、电子小说、故事等图文类内容的市场已达 12 亿日元，其中一半的下载内容是漫画。仅 2006 年 5 月，就有 500 万幅漫画被下载到日本三大电话公司的手机上。2008 年，日本手机动漫产业的市场规模就已经达到 900 亿日元，约 127 亿元人民币。就中国手机动漫的发展状况而言，根据 IResearch 调查

① （美）迈克尔·波特 . 竞争优势［M］. 北京：华夏出版社，2005：361.
② 喻国明，张小争编著 . 传媒竞争力：产业价值链案例与模式［M］. 北京：华夏出版社，2005：172.
③ 许行明 . 网络艺术［M］. 北京：北京广播学院出版社，2002：73.

显示，国内有 72.2% 的手机用户使用过铃声下载，62% 的手机用户使用过待机彩图下载。这种信息容量大、表现形式丰富、网络负载低的动画形式，是现阶段 2.5G 带宽下非常好的数据业务形式，其多媒体性和娱乐性特征突出，可以让用户在 2.5G 的环境下体验 3G 的感受，而随着技术的进一步更新，基于 3G 的平台逐渐趋于成熟，手机动漫正在逐步实现传统动漫产业与手机新媒体的融合，成为动漫产业价值链的重要一环，未来随着全球手机动漫等无线娱乐已成为 3G 业务中的热点，动画市场行销的注意力也将被更大地转移至这一媒介终端。因此，对于未来中国文化产业的发展，中国动画的持续健康成长来说，需要强化对"科技自觉"的深入认知，"加速科技成果在文化建设中的转化和应用，发挥科技手段在文化建设中的支撑和提升作用。只有这样，我们的文化建设才能在满足当代世界的需求中提高科技含量，才能在科技手段的支撑和提升中创新我们的文化形态和文化业态"[①]，从而进一步推动文化产业的发展和繁荣。

动画产业应用渠道多元开拓的核心在于最大程度地利用动画品牌资源进行多渠道扩张。在电视剧与动画作品的改编上，《武林外传》、《家有儿女》等一系列动画作品，正是实现了同一文本在同样媒介载体上不同艺术形态的传播，不但最大限度地利用了文化资源，而且为文化产业的业态创新提供了探索的模板。北京联盟影业投资有限公司制作的《武林外传》，是章回体古装电视喜剧

《武林外传》的动画版，以俏皮的语言、幽默的形式讲述了发生在同福客栈的有趣故事。该片以动画的形式加入了更多的夸张和想象，色彩亮丽、节奏明快、造型鲜明，在文化符号的提炼和影射上更加典型。天地人传媒有限公司制作的《家有儿女》，是电视剧《家有儿女》的动画版。它以中国人特有的文化生活背景、思维习惯和行为方式来表现家庭教育新旧观念的冲突与变化，其戏剧冲突和故事情节都极具家庭观赏性，也因为选择了动画艺术表现方式，娱乐效果更加突出（图 5-7）。除此之外，许多电视栏目在表现方式上都融入了动画的表达方式，例如一些游艺竞技类的电视娱乐节目，通常以动画的方式介绍游戏规则，还有许多新闻栏目，也采用动画的方式来表达没有取得实景拍摄素材的新闻点，从而使电视画面更加直观。

电视动画与其他艺术形式，例如戏剧、小品、相声等传统艺术之间的融合现象逐渐突出。将小品、相声等艺术形式"动画化"在今天已经不是一种新鲜的艺术形式，早在多年以前，央视的《快乐驿站》栏目就开辟了这一先河。电视文化开始日益彰显出大众性、快餐性的特性。电子媒介信息充斥在人们生活节奏加快的语境中。娱乐和喧嚣过后快乐反而悄然缺失了。在寻找快乐的同时，人们身心疲惫。这种当今文化语境下受众心理需求的不断扩张，使"快乐"制造者成为救世主。同时，大众对于"神话"的向往也亟需一个"舞台"的出现。这使得"小品化"的电视节目制作方式愈加普遍。

图 5-7 《家有儿女》电视剧播映后，动画作品随之推出（选自《家有儿女》电视剧和同名动画片）

① 于平. 文化创新的高端定位与发展路径［N］. 光明日报，2009-12-25.

"小品化"则意味着一种即兴的、零碎的、即时的文化产品生产、制造方式与形态。"小品化"是对以往文化产品所崇尚的完整、系统、严谨、体大思精的"体系化"的反动。也许是现代生活节奏过于紧张，也许人们已不习惯去读解、理解或建构"体系"，总之"小品化"是当下文化生产与制造的主体方式。在《快乐驿站》之后，更为多样化的地方戏曲被改编为动画作品，带有浓郁的地方特色和不同种类戏曲艺术特点的电视动画作品应运而生了。"马氏相声"诙谐幽默、耐人寻味，是传统相声艺术的代表。天津福丰达影视科技投资发展有限公司制作的《逗你玩——马氏相声专辑》，以马三立、马志明等相声名家的相声表演原声为依托，通过生动的动画人物形象，夸张的情境描述，表现出相声所要表达的故事情节，同时配以适当的音效，使传统相声名段更具观赏性和趣味性。在传统戏曲艺术与动画创作的融合方面，京剧《真假李逵》、晋剧《凤台关》、昆剧《十五贯·访鼠》、黄梅戏《女驸马》、豫剧《花木兰》、锣鼓杂戏《鸿门宴》等，以及列入非物质文化遗产保护名录的珍稀剧种：耍孩儿《猪八戒背媳妇》、碗碗腔《打老婆》等涵盖了 54 个剧种的 100 个剧目，均以电视动画形式予以呈像。剧中的音乐和演唱保留了原作的精华，由优秀戏剧演员配唱，而剧中的形象却以动画形象来进行诠释，富有较强的艺术性。例如，杭州时空影视文化传播有限公司、中国美术学院联合制作的《戏曲动画集萃》，将动画艺术与戏曲艺术相结合，用动画的形式再现了《白蛇》、《贵妃醉酒》、《武松打虎》、《智取威虎山》、《对花》、《惊梦》等精彩戏曲唱段，画面精致唯美，能够给观众带来传统艺术形态美好的视听享受。更为重要的是，戏曲动画这一形式，借用最时尚的数字技术外壳，传递最古老的民族文化精粹，通过盘活传统文化资源，有助于地方戏曲摆脱生存窘况和发展困境，使人们在娱乐化的语境

中，接受戏曲文化的精髓。

从以上电视剧、相声作品和戏剧戏曲作品的动画改编和创作上来看，这一类题材动画作品的涌现，无不说明了动画产业等"文化产业具有一次投入、一次研发而成果却可以多次转化的特点。一个故事、一个人物形象，可以转化为出版物、影视作品、动漫游戏、舞台演出等系列衍生产品，使成本不断分摊，在经济收益上产生叠加效应"。[①]而由于技术变革带来的一系列经济、规制和文化力量的驱动，媒介融合在美国媒介公司中正成为一种常态。经济方面，规模经济和范围经济特点使得电视传媒机构不断积蓄扩张规模和产品使用范围的内在冲动[②]，因此在这一趋势下，动画产业的关联行业之间融合度不断加强并越来越一体化。在动画产业的主体拓展中，漫画、电视动画、游戏和电影动画等相关行业通过改编、嫁接和植入等方式，派生出不断膨胀的产业空间，极大地推动了动画的市场化程度。同样以视听为主要传播手段，同样以视听体验为途径获得乐趣和享受，有着大致相同的目标市场的电影动画、电视动画、漫画和电子游戏之间，不可避免地有着密切联系，而且呈现出一种全方位融合的趋势。融入了游戏的娱乐本质，动画的幻想艺术后的电影，也必将给观众带来全新的视听享受，也会因"互动"而更具魅力。因此，动漫、游戏与电影之间的互相改编也逐渐成为视听产业发展的趋向之一。从产业的本质上来看，电视动画、电影动画与电子游戏在产业合作上也具有很大的潜力，存在着很大的互补性——较之于电影和电视，游戏的产业链条更为丰富，市场拓展空间也更为广阔，可以为电影与电视动画提供新的发展空间；而发展已很成熟的电影动画和电视动画，则可在艺术表现、文化叙事和精神享受等方面给予游戏以养分。这些相似性和互补性为它们的产业合作提供了坚实基础。而电影、电视和漫画的消费群和游戏玩家群，

① 欧阳坚. 开启文化产业发展新纪元 [J]. 求是，2009（23）.
② 喻国明，戴元初. 媒介融合情境下的竞争之道 [J]. 新闻与写作，2008（2）.

彼此构成潜在的消费市场，蕴藏着巨大的商业空间，因此三者之间的跨界合作也是必然的。与此同时，游戏和动漫作品借鉴影视的叙事手法、视点切换和场景渲染等艺术语言，其艺术水准将逐步得到提高。

未来，动画产业不同层次之间的不断融合与渗透，使动画产业"无边界"的命题进一步深入，动画在电视栏目之间的融合，动画艺术与其他艺术形态之间的融合，都将为电视动画创作提供新的内容和素材，而媒介资源之间的完全共享，也让电视动画创作有更为广泛的选择，这对于正在扬帆起航的中国动画来说，充满了鲜活的机遇，但更是对于以往发展思路局限性的颠覆式注解。

从企业构成的价值链丛林中可以清晰地看出，企业间分工的实质是企业集聚形成的核心所在，也是其理论依据的关键之处。正是因为企业之间的资源共享和合理分工，企业集聚才会具有无论是单个企业还是整个市场都无法具备的效率优势，集聚保证了分工与专业化的效率，同时还能将分工与专业化进一步深化，反过来促进企业集聚的发展。文化产业集群的形成，有利于企业间分工的深化。而市场经济体制下企业分工的趋于合理

及分工的进一步明确，主要以兼并重组为表现形式和实现路径。

5.4.3 产业营销渠道

2007 年，电影《变形金刚》上映，其全球票房为 7.08 亿美元；时隔两年的 2009 年，《变形金刚 2》上映，全球票房为 8.3 亿美元。回溯"变形金刚"进入中国的历史，从美国孩之宝玩具公司"免费"送给电视台播映《变形金刚》的动画片，到"博派"、"狂派"、擎天柱、威震天、千斤顶等栩栩如生的动画形象进入一代人们的心灵深处；从《变形金刚》的动画系列片不断创造了 20 世纪后期收视的奇迹，到各种变形金刚玩具纷纷登陆中国，以不菲的价格在各地持续热销，让许多百姓在并不宽裕甚至有些拘谨的生活中，结余出零用钱去消费变形金刚玩具，因为孩子们都以拥有更新款式的变形金刚为荣……这一系列的"变形金刚式"植入方式，延续了整整 20 多年的时间，也陪伴了一代人的成长过程。与之相伴的，是美国孩之宝公司依靠该动画片的衍生产品，从中国孩子的口袋里赚走的 50 亿元人民币（图 5-8）。

图 5-8 《变形金刚》从玩具到影视作品，开辟了多种营销渠道，也进一步证明了动画产业链条的多源性和多元性（选自《变形金刚》）

1988 年 5 月，上海音像资料馆译制了 98 集《变形金刚》的前 95 集，随着电视动画片《变形金刚》的热播，这些动画角色和它们所承载的英雄故事，被赋予的强大品格，深深地渗透在一代人的心灵深处，这也为日后"变形金刚"各个维度的扩张，埋下了伏笔。20 年以后，在 2007 年电影《变形金刚》带来 7 亿美元票房收入的同时，也为孩之宝催生了 4.8 亿美元变形金刚玩具的相关收入，而这一块业务占据了孩之宝当年总收入的 13%。除了玩具之外，变形金刚的脚步开始随着真人版电影而涉足植入式广告。在电影《变形金刚》中，通用汽车、eBay 网站和诺基亚手机分别在整部电影中亮相了 30 几次、7 次和 5 次。真人版《变形金刚》仅仅是植入电影的广告收入，就达到 4000 多万美元。而 IPOD 的播放器、HP 笔记本、苹果笔记本等国际著名品牌也纷纷在动画中得以展现。"过去好莱坞电影中的植入式广告更多的是硬贴上去的，但现在的大片选择的广告本身已经成为时尚元素的组成部分，看不出是外加的或者说这种植入是快乐的。广告已经成为内容的一部分"，而"电影是观众付费观看的巨大的广告载体。"据统计，在第一部真人版《变形金刚》电影中，植入广告的总收入分担了 4000 万美元的电影投资。

在《变形金刚》免费播映的年代里，广大的变形金刚爱好者却不停地为"变形金刚"的其他消费品埋单。据相关资料显示，1988 ~ 1995 年，广州白云山企业集团公司从美国孩之宝公司获得正式销售变形玩具的代理权，当年一些经典变形金刚玩具的售价是这样的：大力神的 6 个合体成员，平均每个成员的价格是 18 元；大黄蜂的平均价格是 11 元；机器恐龙 48 元一个；威震天 108.8 元一个。根据一项调查，1988 ~ 1995 年期间，中国的男孩平均花在变形金刚玩具上的总开销在 200 元左右。这期间中国人口大概是 10 亿人，儿童大概是 1 亿人，除去 50% 的女孩，再除去不具备购买力的男孩（4500 万），大约有 500 万男孩有能力购买变形

金刚玩具。按照平均每人消费 200 元计算，500 万人的消费就是 10 亿元，扣除关税、玩具制造成本等费用，保守地说，变形金刚玩具的纯利润应该在 5 亿元左右。那还是在小豆冰棍 5 分钱一根的年代，父母每月的平均工资也就是七八十元，而一个擎天柱玩具就已经卖到 120 元了，这个数字基本就是当时一个普通家庭一个月的生活费。[①] 虽然是当时消费的奢侈品，变形金刚的玩具销售却一直火爆，这是因为这些原本活跃在荧屏上的动画角色们，为人们的生活带去了壮阔的机器时代梦幻和憧憬，并使人们愿意为此付出更多的消费。

相似的例子还有日本动画《四驱小子》及其续集《四驱兄弟》的市场营销方式。数年前《四驱小子》在全国范围内播放，片中造型各异、功能繁多的迷你四驱车引起少年儿童的极大兴趣，奥迪公司趁机向日方买断其片中车体造型版权，大量生产发行四驱车玩具，样式竟多达数百种。为了消除家长对于玩具"玩物丧志"的质疑，引导宣传一种动手动脑、开发儿童智力、鼓励家长参与、共同拼装车模、加强亲子互动的促销理念，并仿照动画剧情举办全国性的迷你四驱车比赛，此活动一经展开即取得惊人效果，以至于国家体育总局也参与其中联合举办，更壮大声势。迷你四驱除了车体本身销售惊人，车身贴纸、专用电池、充电器、润滑油、车胎、电机、工具箱、跑道等配套零件的利润更为丰厚。在全国四驱车市场上，奥迪公司一跃成为龙头，拥有 70% 的市场占有率。

其实在今天看来，"免费"已经成为一种相对成熟的商业行销模式，以此为突破口的各种市场运营方式，不断扩张着动画产业的疆土。譬如日本外务府曾利用"政府开发援助"中的"文化无偿援助"资金，从动漫制作商手中购买动画片的播放版权，并无偿地提供给发展中国家电视台播放。例如，日本官方曾无条件地将《足球小将》的动画给伊拉克的电视台播放、把《岛耕作》系列送给海外的官员和企业，通过这些产品宣传，让他

① 从"变形金刚"看孩之宝的玩具营销［N/OL］. 一大把玩具圈 http：//industry.yidaba.com/lpgywjjj/yxgl/yxglzg/907545.shtml.

国民众了解日本的社会文化。等到这些国家对这种"免费的午餐"形成依赖以后，再实现从免费到低价位再到正常价位的出口，在这种文化政策下，日本不仅培养了大量的哈日青年，出口了本国文化，同时也取得了良好的经济效益。[①]再例如，迪斯尼的网络营销策略变革，首先开始于网络"免费"播映。2008 年，迪斯尼公司在其官方网站上为《迪斯尼的奇妙世界》（Wonderful World of Disney）系列影片提供完整版在线免费观看。首先在网上播出的影片为《海底总动员》（Finding Nemo）（www.Disney.com/WWoD），随后，《怪物公司》（Inc.Monsters）、《幽灵鬼屋》（The Haunted Mansion）、《青春舞会皇后》（Confessions of a Teenage Drama Queen）、《公主日记 2》（Princess Diaries 2）、《辣妈辣妹》（Freaky Friday）和《小飞侠》（Peter Pan）等影片也陆续登场。据迪斯尼的相关负责人说，本次提供在线免费观看的决定是公司网络策略的一次标志性变革。之前，福克斯（Fox）、环球（Universal）、狮门（Lionsgate）和米高梅（MGM）几家电影公司已经加入了 NBC 环球新闻公司（NBC Universal/News Corp.）拥有的 Hulu 网站。虽然电影是免费的，但其广告策略目前还没有最终定案。[②]由此可以看出，每一个动画影像的免费播映背后，都有一张价值不菲的"兑换券"，这张兑换券以不同的形式将人们对于动画角色和动画情节的喜爱，幻化成为他们对各种动画衍生产品付出的消费，而这张兑换券的有效期，却长达数十年。

在我国以"免费午餐"的形式进行动画市场拓展，主要有以下三个特点：其一，动画作品属于精品节目，本身具有强大的吸引力和凝聚力。例如，《变形金刚》本身充满机器感和幻想力的造型设计，另外其进入中国的时机是中国动画市场存在着巨大消费需求，本国制作的电视节目无法填补消费缺口或者生产的动画作品本身缺少这一

题材和主题。还有许多游戏产品的市场营销也是迎合了这一契机，"免费模式通过体验门槛的降低招揽许多体验用户，但是，运营商并没有真正的免费，却通过道具等模式进行收费。某种意义上讲，付费的玩家享受的是特殊的待遇，免费的玩家只能体验最基本的玩法"。其二，在动画形象获得公众知名度，得到一定的群体认同之后，以销售动画授权衍生产品的形式获得高额的授权利润。"最常见的销售方式就是周边实体店以及网上拍卖。一般来说，大型的周边店不但销售动漫书籍、碟片、海报、人物模型、学习及生活用品，还包括游戏机及相关配件、动漫中的 COS 道具、服装甚至定制服务等。"其三，以"免费午餐"形式播映的动画作品常常会推出续集或者持续更新产品和服务链条，通过更新换代的升级保持其新鲜感从而刺激消费欲望，而通过"免费播映"获得动画形象的动画文化认同的持续周期较长，并且可能产生潜移默化的教化效果。

5.5　产业融资

金融是现代经济的核心，金融引导资源配置、调节经济运行、服务经济社会，对国民经济的持续、健康、稳定发展具有重要作用。随着动画产业的资本力量羽翼不断丰满，面向动画企业，帮助中小企业以自主版权实现融资，已在许多地区进行了现行尝试，在出版发行和版权贸易、广播影视节目制作和交易、动画、游戏研发制作等具有高成长性的行业领域，文化产业的贷款贴息政策和措施已经开始发挥重要作用。

5.5.1　融资对象

动画产业投资基金是投资于从事动画生产经营的非上市企业股权，通过培育企业股权，辅助企业成长，从而推动产业的集合投资制度。据不

①　王启超.中西动漫产业政策比较分析［N/OL］.人民网传媒频道 http：//media.people.com.cn.
②　迪斯尼网络策略改变　在线免费看试映［N/OL］.中国新闻出版网 http：//comic.people.com.cn.

完全统计，目前我国动漫企业接近 8000 多家，90% 以上的企业每年经营收入规模在千万元以下，有 100 家左右年度收入规模在千万元到数千万元，只有不到 40 家企业年度收入规模接近 5000 万元，而上亿元的企业不超过 15 家。[①] 中小企业融资难的普遍问题，同样困扰着动画电影运行企业的生存和发展。动画产业投资基金作为一种成熟的"投资基金"运作方式，通过募集资产并委托专业机构和管理人管理基金财产，解决动画电影产业融资问题；通过动画电影较高的投资回报率，实现资产保值增值。相对于其他产业投资基金，动画电影产业投资基金更加注重对动画内容的预期判断，注重对动画实业的培植和对动画电影专业性的要求（图 5-9）。

动画产业投资基金是投资于高增长和高附加值动画产品及服务的产业资本，资本增值的核心是对动画内容的预期和判断。产业投资基金是基于资本保值、增值的商业手段，高成长性所带来的较高投资回报率，是判断投资的关键，也是商业模式成功的关键。从动画电影《喜羊羊与灰太狼之牛气冲天》以 600 万元的制作成本获得了 8000 万元票房收入的高回报率和承担《阿凡达》60% 投资的两只基金凭借电影高票房同样获得不菲收益的案例中可以看出，动画电影正以高增长和高附加值，开始成为资本市场关注的重点领域之一。从目前文化类投资基金的投资结构看，投资领域主要发生在互联网、影视传媒、传统媒体、动漫、旅游演艺等多个行业，投资行业更加倾向于偏重专业化、细分化的"窄向投资"，"成长—成熟型"动画企业和项目仍是投资重点。随着文化与科技深度融合，以新媒介、新渠道为特征的新兴业态成为动画产业新的增长点，偏重于以多媒介平台创造新业态的动画电影作品，以其广泛的消费群体和良好的传播口碑而获得较高的投资关注。以动画电影《赛尔号》为例。2012 年上映的《赛尔号 2：雷伊与迈尔斯》是由国内知名同名儿童虚拟社区改编的动画电影，符合文化市场规律、契合文化消费特点并吻合特定受众审美偏好的原创内容，带来了良好的传播口碑，而播映之前便突破性地采取台网联播的播出发行方式，延展了基于动画形象的产业链条并提升了基于动画内容的投资附加值。在这一背景下，立足于商业模式开拓的运营商淘米公司早在创业成长阶段便获得来自互联网企业的天使投资支持，而在电影融资运行中，又获得由领先的风险投资企业启明创投投资注入的 500 万美元投资，从而使其在资金相对充裕的情况下完成电影的创作发行。从成功动画电影运行的商业模式中可以看出，动画产品和服务所具备的高增长和可持续发展的潜力是动画电影获得资本青睐的关键，而判断其成长性的核心是面向大众消费群体的内容原创与产品生产。

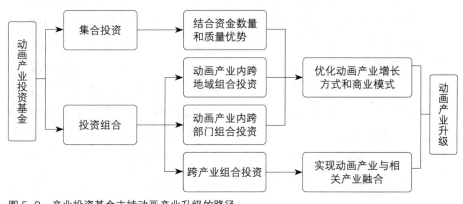

图 5-9　产业投资基金支持动画产业升级的路径

① 中国动漫产业商业模式与运营体系研究咨询报告［Z］. 北京新元文智咨询服务有限公司，2012.

动画产业投资基金是定位于动画实业的金融资本和专注于动画业态的专家管理型资本，商业成功的关键是建立风险共担、收益共享的投资分配机制，集合投资和专家管理是实现资本增值的有效路径。动画产业投资基金作为一种投资动画行业领域的金融资本，定位于动画原创、动画发行、动画播映等动画实业投资，通过经营企业实现自身增值，即动画产业投资基金把动画企业作为商品来经营，通过直接投资助推动画企业和动画产业发展，进而实现自身增值。其基本的运行模式是，由具备实业投资经验和资本经营的金融企业和产业公司发起，吸收国家财政的文化专项基金加入，并向社会以私募方式设立投资基金，既可以保障基金的投资导向，又可以保证基金运作的市场化和专业化，从而实现投资基金的高效运转。例如，吉卜力工作室代表作，动画电影《千里千寻》将近 25 亿日元的制作成本由德间书店（Tokuma Shoten）、日本电视网（Nippon）、电通（Dentsu）广告公司和 Tohokushinsha 电影公司以及其他机构联合组成的投资联盟共同投资完成，投资方根据各自的投资在总投资中的比例获取收益。由于风险共担、收益共享，强化了各投资机构对优化动画电影制作和发行共同目标的追求，各投资部门的积极参与进而强化了市场竞争力，促进了动画电影作品品质的提高和商业运行的创新。事实上，对于金融机构而言，建立适宜的金融信贷保障制度，引入履约保证机制，完善制片投资信用担保体系，以满足专业投资对风险控制的严格要求，是实现金融创新的首要环节，而对于电影行业而言，营造电影生态，建立行业信用体系；培育职业操守，提高产品质量；树立企业品牌，提高企业在资本市场的信誉度；完善融资监管，是电影行业与金融机构良好对接的首要前提。①

区别于其他金融资本，产业投资基金不仅为企业直接提供资本金，而且提供特有的专家式的资本经营与资本增值服务，因此，凭借"集合投资、专家管理"的运行方式，可以有效解决动画电影投资中投资规模小和投资经验不足的问题。动画产业投资基金能够合理影响被投资企业的经营管理，利用其高附加值的特性，优化动画企业的公司治理结构，为受资企业提供多方面的管理型服务，它对动画企业的监管不仅表现在日常运营的监督管理，还表现在对动画企业的经营战略、形象设计、组织结构调整等高层次重大问题的决策上。动画产业投资基金较强的专业性和动画产业较强的成长性，不断吸引和促进动画产业与金融行业的融合与对接。例如，北京银行以包括版权质押在内的组合担保方式，为北京青青树动漫科技有限公司提供 550 万元动画产业研发贷款，支持《魁拔》等动画影片的制作；为大业传媒发放 9700 万元贷款，支持企业 500 期动漫节目《奇趣宝典俱乐部》以及动画剧集的制作等。集合投资和专家管理一方面可以培育和重组新的文化企业，促进文化产业内部企业的融合重组以及企业管理与服务制度的变更；另一方面可以促成高新技术与文化产业内容的融合，催生新技术和创意，进而将新的技术发明和创意转化为市场需求的产品，从而推动文化产业的发展。

5.5.2 融资特点

近年来，动画电影产业的快速发展推动了动画产业投资基金的形成和规模扩张，然而，动画产业投资基金整体仍面临发展不规范、优质投资对象少、投资难度大、投资效率不高等问题，甚至出现"冷热不均"、"局部过热"、募集资金闲置问题。从动画电影产业投资基金的现状和运行规律中可以看出，动画产业投资基金投资能力欠缺和动画企业自身资质不足的双重制约，导致动画电影业难以借力金融杠杆。

与其他形式的产业投资基金及金融支持一样，动画电影产业投资基金也偏爱投资实力雄厚或即将上市的成熟动画企业，而忽视发展前景好、具

① 唐榕 . 探寻电影产业与金融机构对接的有效路径 ［J］. 电影艺术，2010（4）.

有较大潜力的中小企业。但动画企业普遍规模较小，收入现金流不稳定，动画电影的拍摄又多呈现出"项目性"的特征，因此难以提前预判稳定和持续的回报。以中国文化产业投资基金[①]为例。作为中央批准设立的唯一一支国家级文化产业投资基金，该基金投资的标准主要是成长期和成熟期的企业，同时瞄准文化产业的行业龙头，兼顾一些比较早期的项目，部分参与已上市公司的定向增发，其投资理念和投资标准决定了中小动画企业和动画项目难以成为基金关注对象。动画电影产业投资基金数量和投资能力的有限，难免使其在选择投资项目时"嫌贫爱富"和"冷热不均"，不能满足多层次尤其是较低层次的动画企业的融资需求。另一方面，全球动画市场上的中国动画企业缺乏由企业自己创造的、内生的、长久的优势，接轨全球市场机制的现代企业制度和公司治理结构尚未完全建立起来，因为市场主体地位和功能没有充分发挥出来，从而难以准确把握产业发展趋势，积极参与市场竞争，打造自身的核心竞争力，实现可持续发展，难以生产出抗衡国际市场的动画产品。举例来说，2012 年，国内制作完成并获得公映许可的动画电影共计 33 部，其中，进入国内城市主流院线和影院上映的国产动画电影共 20 部，票房总产出 4 亿元左右，而同年，动画电影《冰川时代 4》全球票房 8.75 亿美元，《马达加斯加 3》7.421 亿美元，《勇敢传说》和《泰迪熊》票房也均超过 5 亿美元。中国动画电影与全球动画电影在市场营收能力上的巨大差距，使投资者缺少对动画电影产业的投资信心，动画企业难以借助金融杠杆获得支持资金投入动画生产，因为资金短缺导致的低成本制作或资金链断裂又进一步加剧了动画产品质量提升的难度。

动画产业投资基金的实业对象更倾向于以政府扶持引导资金为主体，对社会资本和民间资本的重视和参与程度不够。从当前我国动画产业的资本结构看，基金组成和管理主体多为政府主导，财政部、省级财政厅、省内大型广电及报业集团、文化管理部门成为主要发起方。尤其是规模较大的文化产业投资基金由政府主导设立，社会资本主导的投资相对较少。尽管从国际经验看，动画产业具有较高的成长性和良好的市场，但动画产业项目的回收期较长[②]，盈利模式不明晰，产业不确定性较大，其资金又属于长期运作资金，因而募集社会和民间资本较为困难，加之当前我国动画电影产业发展所处的阶段等因素，决定了动画领域的主要基金以公益性和政府引导型基金为主。例如，我国首个旨在拯救和传承传统动画与连环画技艺的基金金龙奖公益基金，其募集款项主要用于资助年迈的动漫艺术家，并通过有效的收集、整理和研究，使深具民族风格的创作技法得以有效保存并传承后人，核心诉求以动画的文化传承为主；为中国动漫事业发展而创立的社会公益性基金 EX 动漫基金，其宗旨则是扶持中国原创动漫作者，让原创动画人解除后顾之忧，专注于动画内容创作，其核心诉求以动画人才的发现和推广为主。由于产业引导基金和公益基金的投资主体大多以政府部门和大型国企为主，在投资方向与投资策略方面不对投资回报率作出要求，而是以政府导向为中心，而政府投资具体文化产业项目时更多注重政治效应，缺乏对投资本身收益的专注，使得投资往往缺乏效率。另一方面，我国资本市场发展滞后整体影响了动画电影投资基金面向社会的开放程度和参与程度。中国产权市场正处在建立和发展的初级阶段，私人权益资本市场更是极不发达，个人和公司机构投资者的介入极其有限，民间资本进入文化产业领域的迫切需求与现行政策限制之间的矛盾也愈加突出。同时，政府主导的投资往往具有信息不对称的问题，缺

① 中国文化产业投资基金是中央批准设立的唯一一支国家级文化产业投资基金，由财政部、中银国际控股有限公司、中国国际电视总公司和深圳国际文化产业博览交易会有限公司共同发起成立，目标总规模为 200 亿元人民币。

② 根据深圳文化产权交易所研究数据，对原创项目而言，普通原创电视动画片项目投资周期一般在 7 年左右，其中包括策划筹备期、制作期、发行推广期、市场经营和回收四个阶段。网络动画回收期一般在 4 年左右，漫画项目回收期略长一些。

乏必要的监督与保证机制,而动画企业又具有专业性强、发展快的特点,投资基金与动画企业之间尚未建立起良好的沟通交流平台,这些资本市场普遍存在的问题和基于动画电影行业本身的瓶颈,制约了动画电影与资本市场的对接。

动画产业投资基金的环境建设与基金发展的速度和市场需求不匹配,法律规范和政策支持仍较为欠缺。从国际动画电影资本的运行经验来看,动画产业投资基金的发展离不开政府及相关部门的大力支持,尤其是离不开财政、税收等方面给予的政策扶持。好莱坞在 20 世纪 20 年代的扩张中就有华尔街资本的影子,包括 30 年代经济大萧条等在内的各个经济危机时期美国电影依然繁荣的背后,一直有着美国大资本财团的鼎力支持。传统的好莱坞融资模式是债务融资,即以不动产作抵押,获得银行或公司的自有资金支持,银行或公司以获取利息的方式谋取收益。[①]在产业政策及法律支持方面,例如美国有 30 个州提供了研发税收抵免,其中包括使用于文化产业领域的优惠措施;早在 1917 年,《美国联邦税法》规定减免资助文化产业从业者的税额,有效引导了社会财富支持文化产业,实现了基金会、大公司和个人投资文化产业。此外,在法国电影运行中普遍采用的融资担保基金、在欧美发达国家普遍发行并应用广泛的文化产业特色金融产品等[②],构成了有利于电影产业发展的多元化产业投融资体系。韩国在 1998 年提出"文化立国"战略,先后设立各种专项基金。文艺振兴基金、文化产业振兴基金、信息化促进基金、广播发展基金、电影振兴基金、出版基金等若干促进相关文化产业发展的专项基金,推进了韩国电影产业的迅速发展。就我国动画产业投资基金的现实而言,相关法律制度建设的滞后,是制约包括动画在内的产业投资基金发展的共性问题,它影响了产业投资基金的组织形式选择及治理结构效率。尽管我国相继出台了《公司法》(1993 年出台,1999 年和 2005 年两次修正)、《合伙企业法》(1997 年出台,2006 年修订)等相关法规政策,为产业投资基金管理公司提供了基础的法律支持,但 2004 年 11 月国家发改委起草的《产业投资基金管理暂行办法》并未正式公布,国家层面上,《产业投资基金管理办法》一直没有出台,导致动画产业投资基金发展缺乏基金退出机制、基金份额交易机制等直接的制度依据。由于基金份额交易机制与交易市场尚未建立,目前基金投资只能通过权益转让的方式退出,交易成本过高在一定程度上影响了投资者的投资积极性,针对动画等文化产业融资的专业担保公司或担保基金等相关机制建设也十分缺乏。

5.5.3 融资路径

从整体上而言,动画电影产业投资基金在动画产业发展领域方兴未艾。动画企业作为产业投融资体制创新的主体和受益方,通过探索更加规范和有利于产业发展的商业模式,不断提高经营活动的规范化程度,不仅是动画企业自身发展的要求,也是影响动画电影融资能力的关键。

从企业发展和资本运行的角度上看,动画产业投资基金的发展趋势既顺应资本市场的发展规律,又契合文化企业商业模式创新的市场逻辑。就前者而言,国内的创业版上市降低了企业上市的门槛,使得许多没能跻身上市"及格线"的文化产业企业一下子成为上市"后备席"的一员;国内文化产业的集团化、并购热潮使得许多中型的企业迅速成长,发展成为大中型的企业,使得其具备了上市的条件。在这一背景下,以股权投资为主,其他投资为辅的动画电影产业投资结构将继续维持。从后者来看,动画电影产品的投资将更加趋于多元化,产业链上投资、多个基金联合投资、基金与企业合作投资、基金与企业社会组织合作投资等投资产品,风险投资 + 制片管理、

① 许进,何群.风险投资对于中国电影产业的催化作用与机制分析 [J].电影艺术,2009(6).
② 叶金宝.文化安全及其实现途径 [J].学术研究,2008(8);王岳川.中国文化软实力与文化安全 [N].光明日报,2010-07-29.

固定回报＋投资担保、股权回购＋版权质押、版权整体或分区域购买和优先偿还等投资方式将成为撬动动画企业的金融杠杆。基于上述金融环境和产业趋向，重点发展社会资本广泛参与的、具有现代公司制特征的动画产业投资基金，仍是未来一段时期市场投资的重点和产业发展的重点。顺应市场规律，优化动画产业结构，扶持基于原创动画形象、具有自主版权和高附加值、成长前景好的动画企业，以现代企业制度为核心加强公司治理，通过收购、兼并、合并、合资、战略结盟等方式和入主控股、托管、信托、租赁、发行可转换债券等产权融资方式，不断优化动画企业的产业结构和产能结构，逐步实现以市场要素资源配置为出发点，资本跨地域流动、资源跨区域共享的合作机制。

从专业市场和产业升级的角度而言，动画产业投资基金的"专业性"体现在投资业务的专业化和动画市场的专业化两个方面。前者是商业技术的专业——拥有投资经验和专业决策的流程管理，后者是艺术规律的专业——拥有文化积累和市场洞悉力的优质作品。因此，必须加快以动画形象授权和动画版权证券化为核心的动画资源整合，推动跨行业、跨区域并购重组，不断壮大自身实力，进而探索和实践出一套符合动画作品创作规律和动画产业投资价值规律的投资模式，既实现良好的财务回报指标，又能不断提升文化产业发展水平的市场规律，培育合格的动画电影市场主体。一方面，需要着力突出动画产品和服务的思想文化内涵，不断挖掘潜在的动画产品和服务的消费增长点，以内容生产和创意为核心，进一步提升动画文化资源的开发利用效率，生产优质的动画电影作品，打造强势的动画文化品牌，真正实现企业的可持续性发展；另一方面，针对当前我国动画产业投资基金运行不专业、管理不规范、项目设计不精确等问题，加强复合型动画产业投资管理人才的培养。突出动画产业投资基金"行家投资、专家理财"的特点，通过加强动画企业与金融机构的人才互动与交流，促进动画人才与金融人才的行业交叉与融合，破解动画电影产业商业模式难以突破创新的困境。

从政府规制和市场体系建设的层面上看，在当前文化产业趋于成为国民经济战略性支柱产业的时代背景下，中国动画电影作为文化产业内容创新的核心部分，其经济价值和社会价值都被提到十分重要的位置。动画电影产业发展难以脱离时代的经济发展逻辑和文化演变规律的特点，决定了政策环境的优化是首先需要解决的问题。按照市场经济要求和公共财政理念，研究符合市场经济发展规律和动画产业特点的商业模式，推动银行、担保、风投、保险等专业机构发展和相互合作，建立适合动画企业生命周期发展的融资体系，健全适合动画电影产业发展的金融服务，重塑产业市场和商业模式，必须建立多层次的动画资本市场体系。一是以金融工具为杠杆，加强文化产业与金融结合，通过参与上市公司的并购重组，推动动画企业整合，加强与银行、证券交易所、保险公司等金融机构的密切合作，为动画企业提供全方位的融资服务等多种方式，尝试新的投资价值模式。二是建立有助于发挥动画无形资产融资担保价值的社会中介服务体系。推动动画企业与银行、担保、风投、保险等专业机构发展和相互合作，建立适合动画企业生命周期发展的融资体系，完善文化产业发展金融服务。三是根据我国资本市场的实际情况，结合动画产业的运行规律和行业特征，进一步完善多层次资本市场，建立适合动画产业投资基金投资主体的市场化退出机制，实现动画企业与资本市场的良性互动。

第6章　动画产业的发展模式

6.1　布局模式

6.1.1　城市群动画网络

6.1.1.1　发展现状

城市群[①]是指"以中心城市为核心向周围辐射构成的多个城市的集合体。城市群在经济上紧密联系，在功能上分工合作，在交通上联合一体，并通过城市规划、基础设施和社会设施建设共同构成具有鲜明地域特色的社会生活空间网络。几个城市群或单个大的城市群可进一步构成国家层面的经济圈，对国家乃至世界经济发展产生重要的影响力。"[②]作为一种在特定区域内形成的特殊的地域空间组织形态，城市群不仅仅是地理区域的概念，更是一个基于区域的经济合作体。

城市群作为一个整体上的生态群落，其区域之间和区域内部充满了经济活动的组织空间和资源要素之间的空间配置与流通。城市群多呈现网络形发展态势。城市群往往以交通运输网络为最基本的联系形态，在发展过程中逐步形成了信息网络、商品与生产网络、人才与技术网络、文化网络等，进而形成物流、人流、交通流、信息流等纵横交错的、多层次的、复杂性的网络形态。[③]城市群所构成的网络结构，为动画产业的发展提供了赖以生存的要素基础，城市群作为一个类似于经济空间共同体的地域集合体，实现类群内城市之间紧密的产业联系，城市间基于相同或相近

产业链的分工与合作成为必然。产业的错位发展和产业资源的协同利用，为动画产业的发展和动画市场的形成，提供了拓展的空间。因此，基于城市群的动画产业，呈现出跨区域的网络式分布格局，即，以交通网络为基础，以城市重要文化产业为节点，以城市群为网络，形成带状分布的形态——动画产业网络。

城市群动画产业网络是在文化产业要素资源配置和地域分工基础上形成的不同层次和各具特色的带状地域文化经济单元。狭义的动画产业网络是动画产业空间布局的核心，主要依托一定的动画产业集群、园区或动画生产、加工、制作企业集散区为载体串联形成产业发展空间，以一定空间内动画产业发达的区域或城市乃至城市群作为核心，发挥动画产业的集聚和辐射功能，联结带动周围相关动画产业的发展，由此形成点状密集、面状辐射、线状延伸的动画产品与服务的生产、消费和流通一体化的区域。我国已经形成了长三角、环渤海、珠三角等几大区域性动画产业网络。

长三角城市群动画产业网络以上海和杭州为双核心，以苏锡常城市群、宁镇扬城市群、江淮城市群为主要载体，通过动画原创、生产加工、制作、播映和出口等产业链延展，构成发达的动画生产—消费—流通网络体系，是动画产业最为发达的地区之一。长三角城市群是亚太地区重要的国际门户、全球重要的现代服务业和先进制造

[①]　城市群概念的首次提出是 1957 年法国地理学家让·哥特曼在其论文《Megalopolis》中表述的。论文研究了美国东北沿海地区一连串的大都市区聚合形成的连绵逶迤的大城市经济区。在该篇论文中，作者预言，城市群是城市化高级阶段的产物，若干都市区的空间聚集是城市化成熟地区城市地域体系组织形式演进的趋向，在 20 世纪和 21 世纪初将成为人类高级文明的主要标志之一。

[②]　顾朝林.城市群研究进展与展望［J］.地理研究，2011（5）.

[③]　夏维力，李博.群效应——从产业群到城市群［M］.西安：西北工业大学出版社，2007：35-37.

业中心、具有较强国际竞争力的世界级城市群，工业总产值占全国的近 1/4。这一地区富集着大量动画企业，民营经济的活跃和较高的市场外向程度，为动画企业提供了良好的生存空间，也为现代动画市场体系的建立提供了良好的基础。在长三角城市群动画产业网络体系中，杭州城市动画产业发展特点鲜明。动画产业的"杭州模式"是政府推动加民间拉动的制度创新和区域产业发展模式。它具体可以概括为：以打造"动漫之都"为目标，以政府推动为基础，以民营企业为主体，以会展平台为依托，以名家名校为支撑，以国内外市场为导向，以促进经济转型升级和提升人民生活品质为根本的动画产业发展之路。

珠三角城市群动画产业网络以深圳和广州为双核心，以广佛肇、深莞惠、珠中江三大都市圈为主要载体，通过产业转移，发展外向型动画产业。珠三角城市群由香港、广州、佛山、江门、深圳、惠州、肇庆、珠海、东莞、中山、澳门等 11 个城市组成，外加清远市作为其辐射城市。它是我国沿海开放区最具活力的地区，也是我国城市化水平较高的城市群之一，在全国经济中占据重要地位，即使不将香港和澳门计算在内，该城市群仍旧吸纳了全国近 1/6 的外资。在珠三角城市群动画产业网络体系中，广州原创动画特点鲜明。广东原创动力文化传播有限公司策划推出的《喜羊羊与灰太狼之牛气冲天》、《喜羊羊与灰太狼之虎虎生威》创造了国产动画电影票房过亿元的佳绩；广东宇航鼠动漫制作的中国第一部宇航题材的大型系列动画片《宇航鼠》，在中国中央电视台少儿频道首播后广受热捧，目前其研究开发的相关玩具、文具、服装等已达数千种。深圳动画产业则以文化与科技融合为显著特征，将文化元素和文化服务植入科技产品，极大地丰富了信息产业的发展生态和产品结构。以腾讯公司为代表的一批科技型企业从以往单一的技术发展路线拓展到应用互联网先进技术提供具有文化内涵的服务，催生动漫、网络游戏、数字内容、手机媒体、多媒体产品等一批极具发展潜力的新兴文化科技业态。

环渤海城市群动画产业网络以北京、天津两个直辖市为龙头，形成了包括河北、山东、辽东半岛等 20 多个城市为主体的动画产业发展空间，为我国北方核心经济区的重要组成部分，环渤海地区具备良好的基础，自然资源和人力资源的组合优势尤为突出，强大的创新能力、发达的金融业也使这里成为外商在北方投资最密集的地区。环渤海动画产业网络因此也具有较高的竞争力。在环渤海城市群动画产业网络体系中，动画产业集聚特征明显。以北京和天津为例。北京具备强大的现代服务业和文化创意产业、金融等产业基础以及文化、市场、人才、宣传渠道等多方面的优势，北京动画产业以产业基地建设为依托，以支持和保护原创自主知识产权为核心，以培育龙头企业和品牌形象为重点，紧紧围绕研发制作、版权交易、体验娱乐、人才培养、动漫游戏会展等五大中心环节，拓展产业链，培育跨区域产业集群。目前，北京在石景山、中关村、东城、亦庄等几个重点区域初步形成了产业聚集区。石景山区正在建设北京数字娱乐示范基地，将建成数字娱乐发展、数字娱乐体验等 8 个特色中心。中关村以海淀图书城地区为中心正在建设创意先导基地，加快建立研发、投融资等服务平台，以及政策、法律、专利、版权等配套服务体系。东城区政府和北京歌华集团联合打造"北京歌华创意产业中心"，吸引国内外企业投资创业。大兴区魏善庄镇也正在规划建设国家新媒体产业基地。天津市将动画产业列入重点产业之一，出台系列优惠政策扶持动画产业发展，动画产业通过构筑自主创新高地，取得快速发展，逐步形成了以品牌动画作品为引领、动画企业集聚发展的格局。以天津滨海新区为例，随着国家动漫产业综合示范园、中国天津 3D 影视创意园区、国家影视网络动漫示范园、国家影视网络动漫研究院四个国家级园区的落户，滨海新区内注册的动漫及上下游相关企业已超过 220 余家，国家重点动漫企业已达到 80 余家。这些国内文化产业中的领军企业借助国家动漫园区这一公共技术服务平台，在动漫科

技上获得领先优势，并引领新区动漫产业在高新科技上快速进步。该平台以3D立体动画电影高端制作流水线为基础，涵盖了当今数字动画制作的核心系统，自去年5月份投入运营以来，共参与了十余个项目的制作。其中，中影集团的《兔气扬眉》、日本动画电影《铁拳》、卡通先生动画电影《赛尔号》等影片的渲染工作都是在这一公共技术服务平台上实现的。

6.1.1.2　发展成因

区域发展是一个由点及面、渐次扩展的动态过程，区域发展的不平衡性是不可避免的，任何一个区域的发展，总是最先从一些点开始，然后沿着一定的轴线在空间上延伸，点与点之间的相互作用及经济联系往往在空间上沿着线状单元联成轴线，轴线的经纬交织最终形成经济网络。当区域整体发展水平较低时，只有集中经济增长势头于少数几个点上，才能获得最大的经济效益，核心极化对边缘的回波效应必然大于扩散效应，造成核心发达、外围落后的区域差异。而当区域整体发展水平提高后，区域积累了一定的财富，核心也达到了足够大的规模时，才有可能也有条件分散经济增长势头于整个区域，表现为扩散效应大于核心对边缘极化的回波效应，扩散效应发挥作用的结果，必将推动区域的协调发展和整体发达。[①]"扩散效应"是所有位于经济扩张中心的周围地区，都会随着扩张中心地区的基础设施的改善等情况，从中心地区获得资本、人才等，并刺激促进本地区的发展，逐步赶上中心地区。[②]

一般而言，在城市群的形成过程中，"回波效应"和"扩散效应"同时起作用，但在城市群发展的不同阶段，两者之间呈现出此消彼长、此强彼弱的博弈状态。在"回波效应"和"扩散效应"的动态平衡中，产业主导城市逐渐达到产业发展最大的承载力，许多发展的必备要素边际成本开始上升，如产业环境的容纳程度降低、劳动力的

成本上升等，各种城市问题开始显现，"回波效应"开始减弱，城市群动画产业网络的发展必然开始向外辐射和转移。

以长三角动画产业网络体系的形成为例。长三角城市群经济空间形态的能级主导均衡路径的核心特征为"单极—扇面"结构。其中，单极城市上海作为核心区所获得的中介机会不断增多，促使产业向其集聚，上海邻近城市受其溢出效应影响，苏州、无锡等城市经济得到了较大程度的发展，最终形成了集聚状的极化区域——扇面——扇面板块的出现，主要与目前长三角已有的两条轴线有密切联系，第一条轴线为上海—南京的北翼轴线，第二条轴线为上海—杭州的南翼轴线。正是这两条轴线的存在，使得整个地域空间出现两两相夹的扇面。[③]长三角城市群的空间布局使动画产业的空间分布呈现出鲜明的区域特征。其主导城市上海的动画产业，尤其是原创型动画产业的生产创作能力最为发达，动画企业的集聚化和集约化程度同样最高。作为联合国教科文组织创意城市网络中的"创意之都"，上海文化产业发展的创意、人才、资本和金融等要素，不断通过城市群空间组织结构进行轴线扩散，为动画产业发展提供了良好的环境和空间。其一是沿"上海—南京"北翼轴线进行扩散，其二是沿"上海—南京"南翼轴线进行扩散，而南京市和杭州市则凭借良好的经济发展基础、丰裕的社会资本环境、高校相对云集而源源不断供给的创意人才和技术要素，并借助上海国际金融和贸易以及上海自由贸易区的辐射扩散，不断发展基于创新和创造的动画产业，从而使长三角城市群脱离了单一城市原创型动画产业发达的格局。

除了"上海—南京"和"上海—杭州"基于扩散效应形成的"双翼"之外，在上海与苏州、无锡和常州之间也形成了一个稳固的三角形（图6-1），以"苏锡常"为核心，承接高端文化产业

① 王家庭.建立国家综合配套改革试验区的理论研究［J］.人大报刊复印资料——体制改革，2008（2）.
② 同注①.
③ 王伟.中国三大城市群经济空间宏观形态特征比较［J］.城市规划学刊，2009（1）.

图6-1　长三角城市群能级主导均衡路径图式①

的中端转移的产业群落已经形成，它们与主导城市上海、副中心城市南京和杭州构成了错位发展与有序合作的产业发展格局。例如，上海在动画产业发展中的格局，以面向全国的文化创意形象原创和面向全球的国际文化贸易为核心，杭州和南京则专注于动画形象的创意设计和动画产品的创意孵化，而"苏锡常"地区则以动画产品的加工制作、动画衍生产品的设计生产以及动画衍生产品中主题公园的服务体验为主。从动画产业的城市群分工中可以看出，单个城市往往不具备产业发展所需的全部资源，或者不完全具备产业链各环节所有的比较优势，而城市群之间的合作与协同创新，则可以充分利用各自优势，吸引产业链不同层次和不同环节的企业形成集聚。例如，上海所具有的全球金融和外贸的高端业态基础和优势，"苏锡常"所具备的劳动密集型产业的优势，可以使它们在城市群中实现文化资源的共享和动画产业的错位共赢。

长三角城市群能级主导下的动画产业发展，充分吸收了跨区域范围内集群协同的优势资源和要素资源，展现出复合型核心竞争力。以无锡（国家）数字电影产业园为例。其所处的地区江苏省无锡市位于长三角城市群和苏锡常城市圈交汇区域，经济发展基础良好，正在成为文化产业发展的集聚地，产业集聚效应明显。该区域发展基础良好、资本市场活跃、民间消费旺盛、国际合作密切，多元动画业态发展成熟，苏南五市文化产业增加值约占江苏全省总量的四分之三，区位优势突出，目前，江苏未来影视文化产业创意产业园、江苏环球数字欢乐谷、苏州"中国光华文化创意产业园"、无锡盛大公司第三代城市主题文化乐园、常州"嬉戏谷"、扬州"智谷"、江苏文化科技产业园等一批园区正在成为文化产业发展的集聚地，产业集聚效应明显，为无锡（国家）数字电影产业园的生产制作提供了强大的驱动力。

从跨区域间的政策环境看，江苏省和无锡市高度重视动画产业发展，动画产业发展基础优越，产业格局初现。江苏省"十二五"发展规划提出加快文化产业园区、创意文化街区、数字出版基地、动漫和数字电影产业基地建设，建设一批高起点、规模化、代表国家水准、体现未来方向的文化产业示范基地和示范园区，形成优势明显、特色突出的文化产业群。无锡全市共有文化创意产业企业4600多家，涉及影视制作、工业设计、动漫网游、广告会展等领域，为园区二期建设和后续开发提供了良好的客源。无锡（国家）数字电影产业园以数字电影产业运营、动漫游戏产业内容创作、技术研发、影视相关配套服务等文化产业的全产业链运行为主导，是江苏省推进文化与科技融合的重要载体，符合江苏省战略发展格局和无锡市城市转型升级的战略方向。

从跨区域间的要素禀赋优势看，在省域范畴内，江苏全省有60多个文化（创意）产业园区，4个国家级动画产业基地，7家国家文化产业示范基地，18个省级文化产业示范基地和7个省级文化产业园区，为无锡（国家）数字电影产业园开

①　王伟.中国三大城市群经济空间宏观形态特征比较［J］.城市规划学刊，2009（1）.

发提供了良好的市场合作、产业配套基础。在市域范畴内，数字电影产业业态关联性较高的园区、基地、项目建设，有效降低了项目运行成本，提高了项目资本回报率，缩短了园区投资回收周期。园区周边，国家动画产业基地、国家动漫游戏产业振兴基地、国家工业设计园、江苏省文化创意产业园、江苏基础软件园、江苏软件外包园、江苏省文化产业示范基地等纷纷落户无锡，促进了动画产业网络体系载体的建设。

从区域内部集群周边看，江南大学、北京大学软件与微电子学院无锡基地、无锡职业技术学院以及埃卡内基等高校和实训基地，有利于与动画产业实现"产学研一体化"的发展，而周围的太湖鼋头渚、蠡园、三国城、水浒城、唐城等国家 4A、5A 级景点也有利于开创以"影视动漫"为主题的旅游业项目，推动无锡动画影视产业与文化旅游协同化发展。

综合上述有利于集群协同创新的产业环境、发展氛围、产业空气和制度环境，无锡（国家）数字电影产业园的发展定位，远远跳出了无锡市域范围，以面向长三角、辐射全国、链接全球的思维和发展思路，定位为国际知名的影视拍摄制作高地、影视制作研发高地、影视文化交流高地、影视人才实训高地、影视动漫衍生产品开发高地、世界领先的现代科技与影视文化融合的产业示范区和先导区。其产业定位为"以国际化视角、工业化手段、市场化运作，将集合动漫影视内容产业，拓展动画关联产业，产学研于一体，创意、生产、交易、消费联动，突出数字化、高新技术特色"的文化产业基地。

6.1.2　动画产业集群

6.1.2.1　集群现状

对动画产业集群的定义建立在对产业集群和动画产业概念和理论的理解与分析基础之上，即，汲取产业集群的一般性规律和特点，结合动画产业的定义、特征以及发展的特殊规律和对知识价值的紧密关联。产业集群的理论最早由迈克·E·波特于 1990 年在《国家竞争优势》一书中正式提出。在该书中，波特从产业和国家竞争优势的角度对产业集群现象进行了理论分析，并由此提出了国家竞争优势的"钻石模型"。波特认为，产业集群或簇群是一种相关的产业活动在地理上或特定地点的集中现象[①]，产业集群包括一批对竞争起重要作用的、相互联系的产业和其他实体，经常向下延伸至销售渠道和客户，并侧面扩展到辅助性产品的制造商，以及与技能技术或投入产业相关的公司，还包括提供专业化培训、教育、信息研究和技术支持的政府部门和其他机构。[②]根据波特对产业集群的定义，可以认为，动画产业集群是一个类似于生物有机体的产业群落，它是动画企业及与动画产品和服务相关机构有组织的综合体。动画产业集群强调以动画形象为核心、以动画产业链为布局的动画及相关产业，在生产经营过程中相互依赖、相互合作、相互竞争，动画产业集群不仅仅是一种生产组织形式，更是一种经营组织形式[③]，它是动画产业即动画产品和服务以及动画文化可发挥显著作用的产业集聚方式。

具体而言，动画产业集群在形式上、组织方式和系统结构上呈现出三个突出特点：在形式上，动画产业集群是与文化相关产业的企业以及该产业的相关产业的企业在地理位置上的集中，是文化相关产业高度集中于某个特定地区的一种产业成长现象。从组织结构上看，动画产业集群作为一种中间性体制组织，具有企业网络的性质。但由于动画产业本身涵盖的行业门类众多，各行业之间的特点和运行规律差别较大，因而动画产业集群不是一般的企业网络，而是具有互补性、共

① Porter M.E.Clusters and the New Economics of Competition［J］.Harvard Business Review，1998：77-90.
② Porter M.E.The Competitiveness Advantage of Nation［M］.New York：Free Press，1990.
③ 沈玉芳，张超.加入 WTO 后我国地区产业调控机制和模式的转型研究［J］.世界地理研究，2002（1）.

享性和排他性的密集型创新网络。从系统结构上看，动画产业集群是一个文化相关产业种群生态系统，是在一定区域内的各种生物群相互有规律结合在一起的结构单元。同样由于其行业的丰富性，所以动画产业的生态系统中，常常会诞生主导产业和与之相配套的关联性产业，与其他产业集群不同的是，动画产业集群内的主导产业和配套产业大多数来自其自身分类中的不同层次，这些产业在特定区域范围内，相互依存、竞合，并形成一个动态变化的有机整体。

在动画产业进入升级转型阶段，产业集群是不可或缺的发展形态。以集群形态集聚起的动画产业群落能够打破条块分割和行政界限分割，灵活地按照市场需求进行资源配置，通过资源共享、行业耦合和平台共建等方式，有效地提升整体竞争力。近年来，国内许多城市都在试图通过实施集群战略，建立产业园区或集群，以此来推进区域文化产业的发展。就目前产业园区的现状来看，从企业自发集群到政府主推园区模式初具雏形，市场主导的集团建设正逐渐驶入下一轮发展的主流。

作为产业经济的一种重要组织方式，集群的发展必须与区域发展紧密结合起来，把产业的发展区域具体化，并将产业经济发展的一般规律与动画产业发展的特性贯穿在规划的全过程中。区域规划是落实集群规划的重要工具和手段，它与产业规划相结合，从产业门类的视角，解释了区域选择的产业门类及推动产业发展的对策，又从区域空间的视角，诠释了区域采取的产业布局以及区域空间组团的形成策略。基于集群可持续发展的空间设计和产业规划，是集群成长的前提。"从全球范围来看，各国（或地区）的产业集群不可避免地有重叠和相同的成分，由于规划的科学和政策的有力支持，各国着重扶持的产业集群对提升地区经济地位乃至促进国家的经济增长以及创造就业机会方面起到了令世人注目的作用。"[①]近

十几年来无论在发达国家还是在发展中国家，集群的促进作为一个地方化和区域化的经济发展概念，均日益受到重视，出发点是集群能激发更高的竞争优势潜能。

6.1.2.2 集群成因

动画产业集群的形成和发展，与动画产业的艺术规律和文化产业的经济规律密不可分。动画产业集群的形成规律符合文化产业集群的基本特征，它"不是从上而下的一根链条，更像是一簇生机勃勃的野生丛林，掺杂着鲜花、药草、刺槐和昆虫，迸发出野性的活力。它往往把相关的各种企业、研发机构、工作室、艺术俱乐部等组合在同一个空间，不但降低了开发成本，而且在相互的穿插渗透中，形成许多新的组合。"[②]动画产业集群在区域经济发展的格局中，扮演着以核心动画产业为中心的文化生态群落的作用，由于动画产业是一个综合性和创意性较强的行业，而集群恰好提供了一个行业内部和不同行业之间整合的温床。从而通过共生模式，与不同类别衍生产品的开发，动画产业的中介、营销等行业相互渗透，以较大的产业关联度实现跨越式发展。以"形象授权"作为产业链发轫端的链条不断延展到其他产业领域，而且其所带动的文化消费拉动了城市内需，在产业链下游的制造业环节上，对就业的促进作用也相当明显，而就跨行业的融合来说，动画行销犹如一台强有力的机器，调动广告、出版、动画主题旅游、文化用品制作、艺术演出等产业形态的活力，为城市的迅速发展不断释放着动力源。

第一，动画艺术创作对创意人才提出了较高要求，而人才的分布与区域经济发达程度密切相关，同时，资本、技术在这些地区的分布也相对集中，多元必备要素的集聚，提供了动画产业集群形成的保障。因而动画产业集群在地缘分布上，呈现出沿经济发达地区的城市动脉聚合的格局。一方面，经济发达地区提供了人才集聚和产业配

① Wolff M.F.Japan's "New" Industrial Policy Revives Old Successful Ways [J].Research Technology Management, 2004 (6): 2-4.
② 花建. 创意：从产业链到产业丛 [N]. 中国文化报, 2005-08-05.

套基础。许多的动画产业园区都是依托所在城市的大学作为辐射源，例如北京通州动画产业基地、朝阳区三间房动画产业基地等都分布在中国传媒大学附近，北京电视台和中央电视台的迁移也与高校形成了产业孵化的互动；杭州数字娱乐产业基地、国家动画产业基地则依托中国美术学院的创意人才支撑，在该区域及周边地区，集创意、研发、产品制造和市场推广为一体的产业链正在加紧构建。对浙江省乃至长三角地区都具有很强的辐射性。经济发达地区的配套产业也较为齐全，如网络、软件与计算机服务业、影视传媒产业和轻工业等，为动画产业的发展提供了较好的技术支持，也为动画衍生产品的研发和制作提供了一定的基础。另一方面，经济发达地区创业环境较好，具有适合民营企业生存的社会环境和文化氛围。由于动画企业多为民营企业，较为宽松的创业氛围、发达的物流配套以及针对自主创业的相关优惠政策等，都会吸引动画企业进行自主集聚，从而形成适应自身发展的产业群带。由于动画产业是一个综合性和创意性较强的行业，而园区恰好提供了一个行业内部和不同行业之间整合的温床。从而通过共生模式，与不同类别衍生产品的开发，动画产业的中介、营销等行业相互渗透，以较大的产业关联度实现跨越式发展。

第二，在文化资源因为现代技术和物流高速流动的前提下，现代服务业和新兴产业较为发达的地区可以广泛汲取各地文化资源，进行动画产品的生产和动画服务的创作，而该地区的文化消费水平较高，也为发展动画产业提供了更为广阔的空间和更为便捷的传输渠道。例如，在日本430家的动画制作公司中，有359家集中在日本首都东京，特别是JR（日本铁道）中央线、西武新宿线及西武池袋线等几条主要铁路沿线。其中，练马区、杉并区就有近150家，已成为世界上屈指可数的一个卡通产业集群地。东京是日本的教育和文化中心，拥有190多所大学，100多个博物馆，

文化产业高度发达，为动画产业的发展提供了良好的基础和保障，而JR沿线作为城市交通动脉，是商业物流密集区域，也是创意人才的集中区域，动画制作公司沿交通动脉分布构成狭长的动画创意带，不仅可以借助城市文化经济组团的便捷提供，而且还可以与高科技、金融、高校等单元进行协同创新和事业联盟。再如，加拿大的不列颠哥伦比亚省（简称BC省）是北美动画产业中心。2003年，动画产业收入达6.68亿加元，省内共有12所动画电脑学校、60多家动画制作公司。初期，BC省动画产业只为美国提供代加工服务，到20世纪90年代后期，原创作品越来越多，也因此分享到更丰厚的市场利润。园区另一种模式为本土制片，投资及制作的所有权均属BC省本地动画公司所有，目前这一块的总收入占BC省游戏动画总收入的75%。这也进一步表明，一个成功的动漫企业不仅有独立运营的能力，同时也要有在不同层次的战略联盟协同运营的能力，针对一个项目在海外不容易进入的市场进行市场型联盟，也可针对某一项目的工作流程分工协作进行事业联盟，亦可以针对大型项目开发进行企业联盟。[1]因此，产业集群依托城市金融动态和物流系统以及文化消费上对周边地区的吸附力和整合力，不断地将其他地区的文化资源以及各种优势资源进行吸纳，并利用集群企业联盟协作的力量，进行产业的扩张，通过资源的共享节约生产成本，激发创意因子。

第三，动画企业的集聚，除了自发性因素之外，受到政策的影响较大，文化产业发达地区的政策体系通常较为完备，为动画企业的落户，提供了起步时期的温床。动画产业的相关政策从最开始作为《中共中央国务院关于进一步加强和改进未成年人思想道德建设的若干意见》道德建设环境的重要组成部分到《国家"十一五"时期文化发展规划纲要》中作为"重大文化产业推进项目"，以"国产动漫振兴工程"被提出，逐渐从意识形态和宣传教育工具走向社会效益和经济效益兼具

① 周世兴，蔺海鲲.战略管理前沿问题研究［M］.北京：中国社会科学出版社，2006：172.

的文化产业重要组成，其政策措施也逐渐从宏观走向中观和微观，各省市根据现实情况和发展基础，分别在此基础上提出了更加具有针对性和倾斜性的具体政策，很大程度上推动了区域动画产业的跨越式发展。

作为未来"文化科技创新的孵化器、文化企业快速成长的助推器、文化产业集约发展的大平台"，文化产业园区和基地正进入有序的良性发展阶段，未来动画产业集群还需要在征地和税收等政策上给予支持，使其能够更好地在区域经济发展、产业结构升级和城市文化景观建设中发挥作用，这也为动画产业集群在未来的发展中提供了方向性指针，打破以往动画产业园区、集群行政管理按照行政区划分割的矛盾，打破行政区界限，改变完全按行政区制定区域政策和绩效评价的方法，利用当前世界性经济结构战略性调整的有利时机，把优化配置动画企业资产和建立现代企业制度与区内经济整合和形成联合整体优势结合起来，进一步提高动画产业集群的核心竞争力。

6.1.2.3 集群类型

动画产业集群是全球资本、技术和人才等要素流通最迅速、对创新和创造成果的应用最敏捷的地区之一，它们通过经济文化发展轴线相互串联，星罗棋布地构成了全球文化经济的空间网络。动画产业集群最突出的特点是以智力成果和知识资源为集群凝聚的核心，以创新为动力，建立受文化保护作品的创作、生产、传播、使用和消费基础之上的产业组织形态。由于动画产业集群的主体是企业，依照企业管理中的知识理论，可以将动画产业集群的形成类型划分为知识宽度型、知识强度型和知识深度型三种类型。

知识宽度在动画产业集群发展中的核心在于把知识的获取、共享、创新和应用建立在开放的平台上。基于破解区域经济发展瓶颈或高度匹配区域行业特征的知识宽度型集群着重于打破区域行政壁垒，以文化创意资源的开发整理与重塑为

主体，以文化创意和技术创新为驱动要素，从而能够有效实现资源的整合与市场的配置，往往成为政府经济调控的战略重点。长三角地区动画产业集群多为知识宽度型。

知识强度在动画产业集群发展中的核心在于推动基于知识产业链升级及契合或引领市场需求的消费升级。知识强度型集群主要通过对要素结构、需求结构和产业结构的综合优化与配置，在产业本身知识价值链的基础上展开分工与合作，在表现形式和发展趋向上倾向于以"产城融合"开发模式发展动画产业集群，实现资源共享，有效节约了动画产业的运行成本、提高了动画产业的发展效率、推进了动画产业的集成创新能力和消化吸收再创新能力，有助于文化功能的发挥。

知识深度在动画产业集群发展中的核心在于推进隐性知识创新及隐性知识显性化所创造的产业附加值。隐性知识创新是动画产业集群核心竞争力的基本构成，是形成知识深度型产业集群的重要路径，它是高度背景化和个性化的知识信息，集群中的隐性信息实现了各个具有不同创造能力和技术知识水平的创意企业依靠组织内部公开的界面规则或关系契约，在创意设计、生产、流通等各个环节实现灵活的专业化分工和松散的耦合，形成非线性、多层次、多功能的网络合作关系[①]，这种多层次的、灵活的网络关系既发挥了集群中创意要素协同创新的作用，又实现了企业间知识的传播、共享、吸收和整合，使集群弥漫着"产业空气"。

在全球分工中的治理者或跨国企业形成的集群网络中，发达国家以知识为核心，通过外包动画产业的非核心环节，利用发展中国家产业集群成本较低的优势，增强自身的核心竞争力，构筑高端环节的进入壁垒，控制了文化产品的利益格局和价值链分配，使我国动画产业集群在全球价值链分工中处于被动位置，其核心障碍正是因为缺少创造核心知识产权和创新隐性知识方面的竞

① 余晓泓.创意产业集群模块化网络组织创新机制研究［J］.产经评论，2010（4）.

争力，即基于知识深度和强度的文化产品开发不足。从总体上而言，动画产业集群以集聚化、集约化和集中化的布局模式，运作机制和创业环境，为动画产业集群的形成和发展提供良好的运作机制、创业环境和优惠政策等保障，从而使动画企业能够根据市场需求，迅速形成分工合作网络，不断壮大区域动画产业的整体竞争力。

6.1.3 动画产业基地

6.1.3.1 基地现状

国家动画产业基地是我国动画产业发展的主要力量。通常意义而言，动画产业基地具备创作研发、制作生产、企业孵化、行业集聚、交易流通、人才培养等多项功能，已经成为我国动画产业的主力军，2011 年各国家动画产业基地自主制作完成了 276 部国产动画片，总长 190290 分钟，占到全国总量的 72%左右，比 2010 年增长 10%。目前，长三角地区、珠三角地区和环渤海地区已经形成了成熟的动画产业集群，中部地区、华北地区、东北地区动画产业迅速崛起。2012 年，各国家动画产业基地积极贯彻落实总局、地方关于推动我国动画产业发展的举措，大力扶持重点动画企业和动画项目，优化扶持方式，拓展服务形式，积极引领国产动画发展由量的增长向质的提升转变。2012 年度，国家动画产业基地自主制作完成国产动画片 210 部，123715 分钟，约占全国总产量的 55%。生产数量排在全国前列的国家动画产业基地是：南方动画节目联合制作中心、苏州工业园区动漫产业园、福州动漫产业基地、深圳市动画制作中心、无锡国家动画产业基地（表 6-1）。

从当前我国动画产业基地的运行发展情况看，基地在区域发展中的引领和示范作用越来越明显，对文化产业的跨越式发展起到了积极推动作用。目前，长三角地区、华南地区、华北地区、东北地区、西南地区以及中部地区都形成了若干个动画产业集群带。绝大多数动画产业基地积极落实总局、地方关于推动我国动画产业发展的举措，制定战略规划、完善服务设施、凝聚动画企业、

2012 年国家动画产业基地国产
电视动画片生产情况　　表 6-1

基地	部数	时间（min）
南方动画节目联合制作中心	29	20471
苏州工业园区动漫产业园	31	16945
福州动漫产业基地	27	14866
深圳市动画制作中心	18	11957
无锡国家动画产业基地	14	10346
杭州高新技术开发区动画产业园	19	10324
天津滨海新区国家影视网络动漫实验园	8	4576
张家港（动漫）产业园	9	4540
大连高新技术产业园区动画产业园	3	4272
厦门软件园影视动画产业区	10	4256
北京市文化创意产业集聚区	7	3433
常州国家动画产业基地	4	2996
南京软件园	5	2704
沈阳高新技术产业区动漫产业园	8	2643
重庆市南岸区茶园新区动画产业基地	4	2398
上海炫动卡通卫视传媒娱乐有限公司	4	2184
昆山软件园	3	2030
中央电视台中国国际电视总公司	3	1534
黑龙江动漫产业（平房）发展基地	2	850
江通动画股份有限公司	2	390
湖南金鹰卡通基地	0	0
上海美术电影制片厂	0	0
中国电影集团公司	0	0
长影集团有限责任公司	0	0

培养动画人才、推进动画生产，取得了较好的成绩。除动画作品的生产基地外，动画产业的教学基地和实验基地也为产业发展提供了一定的范式。

作为国家动画教学科研基地，根本和首要任务是为我国动画产业的发展输送行业亟需的大批高素质、创新型人才。为此，大多数动画产业的教学和实验基地坚持密切关注国内外动画产业、教育和研究的发展前沿，不断调整自身定位，以动画产业人才需求为导向，在为动画产业各环节输送思维活跃、创造力强的人才中发挥着示范作用（表 6-2）。

基地名称	授牌批次	授牌时间
中国传媒大学	第一批	2005 年
北京电影学院	第一批	2005 年
吉林艺术学院动画学院	第一批	2005 年
中国美术学院	第一批	2005 年
浙江大学	第二批	2007 年
浙江传媒学院	第二批	2007 年
广播电影电视管理干部学院	第三批	2008 年
西安美术学院	第三批	2008 年

8 家国家动画教学研究基地　表 6-2

6.1.3.2 基地模式

国家动画产业基地是一个国家和地区动画产业综合实力和竞争力的集中体现。大力培育和发展国家动画产业基地有利于满足日益增长的文化需求、扩大文化消费总量，有利于把握国家动画产业发展的重大战略机遇、加速实现文化与科技的深度融合、加快动画产业链延长、加强动画产业融合，有利于应对日益激烈的国际文化竞争、推动中国动画产品和服务走出去。几年来，动画产业基地已经成为创新动画产品的主阵地、繁荣动画市场的生力军、发展动画产业的领头羊。

动画产业基地的核心竞争模式是文化积累与科技创新模式。文化创意与科技的融合创新，犹如原子爆轰，把能量辐射到各个产业和广阔的社会领域，随着数字化技术优势争夺日益激烈，动画产业发展已经开始从"规模优势"向"范围优势"转化。对于正在进入快速发展期的动画产业基地的主体——骨干动画企业来说，既要"强筋"，又要"健体"。在强筋方面，需要着力突出动画产品和服务的思想文化内涵，不断挖掘潜在的文化消费增长点，以内容生产和创意为核心，进一步提升文化资源的开发利用效率，促进文化要素与各种生产要素融合，创作优秀动画形象、生产优质动画产品、打造强势动画品牌，真正实现动画企业的可持续性发展。在健体方面，应当及时抢占产业技术链竞争的制高点，以重大技术突破、重大发展需求为基础，提高原始创新、集成创新和

引进消化吸收再创新能力，加强新技术在动画作品中的应用，培植具有自主知识产权的技术、产品和服务，推动动画企业实现战略转型和发展模式创新，形成核心竞争力。

动画产业基地的市场经营模式是合纵连横与跨界经营模式。提高动画产业基地的竞争力，需要以全球视野谋划和推动创新，通过各种合纵连横的方式加快动画企业内部和外部的协同发展。一方面，以骨干动画企业为引领，以动画产业基地为单位，通过收购、兼并、合并、合资、战略结盟等方式和入主控股、托管、信托、租赁、发行可转换债券等产权融资方式，不断优化动画企业及相关企业的产业结构和产能结构，逐步实现以市场要素资源配置为出发点，资本跨地域流动、资源跨区域共享的合作机制，实现跨地区、跨行业、跨所有制的兼并重组，成为市场活力大、产业链完善、辐射带动强的骨干动画企业。另一方面，在国内、国际两方面协助地方企业加大外部市场开拓力度，进一步延伸动画产业的价值链，优化动画资本要素，加速动画产权、信息、人才、技术等要素资源的流通与配置，通过打造掌握关键技术、拥有自主品牌、具备开展高层次分工合作能力的骨干企业，提高动画产业基地的国内外竞争力。

动画产业基地的核心运行模式是以动画企业为主体的商业经营。企业是市场经济的细胞，动画产业基地的主体是以动画产品和服务经营为核心的企业，动画企业在市场经济运行中，以动画艺术创作规律和动画市场营销规律为基本导向，面向消费者提供满足动画教育、娱乐等多元消费需求的动画商品，以核心品牌为引领进行资源整合，是动画企业的核心诉求。以上海盛大网络发展有限公司为例，作为领先的互动娱乐媒体企业，盛大网络通过盛大游戏、盛大文学、盛大在线等主体和其他业务，向广大用户提供多元化的互动娱乐内容和服务。盛大游戏拥有国内最丰富的自主知识产权网络游戏的产品线，向用户提供包括大型多人在线角色扮演游戏（MMORPG）、休闲

游戏等多样化的网络游戏产品，满足各类用户的普遍娱乐需求。盛大文学通过整合国内优秀的网络原创文学力量，构建国内最大的网络原创文学平台，增进读者和作者之间的互动交流，并依托原创故事，推动实体出版、影视、动漫、游戏等其他相关文化产业的发展。盛大互动娱乐主题公园则专注并致力于打造国内第一个基于物联网的互动娱乐主题示范园区。以虚拟世界现实化和现实世界虚拟化有机结合为核心理念，以互联网人人互动文化为精髓，以物联网新技术为核心手段，打造一个以年轻互联网用户为主要群体的新一代文化旅游目的地、线下精神家园和娱乐消费总汇，构建第三代城市主题乐园，建成较大的电子竞技平台，以实现互联网、体验经济、旅游经济、休闲娱乐相融合的新经济模式。这里需要阐释的一个重点问题是，并非所有的动画产业基地或动画企业都以"动画"为单一主业，而是根据动画运行规律和市场需求，以动画产业链上下游的相关产业为综合配套和衍生产业，进行多元拓展，这也是符合动画产业发展规律的主体战略。

动画产业基地的可持续发展模式是不断优化发展环境与产业生态。近年来，文化改革发展进展顺利，文化企业快速发展，很大程度上得益于出台了一系列行之有效的扶持配套政策。要进一步加强措施保障，为文化企业做大做强、文化产业快速发展提供有力的政策支持。对于动画产业基地的可持续发展而言，同样要努力营造有利于动画及相关企业发展的良好政策环境，提高政策引导和扶持的针对性、实用性和可行性，在财政、税收、金融、用地等方面研究出台更加优惠的政策措施。要进一步完善市场准入政策，在确保国家文化安全的前提下，逐步降低资本准入门槛，充分调动社会资本发展动画等文化产业的积极性，构建一个健康、有序、互动的产业生态系统，形成面向全球、面向未来的动画产业新格局。

6.1.4 动画企业

6.1.4.1 发展现状

2012 年，全国通过文化部、财政部、国家税务总局认定动漫企业数量达到 500 家，重点动漫企业 34 家，其中产值过亿元的已有 13 家，上市公司 2 家，规模较大的动漫机构包括上海美术电影制片厂、央视动画、湖南宏梦卡通等。我国动漫制作生产企业大致可以分为两类，一类是来源于广电系统内部的制作力量，另一类是来源于广电系统外部的制作力量，而系统外中小型动漫制作企业已经是动漫节目的主导力量。这些动漫制作生产企业组织结构基本包括：高管层、策划部、制作管理部、财务部、办公室、宣传发行部，从产业组织上看，它们规模较小（一般人员不超过 100 人，大多数以工作室的形式存在）、业务分散、经营单一，主要进行的是外来动画片的委托加工。无论在企业规模（净资产、销售收入等）、人员素质、资金投入、制作技术、制作时间、观众或消费者消费习惯和能力、投资风险控制和投资回报上，还是在项目策划水平、相关产品开发等方面，我国动漫企业与美、日的动漫企业均有较大的差距，基本上还停留在小作坊水平，盈利模式并不清晰。[①]

在我国的上万家动画企业中，能够打造出著名动画形象的动画企业数量寥寥无几，世界级动画品牌更为鲜有；而生产同样产量并且产品输出占世界份额 65% 的动漫大国日本，只有 450 家动画制作机构，却创造者无数令人倾心的动画形象。另外，值得注意的是，在这 450 家动画制作机构中，只有 50 家有策划及制作实力的公司进行独立生产，而剩下的 400 家都是配合这些公司进行加工制作等技术环节的专项支持。在日本，这 50 家动画企业起到了龙头牵引的作用。而日本销售集团也主要被五家左右大的广告公司垄断，他们上对媒体，下对众多的动漫制作公司，采取多种形

式获取作品，包装后卖给媒体，并开发衍生产品；另外，还有约 50 家中型的动漫综合性公司，他们进行独立策划、制作和发行；其他为小型制作公司，主要是将制作的产品卖给大的销售集团，由此形成了大中小企业并存，以大企业为支柱，中型企业为补充，小企业为基础的发展格局。日本是世界上动画、漫画产品制作、衍生产品设计生产发包最大的国家，也承接高水平的动画制作外包。[①] 这进一步说明，中国动画企业以"撒芝麻盐"的状态分布，不仅整体实力偏弱，而且各自为政，缺乏互动与配合，这一存在方式，也让政府在资金扶持和专项支持时，难以进行重点定位，对诸多的"小、弱、散"的动画企业，无法进行具有方向性的补贴。

6.1.4.2 发展成因

综观美国、日本和韩国等动画强国的发展和崛起，都是依托骨干企业的发展，带动整个国家动画产品的文化消费，并将产业链条迅速扩展到全世界。对于目前中国动画企业的发展来说，需要诞生能够与世界动画产业相制衡的动画产品，就需要通过骨干企业的战略实力进行突破。在我国动画产业的发展中，能够或趋于成为发展引擎的企业主要存在三种生成方式。

第一种是加工企业转向自主原创。这一方式是目前大部分企业进行深入发展的主要路径。例如江通动画的发展，从最初的加工模仿起步，逐渐通过自主创新打造出民族品牌。早在江通动画创建之初，国内原创动画企业的生存环境并不乐观。而 2004 年之前，外国动画几乎垄断了中国动画片的播出市场，当时在电视台播放的中国原创动画片比例不到 10%。在这一现实背景下，一直力图向原创动画迈进的江通动画受到投资大、周期长等一系列瓶颈制约。为先解决生存问题，江通动画选择了先做外包订单，抓住海外动画外包业务向我国转移的机遇，业务重心放在为国外企业加工上。于是，动画外包业务成为江通公司早

期的基础业务。在动画外包业务日益扩大的基础上，江通动画通过外包服务积累起自主创新的丰厚资本。经过多年的培育，江通动画逐渐在产业的发展中进行产业结构的调整，主要从事原创动漫版权内容的投资出品、品牌推广、品牌授权、动漫及少儿图书的策划发行及动漫外包制作服务等业务，其版权内容的开发以民族原创精品动画为主，同时通过联合制作、购买引进等多种方式积累优秀的动画节目内容，建设动画版权内容库。江通动画的发展模式无疑为中国动画企业的发展作出了典范，但是就目前大多数动画企业而言，不但在形象设计、故事编撰、市场开拓等方面距离真正的自主创新还有一定的距离，而且在依托加工外包业务存货的同时，本身也存在诸如数字化程度低、市场化能力弱等弊病，单纯依靠人力资源成本价格的低廉来获取利润的方式，也因为竞争的出现，逐渐向东南亚等经济更为欠发达的地区转移。

第二种是高新技术企业投身动画。20 世纪后半期以来，移动互联网快速发展为高新技术企业提供了前所未有的发展机遇。就日本和韩国来说，利用新兴媒介进行动画业务的拓展，已经趋于成为其市场的支柱。从 2003 年 3G 时代新媒体的出现，手机动画成为日本动画产业的重要组成部分，日本手机动画用户数占到运营商总用户的 30% 以上。同样，在 2003 年韩国 SKT 就提供"Flash Any"服务，通过下载的方式，将动画显示在手机屏幕上。包括游戏、MTV、卡拉 OK 和下载动画集、动画形象等内容。在我国，电子信息产业的发展进入稳健阶段后，行业发展竞争日趋激烈，有许多高新技术企业将部分业务进行转向，将信息技术与动画形态相结合，通过新业态的开拓和尝试，实现了资本领域的二次发展。例如拓维信息。成立于 1996 年的拓维信息，起初以高新技术和电子信息产品为主营方向，在传统软件开发、集成服务竞争激烈、利润率下降的情况下，2003 年拓维信

① 姜义茂. 从世界主要动漫国家产业发展模式看我国发展机遇和空间 [N]. 国际商报，2008-02-25.

息遇到发展瓶颈与成长期困惑，开始转型打造手机动漫。手机动漫为公司发展注入全新活力，公司开始迅速发展，目前员工超过 1000 人，主要从事行业软件开发和手机动漫、移动电子商务等移动互联网业务，于 2008 年 7 月 23 日，成功登陆深圳中小企业板，得到资本市场的认同。在文化产业领域，高新技术企业携手动画形态的产业化尝试，催生了文化产品新业态的出现，例如移动动漫、移动电子阅读、移动电子出版、移动电子网游、移动影视流媒体等文化产品新业态，同时，形成新的文化产业价值链，催生新的产业群，对文化产业的可持续发展提供了技术支持和创新动力。但是，对我国的现实情况而言，高新技术企业发展动画产业的瓶颈也十分明显。其一是受到知识产权保护缺陷的制约。从目前手机动画运作的方法来看，主要是在网站提供各类动漫作品的下载，收费方式包括按次收费和包月收费等。网络下载给动漫作品提供了一种发布渠道，但总体而言这种方式在版权保护方面难以尽如人意。同时，在网速和手机终端等方面，目前的文化消费能力还不能完全满足手机动画的全方位传输。另外，在技术环节本身，手机动画的商业模式也存在一定的局限性。例如，手机动画主要是由 SP 将动画作品存放于网络，用户通过点播或者包月等方式获得动漫作品。相对来说，盈利模式上手机动漫作品的下载渠道和音乐音频作品的彩铃渠道方式则显得黏性不足。因为动画作品一旦下载到手机上，用户则可以以彩信、蓝牙等多种方式自行传播，在自行传播的过程中 SP 是无法控制也无法获利的。因此，从诸多现实因素来看，既说明手机动画等新兴动画业态的产业化拓展存在巨大的利润空间，也说明，企业从技术转型背后，不仅需要多方因素的强大支持，更需要在内容生产上取得突破，而随着手机功能的提升、3G 商用带来的带宽提升以及新的商业模式的出现，手机动画行业还将处于不断的变化之中，产业链及其竞争格局也可能会出现更为激烈的局面。

第三种是制造加工企业转身动画。2009 年 9 月 10 日，"奥飞动漫"在深圳证券交易所正式挂牌交易。其起家于动漫玩具生产公司，俨然成为玩具产业成功转型的典范。其成功不能说是制造企业转型为更加青睐文化创意的动画产业的一次偶然。在珠三角的许多地区，制造业企业在市场的选择下，早已经开始自发进行商业模式的探索了。在传统产业发展受到金融危机的影响并遭遇发展瓶颈时，珠三角地区许多玩具产业于传统产品中注入文化元素，同时政府积极营造鼓励产品结构调整的环境，依靠文化实现转型升级。例如，自 2008 年汕头市澄海区被 CCTV 指定为央视动画形象玩具产品生产基地以来，已先后有 12 家玩具企业与央视合作，推动玩具礼品从传统制造业向创意业、文化产业等高端产业发展。同时，在澄海还有许多常年生产经营传统玩具的企业开始尝试与动画公司合作，以获取形象授权或自主拍摄动画片的方式将流行的漫画形象转化为多类型的玩具产品，进而扩大市场空间，巩固行业的龙头地位。诸如广东骅威玩具工艺股份有限公司于 2008 年获央视动漫公司授权开发《小鲤鱼历险记》玩具产品，成为全国首个与央视合作此类项目的玩具公司。所开发出的 100 多个单品款式，其利润远高于一般产品。广东群兴公司也获得宏梦公司授权，开发出《虹猫蓝兔七侠传》中一系列卡通形象的手机玩具产品。在这次转型中，奥飞动漫力推"玩具＋动漫"的产业发展模式，不仅原创动画作品，并且为衍生产品的开发不断赋予新的内涵，可以说在中国动画风起云涌的发展年代里，不管从行业模式创新上还是从资本运作尝试上，都取得了较大的成功。然而，这一模式的初步成型却早已是动画产业强国成熟的盈利模式。美国美泰、孩之宝，日本万代都是典型的代表。另外，金融危机的蔓延和为制造业带来的不良影响，欧美贸易壁垒的不断提高，均使玩具类企业的出口受到挫折。继 2008 年 11 月美国《消费安全改进法案》规定对美国出口的儿童产品必须实行强制性第三方检测后，欧盟理事会于 2009 年 5 月通过新玩具安全指令，7 月 19 日，欧盟新玩具

安全指令（2009/48/EC）正式生效,对玩具的"安全要求"作了全面的修订，禁止限用的有毒、有害化学物质从 8 种大幅增到 85 种。并且首次规定禁用致癌、致基因突变、影响生育物质。7月，美国又启动了《玩具安全认证程序》……一系列法规的出台让欧美玩具壁垒不断升级，也使玩具企业出口风险不断加大。这为也制造业转型文化创意提出了更为紧迫的要求。就现实情况而言，我国出口的玩具大都属于贴牌生产，可替代性强，容易遭受贸易壁垒的"狙击"，而自主创新的品牌产品开发，尤其是注入动画形象元素等品牌力量，"不仅可以减少贸易风险，还会大幅提升企业利润，促进企业发展"。

6.2　运行模式

6.2.1　政府主导

政府主导型的管理模式充分体现了政府在产业发展进程中的积极推动作用，政府的大力支持和各项扶持措施为动画产业的健康快速发展提供了强大的动力。例如，在动画企业的发展中，政府力推动画产业发展，给了企业快速成长的空间和政策环境，以"动画"为主题进行产业的资源整合与吸纳扩张，许多企业因此而获得了土地审批、税收、人才等诸多方面的优惠。在这样一种产业环境的作用下，中国动画的民企品牌逐渐孵化出一系列具有强烈个体色彩的动画作品，它们为产业的快速进军作出了不可小觑的贡献，在国产动画于此剧增的"时长"中，也发挥着积极的作用；与此同时，许多高科技企业、数字技术研发企业也转身数字媒体领域的动画生产，高新技术与动画创作的联姻，助推这些企业成为业界的龙头，而那些更加注重研发与原创，注重吸纳优秀资源成果和与业内资源进行联姻整合、品牌合作的企业，更是走在了企业急行军的前锋。

以杭州动画产业发展为例。动画产业的"杭州模式"是政府推动加民间拉动的制度创新和区域产业发展模式。它具体可以概括为：以打造"动漫之都"为目标，以政府推动为基础，通过打造国家动漫基地、中国国际动漫节、中国动漫博物馆等平台，有效地推动了动画企业集聚，加速了动画市场流通，加强了动画博览交易。在运行机制上，杭州动画产业发展以培养市场竞争力为宗旨的政策导向，在遵循文化产业特殊规律的基础上，杭州政府通过一系列的政策引导，将其纳入到以竞争为主体的市场经济中去，保护其特殊的经济价值，取得了较好的效果。首先，通过一系列保护与扶持政策，提高动漫企业的经济利益，在经济利益提高的同时，必然同步提高动漫产品的外部利益。二者同步发展，促进了动漫产业的良性运转。其次，针对文化贴现，政府首先强调对国内市场的大力开拓，以顺利实现动漫的文化价值。杭州鼓励具有中国文化内涵、民族风格的原创动画精品，在优秀项目扶持、奖励上既注重文化品位，又充分强调想象力和娱乐性，使国内观众对国产作品既容易也乐于接受。同时，其奖励、扶持政策既奖励完成作品，也扶持尚处于策划阶段的优秀项目，对被认定的优秀项目给予一定的启动资金。而在奖励、扶持政策的制定和实施上，则充分发挥专家的作用，通过专家机制实现激励政策的公正性和有效性。再次，"共同消费"是文化产品所独有的特征，这一特征要求政府必须加强知识产权（版权）的保护。作为文化产业重要门类的动漫产业，知识产权（版权）的保护在其发展中具有极其重要的作用。对此杭州政府有着深刻的认识，在动漫产业发展中特别强调保护动漫创意、作品的知识产权（版权），制定并实施了一系列的动漫知识产权（版权）保护政策和措施，对盗版、抄袭、冒用品牌形象等侵犯知识产权（版权）的行为进行坚决打击，使得动漫企业的合法利益得到了有效的维护。

此外，在政府主导下完善产业链，进行多环节建设，也是杭州动画产业迅速发展的重要运行经验。例如，政府主导举办中国国际动漫节，就是为动漫企业搭建一个投资合作与产品交易的平台。政府主导建设动画产业实训基地，为动画产

业发展培训多方面的人才，体现了杭州政府发展动漫产业的长期战略眼光。政府主导建设动漫博物馆，培育城市动画文化氛围，对推动动画产业发展具有特殊的意义。此外，政府还创办动漫杂志、报纸、网站等，通过这些宣传窗口，来推广与营销杭州动漫；它们既是动漫专业人士和领导、观众了解与掌握动漫一线资料的平台，也是提高动漫影响的有效手段。从政府主导下杭州动画产业的运行经验中可以看出，政府主导推动动画产业发展的效果毋庸置疑，然而完全依靠政府进行产业发展的"输血"，不能满足市场发展的需求，必须在政府主导和引导下，充分发挥市场的力量，激发动画产业的发展活力。

6.2.2　市场调节

　　按照市场需求进行资源配置，可以更加灵活地突破一系列动画产业发展中的限制，以市场要素流动规律和产业发展规律进行调节，使企业之间的优胜劣汰更加明显，"市场"的活力可以更加充分地挖掘。美国动画产业便以市场主导为主要模式，即在市场竞争机制下，依靠商业运作，让优秀的动画产品流行于市场，为社会认知和接受，继而影响民众。美国动画产业的快速发展，得益于政府为动画等文化产业发展提供的良好政策扶持和良好市场环境。美国的动画产业管理和经营者深知市场的重要性，他们严格按市场规律办事，通过产品开发、建立全球销售网络、宣传促销和捆绑销售等多种手段和方法，以实现利润最大化。例如，迪斯尼的管理和经营。在全球大规模的广告和促销攻势的配合下，迪斯尼一般分五步获取最大赢利：票房收入是第一轮收入；发行录像带、DVD 是第二轮收入；迪斯尼主题公园的推广是第三轮收入；特许经营和品牌专卖是第四轮收入；最后，通过电视媒体获取最后一轮收入。据统计，在迪斯尼的全部收入中，电影发行加上后续的电影和电视收入只占 30%，主题公园的收入占 20%，

其余的 50% 则全部来自品牌销售。[①]

　　顺应产业发展的经济规律，我国动画产业的发展正逐步从政府主导向市场主导进行转变。通常情况下，政府针对新兴产业所制定的政策可以划分为规范性产业政策和鼓励性产业政策两类。前者着力于给予新兴产业和传统产业基本平等的市场地位，最终推动新兴产业走向成熟；后者着力于给予新兴产业优先于传统产业的市场地位，使新兴产业内部一批经济实力弱小的企业得以迅速成长，从而壮大新兴产业。在动画产业政策的发展轨迹中，我们可通过这样一条发展脉络，廓清产业发展的线索：从"七五"计划提出"进一步发展新闻出版、广播电视、文学艺术等各项文化事业"，"八五"计划提出"新闻出版、广播电视、文学艺术等各项文化事业在社会主义现代化建设中具有重要作用"、"进一步繁荣文化事业"，"九五"计划提出"大力发展各项文化教育和社会福利事业，加强公共文化和福利建设"、"加强新闻、出版、广播电视等方面的工作"到"十五"计划明确提出了完善文化产业政策，加强文化市场建设和管理，推动有关文化产业发展的任务和要求，动画产业作为文化产业的重要组成部分，本身成为政府发展中的一步棋，并且逐渐确立发展的重要地位，在许多城市文化产业发展的版图上，动画产业成为重要的支柱产业之一，也标志着这一产业形态从民间向政府过渡的变化。

　　随着动画产品和服务消费快速地增长，动画产业的产值不断提升，产业本身的下一步发展进入转型期。这一时期具有复杂的时代背景和现实环境，可以说，步入深水区的中国动画面临继续改革的清醒认识与反思。在此阶段，进行产业市场化的过渡，以理性的方式与世界接轨，以市场的标准衡量企业的能力，以品牌和票房来为中国动画打分，才能够使动画真正成为软实力的重要组成。事实上，打造一个健康的动画产业离不开政府和企业双方面的努力。对于政府而言，为产

[①]　方彦富.国内外文化产业管理若干模式探究［J］.亚太经济，2009（6）.

业发展构建一个健康的环境义不容辞，应当加强产业政策的实效性，同时减少对市场行为的干涉。对于企业而言，要根据市场情况作出正确的项目决策，加强自身建设。而对于双方而言，增加对发展动画产业长期性的认识，并为其发展做好耐心的准备，才是今后的"主旋律"。

动画产业的市场导向型运行模式，为新一轮文化体制改革提出了新的要求，产业配套系统的实现和市场体系的健全、改革成本机制的健全，成为关键之处。目前的动画产业发展中，人们往往忽视市场作为的强大动力，而更景仰于政府作为。因此，容易忽略产业自身的发展规律，难以应对市场作出敏捷的反应。而政策调节又不可避免地带有一定的主观性，从而倾向于有关部门的价值取向和偏好。从政府层面上看，在生态型产业集聚中扮演的角色同样来自于两个方面。一方面是市场的调整。动画产业的发展经历了粗放的增长阶段，爆发出因为巨大的文化消费空间带来的增长潜力，在市场机制的作用和影响下，不断地进行结构调整。另一方面是政策的调整。通过出台一系列鼓励扶持政策、税收优惠政策以及人才引进政策等，从宏观上引导产业健康快速前进。系统的产业配套政策和翔实的产业实施政策既是目前动画产业发展中的软肋，也是下一步发展中必须引起重视的议题。因此，就目前阶段来说，要实现产业的无边界运营，那么"产业配套"的核心就在于走出政府全盘主导的观念误区，激发市场发展活力，充分发挥政府作为裁判员、监督员的作用，管住宏观，放活微观，在政府和市场两个层面上配置资源，以市场为参照系，让市场机制发挥更大的作用。

6.2.3　集团化管理

20 世纪中后期，在新科技革命和经济全球化的影响下，企业组织出现了从单体企业组织向中间性组织演进的趋势，集团化就是其中一种重要

的路径。对于企业来说，集团战略旨在对外扩张，实现规模化与跨国经营企业集团的组建可以通过三种方式：一是通过成熟的、规范的市场（主要是资本市场）运作组建；二是通过政府的指令、撮合组建；三是由政府引导、协调，通过市场运作组建。它多是市场与政府两只手协作的结果。①随着文化商品属性的认同和中国动画市场化的开端，组建企业集团，并以此为实体进行资产联合，成为许多文化企业逐渐由大到强的发展轨迹。在国家对动画市场的宏观调控下，动画市场的微观运行主题被推向市场，这也使得旨在寻求"规避经营亏损风险，稳定市场占有率，提高生产、经营销售的国内、国际竞争力"的集团组建迅速被提上日程。

随着文化体制改革和文化产业发展推向纵深，文化产品和服务需要加强核心竞争力的战略目标，对文化企业由"小舢板"向行业"航母"转变提出了更高要求。在这一背景下，吉林动漫集团、新未来动漫创意产业集团和北京三浦灵狐动漫产业集团等在几年之内陆续成立或组建。吉林动漫集团是由吉林省知合动画集团、吉林禹硕动漫游戏科技股份有限公司等十几家吉林省动漫骨干企业共同组建的，组建的集团将以产权关系为纽带，以投资效益最大化为目标，按照平等、互利、合作、自愿的原则，充分发挥集团成员的优势，实现生产协作、服务产品开发、技术交流、信息、服务相结合，从而促进成员企业资产优化配置，增强企业活动和竞争能力，创造最佳经济效益。新未来动漫创意产业集团下设 6 家公司，其中，有负责项目运作、发行以及联合制片的欧亚世纪（国际）数字影视有限公司；有负责动画原创和制作的四维空间动漫科技有限公司；有负责动画人才培养的新未来动画创意学院；有项目国际发行的海外发行公司；有商业动画、广告、衍生产品开发和设计的新未来动画创意有限公司；还有经营图书出版业务的凤凰欣文化传播有限公司。北京三浦

① 刘涛，张广兴.企业组织演进的两种路径选择——企业集团化与企业集群化比较研究［J］.经济体制改革，2009（1）.

灵狐动漫产业集团是由三浦灵狐（北京）投资有限公司、北京三浦灵狐动画设计有限公司、北京盛世红羊文化发展有限公司、北京三浦灵狐广告有限公司、安徽三浦灵狐动漫文化传媒产业有限公司、常州三浦灵狐产业有限公司、昆明三浦灵狐动画设计有限公司紧密联合组成的集动漫产品原创开发、加工生产、教育培训、出版发行、资本运营、市场运营为一体的集团公司。

通过集团化形式进行资本重组和战略扩张，可以使管理体制与方式、运行机制与效率、组织结构、资源配置方式等尽快与市场接轨；另一方面，其形成的核心竞争力以及对产业链条各环节的实质性掌控与优化，可以更加有效地应对境外动画作品冲击带来的挑战，但正是由于中国动画产业的整体进程还处于集团化的初级阶段，而当下文化产业集团化的过程中出现的许多问题和应对的挑战，都为动画集团化提供了有效借鉴。例如，由于金融信贷体系不完全或者未完全适应文化产业迅速发展的敏捷供应系统使得企业集团作为资金放大器的作用不能充分表现出来。另外，政府行政干预性过强，一些企业在地方政府的行政压力和国家各种优惠政策的诱惑下，主动或被迫与一些中小国有企业进行所谓的"强强联合"或资产重组，并因此成为"大型国有企业"，然后去争取国家在税收、信贷、优先上市等方面的指标。①此外，在中国文化产业逐步进入以产权多元化和经济市场化为基本内容的经济改革逐步深化的背景下，更加需要适应于企业集团化的政府管理模式，而在对集团化的监管和操办，以及在管理和协调过程中，距离建立起破除区域行政壁垒，消解条块分割的综合配套管理体制，还有一定的差距。

动画产业是资金密集型和知识密集型的复合产业，具有前期投入大、投资风险高、投资回报率更高的特点，动画产业的繁荣与发展需要大量的资本投入。准上市公司和已上市公司是动画产业并购的主体。随着经贸流通的频繁化和经济市场化程度的不断提高，世界资本市场不断发生革命性变化，资本市场对经济的推动作用越发明显。早在 20 世纪 80 年代中期，国际证券发行量首次超过了信贷量，1996 年国际证券的净发行量达到 5400 亿美元，超出国际银行贷款净额的 33%。1999 年，世界证券市场市值首次超过全球 GDP 的数量。西方发达国家的传媒娱乐产业不遗余力地借助资本市场提供的工具（证券、基金、衍生金融工具等），优化资源配置，分散市场风险，实现了快速发展。②在这一经济环境下，股权性融资因为具有资本融集速度快、流动性大等特点，为众多企业上市的成功奠定了坚实基础，从而成为一种重要的金融工具。同时，由于股权融资需要建立较为完善的公司法人治理结构，其组成人员相互之间形成多重风险约束和权力制衡机制，降低了企业的经营风险。另外，证券市场在信息公开性和资金价格的竞争性两方面的优势也让企业相对于贷款市场更加青睐于股权性融资。

动画产业的并购方大多数通过风险投资和私募股权投资获得大批资金，或者通过在证券市场融资，通过快速收购的方式完成企业规模的扩大、市场份额提高、产业链布局、改变竞争格局等战略目标。虽然并购在一定程度上解决了动画企业募集资金的途径并实现了产业扩张，但也是一把双刃剑。一方面，由于目前试图进入动画产业运作的资本大都存在着盲目性、情绪化和冲动性的问题，因而资本的盲目性带来一定的风险性。而目前动画产业的赢利周期和模式，与资本的逐利要求还有一定的距离。对融资单位来说，在漫长的市场培育过程中，最可怕的是资本的短视和反复游移。他们对新闻出版业缺乏了解，盲目投资又急功近利，赚不到钱就盲目撤资。这种不理性的投资思路，使其不能正确考虑目标设定、资源配置及操作途径，其投资风险、融资风险都是极

① 黄山，宗其俊，蓝海林.我国企业集团行业多元化动因的分析［J］.科学学与科学技术管理，2006（8）.

② 赵小兵，周彰才，魏新.中国媒体投资：理论和案例［M］.上海：复旦大学出版社，2004：113.

大的，结果往往是两败俱伤。另一方面，在动画企业上市的操作上存在风险。一种是由直接上市带来的风险，直接上市就是企业经过改制，进行资产重组，成立股份公司以后，公开发行股票进入资本市场。好处是认同度高，有很大的市场效应，其次是融资量比较大。但上市之后，在信息披露、管理制衡和经营效果等方面要受到很多的约束。另一种是由间接上市带来的风险。间接上市即"借壳"或是"买壳"上市。具体而言，就是收购一家公司的股权，通过控制上市公司进入证券市场。它的特点是直接以资本介入，障碍少，速度快。从现实来看，随着退市制度的建立，"壳"资源增多，收购"壳"的成本下降了。但买"壳"有两大后遗症：一是"壳"资源本身的资产处置和人员安排可能将耗费大量的精力，付出大量的成本；二是"壳"资源不干净，一般都有大量的负债。[1]事实上，动画产业与文化产业的发展规律相似，都需要专业的投资人才和一整套科学化的操作程序。动画产业进行融资，资金不能作为唯一标准，还要看投资者的整体水平，包括其企业的管理模式、经营模式、利润构成甚至企业文化。融资需要一整套有机配合的运作理念和运作文化的搭建。融资不等于找钱，融资的核心是资源的重新整合，资源比资金重要得多。上市本身只是动画产业发展过程中面向资本市场的一种手段，它必须以明确的目的为前提。"如果缺乏明确的目的，只为圈钱，可能就成了烫手山芋。如果不能创造出更多的有效项目回报的话，上市可能会变成一个沉重的包袱。"

[1]　尹轶宁，陈忠．新闻出版业融资风险分析与防范［J］．中国出版，2007（6）．

第7章 动画产业的发展趋势

7.1 内容创作

7.1.1 内容为王仍是铁律

文化产品的生产、交换、消费与其他物质资料生产不同，在其作品中会自觉或不自觉地渗透着社会意识形态属性，动画产品也不例外。因此，在动画产品的内容创作环节，对作品内容的核心价值观的表达提出了进一步要求。在以往的中国动画作品中，很大程度上均以中国传统文化作为作品的主流价值观，而中国的传统文化糅合了儒家的"仁者爱人"、"忠恕中庸"，道家的"天人合一"，佛家的"因果报应，与人为善"等学说，整个社会孕育了一套特有的文化传统和体系[①]，这一内容体系在进行文化传播时，因为文化"语境"的差异和鸿沟，难以为全球受众所接受，而西方发达国家的商业动画作品，往往以全人类共同关注的话题，诸如环境问题、贫困问题、人类未来问题等作为核心价值观，这样一些题材内容的文化产品更易于使文化产品变成普适性的人类共同需求的精神产品。

未来，在动画产业的整体构成中，内容生产占据产业核心的地位将进一步加强，在内容设计上的推陈出新成为产业竞争的核心所在。动画产业链的建立，正是依托于内容生产所创造的文化品牌价值。就全球动画市场目前的格局来看，内容生产的核心性主要体现在本体创作的欢迎度、品牌延伸的关注度以及文化价值的信用度三个方面。

内容生产的核心性首先体现为在以影视动画内容播映为主的市场体系中，获得受众的广泛认可，其主要动画形象引发人们的情感共鸣，从而将内容形象向品牌形象进行传递；其次，动画产业链中游和下游高附加值文化产品和文化服务的产生，正是依托于品牌形象的无形影响力，从而进一步巩固品牌形象的受众基础。内容生产之所以成为产业市场的核心，另一个更为关键的原因是基于国家文化产业本身的选择，即，在内容生产中所包含的文化价值、民族文化精神、信仰以及藏匿其中的文化辐射力。对内容生产的把握和动画生产规律的熟稔，让许多国家得以驾驭动画市场运作，创作出具有文化影响力的商业动画作品。例如，动画电影《功夫熊猫》在内容创作上添加了中国的武术、饮食等文化元素，融合了富有美国精神的性格元素，选择了"小人物"的"英雄梦"这一适应全球观赏的情节题材。更为重要的是《功夫熊猫》借助中国元素的神秘，构筑了宣扬美国文化的渠道。同样通过借助异国文化元素实现自身内容创新，创造"异见模式"的文化输出案例，在世界动画发展史上并不少见，尤其以好莱坞动画为主，例如好莱坞动画电影《埃及王子》。在动画影像中，埃及展现着古老与神秘，文明古国散发着无尽的吸引力，故事中的战争、亲情和古老的轮回感动着世界观众。而埃及动画产业本身，却鲜为人知。同样以非洲为题材的好莱坞动画还有《狮子王》和《马达加斯加》等，好莱坞电影镜头中展现出的非洲充满了无限的诱惑，类似题材票房的成功说明猎奇的画面让电影本身充满了内容张力，从而为影片的市场开拓埋下了伏笔。在这种跨文化的交流传播中，发达国

① 于建凯.论《花木兰》与《功夫熊猫》的文化差异与误读［J］.电影文学，2010（5）.

家由于拥有全球经济金融的掌控权，因此通过对主流文化本质的驾驭，不断侵吞和改写异域文化内涵，这也刺激许多国家在新一轮的发展中不断进行自我反思和调整。

作为新兴经济体的中国等具有活力的发展中国家，在全球经济舞台上扮演着越来越重要的角色，这也使得中国题材逐渐成为人们的兴趣点所在。在众多的复杂背景和好莱坞商业模式构想下，《花木兰》、《功夫熊猫》等一系列中国题材或元素的动画作品不断涌现，激励着中国动画在注重挖掘本土文化元素、弘扬民族文化情感的同时，开始思考在内容生产上与国际接轨的路径，在传输方式上更加国际化，这也不啻为未来中国动画依靠文化内容"走出去"的步调中最为憧憬的希望所在。与此同时，在以民族文化和民族元素为主体的创作中，中国动画也不断进行突破。以动画电影《马兰花》为代表的一系列取材于中国民间故事，反映浓厚的民俗风情的动画作品，唤起了人们对于经典故事的回忆和对于过往岁月的追寻。中国历史文化悠久，文化传承源远流长，在漫长的文化积淀中，保有许多宝贵的民间文化遗产，它们一直通过不同的方式，为艺术创作提供源源不断的素材，从《铁扇公主》、《骄傲的将军》、《神笔》到《渔童》、《哪吒闹海》、《金色的海螺》《天书奇谭》等，这些取材于民间的动画作品，具有较高的艺术审美价值和浓郁纯朴的民族民间情感。这也进一步说明，传统文化不是供移植或替换的模块，更不是铁铸石凿、僵硬凝固的古董，而是一个充满永不枯竭的创造能力，具有吸收和代谢功能的结构。[①] 富有中国元素和传统文化色彩的动画作品的创作生产和营销传播，如同文化产业的经济价值一样，一旦与区域社会经济发展规划相衔接，必将促进产业结构的调整和升级，进而引起经济发展方式的转变，从而拉动地区经济的发展。区域和民族资源的开发及在动画中的运用，不仅可以为动画创作提供丰富素材，为其走向市场创造良好条件，而且动画产业的关联带动作用很大，其本身的辐射效应和溢出效应将带动区域经济的发展，这也将为未来中国的经济转型提供新的动力。

7.1.2　本土元素将是亮点

随着国际动画市场的开放，动画商业化的发展趋向，更加具有现代视听节奏和国际化语言的国外动画作品输入，冲击着我国的动画市场。而随着动画荧屏配额政策的实施，国产动画扶持计划的开展，首先对动画作品的数量增长提出了"严格"的要求，在这一现实背景和商业化制作要求下，中国动画的生产在精品数量上有所降低，在题材的选择和故事的创造上，逐渐开始失去个性，而趋同于青少年教育娱乐需求。因此，在中国动画的民族元素的选取与应用上，曾经出现了一个较长时间的断档期。在这段时间内，许多日本游戏作品和美国动画作品中，都选取了中国传统文学、民间神话和典型元素进行商业包装和市场探索，以中国元素为亮点的网络游戏作品和动画电影作品，在全球市场上取得了极大的成功，刺痛了中国动画人的神经。加上近年来中国文化软实力的提升，中华文化影响力的提高，中国元素再一次成为世界和中国瞩目的创作热点。在这一背景下，全球化和本土化的融合成为中国动画进行突围的总战略思路，理解"球土化"的内涵并将其应用到动画作品的内容创作中便显得极为重要，"坚定本民族的文化立场，在题材上，坚持表现中华民族的生活特色、民族习惯、审美方式、语言思维、心理结构等内容，必须在文化精神、文化本体的认同方面确立坚定的本土意识，不要为了满足西方人猎奇的审美视野而歪曲民风民俗和民族精神，或搬用西方的模式来套用中国文化的内容"[②]，民族元素成为市场助推器的核心理念即在于此。架起全球化与本土化之间的纽带则在于，寻找民族

① 张保国主编 . 新疆对外开放战略研究［M］. 乌鲁木齐：新疆人民出版社，1989：167.
② 王志敏，杜庆春 . 理论与批评——全球化语境下的影像与思维［M］. 北京：中国电影出版社，2004：24.

化最为简洁的路径是相信我们悠久艺术传统的本质是和世界人类一样的人性情感追求，对爱的渴望、对亲情的表现、对生命的珍惜，这些应当成为和世界沟通的民族优美文化的根本。

以往中国传统文化在动画电影中的表现方式主要分为两种类型。其一是依托传统艺术形式创新动画表现方式。例如，以剪纸、水墨、皮影、木偶等传统艺术形态为介质，使电影呈现出浓郁的民族文化特色。其二是以丰富的民间传说、民谣、神话等传统文学创作为蓝本，使电影表现出强烈的中国文学特征。尽管本土元素是中国动画一段时期以来在国际市场上突围的重点要素，并且大多数动画创作者对中国元素的运用丰富而娴熟，但其所展现和表达出来的中国传统文化图景，并未在服务于电影主题与文化价值的传达中发挥核心功能，也未在推动剧情和刻画角色方面起到关键作用，只是借用传统文化符号的图释化过程进行了一次中国元素的视觉狂欢，即注重外在的民族化、中国化的表现方式以及传统文化元素的符号表达、形式借鉴、故事模仿和情节套用，却忽视了对"民族精神"这一核心价值观内涵的根本性诠释，其所沿用的好莱坞式叙事和节奏，使传统文化表现出一种以"在场的形式"和"缺席的价值"并存的尴尬境地。这一表现形式对好莱坞动画而言，是一种策略，一种将"中国元素"置于全球化图景中满足猎奇和虚假自信的营销策略；对于本土动画而言，则是一种妥协，一种面对好莱坞动画冲击下以"中国元素"力图凤凰涅槃却不得不在商业模式上模仿的不情愿的妥协。

全球经济一体化不断加深的语境下，动画生产和制作不断应用新的数字技术创造更加炫丽的视觉效果，动画作品也不断在新的媒介渠道上获得更加广泛的传播，并以更加适应全球消费者的文化产品和服务形态进行选择性输出，在技术和渠道多元化并逐渐与国际接轨的过程中，动画作品在主题选择和价值观念上更加趋同于与主流文

化接轨的趋向。在这一背景下，如果中国动画陷于盲目模仿美日动画形象而失去传统文化特质，如果好莱坞动画凭借对中国文化元素的猎奇初衷而不断向全球输出美国精神，那么中国动画产业在全球市场上的声音将逐渐式微。

"如何把存在于古代典籍中的传统文化资源转化成为公众普遍奉行的价值观念和身体力行的行为模式，对于未来的社会发展进程至关重要，这种无形文化的建设同样是关系到国家可持续发展的重要命题"[①]，因为经济全球化决定了文化产品国际化突围的路径必然选择在内容生产上接轨国际，对于中国动画而言，基本的游戏规则应该是传统文化的主流价值与现代文明的表达方式的革命性对接。未来文化产业的竞争将是国与国之间的竞争，文化产品和服务的世界性主题的选择，将会使产品本身因为文化的认同而更具有国际竞争力。因此，只有关注人类文化的共性，才能融入全球文化产业发展的行进行列；只有将中华优秀文化的核心价值放置于人类文明的大熔炉中锤炼，融汇到动画作品的文化内涵中，才能真正提升民族题材动画作品的核心竞争力。

7.2 技术应用

7.2.1 技术集成将成为重点

数字化为动画产业的生产和制作创造了全新的前后期制作手段，并已经进入了动画等影视制作的各个领域。数字技术的应用大大提高了动画产品制作的速度、效率和灵活性。数字高清晰度摄像机正在崭露头角，向主流的摄制手段迈进，从而使电影可以摆脱胶片的制作方式，直接采用以非线性编辑为代表的数字化影视制作系统，利用它强大的处理能力轻松完成任何一部动画作品的录制、编辑和传输。早期渗透着过多体力劳动的动画制作工作转化成为在电脑前轻按键盘或鼠标的创作过程，动画制作的含义发生了变化。数

① 贾磊磊. 以电影的方式构筑中国梦想［J］. 艺术百家，2009（1）.

字技术为动画艺术提供了新的创作空间。计算机化摄影机的使用，使摄影机的功能超过了人的眼睛，它可以找到许多人眼无法看到的视角，拍摄人眼无法看到的东西，从而可以为我们提供更多的视觉奇观。另外，数字技术不仅是在前期摄录和后期制作领域得到应用，可以说，它涉及了动画产品制作的各个领域和阶段，它：传统手段不能做的，它照样可以出色地完成①，数字技术通过改变动画制作工艺，无限扩张了人们对梦想的诠释能力。

在数字技术改编动画生产方式并提高动画表达能力的时代背景中，以动画生产、数字化采集、数字转换、新媒体制作和作品发布等为一体的技术平台将成为动画产业技术支撑的核心。②可以说，数字技术拓展了动画的表现领域和想象空间，也使动画创作人员被束缚的梦想得到了极大的释放。如果没有人脸捕捉技术，就没有动画形象在表演艺术中惟妙惟肖的表情；如果没有动作捕捉技术，就没有动画角色在故事情节中顺畅自然的姿态；如果没有三维毛发技术，就没有动画人物栩栩如生的造型设计。技术的集成和技术平台的搭建，使多元数字技术融合，降低了动画生产的成本，提高了动画产品的质量。

除了动画作品本身，技术集成在动画衍生行业也具有较高的应用性并更好地发挥了动画产品的功能。以主题公园为例，在主题公园的发展中，一方面青年游客需要更大、更高、更快、更刺激、更复杂的过山车，一方面人口老龄化需要提供比较轻松的娱乐，这些不断变化的需求都要求主题公园不断采用最新的高科技来满足。目前，主题公园最新的高科技产品主要包括高清晰度电影、飞行模拟器和虚拟现实空间。③技术的创新及应用推动了主题公园持续的更新，以满足消费者日趋多元化动画旅游需求的新技术研发和新产品生产，成为提高主题公园核心竞争力的重要筹码。

但是在动画产业快速发展、动画技术更新迅速、动画技术集成应用广泛、动画特效愈加炫丽的时代，必须意识到，单纯以"技术"为圭臬，难以打造具有高度市场认可的动画商品。换一个角度而言，当今时代，即便电影在视觉上华美富丽，但若故事上贫弱苍白，也难以赢得市场的认同。对技术的过分迷恋和依赖正在影响着当代电影的审美创作心态，为了吸引眼球和展示影像奇观，盲目追求视听震撼效果的传达而忽略了影像的叙事合理性和文本内涵④的作品比比皆是。事实上，在动画产品开发中，故事、特效、3D 形成了一种互为支撑的关系，如果没有精彩的故事、高品质的特效，即便制作成了 3D 格式电影，也不足以吸引观众的注意力；但有了好故事、好特效，3D 就可能使其如虎添翼，达到更大的影响力。因此，技术对特效是如虎添翼，而不是弥补特效不足或故事缺失的救命稻草。进口 3D 电影占据了我国 3D 电影市场的主要市场份额，严重压缩了国产 3D 电影的市场空间，甚至冲击了整个国产电影市场。2011 年国内上映的 3D 电影总票房收入超过 50 亿元，而国产 3D 电影累计票房收入不足 5 亿元，90% 以上的市场份额被豪华 3D 进口大片占据。究其原因，还是在于 3D 体验给了特效更好的展示平台，而好的特效又增加了故事的感染力。国产 3D 电影的失意除了 3D 本身的问题之外，还应在故事和特效上找原因。⑤举例而言，在技术浪潮下，号称中国首部三维动画电影的《魔比斯环》在万众瞩目中诞生，却又在票房惨淡中退场；《梦回金沙城》在技术处理上达到可以使画面放大 30 米都依旧清楚、饱满、流畅，并以国内首部达到国际 B 级 2K 画面标准的动画电影技术设定标准为卖点，

① 张歌东. 数字时代的电影技术与艺术［J］. 当代电影，2003（3）.
② 2012 中国动漫衍生品市场规模将达 220 亿元［N/OL］. 中国动画产业网 http：//www.cnaci.com.cn.
③ 2009~2012 年中国主题公园市场深度调研与投资发展前景预测分析报告［EB/OL］. 中国行业咨询网，2009.
④ 金丹元，李森. 对后技术时代电影艺术"泛美学"化趋向之反思［J］. 电影艺术，2010（6）.
⑤ 陈鹏. 中国电影特效发展的环境、矛盾与对策［J］. 当代电影，2012（8）.

却同样票房惨败；堪称国产动画视觉革命的《兔侠传奇》也并未因为技术的探索和突破而为其赢得市场，这进一步表明技术是一把双刃剑，试图以数字技术制造视觉奇观以取代电影叙事将导致电影人文精神的匮乏和思想的搁浅。

7.2.2 3D 动画将成为主流

计算机和数字虚拟技术的出现对于动画产业的影响是巨大而深远的，动画产业作为新型业态，借助新技术的诞生而兴起并不断进行产业升级和产业链条的扩展，新技术进一步促成了动画市场上各种要素的互动。动画技术将天马行空的想象力加上出神入化的电脑 CG 技术再结合传统的人性理念的制作方式，让梦想得到了最大限度的释放。

2003 年，罗伯特·泽梅基思在《极地特快》（The Polar Express）的摄制过程中发掘出了数码动画技术，扫清了这一切的困扰。泽梅基思和他的制作团队为动作捕捉技术拍摄下来的表演制作了复杂的 CGI 环境，自打有电脑以来，3D 领域一直在利用这项技术；只需要作一些再编码就可以制作出某个动作的另一视角画面，这一点以前可是需要分别负责左眼和右眼的两台摄影机来完成的。CG 虚拟摄影机不存在自身重量和尺寸的限制，可以穿过钥匙孔，可以像鸟一样飞翔。当人物不再是真人而是动画时，那种被缩小、压平的效果就没那么碍眼了：如果说 3D 让人显得更小，那么它会让卡通形象变大，变得更真实。2005 年迪斯尼推出了 3D 版《小鸡快跑》，影片是用 Real D 技术（一种更廉价的，以宝丽来相片为基础的 3D 技术，是 IMAX 快门系统的替代品，问世后很快在市场上得到普及）制作的。泽梅基思的公司 2006 年针锋相对地推出了《怪兽屋》，从此开始了一场 3D 竞赛：亨利·塞里克（Henry Selick）的定格动画《圣诞节前的噩梦》2006 年发行了一个用电脑转制的 3D 版，之后还有《拜访罗宾逊一家》和

2007 年泽梅基思的一部逗趣的照片写实主义影片《贝奥武夫》，以及 2008 年的两部不起眼作品《雷霆战狗》（Bot）和《带我去月球》。2009 年，3D 影片的产量发生井喷式增长：塞里克的《鬼妈妈》（Coraline），梦工厂的《怪兽大战外星人》，独立制作的《泰若星球》，皮克萨（Pixar）公司的《飞屋环游记》（在制作过程中转制为 3D），福克斯的《冰川世纪 3》，索尼的《美食从天而降》以及皮克萨的《玩具总动员》和《玩具总动员 2》的 3D 转制版。此外，泽梅基思的《圣诞颂歌》和卡梅隆的《阿凡达》两部影片表面上很相似——都使用了大量的表演捕捉和 3D 技术——但在格式上采用的是完全不同的两种观念，这两种观念将代表两种 3D 的基本手段[①]，引领 3D 动画市场向纵深发展。

影院数字化放映是数字 3D 电影发展的基础，国家对影院数字化的改造，为 3D 立体放映提供了硬件条件。2008 年 9 月，数字 3D 电影正式进入我国影院，首次引进《地心历险记》、《闪电狗》两部实验影片，全国仅有 86 块 3D 银幕。2009 年年底，全国数字银幕已达 1800 多块，具备放映 3D 电影近 500 块，接近全国数字银幕的 1/3。2010 年《阿凡达》上映时，全国 3D 银幕突破 500 块，是年年底，全国 3D 银幕已经发展到 2400 块，数量约占全球的 1/7，居亚太地区首位、全球第二，这是中国电影数字化发展的一次重要飞跃。[②]2009 年 9 月 25 日，中国第一部 3D 立体动画电影《齐天大圣前传》上映，这是我国首次尝试独立完成技术处理，按照国际数字电影通用格式制作，并向电影院正式发行的商业 3D 影片。该片虽仅获得近 500 万元人民币票房，在票房成绩与动画技术等方面还不能与好莱坞数字电影大片相媲美，但这样一部完全国产化的 3D 数字电影，其意义"并不在于它今天的市场回报，而在于它迈出了中国全 3D 立体动画电影的第一步"。[③]至此，国产 3D 动画电影开始进入快速发展时期。从院线市场看，3D 动画电影除了

① 戴夫·凯尔.3D 悬疑——从《非洲历险记》到《阿凡达》[J].世界电影，2010（3）.
② 司峥鸣.中国 3D 电影产业的现状与发展对策[J].学术交流，2012（1）.
③ 梁汉森.3D 分享：记中国首部 3D 立体动画电影《齐天大圣前传》[M].北京：中国电影出版社，2010.

图 7-1　与国外一流动画相比，我国第一部 3D 立体动画电影《齐天大圣前传》尽管画面精良程度和动作流畅程度仍有差距，但毋庸置疑，3D 动画已成为动画产业发展的趋势（选自动画电影《齐天大圣前传》）

精良的画面、新颖的观影方式博取观众喜爱之外，其特殊的放映方式也为其在票房上取得突破提供了便利。一般来说，在没有新的 3D 电影上映的情况下，前一部 3D 影片会一直在影院得到排片，而不受其他类型影片的挤压，这也就促成了 3D 电影可以持续累积票房的机会（图 7-1）。

国家对 3D 电影市场的支持，是 3D 动画快速发展的重要原因之一。但必须看到，与传统 2D 动画的不同点在于，3D 电影除了创意外，必须依赖科技。我国虽然已经掌握了国外主要数字 3D 电影放映系统的技术特点，但拍摄、制作尚处于探索阶段，3D 核心技术还掌握在国外公司手中，数字 3D 放映辅助设备尚未国产化[1]，这些核心技术的研发和应用，都有待在未来动画产业的发展中予以克服和解决。同时，3D 动画电影的制作要避免陷入技术与艺术本末倒置的误区，3D 归根到底是一种技术手段，只有技术与内容珠联璧合才能造就一部优秀的动画电影，不能让整部电影变成

纯粹技术式的炫耀。另一方面，要避免"为 3D 而 3D"，在 3D 可以作为竞争力、噱头、营销热点的今天，动画公司对于 3D 的选择有着很强的盲目性。[2]当今时代，即便电影在视觉上华美富丽，但若故事上贫弱苍白，也难以赢得市场的认同。对技术的过分迷恋和依赖正在影响着当代电影的审美创作心态，为了吸引眼球和展示影像奇观，盲目追求视听震撼效果的传达而忽略了影像的叙事合理性和文本内涵[3]的作品比比皆是。因而技术是一把双刃剑，单纯试图以数字技术制造视觉奇观以取代电影叙事将导致电影人文精神的匮乏和思想的搁浅。

7.3　市场运行

7.3.1　制作成本两极分化

在当前的商业动画中，我们可以发现这样一个现象：一方面，以三维动画电影为主要形态，

① 司峥鸣. 中国 3D 电影产业的现状与发展对策［J］. 学术交流，2012（1）.

② 陈少峰. 中国动画电影的发展趋势预见［J］. 文化产业导刊，2012（9）.

③ 金丹元，李森. 对后技术时代电影艺术"泛美学"化趋向之反思［J］. 电影艺术，2010（6）.

制作精良，讲求质量，以视觉冲击力作为主要制胜筹码之一的商业电影，将成为未来市场上颇具竞争力的主导产品。另一方面，小成本的网络动画、高科技含量的手机动画在未来将具有极大的增长空间，前者注重草根精神的个人表达，不但挑战了"大片"的高投入、高产出模式，也冲击着内容古板的传统媒体；后者更注重对新兴渠道的占领和新消费习惯的把控，并注重开启新的娱乐模式。

高成本、大制作的动画产业运营方式以好莱坞动画为代表。好莱坞大片已形成全球化定位，寻求观众市场的最大公倍数和价值取向的最小公分母，最大限度地避免"文化折扣"，叙事模式偏向通俗易懂，"情节更简单、动作更激烈"成了屡试不爽的国际化配方，确保赢得世界各地观众的喜欢。在市场操作层面，好莱坞的法则是"营销大于影片"，依托遍布全球的发行网，以跨国营销来实现国际化。[1]另一个"极化"的代表以中国动画为典型。目前，我国投资动画片一般在 1 万元／分钟（重点片可达 1.5～1.8 万元／分钟），以平均每集 25 分钟计，投资 26 集的系列片需要 650 万～700 万元，乃至 1000 万元。这相当于日本投资量的 1/3、欧洲的 1/4、美国的 1/8。通过电视台收购发行，我国动画片一般只能回收投资额的 15%～30%，日本国内可回收 70%，欧洲的一个国家投资的动画片因为欧盟的便利可在整个欧洲地区发行，可收回成本，而美国在本国基本上可收回成本，周边产品和海外发行产生了丰厚的利润。[2]

如果说在国内市场上，动画电影《喜羊羊与灰太狼之牛气冲天》以 600 万元的成本创造了国产小成本动画影片的票房神话，一扫国产动画片市场持续低迷的表现，为国产动画片市场打了一支强心剂的话，那么在海外市场上，许多高成本投入的动画电影，则在以另外一种方式创造着视觉时代商业的奇葩。随着文化产业的不断发展和读图时代向纵深推进，"观众对电影的迷恋，已不再是简单地对某类影片、某个人物的迷恋，而是对不断满足自己欲望的观影过程的迷恋，正所谓'看本身就是快感的源泉'"。[3]对视觉效果逐渐趋于完美的追求，对于虚拟现实技术更加依赖的使用，也不断地创造着人们对于梦想膜拜的峰顶。当 1995 年《玩具总动员》开启了计算机动画时代，三维动画电影开始逐渐成为商业动画的主旋律，不断刺中观众幻想的神经。在《玩具总动员》中，"安迪共有 12384 根头发，小狗头的毛发多达 15977 根，每一根毛发都能活动，为了使人看起来像真的，而不是电脑画的，至少选用了 10 种不同的贴图质料，以达到雀斑、汗毛及油脂等细部效果，安迪脸上的控制点有 212 个之多，其中嘴巴又占了 8 个以上，连安迪的嘴巴因为风吹而不断左右抽动的情况，电脑都能栩栩如生地表现出来。"[4]精湛的计算机技术无疑增添了影片的亮点，使动画角色能够立体地存在于一个栩栩如生的空间中，但是也毫无疑问地将电影的成本不断推向高位。历数这些三维动画电影，《变形金刚 2》的影片成本为 2 亿美元，《飞屋环游记》的影片成本为 1.75 亿美元，《功夫熊猫》仅制作成本就达 1.3 亿美元，就连宣传成本也达到了上亿美元，《汽车总动员》、《料理鼠王》、《机器人瓦力》的成本依次为 1.2 亿、1.5 亿和 1.8 亿美元，高额的投入为精湛的计算机技术在动画作品中发挥作用提供了基本保障，同时也将更多神秘的幻想、令人惊叹的梦想变成了影像的现实。

可以说，动画市场上目前所呈现出的"不以成本论英雄"只是未来动画产业纵深发展的现象之一，其所折射出的是未来市场的两极分化。而占据"两极"鳌头的龙头企业将分别擎起未来动画产业的两面大旗，居于中间环节的生产和制作未免会显得有些尴尬。就目前中国动画市场的现

① 李亦中. 好莱坞影响力探究［J］. 现代传播，2008（2）.
② 陈红泉，何建平. 关于我国动漫产业投融资特征及国际经验的思考［J］. 经济师，2008（1）.
③ 贾磊磊. 电影语言学导论［M］. 北京：中国电影出版社，1996：100.
④ 孙立军，马华. 影视动画影片分析（美国卷）［M］. 北京：海洋出版社，2005：49.

状来看，在"高成本"环节，我们相差甚远。例如《神探威威猫》和《天上掉下个猪八戒》这两部在国内电视动画中较高制作投入了的作品，其成本核算后，只有日本动画平均成本的三分之一，这一数字是欧洲的四分之一，是美国动画制作成本的八分之一。即便将这些地区的人力成本高于国内等因素计算在内，我国动画的制作成本仍然处于一个较低的水平。纵览 2008 年上映的动画作品，《风云决》耗时 5 年、投资 5000 万元，在目前国内动画作品中可以称为"大手笔"，然而相对于美国、日本等国对单部动画作品的投入来说仍无法堪称真正的"大片"，同年诞生的《赤松威龙》投资只有 300 万元，《真功夫奥运在我家》投资 800 万元。因此，在质量和视觉效果上，中国动画无法企及"高成本"一极所达到的市场效果。同时，在中国动画界的成本和票房之间也并未呈现出完全等差的增长极。2006 年，投资 1.3 亿元、从故事内容到制作团队全盘"西化"的国产动画片《魔比斯环》票房惨淡，这一现象开始引发业内人士思考，大制作、大投入的好莱坞之路是否适合中国动画的发展？2009 年暑假，中国动画电影《马兰花》上映。这部投资 1500 万元，历时 3 年，凝结着上海美术电影制片厂几乎全部心血的 3D 动画作品却只获得了 740 万元的票房，仅是 3D 电影《冰川时代 3》的 1/10。这一事实背后除去"3D 电影在全国只有 320 块银幕"的播出平台等客观原因上的制约之外，在动画的内容和形式等许多方面依然值得重新思考。《风云决》的票房以 3000 万元告终，虽然对于国产动画的电影票房来说是不俗的成绩，并且上映时间正逢竞争十分激烈的暑期档，同期上映的《功夫熊猫》、《全民超人》、《赤壁》等电影对其票房造成了一定的影响，然而《风云决》的境遇并非中国动画电影的一个个案，在今后漫长的道路上，依旧需要寻求一条与好莱坞动画甚至其他商业电影抗衡的路径，而在商业电影模式已经趋于成熟的今天，中国动画电影，尤其是中小成本电影，可谓在夹缝中艰难地生存。

虽然在小成本动画与大片的博弈中，往往会产生高投入、高回报的结果，加上商业大片成熟的市场化运作模式以及在营销宣传和包装推广上的投入，使得其在除票房之外的衍生产品等环节上也赚得盆满钵盈，然而新媒体动画生产方式颠覆了这一博弈的惯常性结果。就新媒体传输方式下的"相对低成本"来说，庞大的网民和手机客户将提供最为基础的人脉支撑，但是按照动画产业盈利的一般模式来核算，即，70% 以上的利润来自衍生产品的话，这一优势也将消失。从网络动画成功的典型——韩国的"流氓兔"模式来看，早在 2002 年，《流氓兔》就创造了 1200 亿韩元（合人民币约 8 亿元）的辉煌业绩，但是其 1700 多种相关产品的竞争力，是目前我们仍难以超越的。但是，在制作成本二元分化背景下的全球动画产业格局，却没有因为"成本"而成为划分艺术和商业绝对的分水岭。美国动画导演贝琪·布里斯特认为小成本独立制作才是有趣动画得以产生的源泉，"票房和奥斯卡奖并不能确定某部作品的艺术成就，flash 不但降低了制作的门槛，也使得许多优秀的创意能够利用较低的成本表达出来。"新兴媒介正在颠覆着传统动画产业的商业模式，并不断创造着技术和资本联合演绎下的商业神话。

相对于"好莱坞式"的商业大制作，中小投资的动画等电影作品被视为资本市场的"长尾区"，例如《阿凡达》的制作及宣传费用超过 5 亿美元，约合人民币 30 多亿元。其中，福克斯的投资为 3 亿美元，派拉蒙等其他投资商的投资成本为 2 亿美元。这使得《阿凡达》成为电影史上迄今为止投资最高的作品。相比较起来，国内许多动画电影的投资却只有几百万元，"其实投资规模小，投资人单一是我国电影产业的普遍特点。而投资主体多样化是个逐步实现的过程，改革开放 30 多年以来，我国影视投资主体正在逐步放宽，因为涉及意识形态的问题，我们国家比较谨慎，步子走得稍微小一点，但是总体上还在进步。比如一开始电影电视投资人都是国营企业，后来有了民营的电影制片厂，拿许可证拍电影、电视剧，一个

许可证拍一部。到现在放开了，只要上报个故事梗概，合格后都能拍。民营资本、外资进入电影产业已经司空见惯了。但风险投资、产业基金、银行贷款等形式的投资主体并不多见。不过这是一个循序渐进的过程。"[1]因此，对于"长尾区"的动画产业发展来说，还需要在未来进一步通过对动画市场的细分，使动画企业能够集中力量于某个特定的目标市场，或严格针对一个细分市场，或重点经营一个产品和服务，创造出产品和服务优势。

因此，基于对未来动画市场生产方式的基本判断，可以预见，动画媒介市场上的"长尾战略"将上演，动画核心生产国将以主流商业动画的模式占据着市场的主要份额，在"长尾"部分，其他国家多利用新媒体资源优势，进行大范围内的撒网式盈利，以时尚消费模式从而吸引更多的眼球，一些国家在新媒体动画某一领域的专注，将带领新的商业模式向"主流"靠拢。

7.3.2 平台功能日益凸显

中国国际动漫节在参展规模、参观人数、展览成效等方面在国内全面领先，已成为规模最大、效果最好、影响深远的综合性、国际性动漫盛会之一。第六届动漫节设一个主会场、八个分会场，围绕会展、论坛、大赛、活动等四大板块共组织实施 40 多项内容，同比增长了一倍多；共吸引 47个国家和地区参与、365 家中外企业参展，同比分别增长 23% 和 13%；161 万人次参加了包括产业博览会在内的各项活动，比上届翻了一番；签约项目近 200 个，涉及金额 83 亿元，现场成交金额23 亿元，总金额达到 106 亿元，同比增长 62%。全国首创的国际动画片交易大会，继首届大获成功后，再次吸引全国 80% 以上的少儿频道、12 家境外采购商参加，达成意向的动画片 132754 分钟，相当于 2009 年度全国动画片产量的 77.3%，其中境外采购占 40.7%（表 7-1）。

2010 年国内外部分动漫节展数据比较　表 7-1

—	面积（m²）	参展数	参观数（人次）	交易额（元）
6th 杭州国漫	7 万	365 家	161 万	106 亿
9th 东京动漫节	4 万	300 家	15 万	—
12th 香港 ACG	1.4 万	150 家	68 万	—
8th 上海 chinajoy	4 万	200 家	16 万	—
7th 常州动漫节	3 万	400 家	40 万	26.8 亿

近年来，我国动画产业发展迅速，全国很多地方举办了各类动画节庆会展交易活动，对活跃动画产业市场起到了一定的促进作用。"但近段时间以来，全国范围内的各类动漫游戏会展交易活动过多，增加了企业负担，造成了资源浪费，一些地方未经批准擅自邀请外国团组和个人参加，有的还展示和销售含有违法内容的动漫游戏产品，违反了国家有关规定，对我国动漫游戏产业的健康发展产生了不利影响。"而从各国节庆、会展业发展的过程来看，政府在其中均起到了非常关键的作用。鼓励投资、税收优惠、提供发展型贷款、提供培训支持、协助市场推广以及制定规范、健全职业认证体系等一系列的政府行为，为节庆、会展业的兴起与发展起到了保驾护航的作用。自进入 2009 年以来，我国也陆续推出了一系列推动节庆、会展业发展的举措，为我国节庆、会展业的发展提供了良好的契机。2009 年年初，商务部出台了《关于抓好 2009 年商贸会展促进消费工作的意见》，从搭建节庆、会展平台促进重点领域消费，强化节庆、会展功能增强消费效应两个方面，对促进节庆、会展业发展，发挥节庆、会展活动在衔接产需、开拓市场、扩大消费和促进经济发展中的作用提出了要求，并选择了 26 个大型展览会作为引导支持项目重点培育。2009 年 1 月份商务部对外公布了《中国境内对外经济技术展览会评估认证办法（试行）》并向社会征求意见，令展会评估认证工作迈出了关键的一步。为了改变全国范围内的各类动漫游戏会展交易活动（含节庆、比赛、论坛等活动，以下统称动

[1] 王蕾，黄冰，植美娜.《阿凡达》揭穿本土"电影的新衣"[J]. 投资家，2010.

漫游戏会展交易活动）过多的现状，为加强对动漫游戏会展交易节庆等活动的宏观调控，确保我国动漫游戏产业的健康良性发展，文化部 2009 年 6 月下发了《关于加强动漫游戏会展交易节庆等活动管理的通知》。《通知》指出，要严格控制和压缩政府参与主办的动漫游戏会展交易活动，充分发挥市场在资源配置中的基础性作用，减少不必要的行政干预；坚持勤俭节约、讲求实效，对政府参与主办的活动，要严格控制活动规模和经费支出，不得强制企业参与举办动漫游戏会展交易活动，其范围和内容要与主办单位的职能、资质相匹配；对行业影响大、社会效益好、示范效应强、积极推广原创优秀动漫游戏产品的予以重点扶持，树立重点动漫游戏会展交易活动品牌；一般性、地方性的动漫游戏会展交易活动不得冠以"中国"、"国际"、"全国"等名称。另外，文化部要求各地在计划申报工作中要加强规划调控，提高活动的计划性和目的性，防止随意性和盲目性，做到保留一批、提高一批、停办一批，把动漫游戏会展交易节庆比赛等活动过多过滥、部分活动名不符实的势头压下来。对未列入计划的动漫游戏会展交易节庆比赛等活动，文化部原则上将不予审批。[①]在经历热潮回归冷思考之后的动画节展活动，开始步入理性的发展周期，动画节展对树立品牌、扩大贸易、交换信息、建立平台等诸多方面开始提出更高的要求，而这也为动画企业提供了重新洗牌的良机，动画企业除了抓住会展产业规范的契机进行自身结构调整之外，还要注意利用会展业较大的辐射效应实现与其他行业的良性互动，真正发挥会展经济在动画市场中应有的作用。

7.3.3　产业融合势在必行

动画与科技、旅游、金融、地产的融合趋势愈加明显。在科技领域，十年来，随着现代科技的发展尤其是信息技术、传播技术、自动化技术和激光技术等高科技的发展，现代科技广泛运用于各类文化艺术活动之中，在文化领域掀起了新科技革命的旋风，现代传媒高新技术革命对人类当代文化的发展和艺术文化生态格局正在产生着以往所无可比拟的巨大影响。2008 年中国网络游戏出版产业的实际销售收入达 183.8 亿元，比上年增长了 76.6%，同时为电信、IT 等行业带来高达 478.4 亿元的直接收入，收入规模超过传统娱乐内容产业。近年来，全国数字出版总产值每年正以 50% 以上的速度增长，营销收入已从 2006 年的 213 亿元增长到 2010 年的 1051 亿元。2009 年，数字出版产值达 795 亿元，首次超过了传统出版物总产值，成为新闻出版业重要的经济增长点。高新技术的产生和现代科技的发展，不仅导致所有传统文化形态的"升级换代"和现代更新，而且创造了大量崭新的文化形式。在这样的背景下，文化产业保留着最核心的本质，又充分挖掘着传统的文化艺术养分，通过数字技术的融合嫁接，以喜闻乐见的文化形态不断满足着人们更新的消费理念，以水晶石、华强、拓维为代表的文化科技企业，正在成为引领中国动画产业发展的生力军（图 7-2）。

在旅游领域，十年来，文化消费水平的不断提高，文化产品和服务形态的多元化，促使以动画为主题的旅游消费不断增长。在海外，以动画博物馆、主题公园为代表的动画旅游不断创造经济增长点，并以多元衍生产品消费的形式，提高动画产业的附加值。在国内，从深圳华强方特欢乐世界创造的"文化＋科技＋旅游"模式到常州嬉戏谷，从网络动漫游戏衍生出娱乐体验项目的虚实互动、体验型数字娱乐动漫文化主题公园，以科技创意和动画旅游为双引擎，创造出新的文化娱乐模式，不断满足着人民群众日益多元化的文化消费需求。

在其他跨界领域，动画的应用也日益广泛而多元：从军事、航天领域（虚拟驾驶、虚拟装备训练、虚拟指挥、虚拟战场等）到教育领域（网络教育、虚拟实验室、虚拟校园、虚拟训练基地等），从建筑、房地产领域（建筑与景观设计、虚拟室内外环境浏览等）到机械制造领域（机械设计、运动分析等），

① 文化部加强对动漫会展活动的宏观管理　提高动漫会展活动的计划性［J］.扶持动漫产业发展工作简报，2010（2）.

图 7-2 以常州嬉戏谷和华强方特主题公园为代表的动画旅游，塑造了动画产品和服务开发的新标杆

再到医疗卫生领域（远程诊断与手术、虚拟人体教学、模拟手术训练等），"动画"已经成为国民经济与社会发展的全产业链服务形态中的重要节点，以独特、视觉、形象的表现形态，推动着产业结构的转型和发展方式的升级。

7.3.4 "走出去"至关重要

当前，文化产业作为当代人类社会新的财富创造形态及其所产生的巨大的乘数效应，正日益引起国际社会的普遍关注，成为世界各国竞相争抢的战略高地，开始对世界格局产生前所未有的战略性影响。新的国际文化秩序的建立和文化力量格局的重组，正沿着文化产业这条中轴线展开，因而，也就自然地成为中国加入世界贸易组织后必须迅速地调整自己文化战略的一项重大内容。[1]在经济全球化的背景下，我国的文化产业市场俨然已经成为世界文化产业市场的组成部分，动画电影也作为一种文化商品参与国际电影和动漫市场的竞争。面对进口

动画大片的强势挑战，我国的动画电影作品不能只在市场的"夹缝中求生存"。随着我国动画产业市场化程度的加深和产业本身的逐渐成熟，在市场竞争和利益驱动的合力下，我国的动画产品和服务也开始走出国门，走向世界，呈现初步的国际化趋势。[2]

从当前我国动画产品和服务"走出去"的主要模式看，主要是通过版权输出、动画产品及服务输出和国际合作等几种方式。从版权输出模式看，版权输出可以有效分散动画产品的经营风险，塑造动画形象在全球市场上的影响力，从而提高中国动画的市场竞争力。例如，2011 年 1 月上映的动画电影《熊猫总动员》是中德合拍的 3D 电影，在上映前其版权已在全球 110 多个国家提前售出，收回了 9 成成本。《魁拔之十万火急》将成为第一部登上日本银幕的中国动画电影，其在欧洲、北美的发行事宜也在积极筹备，而且电影在国内市场票房失利的情况下，通过海外版权贸易基本收回了制作成本。《藏獒多吉》由中影集团和日本著名的动画公司马多浩斯共同打造，为中日动画电影的联合制作与发行开了先河。《兔侠传奇》成功销往 60 多个国家和地区，更被美国迪斯尼所属的动画频道购买了该片的电视播映权。[3]

从动画产品和服务的输出来看，动画产品和服务输出有效提高了动画企业的综合实力，而企业的核心技术输出，又提高了动画产品和服务的附加值，为企业带来了更为广阔的市场空间。例如，深圳华强文化科技集团以"文化＋科技"作为布局全球动画市场的核心理念，主题公园的设计理念整体打包输出到伊朗、乌克兰、尼日利亚、沙特等多个国家，开创了中国文化科技主题公园"走出去"的先河，发展出中国文化产业输出海外的新模式。华强非常注重科研开发和引入前沿高科技成果，特种电影系统已经成功走入国际市场。迄今已有"环幕 4D 影院"系统出口到美国、加拿大、意大利等40 多个国家，每年有 20 余部配套电影租赁出口。

① 胡惠林.论中国文化产业发展的"走出去"战略［J］.思想战线，2004（3）.
② 陈少峰.中国动画电影的发展趋势预见［J］.文化产业导刊，2012（9）.
③ 同注②.

对于动画产业的国际合作而言，利用不同国家、不同企业的战略核心资源，可以有效做到资源互补和人才共享，从而有利于动画产业实现规模化、集约化和专业化发展。同样以华强为例。华强以资源性投资为发展策略，通过建设国际一流的大型影视摄影棚，配置大量高端设备，构建后期数字系统并强化后期制作实力等资源性投资手段，打造高精专、规模化、国际先进的影视技术平台和影视制作团队，合理构建成熟的电影电视工业产业化体系。华强还通过国际合作方式，邀请好莱坞导演、主创人员和国际电影明星参与拍摄中国文化背景的国际级大片，并通过国际发行模式使中国电影进入国际电影主流市场。该模式下第一部电影《形影不离》，首次将好莱坞两届影帝 Kevin Spacey 引入中国电影出演主角，并直接进入国际市场发行。根据迪斯尼畅销连环画《鼠之道》改编的同名电影也正式签约开拍，华强将和国外合作伙伴一起共同打造这部极富浓郁中国风格和中国气息的 3D 魔幻巨制大片。华强与加拿大等国合拍片《火影人》也已进入拍摄日程。

从当前我国动画产品和服务"走出去"的发展趋势看，我国已经把文化"走出去"上升为国家战略予以实施。近年来，国家有关部门相继出台了一系列政策措施，鼓励发展动画产业和对外文化贸易。从国家层面看，我国动画"走出去"战略的实施可以说是一种"政府扶持、企业运营、银企合作、利用和建设国际化流通渠道与传播平台"的具有中国特色的市场化模式。[①]未来，我国动画"走出去"主要有两个方面的路径重点。一方面，通过国际化的联合制作、跨国发行，中国动画电影业广泛吸引海外投资获得更加充足的融资，共享合作者的市场资源从而更加顺利地打入国际市场、加快收回成本和盈利的速度，并借助合作者已有的品牌进行搭车式的营销；另一方面，全面参与国际文化市场的竞争与合作，对动漫企业和动画电影的制片方提出了更高的要求，包括对国际市场的把握、对电影风格的定位、对受众喜好的预计、对合作者优势劣势的精准分析，动画企业还要学会正确处理国内市场和国际市场的关系。[②]

7.4　人才培养

动画人才，尤其是经营管理人才的短缺逐渐成为全球动画市场的共识。动画教育在动画产业的主要产区被提上日程，教育方式和手段也日趋多元化，适应未来动画市场发展的动画产业人才培养路径，成为共同的话题。

7.4.1　人才战略加强力度

纵观全球动画产业链，原创是版权价值的灵魂，产业链的各个环节只是将原创进行各种形式的表现和商业开发，而原创能力的源泉就是人才。动画产业的升级，关键在于创意能力、创意水平的提高。营造宽松、自由的文化环境，吸引相关创意人才，鼓励有个性的人才异想天开地创造。[③]然而，人才瓶颈也是产业转型升级过程中最大的困境所在。当前，我国动画产业迎来了高速发展的机遇期，但瓶颈却更加凸显。相对于成熟的产业形态来说，动画产业的发展除了一般产业发展周期中不可回避的门槛之外，还面临更为棘手的人才问题。在世界动画发展的版图上，动画产业发达国家已经将动画人才问题提上日程，通过加强人才教育和加速人才引进进行战略布局。

在全球动画市场上，国际动画企业纷纷采取海外人才培养战略，是经济萧条时期动画产业进行市场化拓展的又一途径，而这一举措的实施，首先得益于动画外包服务奠定的良好海外合作基础。举例来说，按照一般规律，目前日本制作一个 30 分钟的电视动画节目，大致需要 100 人以上的人手、最低 1500 万日元的成本。而日本高级创作人才的

① 齐勇锋，蒋多．齐勇锋／蒋多［J］．东岳论丛，2010（10）.
② 陈少峰．中国动画电影的发展趋势预见［J］．文化产业导刊，2012（9）.
③ 管宁．加快转型强化创意大力推进文化产业升级［J］．福建论坛（人文社会科学版），2008（11）.

老龄化，也导致了人才难求的局面。此时，海外拓展战略成为日本动画公司强化制作机能的途径之一。近年来，东映动画公司在菲律宾开展人才培养活动，目前培养的创作者已较 3 年前增加了 30 多人，达到 180 人。在本国，东映公司避开动画制作环节，在年轻人中培养导演和制片人，以制作脚本、音乐等为方向，其他的工作几乎都交给菲律宾制作人员。[①]同为日本动画制作公司，Madhouse[②]在沙特阿拉伯也开展了培养动画人的项目。在沙特科学技术振兴机关的支持下，Madhouse 准备在 2 年内培育 100 名动画制作者，预算约为 10 亿日元。Madhouse 与其他同类企业共同派出 10 人左右的讲师，在沙特进行动画以及其他数码编辑技术等的授课，并实际制作作品。同时，当地电视台和出版社也对此采取支持态度，建立合作公司等。在动画题材上，Madhouse 也吸收了一些当地故事和人物形象，力求制作出群众基础广泛的作品。日本也在中国开展了一系列合作活动，例如与北京青青树公司合作创作脚本和人设等。[③]在许多发展中国家，动画人才的培养方式呈现出鲜明的区域特色。例如，在北非的埃及，阿勒旺大学和米尼亚大学等都开设了动画的相关课程，而在南非、肯尼亚、毛里求斯、尼日利亚等国，许多年轻人逐渐表现出了对动画强烈的兴趣，而颇为实惠的薪酬促使他们对这一行业充满信心。以动画外包服务和加工为主要方式的动画产品生产，为这些国家动画人才的培养赋予了鲜明的特点。

趋于灵活的动画人才战略将重塑动画人才选拔的门槛。例如，当前欧美大学选拔动画人才有两大标准：一是兴趣，二是创作基础。在国际顶尖动画学院——法国高布兰学院，其录取对象覆盖全社会，整体素质高，综合能力强，他们的考试方式也相对灵活。这一人才选拔机制更有利于动画人才与动画产业市场的对接。以适应市场的标准和服务产业的门槛，重塑动画人才培养路径，

是未来动画产业发展的趋势之一。

适应市场的动画人才的梯度转移将重塑动画市场格局。梯度理论是在国家或大地区经济开发中，按照各地区经济、技术发展水平，由高到低，依次分期逐步开发的理论。"梯度理论"认为，一个国家的经济发展客观上存在着梯度差异，高梯度地区通过不断创新并不断向外扩散求得发展，中、低梯度地区通过接受扩散实现发展。举例来说，作为全球动画产业霸主之一的美国，首先将动画制作过程中低附加值的动画加工转移到国外，有效地配置资源，降低成本，不但能够达到生产全球化的目的，同时还能起到海外宣传的作用。其次，利用全球文化资源。再次，用授权方式进行特许经营，获得高额回报，包括动画专利产品的授权生产销售和包括电视播映权、音像出版权及一些动画形象的独家代理经营权等。而日本动画产业的发展，在一定程度上也得益于产业梯度转移。例如，20 世纪中后期日本承接美国动画的外包加工服务，以此获取了推动本国动画产业崛起的第一桶金，而后日本动画又将这一模式复制到韩国和东南亚等国家，通过服务外包的形态，美日韩动画产业获得了新一轮的发展，而与此同时，这一合作模式也推动了以加工服务为主要形态的动画产业集群的自发形成。

我国的长三角苏锡常和珠三角密集的动画加工企业就是在这一轮承接海外订单的服务中获得了粗放式的集聚和发展。就目前而言，随着我国原创动画力量的加强，北京、上海、杭州以及长沙等城市已经开始以要素创新向周边城市和地区扩散，谋求更深的发展。与此同时，在经济相对落后地区发展动画产业也并非困难重重，产业转移的深化和市场要素流动的加剧，可以在一定程度上弥补区域鸿沟的差异。未来动画产业人才的流动，将以产业的梯度转移和区域差异化市场的流动为主要方向，区域之间的动画产业将呈现出更加鲜明的特点。

动画人才战略的提升，不仅满足了动画市场

① 动漫壹周，（117）：4.
② Madhouse（株式会社マッドハウス）是日本一家动画制作公司，主要业务为动画相关企划、制作及著作权管理。
③ 动漫壹周，（117）：4.

拓展的规模化生产需求，在一定程度上缓解了由于人力成本提高、经济走势低迷以及消费环境变化等诸多现实因素的瓶颈制约，并且，对于整个国家的产业发展来说，一个国家拥有一支知识结构和梯队合理的人才队伍，拥有强大的人力资源能力，自然获得了国际竞争的头筹。在动画人才总量不足、专业人才短缺、行业人才分布失衡的矛盾制约下，海外人才培养在实现产业转移的基础上，有效缓解了人才压力对产业继续发展造成的影响，对我国动画人才培养具有较强的借鉴意义。

7.4.2　人才培养趋向细分

当前，全球动画产业的整体发展趋势是向规模化、集约化和专业化发展，动画产业链条的分工进一步细化，对动画人才的技术要求也更加细化，呈现出更强的教育针对性和更加严格的技术性要求。专业性学校是动画人才培养的摇篮，从全球市场动画人才培养现状看，动画人才的培养路径和教育方式不断地进行技术的更新和思维的更新，国际专业性动画教育培训机构不断适应最新的市场需求和消费变换，探索适合动画产业细分趋势的人才培养路径。

例如在美国，动画人才的培养呈现高度针对性的发展趋势。许多开设动画教育的学校并不是专门为动画专业本身而开设的学校。在课程设置上，会把动画专业与其他的相关专业相结合，比如艺术教育和动画的结合、计算机技术和动画的结合、影视课程和动画的结合等，从而充分发挥动画产业的"无边界效应"，广泛融合人文精神和技术创新。

在日本，动画创作培训的部门主要是职业培训机构，对人才的宽容、浓厚的动漫文化氛围和市场主导的体制，使日本动画人才的养成更加自觉。日本动画人才的培养主要有学校教育和社会教育两种方式，其中学校教育是日本动画人才培养的一支重要新生力量。学校教育主要分为两个部分：一是大学教育（含短期大学教育，日本的短期大学相当于中国的大专）；二是中专和职业学校教育。就前者而言，到 2009 年年底，有近 30 所大学开设了动画及动漫相关专业。这些大学主要是私立大学，且多为设有艺术系的大学所创办。这些大学动漫专业的开设得到了不少著名动漫大师、动漫原创作者和动漫编辑的大力支持和指导。就后者而言，已有 400 多所中等专科学校和职业高中学校开设有动画和动漫专业。这些中职院校的动画专业与产业结合十分紧密，专业划分很细。很多学校多设置专业方向诸如专业漫画家、漫画插图、数字漫画、漫画杂志编辑、漫画原创、写作创作、动画剧本创作等。由于专业方向明确，所设置的课程也比较到位，除了很多带有技术性的课程外，还有不少文学、艺术、历史等人文社会科学方面的课程。[①]

大洋洲创意产业园完善而优越的配套环境与创作氛围，为动画人才孵化提供了有利条件。同样，澳洲开设动画专业的高校在课程体系的设计上呈现出更加系统科学并与企业联系更加紧密的趋势，教学环节本身便注重学生毕业后的就业需求。以 3D 动画类课程为例，除了为动画制作公司、游戏公司、广告公司、电视台以及漫画出版等进行订单式培养外，那些爱好并有能力在动漫游戏领域继续发展的学生则可以择年进入游戏编程和游戏动画两个专业方向继续深造，从而激励具有兴趣和特长的动画人才专业才能的发挥。

从全球范围来看，动画产业逐渐成为主要发达国家的支柱产业，在国民经济中扮演的作用越来越大。动画产业要注入发展的动力，有赖于人才的培养和塑造，动画产业发达国家尤其重视人才培养和教育，并在培育动画教育体系的过程中逐渐形成自己的特色，其培养的方式和特色呈现出百花齐放的格局，主要概括为以下几条经验。

其一，多元化教育方式并存，满足不同层次人才需求。例如，以硕士学位教育、本科教育、暑假专业培训、强化班课程、专业行业组织举办的各种培训系列和动画企业举办的培训系列等多元并

① 李常庆. 日本动漫人才培养经验谈：注重实践教育［J］. 传媒，2011（5）.

存的方式。其二,紧密结合业界发展,适时更新教学内容。例如,通过课堂学习,为学生提供大量的经验传授和实践锻炼,并注重营销活动策划和文稿编辑能力双向培养,教学内容也与业界保持同步,数字动画等均及时补充到教学内容中。而来自业界的著名授课教师,更加侧重对制片和营销等综合经营管理能力的提升。其三,建立园区等孵化器,教学活动与市场参与并行。例如,以大学动画产业园区等形态为载体,与知名动画制作公司或制片公司进行长效合作,在教学实践中积极参与到动画电影的制作和观摩中,从而避免动画制作课程闭门造车,为走向市场的人才提供"绿色通道"。就动画教育的特色和经验来看,在此方面动画发达国家均有一条共时性认识,即,注重建立动画人才培养的长效机制。只有把解决现实问题与建立长效机制紧密结合起来,才能加快构建充满活力、富有效率、更加开放、有利于按照动画艺术和商业规律发展的人才培养体制、机制。

对于中国来说,伴随动画产业的发展,动画教育在2000年之后进入了一个激增期,大量高校开设动画及相关产业,在一定程度上促进了本轮动画产业的发展。近年来,随着文化产业的蓬勃兴起和逐渐受到重视,文化产业教育与培训亦不断升温,我们一方面看到了可喜的发展态势,既为文化产业后备人才储备的逐渐重组和创新从业人员培养的逐渐成熟而感到欣慰,也为新兴媒体市场上文化产业教育培训的巨大空间和社会办学力量的壮大而感到欢欣。但是在动画产业的市场实践中,却依然大量存在着本土动画人才在经营管理和故事创意等方面的匮乏,人才培养与产业脱钩的现象也在一定程度上凸现出来,除了动画教育体系本身需要继续完善之外,与产业发展急功近利的心态相似,在人才培养上也存在忽视长效机制的建立的诸多问题需要在未来予以攻坚。因此,面向市场的动画教育培训建立在许多基础学科之上,以跨学科、多学科、整合与交叉性和独一无二性为特色;更加注重综合素质的培养;强调创意理念的培养;在基本知识与能力框架下的多元性发展。

在我国,动画的人才培养问题一直是近年来产业发展的主要瓶颈之一,动画创意人才以及经营管理人才的匮乏,将中国动画可持续发展推向了寻找智库的风口浪尖。就动画产业近年来的迅速发展,以及其充满潜力和成长空间,创造着高附加值的产业特性而言,越来越多的人投身动画生产的实践中,对于当今时代的动画产业发展来说,市场需要的是更加注重产业面临的实际问题,偏重于以市场为导向,多元化、多层次的人才培养方式。在动画人才教育体系不断探索的过程中,人才培养模式长效机制的建立已经成为全社会的共识。但是,由于体制、机制的制约和影响,我国许多高校在创新体系中的重要地位和作用还没有得到充分的认识,创新的潜力和作用也没有充分发挥。而人才的巨大缺口促使高等院校和职业学院以不同的形式、不同的方法尝试进行动画教育,几年之内,开设动画专业的高校已经达到近500家,而相关专业的高校更是达到了一千多家。动画教育的迅速起步一方面极大地促进了产业本身的发展,为国内的动画企业输送了大量的人才;另一方面,也隐含着诸多的问题,动画教育体系的规范性和学术力量的丰厚性仍值得进一步加强。

文化产业的风起云涌给面向市场的动画教育提出了时代的需求,未来动画人才培养的主要趋势是,在充分预见到产业发展前景,瞄准科学发展前沿和重大生产及社会实践问题,体现前瞻性的同时,动画人才培养将更加注重发挥大学和社会培训机构自身的比较优势,进行多层次的文化产业教育,通过不断突破原有学科界限,大力推进动画产业不同行业的交叉与融合,培养新的学科增长点,同时体现创新性。同时,必须注意到,由于动画产业的发展并不是只需要单一学科背景和资源,动画市场的建设是融合了不同行业门类的学科的综合形态,因此在培训过程中,应根据需要设置纵向整合,从管理、营销和创意等不同角度切入,从高等教育、职业教育、继续教育、基础教育等不同层次介入,以多层次、细分和专业的动画教育体系的建立,推动动画产业可持续、健康发展。

第 8 章　动画产业的发展政策

8.1　政策沿革

追溯中国动画产业相关政策的出台历史，可以发现在每一个称之为"里程碑式"政策出台的时代节点上，动画本身发生着概念意义和产业内涵的微观变化。从这一系列变化的步调中，我们欣喜地看到中国动画日益洪亮的时代声音。无论从哪个角度来看，几年来，动画政策革新的效果是极为明显的，而在此对过去的回顾、盘点和总结，则是为了对未来更为清晰、理性和客观的规划。

8.1.1　政策界定

回顾动画政策中的概念表达，早在 2002 年 4 月国家广播电影电视总局①出台的《影视动画业"十五"期间发展规划》便指出，"影视动画业是广播影视业的重要组成部分"；2006 年 4 月，国务院办公厅转发财政部等部门的《关于推动我国动漫产业发展的若干意见》，这一文件明确指出，"动漫产业是指以'创意'为核心，以动画、漫画为表现形式，包含动漫图书、报刊、电影、电视、音像制品、舞台剧和基于现代信息传播技术手段的动漫新品种等动漫直接产品的开发、生产、出版、播出、演出和销售，以及与动漫形象有关的服装、玩具、电子游戏等衍生产品的生产和经营的产业。"2004 年 4 月广电总局《关于发展我国影视动画产业的若干意见》指出，"影视动画产业是资金密集型、科技密集型、知识密集型和劳动密集型的重要文化产业，是 21 世纪开发潜力很大的

新兴产业、朝阳产业，具有消费群体广、市场需求大、产品生命周期长、高成本、高投入、高附加值、高国际化程度等特点。"2006 年 9 月《国家"十一五"时期文化发展规划纲要》将"动画"作为文化产业发展中的重要行业，并以"数字内容和动漫产业"为题，指出要"积极发展以数字化生产、网络化传播为主要特征的数字内容产业。加快发展民族动漫产业，大幅度提高国产动漫产品的数量和质量。积极发展网络文化产业，鼓励扶持民族原创的、健康向上的网络文化产品的创作和研发，拓展民族网络文化发展空间。"与此同时，《国家"十一五"时期文化发展规划纲要》还将动画列入重大文化项目和发展工程，提出了国产动漫振兴工程——建设国家动漫产业基地和教学研究基地，建立动漫技术设备和公共技术平台支撑服务体系共享机制，增强国产动漫的原创制作能力和衍生产品开发能力，培育一批充满活力、专业性强的中小型动漫企业和具有中国风格、国际影响的动漫品牌。2008 年 8 月，在《文化部关于扶持我国动漫产业发展的若干意见》中，界定了"动漫产业链"的概念和内涵：动漫产业链主要包括漫画（图书、报刊）、动画（电影、电视、音像制品）、舞台剧、网络动漫、手机动漫等环节。漫画创作是产业的基础，影视动漫是产业的主体，动漫舞台剧是产业的延展和提升，网络动漫、手机动漫是产业的前锋。此外，还有与动漫形象有关的服装、玩具、文具、电子游戏等衍生产品。

从对上述政策的梳理中可以看出，动画产品

① 在 2013 年 3 月第十二届全国人民代表大会第一次会议批准《国务院机构改革和职能转变方案》和《国务院关于机构设置的通知》（国发〔2013〕14 号），设立国家新闻出版广电总局之前，两机构出台的相关政策措施，本书分别沿用国家广电总局、国家新闻出版总署。

和服务同样兼具意识形态和商品经济的双重属性，而我国对动画产业的发展也呈现出愈加重视的局面，同时，对动画作为"广播影视业"的重要组成部分，到相对独立地成为文化产业的重要门类，通过对"动漫产业"和"动漫产业链"的概念界定和说明，进一步表明，动画已经成为一种重要的经济形态，其发展的政策导向更加趋于与一、二、三产业的结合，与各种媒介平台的结合以及庞大的动画产业生态群的构建。

而除了政府发布的政策性文件之外，"动画"的发展还在不同维度和层面上得到高度重视。譬如，在2008年两会提案中，中国民主促进会中央委员会《关于推动我国动漫产业发展的建议》的提案，进一步阐述了发展动画产业的意义和价值："动漫产品是广大人民群众特别是未成年人喜爱的文化产品。发展动漫产业对于满足人民群众的精神文化需求，建设社会主义核心价值体系，推动文化产业发展，促进社会主义文化大发展、大繁荣都具有重要意义；发展动漫产业也是确保国家的文化安全，提升文化软实力的题中应有之义。"各地方的两会提案议案中，也不乏支持国产动漫的声音，例如，《关于大力发展广西动漫产业的建议》提案中提出，当前"全球数字动漫产业产值超过3000亿美元，与动漫游戏产业相关的周边衍生产品产值在6000亿美元以上，在美国、日本、韩国，动画游戏产品及其衍生产品的产值早已超过钢铁、汽车等传统工业，成为其国民经济重要的支柱产业。我国政府已提出本土动漫产业的发展策略，即：中华牌、产业化、国际性。因此，开发动漫产业，民族牌是我们的优势和突破口。"

8.1.2 政策表达

中国文化产业政策表达中对动画产业的认知愈加深刻。2005年4月30日，《国务院研究动漫产业扶持政策有关问题的会议纪要》明确由财政部牵头商教育部、科技部、信息产业部、商务部、文化部、国家税务总局、国家广电总局、国家新闻出版总署等部门抓紧研究制定动漫产业扶持政

策。为完成国务院交办的任务，财政部会同有关部门迅速成立了"动漫产业扶持政策文件起草小组"，并到北京、上海、浙江、广东、湖南和四川等地进行了专题调研，听取了有关政府部门、专家、企业的意见和建议，考察了日本、韩国动漫产业发展的情况。2006年7月，《国务院关于同意建立扶持动漫产业发展部际联席会议制度的批复》对文化部《关于建立扶持动漫产业发展部际联席会议制度的请示》进行了批复，同意建立由文化部牵头的扶持动漫产业发展部际联席会议制度。请联席会议按照国务院有关文件精神认真组织开展工作。《批复》指出了"联席会议"的主要职能为"在国务院领导下，研究拟定扶持我国动漫产业发展的重大政策措施和实施办法，向国务院提出建议；制定动漫产业行业标准和享受有关优惠政策的动漫企业认定标准；制定国家动漫产业基地的布局和规划，订立基地相关标准，负责基地的认定，建立有关评估机制；协调解决推进我国动漫产业发展中的问题；指导、督促、检查各地推动动漫产业发展的各项工作。"我们可以看到，联席会议由文化部、教育部、科技部、财政部、信息产业部、商务部、国家税务总局、国家工商总局、国家广电总局、国家新闻出版总署等10个部门组成，这标志着动画产业的宏观管理有了实质性跨越，同时，也进一步将动画产业的发展推入了协同创新的攻坚阶段。

国家广电总局《关于发展我国影视动画产业的若干意见》指出，发展我国影视动画产业是建设社会主义先进文化的重要内容和推进我国文化产业建设的必然要求。《关于发展我国影视动画产业的若干意见》对动画产业的认识主要基于以下维度和思考：第一，动画片以其独特的艺术形式、艺术形象和艺术魅力，深受广大群众尤其是少年儿童喜爱。大力促进我国影视动画产业的发展，对于振奋民族精神，陶冶道德情操，提高审美情趣，丰富文化生活，传播科学知识，提升精神境界，引导人们追求真善美、鞭挞假恶丑有着十分重要的作用，特别是对教育培养少年儿童树立正确的

世界观、人生观和价值观，开启和引领少年儿童塑造远大志向、高尚情操、健康心态、健全人格、优秀品质，有着极其重要的现实意义。第二，发展我国影视动画产业，是在社会主义市场经济条件下繁荣社会主义文化、满足人民群众特别是广大少年儿童日益增长的精神文化需求的重要途径，是促进我国经济结构调整和产业结构升级的重要步骤，是推进资产增值、催生高新技术、扩大劳动就业的重要手段，是适应经济全球化、积极参与国际竞争、增强综合国力的重要举措。大力发展我国的影视动画产业，为人民群众特别是少年儿童提供更多、更好的动画产品及相关服务，提高全社会的文化生活质量，是广播影视管理部门和制作、播出机构义不容辞的重要责任。《关于推动我国动漫产业发展的若干意见》指出，"动漫产品是广大人民群众特别是未成年人喜爱的文化产品。发展动漫产业对于满足人民群众的精神文化需求，促进社会主义先进文化和未成年人思想道德建设，推动文化产业发展，培育新的经济增长点都具有重要意义。"

从动画产业政策的变革中，可以看到，中国动画整体向好的趋势。《影视动画业"十五"期间发展规划》深刻总结概括了"九五"期间动画产业发展的状况和趋势，在制作能力方面，新中国成立初期国产动画片的年产为 100 分钟左右，至 2000 年国产动画片的年产量已达到一万多分钟。在动画队伍建设方面，20 世纪 90 年代中期我国的动画机构（包括制作加工机构）仅有 50 余家，至 2000 年已增加到 130 余家。从业人员也从 1996 年的 3000 余人发展到 2000 年的 8000 余人。从制作质量上来看，国产动画在对传统工艺的不断改造更新中，注意借鉴吸收国际先进动画技术，使动画的技术水平和制作质量不断得到提高，推出了包括《西游记》、《宝莲灯》等一批具有民族特色的动画作品。在播出数量方面，"九五"期间中央和地方电视台先后开办了一批动画栏目，明显增加了动画片的播出量，仅中央电视台开办的《动画城》栏目，年播出量就达 7000 分钟。从总体上讲，

"九五"期间国产动画产业的开发初见成效，随着动画产业结构的调整和影视改革的深化，国产动画业在借鉴国际动画产业发展经验的基础上，自觉地开始了动画产业化开发。电影《宝莲灯》、电视《大头儿子小头爸爸》、《蓝猫淘气 3000 问》等不少动画片，在图书、音像、VCD、文具、玩具以及动画形象的产品商标注册等方面都进行了有益的衍生产品开发。

进入新世纪，中国动画在经济文化环境和基础都呈现繁荣发展局面的背景下，迎来了跨越发展的加速期，《文化部关于扶持我国动漫产业发展的若干意见》指出，新时期"我国动漫产业发展很快，国产动漫产品的数量大幅度增长，质量有所提高，一批动漫企业和动漫品牌崭露头角，中国动漫'走出去'步伐加快。"国务院办公厅转发财政部等部门《关于推动我国动漫产业发展的若干意见》指出，"近年来，我国动漫产业发展较快，一批动漫企业崭露头角"等。而在国家《文化产业振兴规划》中提出重点发展数字内容和动漫产业，同样，《文化部关于支持和促进文化产业发展的若干意见》中，将动漫列为文化产业的十大重点行业之一，国家新闻出版总署《关于进一步推动新闻出版产业发展的指导意见》将"发展动漫、游戏出版产业"作为推动新闻出版产业发展的十一个重点任务之一，这几个决定性文件可以说勾勒了动漫跨越式发展的里程碑。《文化部关于支持和促进文化产业发展的若干意见》提出了未来文化产业努力的方向和目标，要实现"文化产业发展速度明显高于同期国内生产总值增长速度，在国民经济中所占比重逐步提高，力争到'十二五'期末实现主要文化产业增加值比 2007 年翻两番"的整体目标，这一目标实现的主要支点则是通过重点行业和骨干企业予以支撑的，《意见》所确立的重点和方向，除了明确以文化企业为主体的重大项目带动战略以及以文化产业园区、基地为抓手，进行相关行业和关联产业的集群化建设路径之外，还充分凸显出不同文化业态，尤其是新兴业态在文化产业发展中发挥的作用。而之所以选

择演艺、动漫、游戏、文化娱乐等十大行业方向作为主攻方向，是基于它们在推动经济发展和文化消费中扮演的角色，是基于它们在金融危机仍未见底背景下体现出的反向调节功能，也是基于它们在促进产业振兴，实现"保增长、扩内需、调结构、促改革、惠民生"方面作出的贡献。而在此前，国务院以及各相关职能部门已经从不同的支撑层面、产业维度上陆续出台了一系列政策，它们从更微观的视角上，对文化产业各行业建立富于效率的工作机制，规范市场秩序，优化环境氛围，维护文化安全等方面，起到了重要作用。这也进一步说明，动漫产业之所以从最开始作为《中共中央国务院关于进一步加强和改进未成年人思想道德建设的若干意见》中道德建设环境中的组成部分，到成为国家战略性支柱产业的重要组成，正是因为其作为推动经济结构调整、转变经济发展方式的重要着力点，在实现经济、政治、文化和社会全面协调可持续发展中的重要作用。同时，当今时期对于动画产业来说，是其本身战略调整的转型期。这一机缘为动画产业相关行业此消彼长、重新洗牌提供了契机，更为重要的是，动画产业的发展从探索、起步、培育的初级阶段进入了趋于健康快速发展的新时期，呈现出蓬勃发展的新局面，在复杂的形势下，逐渐开始挤出泡沫，摒除浮躁，反思产业结构的优化升级，提高产业竞争力，在进一步促进文化产业协调发展中扮演着愈加重要的角色。

8.1.3　政策重点

当金融危机席卷全球之时，动画产业逆势而上，许多优秀的中国动画作品开始尝试"走出去"并积极进行传统文化的传播。而中国政府多年以来一直力推原创动漫游戏的发展并给予政策上的倾斜，让无数民族企业有了坚定的信心。在这样一种机缘下，动画产业不断进行突飞猛进的发展，其成长的速度远远超过了同期GDP的增长以及文化产业增加值发展的速度。与这一快速发展相对应的，是许多产业中的泡沫式虚热以及产业成长

初期本身存在的许多必须克服的痼疾。尽管到目前为止，动画企业的数量发展到5000多家，动画生产量超过13万多分钟，但是85%以上的动画企业是亏损的现实又让中国动画产业的崛起任重道远。就当前动画产业存在的问题而言，近年来出台的一系列政策文件已经明确而精准地进行了认识和反思。

《文化部关于扶持我国动漫产业发展的若干意见》指出，"我国动漫产业的发展现状与人民群众不断增长的精神文化需求还不相适应，与旺盛的市场需求不相适应，在原创能力、人才培养、技术开发、产业链整合、知识产权保护等方面还需要进一步提高，用5～10年时间实现跻身世界动漫大国和强国行列的目标任重道远。"《关于推动我国动漫产业发展的若干意见》认为"我国动漫产业的发展与人民群众不断增长的精神文化需要和不断发展的市场需求之间还有很大差距，与动漫产业发达的国家差距更大。"早在2002年的《影视动画业"十五"期间发展规划》中，就提出了国产动画片产量还显不足、国产动画片总体质量不高、动画机构布局分散、机制尚待理顺以及产业机构不合理等四个方面的主要问题，《规划》认为，"目前国产动画片与国际先进动画制作业的成品相比，在选题创意、动画造型、结构故事、叙事谋篇、激发想象力、提升审美情趣、以及在生产流程、制作工艺、运用电脑高科技、乃至整体动画观念和认识诸方面还显得陈旧、粗糙、缺乏艺术吸引力和市场竞争力；国产动画机构布局分散，制作力量不集中，形不成生产规模与合力。一些电视台自投自产自播，生产与营销脱节。流通领域中的动画收购价格一般只占到制作成本的千分之一，投入与产出极不平衡，不但制约了再生产，且使整个动画市场比较僵滞，缺乏生气与活力。我国动画生产的各环节中，前期创作与后期合成的力量比较弱，中期的绘制加工是主业，形成了两头小、中间大的不合理产业结构。甚至大量社会制作机构的生产主业，还普遍集中在承接境外动画片的简单加工上，缺乏自行研发与综

合开发自主产品的能力。"

对于新时代中国动画的成长来说，我们需要正视文化体制改革和文化产业发展领域的诸多突出矛盾，将改革着力点放在制约文化产业可持续发展和升级转型的要素瓶颈上，在此背景下审视动画园区及动画企业的纵深发展、兼并重组和跨界合作；我们还要切实把握中国经济战略转型的时间窗口，不断创新发展思路，谋划基于国家文化体制改革与经济改革实践的同时，又不失国际普适性的科学发展布局。

8.2 对外贸易政策

全球化是指世界各个部分之间的相互联系和相互依赖日益密切、相互渗透与融合不断加强和全球一致性因素不断增长的过程和发展趋势。但是，这并不是一个单一的同质化的过程，而是一个充满内在矛盾的过程。[①]对于动画的对外贸易政策来说，在日益开放和趋于平等的国际环境中，在中国加入世贸组织、中国文化和世界文化的交流逐渐密切、文化产品和文化服务的共享性愈加突出的时代背景下，同样面临着在全球化语境中两难的选择。

8.2.1 "走出去"政策重点

面向全球化是我国动画产业持续性的战略路径。综观我国的动画政策，延续着文化"走出去"的战略性思考，在《国家"十一五"时期文化发展规划纲要》中，提出了"做大做强对外文化贸易品牌"的总体规划目标，其重点扶持具有中国民族特色的文化艺术、演出展览、电影、电视剧、动画片、出版物、民族音乐舞蹈和杂技等产品和服务的出口，支持动漫游戏、电子出版物等新兴文化产品进入国际市场。发挥国有文化企业在对外文化贸易方面的主导作用，鼓励投资主体多元化，形成一批具有竞争优势的品牌文化企业和企

业集团。在这一宏观政策的引导下，动画产业的相关政策从自发到自觉，开始将"对外文化贸易"作为一个工程、一个品牌、一个项目来进行综合谋划和全盘布局。例如，《关于发展我国影视动画产业的若干意见》中，将实施国产动画产品"走出去工程"作为重要行动指南，通过"进一步完善促进我国优秀动画产品出口的政策措施，开拓和创建国产动画产品海外营销机构和发行网络，鼓励国内动画制作机构积极参与国际动画市场的竞争，将国产动画片及其衍生产品打入国际市场，增加国产动画产品在国际市场上的份额，创建一批有影响、有实力的中国动画品牌。"同时，《意见》还提出加强对国际市场的研究，分地区、分项目、有重点、有针对性地实施"走出去工程"。

在面向全球化的动画政策中，国家一直致力于向外推介国内动画制作机构和动画产品，并密切跟踪和及时通报国内外市场供需、政策法规等动态，为我国动画产品出口企业提供信息，并取得了诸多富有成效的实践效果。在动画产业的国际合作上，《文化部关于扶持我国动漫产业发展的若干意见》进一步提出了促进国际交流与合作，支持动漫企业"走出去"的战略部署。鼓励政府间和民间与国（境）外开展多边和双边的交流与合作，鼓励我国动漫企业以合资、合作、服务加工等多种形式参与国际合作和国际市场竞争。大力扶持原创动漫产品出口，将优秀动漫出口企业产品列入《文化产品和服务出口指导目录》。鼓励和组织动漫企业参加国际知名展会，支持我国动漫企业开拓海外市场。设立国产动漫产品出口奖励和补贴专项资金，促进我国动漫产业国际化。另外，《关于发展我国影视动画产业的若干意见》也在整体思路上指出"加强与境外动画产业的广泛合作"的整体战略，即"支持和鼓励国内影视动画产业与境外动画产业开展广泛有益的合作。通过合作，吸引人才，吸纳资金，开阔眼界，更新观念，培养队伍，拓宽市场。"与此同时，该《意见》

① 欧阳宏生，梁英. 混合与重构：媒介文化的"球土化"[J]. 现代传播，2005（2）.

还将对海外动画作品的创作、技术的应用和市场运营等方面的借鉴和学习提升到了战略的高度，指出"借鉴、学习、吸收国外先进的动画创作理念、制作技术、研发方式和运营模式。合拍动画片要着力表现中华民族优秀文化传统、歌颂中华民族美好情感、创建中国动画品牌形象。凡是表现'中国特色、中国故事、中国形象、中国风格、中国气派、中国精神'的合拍动画片，享受与国产动画片同等的政策待遇。"在《关于推动我国动漫产业发展的若干意见》中，进一步指出从动画产品和服务走出去的金融财税等方面进一步支持动漫产品"走出去"，拓展动漫产业发展空间。例如，建立健全动漫产业海外服务支撑体系。支持我国动漫企业开拓海外市场，适当补助动漫产品出口译制经费。通过"中小企业国际市场开拓资金"渠道，积极鼓励和支持优秀国产动漫作品和产品到海外参展。中国进出口银行可以为动漫企业出口动漫产品提供出口信贷支持。积极利用国家出口信用保险促进动漫产品海外市场营销。另外，企业出口动漫产品享受国家统一规定的出口退（免）税政策。企业出口动漫版权可适当予以奖励。对动漫企业在境外提供劳务获得的境外收入不征营业税，境外已缴纳的所得税款可按规定予以抵扣。

与荧屏限额和配额政策的二象性相类似，对外贸易政策也存在着全球化和本土化之间的博弈。在荧屏配额政策力图保护民族动画，通过动画作品传播中华文化，推动国产动画的生产制作的同时，也因为其在终端消费环节的强制性禁播而使得一部分消费者的需求无法得到满足，从而在民间引起广泛的讨论。但其在中国动画产业发展中所起到的作用，仍需要用产业的实际发展，动画作品质量和数量的提升，精品和品牌的真正诞生和富有国际竞争力的动画产业体系来衡量。而对于动画产业的对外贸易政策来说，则需要在全球化的竞争规则中，在本土化的文化转移中，在强势文化吸收弱势文化，进行文化转换和文化杂交，

产生颇为复杂和难以令人抗拒的文化杂交体中，进行艰难的抉择，还要在中国动画"走出去"的战略要求中，承担艰巨而艰难的使命，如何使承载中华文化主流价值体系的动画作品，以更加国际化的技术手段、传播渠道和消费习惯进行输出，成为这一政策背景下最为棘手的问题。

当《花木兰》、《埃及王子》和《风中奇缘》等动画作品分别在好莱坞强势文化价值体系下，以中国文化、非洲文化和阿拉伯文化的表象姿态，进行伪"本土化"的价值传播时，我们可以说，好莱坞的成功在于他们认识到，文化，尤其体现一个国家、地区民族精神和基本价值观的文化，是一个国家、一个民族存在的标志和根基，不可能像物质产品比如用拖拉机取代锄头那样被外来文化轻易取代，它总要顽强地保持着自己的历史延续性。这就是在全球化浪潮出现的同时出现本土化浪潮的基本原因。也就是说，全球文化要想真正被本土人接受必须努力与本土的价值观结合，否则很容易遭到本土文化的"阻击"[①]，因而他们选择了以异域文化作为全球消费者猎奇的素材，同时选择了以"球土化"作为了全球化营销的迷彩服。

8.2.2 "走出去"政策方向

对外贸易逆差的现实为文化贸易政策的科学性和针对性提出了新形势下的新任务。经济全球化和中国加入 WTO 的新形势下，中国对外贸易获得飞速发展，在 2004 年已经成为世界贸易三强之一，然而在对外文化贸易方面，却远远落后于国家对外贸易的总体增幅，并且存在巨大的逆差，例如，美国在国际文化市场上的份额高达 42.6%，中国只占 1.5%。2008 年美国电影海外票房收入 183 亿美元（全球票房收入 280 亿美元），而中国仅 3.6 亿美元。这与中国作为文化大国的地位是不相符的。因此，在未来的对外贸易政策中，仍需要关注以下重点。

① 林晖. 从新词流行看全球媒体的新变化 [J]. 新闻记者，2005（11）.

第一，对动画企业的专项支持政策。在经济全球化的发展趋势下，动画企业必定成为中国动画产品和服务"走出去"的市场主体力量，也将是在"走出去"过程中发挥主导作用的主体力量。只有动画企业做强做大，真正地走入国际市场，培养起市场敏感和独立主体地位，才是中国文化产业真正"走出去"的生力军。为支持市场主体的快速成长，政府要在政策许可范围内放宽对外演出以及展览公司成立的尺度，鼓励商业性对外文化交流，特别是民族性较强的动画作品和动画会展、节庆活动，做成精品，打向世界文化的主流市场。

第二，资源管理和版权保护政策。应对文化贸易中资源管理的疏漏和版权保护的不利等发展问题，针对多媒体、机构之间的媒介整合、集团化、重组的政策研究；特别关注民族文化产业的保护和补贴方面的政策研究，通过资源管理和保护政策，壮大民族动画企业，从而为进一步提高中国动画产业在国际市场的竞争力打好基础。

第三，与国际规则接轨政策。在目前文化贸易的国际化进程中还存在着地方保护主义藩篱等问题，本课题着重研究在国际合作基础上鼓励参与国际分工与合作政策；同时，通过课题研究，提出有利于中国版权法建设和实施，有利于利用WTO对发展中国家给予优惠条件以及贸易争端解决机制等相关政策建议。

第四，促进对外文化贸易政策。金融危机的爆发，对全球文化产业造成了很大的影响。在危机爆发初期，文化产业和文化贸易受到的负面影响较大，因此本课题通过研究面向海外投资和贸易的配套财税支持政策，进一步促进对外文化贸易的发展，促进海外文化市场的繁荣。以"球土化"的逻辑来思考中国动画"走出去"，可以让我们多一份冷静与清醒，同时，更应该让"球土化"成为一种思维方式，从而在文化贸易的互动与选择中，在其两难的抉择中，以更加灵活、务实的方式，应对全球化竞争和挑战。

从总体上而言，随着文化走出去战略的提出和实施，近几年来国家财政和相关文化部门出台了一系列扶持政策，包括出口退税、专项资金、政府奖励、财政补贴等，对推动我国对外文化贸易发展发挥了积极作用。目前，需要进一步完善的政策措施包括：进一步增强财税扶持政策的针对性和时效性，同时在已出台扶持政策的执行中，要防范企业与政府进行不良博弈的消极作用；要不断改进和完善金融扶持政策，扩大银企合作的范围和领域，抓住当前的有利形势，积极支持我国文化企业通过跨国投资和收购兼并加快发展，跻身国际文化贸易市场[①]等。

8.3 金融和财税政策

通过进一步完善财政政策，实施优惠的税收政策，促进文化产业的发展，是一种有效的调节手段。当前，国家政策延续性地支持文化产业的投融资，并且逐渐加大调控力度，为动画产业发展提供了有利的金融杠杆。例如，早在2003年国务院办公厅下发的《关于印发文化体制改革试点中支持文化产业发展和经营性文化事业单位转制为企业的两个规定的通知》，便明确了试点地区可安排文化产业发展专项资金，并制定相应使用和管理办法，采取贴息、补助等方式支持文化产业发展，对企业所得税、营业税、增值税、进口关税和进口环节增值税、城镇土地使用税、房产税实行减免的优惠政策。2005年国务院下发了《关于鼓励、支持和引导个体私营等非公有制经济发展的若干意见》，明确加大对非公有制经济的财税支持力度，要求扩大国家促进中小企业发展的专项资金，省和有条件的市、县设立财政专项资金。同年，财政部、海关总署、国家税务总局下发《关于文化体制改革中经营性文化事业单位转制为企业的若干税收政策问题的通知》和《关于在文化

① 齐勇锋，蒋多.齐勇锋/蒋多［J］.东岳论丛，2010（10）.

体制改革试点中支持文化产业发展若干税收政策问题的通知》，出台了具体的税收减免的优惠政策。① 2010 年 4 月，中国人民银行上海总部、各分行、营业管理部、各省会（首府）城市中心支行，各省、自治区、直辖市财政厅（局）、文化厅（局）、广播影视局、新闻出版局、银监局、证监局、保监局，各政策性银行、国有商业银行、股份制商业银行、中国邮政储蓄银行联合发布了《关于金融支持文化产业振兴和发展繁荣的指导意见》，《意见》提出大力发展多层次资本市场，扩大文化企业的直接融资规模。作为金融与文化产业全面、有效对接的第一个国家政策文件，《意见》从直接融资、保险支持和财政支持全面论述了金融支持的具体措施，对于破解动画等文化行业企业的资本困局具有里程碑式意义。

8.3.1 资本开放政策

民间资本追捧新兴朝阳产业，创投市场逐渐进入白炽化阶段。除了以相关政策形式加强对文化产业资本领域的宏观调控之外，由于文化产业本身朝阳产业的特性，民间资本也正在自觉驶向文化产业快车道。20 世纪末，中国的创投行业经历了之前的冻土期，并随着第一拨互联网的热潮，在 1998 年到 2004 年之间萌芽、成长和开花。从 2005 年开始，随着更猛烈的资金入场，今天，中国的创投资本进入了一个飞速发展的时期，中国文化创意产业的大潮也在不停变更自己的方向，找准航道，在世界各地的钱都在寻找去往中国的渠道的日子里，文化产业的创业投资产业正呈现前所未有的发展轨迹。如果说，在政策和全球环境作用下的中国文化产业，其资本市场正处于黄金时代，那么创投资本无疑在这个黄金舞台扮演了一个耀眼的角色，伴随着中国经济的腾飞，传奇只不过才刚刚开始。中国创意经济的快速发展，创意企业的快速诞生与成长，创意领军人物的不断更迭与充满魄力的大手笔，正是全球投资者们

在中国生存和发展的土壤，他们也正在借助这股东风扶摇直上。

资本增值速度逐渐加快，外资和非公资本进入门槛不断开放。资本运营是将经济组织所拥有的有形资产和无形资产等存量资本变成证券化的活化的资本，通过组合、裂变、优化配置等一系列综合运作，以最大限度地实现资本增值的一种经济活动。动画艺术可以作为一种经济形态，在资本领域里纵横捭阖，主要得益于几个关键性的政策的"开闸"。2004 年 10 月，《文化部关于鼓励、支持和引导非公有制经济发展文化产业的意见》在"进一步放宽市场准入，允许非公有制经济进入法律法规未禁止进入的文化产业领域"的相关政策措施方面，迈出了历史性的一步。该意见指出，凡已经允许外资进入的文化领域，都要积极鼓励和支持非公有制经济进入。进一步贯彻落实《文化部关于支持和促进文化产业发展的若干意见》，在演出业、影视业、音像业、文化娱乐业、文化旅游业、网络文化业、图书报刊业、文物和艺术品业以及艺术培训业等行业，已逐步放宽准入的基础上，进一步降低门槛，搞好服务，鼓励支持非公有制经济以独资、合资、合作、联营、参股、特许经营等多种方式进入。逐步形成以国有文化企业为主导、多种所有制经济共同参与、投资主体多元化、融资渠道社会化、投资方式多样化、项目建设市场化的文化产业发展新格局。同时，该意见还提出"继续深化文化体制改革，支持非公有制经济参与国有文化单位的重组改造。"鼓励非公有制经济以技术、品牌、知识产权等生产要素作价参股，或以投资、参股、控股、兼并、收购、承包、租赁、托管等形式，积极参与转制改企国有文化单位的资产重组，推动国有文化单位的产权结构调整。此后，文化部出台的许多与动画产业相关的政策，在资本领域的举措均延续了该意见的基本框架，并根据行业的特点和国民经济与社会发展的需求，凸显了不同维度

① 凌金铸.文化产业政策创新的实践与体系［J］.南京邮电大学学报（社科版），2008（1）.

和价值层面的创新。

2005 年 4 月《国务院关于非公有资本进入文化产业的若干决定》鼓励和支持非公有资本进入以下领域：文艺表演团体、演出场所、博物馆和展览馆、互联网上网服务营业场所、艺术教育与培训、文化艺术中介、旅游文化服务、文化娱乐、艺术品经营、动漫和网络游戏、广告、电影电视剧制作发行、广播影视技术开发运用、电影院和电影院线、农村电影放映、书报刊分销、音像制品分销、包装装潢印刷品印刷等。《国务院关于非公有资本进入文化产业的若干决定》的发布，进一步推动了多元形态的动画产业发展。

就动画行业发展而言，《关于推动我国动漫产业发展的若干意见》指出，通过"中央财政设立扶持动漫产业发展专项资金"扶持动画发展，专项资金主要用于支持优秀动漫原创产品的创作生产、民族民间动漫素材库建设，以及建立动漫公共技术服务体系等动漫产业链发展的关键环节。有关地方人民政府要采取有效措施，加大投入，积极支持动漫原创行为，推动形成成熟动漫产业链。而事实上，这一卓有成效的政策措施，在今后中国动画的发展中，起到了基石的作用。几年来，得益于动漫专项资金的支持，国产动画的原创数量和质量都得到极大的提升，以民族文化和特色文化为素材的动画作品，以及弘扬中华民族优秀文化的动画作品，一度成为文化消费的热点和亮点。

此外，《关于推动我国动漫产业发展的若干意见》还对加大投融资支持力度，鼓励动漫企业建立现代企业制度进行了明确表述：消除阻碍社会资本进入动漫产业的各种障碍，鼓励利用中小企业创业投资的有关基金加大对动漫产业的风险投资，鼓励我国有实力的大型企业通过参股、控股或兼并等方式进入动漫产业，鼓励非公有资本平等地投资和参与各类动漫产品的研究开发和创作生产。按照《外商投资产业指导目录》和文化领域引进外资的有关政策，引导外商投资各类动漫产品的研究开发和创作生产。政策性银行对符合条件的动漫企业要提供融资支持。将具备条件的动漫中小企业纳入"科技型中小企业技术创新基金"资助范围。优先安排符合条件的动漫企业境内上市融资。

随着政策的开放和动画产业国家振兴的轮廓逐渐清晰，多元化的资本方式开始介入动画领域，例如风险投资，在资本市场环境趋好、行业规范性逐见端倪、文化消费呈现上扬空间的时期，开始更加理性并以充满颠覆性与塑造性的力量介入到文化产业的各类业态中。好莱坞电影就是一个典型的例子。在成熟的好莱坞电影工业机制中，风险投资始终关注电影界的发展，风险投资的金额在好莱坞行业外总资金中占到了 50% 左右。国家政策的放开使得中国电影产业的吸金能力越来越强，2008 年年初国家发改委、财政部、文化部等九个部门联合发文称，将允许适度引进境外资本以合资、合作的方式成立演出经纪机构、兴建演出场所。允许境外资本投资国内演出项目，努力壮大演出单位经营实力，增强演出市场活力。宏观政策打通了资金流通渠道，市场的内在需求则助力了资金流的波澜涌动。[①] 在动画领域，同样获得了风险投资的青睐。作为"中国卡通业第一次引入国际风险投资"，美国红杉资本注资 750 万美元与湖南宏梦卡通联手，共同组建宏梦数码（湖南）有限公司，进行"虹猫蓝兔"系列动画节目延伸产品的开发、生产和经营，风险投资形式开始引起动画业界的广泛关注，这也从一定程度上推动了动画市场的商业化转型。但是必须看到，风险投资由于其自身的高风险特征及其有效的风险规避机制，能有效地分担和化解产品和服务开发、市场开发、经营管理等方面的风险。为动漫产业提供专业化管理的风险投资一般以股权形式出现，出于所投资项目或企业的高风险特征，风险投资公司除了提供资金外，还要参与企业的管理。因而资本是一把双刃剑，合理适度地运用就

① 尹鸿，詹庆生 .2007 中国电影产业备忘 [J]. 电影艺术，2008（2）.

能发挥资本对影视的积极作用，带动产业走向成熟；可是如果不对资本加以正确的引导，任其自由发展，资本追逐高利润的负面影响就会暴露出来，影响中国电影产业健康发展。其实在各国的发展中都出现了这样的问题，其实"发展"就是对追求财富最大化的个体的激励。[①]

8.3.2 税收优惠政策

在税收杠杆调控下，动画产品和服务的投资获得新机遇。在税收优惠方面，财政部、海关总署、国家税务总局《关于文化体制改革试点中支持文化产业发展若干税收政策问题的通知》提出了诸如"文化产品出口按照国家现行税法规定享受出口退（免）税政策"等优惠政策，在其附件"政府鼓励的文化企业范围"中明确规定"从事动画、漫画创作、出版和生产以及动画片制作、发行的企业"列入其中。《关于推动我国动漫产业发展的若干意见》指出，"经国务院有关部门认定的动漫企业自主开发、生产动漫产品，可申请享受国家现行鼓励软件产业发展的有关增值税、所得税优惠政策；动漫企业自主开发、生产动漫产品涉及营业税应税劳务的（除广告业、娱乐业外），暂减按3%的税率征收营业税。享受上述优惠政策的动漫产品和企业的范围及管理办法，由财政部和税务总局会同有关部门另行制定。"同时，"经国务院有关部门认定的动漫企业自主开发、生产动漫直接产品，确需进口的商品可享受免征进口关税及进口环节增值税的优惠政策。"例如，湖南省委办公厅、湖南省人民政府办公厅《关于扶持我省动漫产业发展的意见》中指出，动漫企业自主开发、生产动漫产品涉及营业税应税劳务的（除广告业、娱乐业外），暂减按3%的税率征收营业税。研究开发新产品、新技术、新工艺所发生的技术开发费用按实税前扣除后，可再按技术开发费实际发生额的50%抵扣当年度的应纳税所得额；经国务院有关部门认定的动漫企业自主开发、生产

动漫直接产品，确需进口的商品可享受免征进口关税及进口环节增值税的优惠政策。山东省人民政府办公厅《关于推动我省动漫产业发展的若干意见》将成长型中小动漫企业纳入中小企业发展专项资金支持范围，对银行贷款支持的成长型动漫企业有重点地给予贷款贴息；将成长型中小动漫企业纳入中小企业经营者素质培训计划，利用国家"银河培训工程"、"蓝色证书培训工程"和有关扶持政策，有计划地为成长型中小动漫企业提供专业培训，提高企业经营者和管理人员的业务素质。厦门市《关于推动我市动漫产业发展实施意见》支持符合条件的动漫企业通过软件企业认定，申请享受国家现行鼓励软件产业发展的有关增值税、所得税优惠政策；支持符合条件的动漫企业通过高新技术企业认定，享受相关的税收优惠政策；动漫企业自主开发、生产动漫产品涉及营业税应税劳务的（除广告业、娱乐业外），暂减按3%的税率征收营业税。动漫产品出口企业按照国家有关规定享受出口退（免）税政策，对动漫企业在境外提供劳务获得的境外收入不征营业税，境外已缴纳的所得税款可按规定予以抵扣。

在信贷投放的力度和有效性方面，《关于金融支持文化产业振兴和发展繁荣的指导意见》指出推动多元化、多层次的信贷产品开发和创新。具体而言，对于处于成熟期、经营模式稳定、经济效益较好的文化企业，要优先给予信贷支持。积极开展对上下游企业的供应链融资，支持企业开展并购融资，促进产业链整合。对于具有稳定物流和现金流的企业，可发放应收账款质押、仓单质押贷款。对于租赁演艺、展览、动漫、游戏，出版内容的采集、加工、制作、存储和出版物物流、印刷复制，广播影视节目的制作、传输、集成和电影放映等相关设备的企业，可发放融资租赁贷款。建立文化企业无形资产评估体系，为金融机构处置文化类无形资产提供保障。对于具有优质商标权、专利权、著作权的企业，可通过权利质

① "六方会谈"破解融资密码［N］.北京商报，2009-01-05.

押贷款等方式,逐步扩大收益权质押贷款的适用范围。

8.3.3 奖励扶持政策

动画产业专项资金或作品奖励、财政税收优惠成为各地扶持动画产业的一种普遍措施。鉴于动画产业在市场潜能方面的巨大能量,在实现经济效益与社会效益双赢方面的重要作用,以及拉动就业、开辟脱贫致富新途径等方面的社会价值,动画产业被视为转变发展方式,推动经济转型的新增长点。

一是通过直接设置扶持资金支持动画产业项目运营或补贴动画产业园区建设。江苏省 2009 年度文化产业引导资金确立了对 119 个文化产业项目的扶持,资金总额度为 1.7065 亿元。其中,包括动画电影《快乐奔跑》(无锡广播电视集团)、三维动画《诺诺森林》、动画片《象棋王》等十余个动漫类项目。2009 年湖北省人民政府办公厅发文,从 2010 年起,连续 3 年每年安排 2000 万元支持动漫产业发展,作为扶持动漫产业发展的专项资金,滚动用于湖北省优秀原创动漫作品创作、研发、制作、播出、出版等方面的贴息、补助、奖励。同时,在税收上对动漫企业也将给予减免等多项优惠措施;在信贷上可获利率优惠等。福州市《关于推动动漫产业发展的若干政策》指出,以免租、创业补助等方式吸引台湾业界来榕创业,凡台资企业落户该市经营开发动漫项目,给予 10 万元创业补助,入驻福州动漫基地免租金两年。同时,福州市拟建设中小软件动漫企业投融资服务平台,解决企业在融资担保、风险投资方面的瓶颈;对于上市成功的动漫企业给予奖励。2009 和 2010 两年,广东省、珠海市科技部门将共同出资 3000 万元,筹建珠海南方数字娱乐公共服务中心,为数字娱乐企业提供孵化和公共技术服务,将珠海高新区打造成华南地区数字娱乐、动漫产业基地。据介绍,作为软件与数字娱乐产业园区的重要配套服务机构,数字娱乐公共服务中心主要是通过政府的集中投入解决产业的共性问题,

降低产业升级的技术和投资门槛,增强园区产业服务力和吸引力。另外,北京市《关于支持影视动画产业发展的实施办法》对在本市立项、具有自主知识产权的优秀原创动画剧本和样片,择优予以前期资助,资助额为项目实际到位投资额的 5%~15%。该实施办法还加强对国家级影视动画交易平台的引导建设并鼓励影视动画企业积极开发衍生产品。对北京市行业主管部门组织举办的重大影视动画交易活动成交额达到 1000 万元以上的,按成交额的 6% 给予奖励,成交额达到 2000 万元以上的,给予一次性 150 万元的奖励。当企业衍生产品版权收益达到 1000 万元时,则按照版权收益的 5% 给予一次性奖励,最高不超过 200 万元。杭州市《关于鼓励和扶持动漫游戏产业发展的补充意见》提出自 2007 年起,每年从动漫游戏产业发展专项资金中安排 200 万元,用于动漫宣传阵地建设、信息交流和境内外参展等工作。太原市《关于鼓励和扶持动漫产业发展的意见》指出每年安排总额不少于 3000 万元的专项扶持资金,用于动漫产业公共技术服务平台建设、动漫原创项目补助、动漫获奖作品奖励等。

二是通过奖励政策鼓励动画企业进行原创研发创作。《昆明市鼓励和扶持动漫产业发展办法(试行)》规定,昆明市市属动漫企业创作、在该市申报、国家广电总局电影局批准制作发行并公映的原创动画电影,根据社会影响力,按照制作成本的 10%~15% 给予奖励,奖励上限为 200 万元。同时,在中央电视台首播的昆明市原创动画片将获最高不超过 200 万元的奖励;对于昆明市属动漫企业设立或院企合作设立动漫研发(技术、创作)中心,凡被认定为国家级、省级研发技术中心的,一次性分别奖励 50 万元、20 万元。常州市人民政府《关于鼓励和扶持动漫产业发展的若干规定》也指出加大财政对动漫产业的扶持力度。常州市财政每年安排 2000 万元专项资金用于扶持动漫产业发展,重点支持基地企业的优秀动漫原创作品创作生产和服务外包,以及公共平台、基地建设等动漫产业发展的关键环节。经认定的基地企业年销售收

入 500 万 ~ 3000 万元的按年销售收入的 1% 奖励，3000 万元以上的按 2% 奖励。年服务外包收入 500 万元以上的，分别再增加 0.5% 的奖励；对拥有自主知识产权的动漫产品年境外销售收入 500 万元以上的，在年服务外包奖励的基础上再增加 0.5%。同时，对经国家有关部门批准正式上线运行的原创网络游戏产品，根据其用户数、在线人数等综合数据，每款给予 15 万 ~ 30 万元的奖励；对获得国家有关部门推荐的原创网络游戏产品，每款给予 30 万 ~ 50 万元的配套奖励。

8.4 行业及区域政策

作为一个地区文化差异较大，民族文化多元的国家，我国在推动文化产业发展的总体布局上，必须立足于区域分布和特色产业分布。动画产业的发展也不例外，一方面需要总揽全局、统筹兼顾，在动画资源的选择和开发中体现区域和民族文化产业发展的特色，另一方面还需要将发展动画产业与区域经济和社会的发展相配套，并充分调动民间力量激发市场活力。因而在各地区推进发展动画产业并制定相关产业政策时，必须从区域实际和产业发展现状出发，突出现实性和可操作性，切忌一刀切。目前，动画产业的区域性政策主要体现出以下特点。

8.4.1 行业支持政策

鼓励动画精品创作、优化动画产业结构、共享动画产业平台、加强动画产权保护，是国家对动画产业行业支持性政策的重要举措。2011 年，在中央财政的支持下，文化部、国家广电总局、国家新闻出版总署共同实施"国家动漫精品工程"，旨在通过申报和评审，为入选的动漫创意和动漫作品提供产业化平台，支持动漫精品的创作、生产、推广和传播，推动动漫产品进一步品牌化、市场化和产业化。2008 年 12 月 18 日，文化部、财政部、国家税务总局发布《动漫企业认定管理办法》，启动动漫企业、重点动漫产品和重点动漫

企业的认定工作。截至目前，共认定了 390 家动漫企业和 35 款重点动漫产品和 18 家重点动漫企业。2009 ~ 2011 年期间，财政部、国家税务总局发布《关于扶持动漫产业发展有关税收政策问题的通知》，财政部、国家税务总局、海关总署发布《动漫企业进口动漫开发生产用品免征进口税收的暂行规定》，对经认定的动漫企业予以营业税、所得税、增值税、进口关税、进口环节增值税 5 大税种的优惠。2012 年，首批共 10 家动漫企业通过文化部、财政部、海关总署、国家税务总局的认定，获得进口动漫开发生产用品免税资格。此外，中央财政还支持建设了 13 个国家动漫公共技术平台，有效解决了中小企业的动画制作技术瓶颈，并在人员培训、产业聚集孵化上发挥了作用。其中，天津国家动漫园将"天河一号"超级计算机系统引入动漫制作领域，成为中国第一、世界领先的"超级云渲染平台"，大大提高了动画电影渲染制作效率，从几个月缩短到数小时。旨在为动画产业健康发展提供有序保障的知识产权体系建设，在相关政策的保驾护航下，进行了卓有成效的探索。十七大以来，国家工商总局、文化部、国家广电总局、国家新闻出版总署共同在全国部署开展动漫知识产权保护工作，重点打击动漫领域的盗版侵权等违法行为，保护重点动漫品牌，规范了市场经营秩序。

此外，行业协会以及相关民间组织在动画市场发展中扮演着越来越重要的角色。我国动画产业发展迅速，经营单位与从业人员众多，而产业组织集约化程度不高，资源分散，这给管理上带来了一定的难度。在产业存量不断盘活，产业增量不断释放的巨大体量面前，政府的管理日显力不从心。行业协会在管理上存在有优势，发挥行业协会的作用可以分离政府的一部分经济职能，使政府由管多家企业到只管一家协会，有利于提高政府的办事效率；能对本行业内外部信息进行整合、分析，对行业发展提出指导性意见，将有力促进发展外向型经济；还有利于加强行业自律，从而提高行业乃至地区的企业和产品的信誉度。

充分发挥文化行业协会"第三只手"的作用，将成为政府在新时期文化行业管理上的首选。[①]发达国家在这方面为我们提供了许多有益的参考。例如，日本大阪在制定文化发展政策时注重推进文化团体、企业、行政的交流协作的网络建设；推进行政与府民、NPO 的协作。府民、NPO 是大阪文化创造活动和支援活动的主体，政府要开展包括提供活动场所和活动信息在内的各种支援活动，促进他们参与文化设施的运营；通过设立受理可以提供税收优惠措施的"企业支援文化协议会"的"捐助认定制度"窗口，支持府民和企业支援文化艺术活动的捐助行为。[②]相对于发达国家对动画产业的监督管理而言，中国动画行业协会发挥的作用还有待加强。这一方面需要政府的放权推动法制化游戏规则的建立，另一方面需要市场生产力的进一步释放和协会本身服务意识的确立及综合协调水平的提高。

就我国动画行业协会的建设和发展而言，有几个比较鲜明的特点。一方面，与动画产业相关的政府部门开始整合力量，以联席会议等方式推动产业发展，有效解决了动画产业发展中的部门协调问题，从而使产业发展能够按照市场资源配置方式，形成要素合理、快速流动的格局。例如，扶持动漫产业发展部际联席会议制度。联席会议由文化部、教育部、科技部、财政部、信息产业部、商务部、国家税务总局、国家工商总局、国家广电总局、国家新闻出版总署等 10 个部门组成，文化部为牵头单位。联席会议的主要职能是在国务院领导下，研究拟定扶持我国动漫产业发展的重大政策措施和实施办法，向国务院提出建议；制定动漫产业行业标准和享受有关优惠政策的动漫企业认定标准；制定国家动漫产业基地的布局和规划，订立基地相关标准，负责基地的认定，建立有关评估机制；协调解决推进我国动漫产业发展中的问题；指导、督促、检查各地推动动漫产业发展的各项工作。

另一方面，全国性协会例如中国动画学会和全国高科技动漫游戏产业化委员会等在协助企业沟通合作、服务产学研对接以及推动跨行业、跨地区产业融合的平台建设和推动动画产业理性繁荣方面扮演着重要角色。例如，2009 年 8 月 20 日成立的全国高科技动漫游戏产业化委员会（简称全国动漫委）专家委员会。全国动漫委属于全国高科技产业化协作组织，是为强化动漫游戏产业领域高科技产业化协作的工作力度，规范促进我国动漫游戏产业的健康发展而批准设立的，主要为全国从事动漫游戏策划，动漫游戏教育与研究，动画、漫画和游戏制作，动漫衍生产品开发，动漫游戏宣传，动漫游戏营销等动漫产业的团体和个人服务。

另外，省市一级的动画行业组织结合地方特色，充分利用区域资源禀赋，紧密结合的配套行政管理，建立区域范围内的行业协会。例如在北京，北京影视动画协会由北京市社会团体管理办公室批准筹办，是非营利性行业协会，主管部门为北京市广播电影电视局。该协会在搭建与中国版权保护中心、中国动画学会、国际版权交易中心的合作平台方面，发挥了良好的纽带作用。在湖南，宏梦卡通、拓维信息、三辰卡通、酷奇动漫共同组建了中国（湖南）动漫公共技术服务平台管理中心。中国（湖南）动漫公共技术服务平台管理中心为社会公益性单位，在省民政厅注册成立民办非企业单位，注册资金 60 万元。该中心主要是面向社会实行公益服务。该省各动漫企业、工作室、动漫爱好者可以按低于市场的优惠价格使用动漫公共技术服务平台。在吉林，由吉林动漫游戏行业，包括动画、漫画及游戏的创作、技术、管理、评论、教育和卡通图书出版、电脑动画制作、动画传播媒体等专业单位和专业工作者自愿结合的吉林省动漫游戏协会，是一个行业性和专业性、

① 李烨昂．浅论文化行业协会与文化产业发展［J］．经济与法，2009（8）.
② 鲍宗豪．国际大都市文化发展政策［J］．红旗文稿，2010（8）.

非营利性社会团体。吉林省动漫游戏协会以"行业管理、拓展业务、学术交流、咨询服务"为宗旨，从开发原创产品、生产衍生产品、加强知识产权保护、加强国内外交流与合作等方面，为吉林省动漫游戏企业和广大动漫游戏爱好者服务。

8.4.2　区域发展政策

动画产业规划纳入到国民经济与社会发展总体规划或成为区域文化产业规划的重要组成。2009 年国务院正式批复了《中国图们江区域合作开发规划纲要——以长吉图为开发开放先导区》。《规划纲要》提出，要"发挥区域内民族风情和关东历史文化特色，加强文化产业设施和基础设施建设，打造东北区域动漫及创意产业中心。"根据《规划纲要》要求，吉林省政府研究制订了《〈中国图们江区域合作开发规划纲要——以长吉图为开发开放先导区〉实施方案》。在《实施方案》中，东北区域动漫产业基地被确定为重大建设项目。而在广东省国土资源厅出台的《关于促进扩大内需支持现代产业发展的若干意见》中，对现代服务业、先进制造业、高新技术产业、优势传统产业、现代农业、基础产业等六大产业以及中央和省财政新增投资计划项目（合称"现代产业项目"）的发展用地提出六点意见。《意见》提出，将现代产业项目纳入新一轮土地利用总体规划统筹安排，优先安排用地，重点予以保障。其中，由省立项的现代产业项目，由省安排用地指标；而单独设立的研发中心、科研机构以及产品设计和动漫制作产业的用地，可按协议出让方式供地。相似的例子还有福建省委办公厅、省人民政府办公厅联合出台的《关于加快文化产业发展的意见》，提出了多条发展文化产业的主要措施，包括优化文化产业区域布局、培育文化市场主体、加强文化市场体系建设等，并明确提出财政、税收、金融、土地等相关扶持文化产业发展的配套政策。《意见》指出，到 2012 年，全省将形成报刊服务、出版印刷发行、广播影视、演艺娱乐、文化旅游、文化创意、动漫游戏、文化会展、广告、工艺美术等 10 大主导文化产业群。

除去省级层面上大力发展动画产业的举措之外，在各副省级城市、计划单列市以及部分地级市和区县也根据自身产业特色和资源禀赋，将动画产业的发展纳入到国民经济和社会发展以及文化产业发展的总体盘子中。例如，杭州市通过合作互通方式支持动画产业发展，构建动画、漫画以及动漫衍生行业之间的全方位互联互通，加强行业关联，提高合作交流便利化水平，促进生产要素的自由流通。跨出动漫产业，与传统制造业、餐饮业、旅游业合作经营开发动漫项目，开拓视野，建立更宽、更大、更长的产业链。支持动画产业发展与加强动画产业理论研究并重，是杭州动画产业政策的重要特点，杭州是目前全国为数不多的城市提出深化动画理论研究的地区，得益于杭州动画人才集聚、动画平台优势突出等优势，杭州通过成立动漫研究机构，设立动漫研究资助、奖励基金，举办动漫国际会议，发布动漫产业报告，出版动漫研究专著，使杭州成为中国动漫理论研究的重镇。武汉市将动漫产业纳入了新兴产业振兴计划，成立工作专班。武汉市出台动漫产业振兴实施方案，力争用 5 年左右，打造 2～3 个具有国际竞争力的龙头动漫企业，培育 2～3 个具有中国风格和国际影响的动漫品牌，原创精品生产规模进入全国前五位，实现动漫产业年产值 100 亿元。苏州市提出集中优势资源，完善各项服务配套设施，大力推进动漫产业基地建设，加快形成产业集群。动漫产业发展专项资金在使用上向基地倾斜，对于进入动漫产业基地的动漫企业给予房租减免优惠。鼓励有条件的动漫企业，运用动漫科技手段，与旅游、文化、教育等产业广泛开展交流合作，实现各类产业互动发展。为进一步促进太原文化产业发展，太原市建立了动漫产业发展奖励和推广机制，《太原市促进文化产业发展条例》对本地重点原创动漫项目实行前期资助，政府资助金额为项目总投资额的 20%。动漫企业向银行借贷资金，政府核定按照贷款利息一次性给予 50% 的贴息补助。对被认定为国家级、省级

动漫研发中心的企业，一次性分别奖励 30 万元和 20 万元。《中山市产业发展导向目录》今年首次将动漫及网络游戏等新兴产业纳入重点鼓励发展项目，旨在为创意产业打开快速发展空间。根据产业发展导向目录，中山市将重点鼓励发展动漫及网络游戏的创作、生产、发行、展览、后期制作，以及动漫与网络游戏软件开发、环境平台服务等方面。

8.4.3　均衡性区域政策

全国各地对动画政策的扶持力度增大，政策的惠及面由东部沿海地区向中部和西部内陆地区延展。在文化产业的发展上，由于经济、文化、资源以及多种市场要素的共同作用，区域发展的不平衡性一直存在。对于动画这一处于文化产业的核心层的产业形态而言，其对技术、资本和人才的更高要求则体现出更加鲜明的区域不平衡性。而从宏观经济政策方面而言，在中国经济的版图上我们看到，国家对促进区域经济协调发展的重视意义深远，它标志着中国经济由"单极增长"进入更加强调互动协调发展的"多轮驱动"，中国区域经济从此进入协同发展新时期。因此，在这一经济环境和政策杠杆下的动画产业，更需要建立产业发展的综合配套功能区规划，从而从市场资源配置的角度，缩小地区间文化产品和文化服务的差距，促进区域协调发展，这也将更有利于打破行政区划，制定实施有针对性的政策措施和绩效考评体系，加强和改善区域文化产业调控。

对于我国动画产业的发展来说，东部沿海地区起步较早，产业发展相对比较成熟，经过若干年的发展，已经在一定程度上形成了产业功能的集聚，并以园区、基地的形式呈现出来，许多起步较早并且具有自主创新能力的企业在市场需求扩张和产业振兴环境中先行发展起来，如长三角和珠三角一带的许多民营动画企业。在中部和西部经济欠发达地区，许多动画企业利用区域内的政策调节和发展优势也实现了崛起，如湖南动画企业形成具备一定竞争能力的"动漫湘军"组团。随着动画产业作为新兴朝阳产业的良好前景获得

国家战略振兴层面的认可，西部许多地区省市也开始抓住这一契机，利用文化资源优势发展动画产业。例如，宁夏回族自治区出台了《关于加快文化产业发展的若干政策意见》。《意见》要求自治区及有条件的市、县（区）财政都要设立文化产业发展专项资金，从 2009 年到 2012 年，自治区财政每年安排 1000 万元专项资金支持文化产业发展，重点扶持有发展前景和竞争力的优势文化产业项目和产品，有重点地规划建设动漫游戏、出版发行、印刷、影视和文化产品出口等文化产业基地及产业园区。贵州省政府办公厅出台了《关于推动我省动漫产业发展意见的通知》。根据《意见》，贵州省将以贵阳市动漫产业园为平台，以每年一度的"亚洲青年动漫大赛贵阳卡通艺术节"为契机，加大对外交流与合作，健全动漫产业链，形成动漫产业集群，实现动漫产业跨越式发展。同时，贵州省还鼓励有条件的大中专院校开设动漫专业，积极支持企业、院校设立或合作设立动漫游戏产业研发中心；鼓励动漫企业加快开发少数民族特色民族文化、红色经典和民间故事的步伐。为推动动漫产业发展，贵州省还建立了以信息产业厅、文化厅为牵头单位，经贸委、财政厅等 10 个有关厅局参加的省动漫产业联席会议制度，对每个厅局的职责进行了细化和分工。这些西部地区在合理探索文化资源的配置方式，通过破除区域界限和行业壁垒的综合配套尝试，为动画产业的发展提供了新的范式。

但是同时还需认识到，政策的调节固然对市场失灵具有一定的作用，但是，其本身具有一定的局限性，同时由于客观条件的制约，并不一定能够达到帕累托最优或市场最优状态。就我国经济发展的现实因素而言，从"六五"至"十五"，我们开始强调全国范围内的区域分工，逐步发挥市场机制的资源配置作用；但是分工的地域单元常常限定在沿海与内陆，东部、中部与西部的区域划分模块内，这作为分析地区间的发展差距或确定国家的区域发展优先顺序是有重要意义的，但作为区域分工的区划方案，显然是不合适的。

因为东部、中部、西部的各省区市间经济发展的基础条件相差很大，硬要将东部、中部或西部作为一个统一体来考虑承担某些分工，实践中是难以操作的。而一般来说，达到帕累托最优时，会同时满足以下三个条件：交换最优、生产最优和产品混合最优。如果一个经济体不是帕累托最优，则存在一些人可以在不使其他人的境况变坏的情况下使自己的境况变好的情形。普遍认为这样低效的产出的情况是需要避免的，因此帕累托最优是评价一个经济体和政治方针的非常重要的标准。因而，对于动画产业的全国性发展来说，均衡性战略的核心和要义是"各有主题，示范互补"，利用区域和民族文化资源优势，为动画市场要素的配置提供优势环节的要素，而不是独树一帜，以行政手段盲目投资发展动画产业。

8.4.4　区域合作政策

　　面向产学研，以项目合作为切入点进行战略性突破。动画产业是创新研发要求较高，文化艺术附加值也较高的产业，对知识产权和创新人才的依附性很强，在推进创新型国家中，高校必须把更多的科研和创意成果转换成生产力，在推动区域文化产业发展中，自觉建立以市场为导向，产学研相结合的技术创新体系，是高校的责任，也是动画产业发展中急迫的需求。但是我们还需要清醒地认识到，由于体制机制的制约和影响，我国许多高校在创新体系中的重要地位和作用还没有得到充分的认识，创新的潜力和作用也没有充分地发挥。因此，高校在推动区域动画产业方面，还有很大的发展空间可以提升。就目前高校与政府的合作模式而言，主要采用以项目作为突破口和合作基地的方式展开运行，这也是被实践证明较为合理的一种合作方式。

　　例如，天津市与文化部签署文化发展战略合作框架协议，协议内容之一就是双方将在滨海新区建设国家动漫产业综合示范区。根据协议，滨海新区在以往鼓励动漫产业发展的基础上，继续加大政策扶持力度，以建设国家动漫产业综合示范区为新的起点，将动漫产业园打造成中国的"梦工厂"和"迪斯尼"，成为动漫、动画、游戏、动漫影视制作及后期衍生物的生产制造中心、研发中心、人员培训、展示交易以及中国标准的制定中心。兰州高新区和兰州大学就共建国际动漫研发基地项目达成合作共识，据相关数据显示，基地项目预计总投资 2.2 亿元，建成后，将拥有完善的办公区、实验室、设备系统、网络系统、播出系统、演播／演示厅（室）、高科技先进数字系统和公共技术服务平台，并将逐步涵盖数字影视、动漫游戏、动画衍生产品开发、创意设计、传媒印刷、影视音像、文化旅游等相关文化产业。湖南省在动画产业的产学研合作中，鼓励高校开设动漫专业或动漫课程，重点培养动漫原创、制片、经营、管理的实用型人才。利用"湖南国家数字媒体技术产业化基地"的优势，建立高校、动漫企业人才培训实习基地。积极引进具有本科以上学历、中级以上技术职称并获得省部级以上荣誉称号或省部级以上专业作品奖、科技成果奖的动漫主要制作和研发人员，引进具有突出贡献的中青年专家和技术带头人。

　　动画产业的核心和必须要素是产业链、知识产权和创意，高校是提供创新体系和艺术创意的人才源泉，只有高校的教学、科研和社会服务水平全面提升，在区域文化产业方面，走产学研相结合的创新型道路、建设成创新型国家的愿景才能实现，动画产业才能在可持续发展的人才保障下，充满活力、动力和魄力。

8.5　可持续性政策

　　未来十年，随着文化产业"无边界"命题的深入，文化产业各行业之间的融合，文化产业各门类之间的整合与配套的呼之欲出，综合配套作为文化产业改革实验的落脚点，将着力于政策和规划的实质性推动，并会继续破除行政体制环境中的合作屏障掣肘，为制度创新提供主要动力，从而对区域经济的发展起到集聚辐射、经济拉动、

体制示范等作用。系统的产业配套政策和翔实的产业实施政策既是目前动画产业发展中的软肋，也是下一步发展中必须引起重视的议题。

8.5.1　规范性政策

规范对动画企业、园区和基地的认定、监管和跟踪性研究是动画产业可持续发展的关键。对于市场经济体制下的动画产业来说，园区、基地等形态因为具有一定规模的研发、孵化、展示、交易功能的龙头文化企业、文化企业群汇集，并集文化资源开发、文化企业和行业集聚及相关产业链汇聚为一体，对区域文化及相关产业发展具有辐射、带动作用，因而具有重要的功能作用。目前，我国动画产业的基地和园区运转良好并渐成主流。长三角地区、华南地区、华北地区、东北地区、西南地区以及中部地区都形成了若干个动画产业集群带。绝大多数动画产业基地积极落实总局、地方关于推动我国动画产业发展的举措，制定战略规划、完善服务设施、凝聚动画企业、培养动画人才、推进动画生产，取得了较好的成绩。另外，一批具有发展潜力、原创实力较为雄厚、善于创新的民营企业也在园区或基地的孵化环境中获得了异军突起式发展。许多企业因为入驻园区而获得了土地审批、税收、人才等诸多方面的优惠。同时，也应看到当前我国动画产业区域发展不协调、不平衡的问题仍然比较突出，因此，必须发挥各地的区域比较优势，整合区域动画产业资源，完善区域动画产业创新体系，培育具有鲜明地域和民族特色的动画产业基地、园区，使其成为提高区域动画产业竞争力的重要途径、促进区域动画产业快速、持续发展的重要载体、兴起当地文化建设高潮的重要抓手。同时，促进动画产业基地、园区健康持续快速发展，有利于营造良好的发展环境，培育壮大市场主体；有利于延伸产业链，促进市场完善；有利于实现动画产业与其他产业的融合发展，带动文化消费；有利于解决我国动画产业发展中的布局分散、规模较小、产业层次低、用地难、融资难等问题。

研究和制定动画产业园区和基地相关政策，需要科学规划引导，综合利用区域经济条件、产业基础、资源禀赋、地域和民族文化特色，以主导产业、发展空间、功能模块、基础设施、配套功能及文化生态保护为主要内容，合理编制和完善文化产业基地、园区、主题公园建设发展规划，形成总体规划、空间布局、专项规划、实施细则相统一的规划体系。同时，还需要加大规划的执行力度，对规划结果实施动态跟踪和绩效考核。

研究和制定动画产业园区和基地相关政策，应当抓住国家产业结构调整和转变经济发展方式的机遇，通过宏观引导和政策支持，推动企业、资金、技术、人才向动画产业基地、园区实现集聚。并充分利用政府鼓励创新投入的导向作用，发挥资金扶持及财税政策的杠杆效能，引导和鼓励企业加大动画产业创新和研发的投入力度，加快培育具有自主知识产权和国际竞争力的跨国经营的龙头动画企业或集团，推动创新型中小文化企业发展，形成多元竞合的良性发展局面，按照多元投资、市场运作、规范管理的原则，支持成立各类创业投资风险基金。加强对重点领域、项目、产品的创新研发，并快速转化为现实生产力，扩大产业规模，促进劳动就业，带动相关产业发展。

研究和制定动画产业园区和基地相关政策，应当凸显特色，促进动画产业链的功能拓展和资源整合。在制定相关配套政策时，注意推进动画产业基地、园区"从形态开发向功能开发转变"，形成功能特点各有侧重、特色鲜明、多元并举、相互配套的发展格局，从而加大对资源的吸引能力、对产业的支撑能力、对周边经济社会的辐射带动能力。在政策的引导和扶持上，鼓励动画产业在吸引外商投资，提高利用外资的质量和水平方面进行探索和实践，从而促进动画企业相关产品和服务"走出去"，使园区、基地成为产业创新和创意孵化的重要支撑。

8.5.2　延续性政策

应对产业发展和市场变化，确保政策的执行

力度和实施政策的动态调整是动画产业可持续发展的保证。事实上，近年来，文化产业的行业政策延续着十七大以来文化大发展、大繁荣的发展主线，中国政府各部门通过适时调整和出台支持行业发展的政策，又加快了文化产业各行业改革和发展的步伐。2009年7月19日，国家动漫人才教育培训基地授牌仪式举行。中央电化教育馆、教育部国际交流协会确定黑龙江动漫产业（平房）发展基地和哈尔滨学院为"国家动漫人才教育培训基地"。基地成立后，可将动漫人才培养教育纳入到青少年层面，同时聚合人才、吸引更多的动漫精英加盟到人才培训的队伍当中，参与到动漫产业的建设中来，从而带动哈尔滨市乃至全国动漫产业的发展。工业和信息化部发出《关于开展动漫开发软件（工具）技术人才扶持工作的通知》。在中央财政扶持动漫产业发展专项资金的支持下，工业和信息化部现开展动漫开发软件（工具）技术人才扶持工作，在全国范围内遴选5个优秀技术人才（团队），每个人（团队）给予扶持资金20万元。该专项资金扶持对动漫开发软件（工具）的开发、应用、推广有突出贡献的技术个人和技术团队。动漫开发软件（工具）指的是应用于动画、漫画制作的工具软件及工具库，包括漫画平面设计软件、动画制作专用软件、动画后期音视频制作工具软件、应用于游戏策划、开发和运营的动漫软件工具、音效处理软件、测试软件等。符合条件的申请人须在3月31日前向工作所在地信息产业主管部门递交申报材料。2009年2月23日，由文化部主办的原创动漫扶持计划公布仪式在湖南长沙举行。这次原创动漫扶持计划共扶持包括动画作品、动漫演出作品、动漫舞台剧、网络动漫作品等50个项目和51个团队，资助总额为700万元人民币。这是我国首次在中央财政支持下，对原创动漫作品和原创动漫人才展开扶持工作，

对于国产动漫的发展无疑起到里程碑式的作用。4月10日，财政部、海关总署、国家税务总局联合公布《关于支持文化企业发展若干税收政策问题的通知》，对文化企业的税收政策问题作出具体的规定，对出口图书、报纸、期刊、音像制品、电子出版物、电影和电视完成片按规定享受增值税出口退税政策等。这些税收政策对于鼓励文化技术创新和文化产品、服务出口，推动文化体制改革取得新进展发挥了重要作用。5月6日，商务部会同有关部门出台了《关于金融支持文化出口的指导意见》，共同搭建文化、金融合作平台，以支持文化企业和项目"走出去"为重点，全面支持文化贸易发展。《意见》要求各相关部门加强协调配合，综合采取金融措施，支持符合条件的文化出口。8月31日，文化部和国家旅游局联合发布《关于促进文化与旅游结合发展的指导意见》，《意见》针对目前文化与旅游结合发展仍存在合作领域不宽广、合作机制不顺畅、政策扶持不到位等问题，文化旅游发展现状与当前日益增长的市场需求还不完全适应的现状，提出在新形势下促进文化与旅游深度结合，是文化和旅游部门的共同责任。《意见》同时提出了推进文化与旅游结合发展的十条主要措施。9月8日，文化部为了进一步落实《文化产业振兴规划》关于积极吸收社会资本进入文化产业领域的要求，方便国内投资主体了解文化产业发展方向，制定了《文化部文化产业投资指导目录》，对演艺服务业、网络文化和动漫服务业、文化休闲娱乐服务业、文化科技服务业等行业的投资予以鼓励，同时，对网络文化和动漫服务业中的互联网上网场所设立、经营，动漫业中的国内大型动漫游戏会展以及文化休闲娱乐服务业中的大型文化主题公园建设和大型文化活动等个别行业项目予以限制，投资发展文化产业进入冷思考的加速阶段。

参考文献

参考图书

[1] （美）查尔斯·兰姆，约瑟夫·海尔，卡尔·麦克丹尼尔．市场营销学 [M]．第六版．上海：上海人民出版社，2004．

[2] 胡惠林，单世联．文化产业研究读本 [M]．上海：上海人民出版社，2011．

[3] 邵培仁等．文化产业经营通论 [M]．成都：四川大学出版社，2007．

[4] （加）弗朗索瓦·科尔伯特著．文化产业营销与管理 [M]．高福进等译．上海：上海人民出版社，2002．

[5] 贾否．动画创作基础 [M]．北京：清华大学出版社，2003．

[6] 贾否．动画原理 [M]．合肥：安徽美术出版社，2008．

[7] 贾否．动画概论 [M]．北京：人民出版社，2010．

[8] 段佳．世界动画电影史 [M]．武汉：湖北美术出版社，2008．

[9] 孙立军．动画艺术词典 [M]．北京：中国国际广播出版社，2003．

[10] 孙立军，张宇．世界动画艺术史 [M]．北京：海洋出版社，2007．

[11] 祁述裕．中国文化产业发展战略研究 [M]．北京：社会科学文献出版社，2008．

[12] 范周，齐骥等．中国城市文化消费报告 [M]．北京：社会科学文献出版社，2011．

[13] 齐骥．动画文化学 [M]．北京：中国传媒大学出版社，2009．

[14] 齐骥．动画行销学 [M]．北京：中国传媒大学出版社，2011．

[15] 齐骥，宋磊，范建华．中国文化产业 50 问 [M]．北京：光明日报出版社，2011．

[16] 张晓明，胡惠林，章建刚．2009 年中国文化产业蓝皮书 [M]．北京：社会科学文献出版社，2009．

[17] 张晓明，胡惠林，章建刚．2010 年中国文化产业蓝皮书 [M]．北京：社会科学文献出版社，2010．

[18] 张晓明，胡惠林，章建刚．2011 年中国文化产业蓝皮书 [M]．北京：社会科学文献出版社，2011．

[19] 张晓明，胡惠林，章建刚．2012 年中国文化产业蓝皮书 [M]．北京：社会科学文献出版社，2012．

[20] 孙久文．区域经济规划 [M]．北京：商务印书馆，2004．

[21] 陈秀山．区域经济理论 [M]．北京：商务印书馆，2003．

[22] 张可云．区域经济政策 [M]．北京：商务印书馆，2005．

[23] （美）肯尼斯·W·克拉克森，罗杰·勒鲁瓦·米勒．产业组织：理论、证据和公共政策 [M]．华东化工学院经济发展研究所译．上海：上海三联书店，1989．

[24] （英）劳杰·克拉克著．工业经济学 [M]．原毅军译．北京：经济管理出版社，1990．

[25] （日）植草益著．微观规制经济学 [M]．朱绍文等译．北京：中国发展出版社，1992．

[26] （日）中野晴行著．动漫创意产业论 [M]．甄西译．北京：中国传媒大学出版社，2007．

[27] （法）泰勒尔著．产业组织理论 [M]．张维迎译．北京：中国人民大学出版社，1997．

[28] （美）丹尼斯·卡尔顿，杰弗里·佩罗夫著．现代产业组织 [M]．黄亚钧等译．上海：三联书店，上海人民出版社，1997．

[29] （英）卡布尔著．产业经济学前沿问题 [M]．于立等译．北京：中国税务出版社，2000．

[30] （美）哈贝马斯著．公共领域的结构转型 [M]．曹卫东等译．上海：学林出版社，1999．

期刊

漫游文化动漫研究所．动漫壹周 [J]．2009 ~ 2013．

后 记
POSTSCRIPT

1914年，《恐龙葛蒂》在美国上映，在动画还是一个陌生艺术形态的时代，葛蒂的银屏亮相带给人们如同梦幻般的惊叹。100年后，动画已经成为文化消费的重要商品，以动画产业为代表的新兴文化业态，成为美国、日本等国家重要的支柱产业，并以强大的文化软实力影响着世界。百年动画发展历程，赋予动画角色鲜活的灵魂，赋予动画产业成熟的模式，更赋予激励动画人持续创新的不竭动力。

在动画大国的发展轨迹中，记录动画市场的发展逻辑、诠释动画产业的行业规律、提炼动画商业布局的空间模式，无疑是一件充满开拓并令人兴奋的事业。从独立制作第一部动画短片到尝试记录创作心得并刊发在专业期刊上，从悉心绘制一部动画电影的全部手稿到出版诠释动画文化本质、探究动画市场逻辑的一本本书稿，笔者伴随着中国动画成长的脚步不断前行。而这个时代，正是一个文化产业风起云涌、文化经济异军突起的年代，文化体制改革和文化产业发展的时代跨越，赋予动画产业最好的发展机缘，赋予动画企业最好的成长契机，更赋予动画人最好的时代语境。

在中国文化改革创新的历史语境下，笔者力图站在关注全球的视野和关注本土现实的层面，勾勒出中国动画产业发展的宏观途径，旨在立足"产业"本质，从动画产业的发展途径出发，对动画产业的驱动要素、发展机理、发展规律及发展模式进行提炼和总结，在基于解除中国动画制度性障碍及产业瓶颈的基础上，以及在全球动画发展趋势判断的前提下，提出未来动画产业升级转型的路径。

在中国动画快速发展的时代进程中，笔者致力做到不疏空、不褊狭，以中国动画企业运行和动画产业发展中，真实而具有代表性的案例，展示动画产业发展的途径，并致力于以深入浅出的解读和娓娓道来的叙述，描述动画市场运行的途径，提出未来动画产业改革的路径，冀望以渐进式发展的市场轨迹，对未来中国动画继续增长谏言。

不知是谁在羊肠小道上

偷偷埋进一粒小小的果实

果实冒出嫩芽

变成秘密的暗号

这是前往森林的护照

要去体验一场有趣的冒险……

这是宫崎骏动画《龙猫》的主题曲。2013 年 9 月 1 日的《朝日新闻》报道，被迪斯尼称为"动画界的黑泽明"和被《时代周刊》评价为全球最具影响力的人物的日本动画导演宫崎骏宣布即将退休。数十年来，宫崎骏笔下的动画角色，却依旧鲜活在人们的生活中并将继续为人们带去无限温情和难以磨灭的记忆。

对于中国动画人而言，悉心钻研动画产业、创作动画形象所带来的惊艳的幸福，恰如同那颗羊肠小道上的小小果实，它雀跃着并蕴涵着强大的生命力，是通往动画强国之路上的一页护照。未来，将是一场动画苦旅，充满挑战但更具乐趣。

动画是雀跃在视听世界的精灵；

动画是穿越了奢华梦境的天使；

动画是折射着世间百态的镜子；

谨以此书纪念动画相伴的岁月和动画盈润的生活。

2014 年 4 月 17 日

图书在版编目（CIP）数据

动画产业／齐骥编著．—北京：中国建筑工业出版社，2014.7
高等院校动画专业核心系列教材
ISBN 978-7-112-16757-9

Ⅰ．①动…　Ⅱ．①齐…　Ⅲ．①动画片－产业－高等学校－教材
Ⅳ．① J954

中国版本图书馆 CIP 数据核字（2014）第 074298 号

责任编辑：李东禧　李成成
责任校对：李美娜　关　健

高等院校动画专业核心系列教材
主编　王建华　马振龙　副主编　何小青

动画产业

齐　骥　编著

*

中国建筑工业出版社出版、发行（北京西郊百万庄）
各地新华书店、建筑书店经销
北京嘉泰利德公司制版
北京君升印刷有限公司印刷

*

开本：880×1230毫米　1/16　印张：10¾　字数：285千字
2014年7月第一版　2014年7月第一次印刷
定价：39.00元
ISBN 978-7-112-16757-9
　　（25561）